일본 미술의 역사
Japanese Art

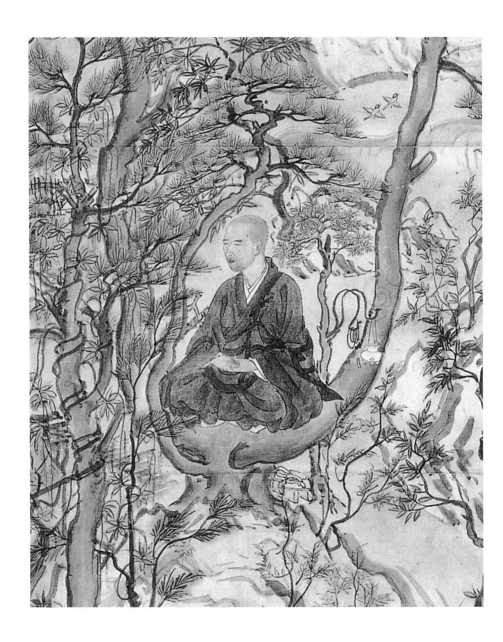

에니치보죠닌, 〈묘에쇼닌 수상좌선상〉(부분), 도66 참조.

일본 미술의 역사

Japanese Art

조앤 스탠리베이커 지음

강민기 편역

SIGONGART

시공아트 067

일본 미술의 역사

초판 1쇄 발행일 2020년 12월 24일
초판 2쇄 발행일 2023년 7월 27일

지은이 조앤 스탠리베이커
옮긴이 강민기

발행인 윤호권
사업총괄 정유한

편집 한소진 **디자인** 서유하 **마케팅** 정재영
발행처 ㈜시공사 **주소** 서울시 성동구 상원1길 22, 6-8층(우편번호 04779)
대표전화 02-3486-6877 **팩스(주문)** 02-585-1755
홈페이지 www.sigongsa.com / www.sigongjunior.com

Japanese Art © 1984, 2000 and 2014 Thames & Hudson Ltd, London
Text by Joan Stanley Baker
All rights reserved.

Korean Translation Copyright © 2020 by Sigongsa Co., Ltd.
This Korean translation edition is published by arrangement with THAMES & HUDSON Ltd., London,
through EYA(Eric Yang Agency), Seoul.

이 책의 한국어판 저작권은 EYA(Eric Yang Agency)를 통해
Thames & Hudson Ltd와 독점 계약한 ㈜시공사에 있습니다.
저작권법에 의해 한국 내에서 보호를 받는 저작물이므로 무단 전재와 무단 복제를 금합니다.

ISBN 979-11-6579-331-9 04600
ISBN 978-89-527-0120-6 (세트)

*시공사는 시공간을 넘는 무한한 콘텐츠 세상을 만듭니다.
*시공사는 더 나은 내일을 함께 만들 여러분의 소중한 의견을 기다립니다.
*잘못 만들어진 책은 구입하신 곳에서 바꾸어 드립니다.

일러두기
외국 인명, 지명 등은 외래어표기법에 의해 표기하는 것을 원칙으로 했으나, 일부 명칭은 통용되는 방식에 따랐다.

WEPUB 원스톱 출판 투고 플랫폼 '위펍' _wepub.kr
위펍은 다양한 콘텐츠 발굴과 확장의 기회를 높여주는
시공사의 출판IP 투고·매칭 플랫폼입니다.

차례

저자의 말

자료의 출처를 명확히 하기 위해 중국의 승려, 사찰, 작가, 그리고 미술 작품들의 이름은 한자식으로 표기했으며, 일본의 것들은 일본어로 표기되어 있다. 한자로 사찰을 뜻하는 '사寺'는 일본어로 '지寺'로 표기되며, 이를 일본에서는 '테라' 또는 '데라'로도 읽는다. 도다이지東大寺, 호류지法隆寺, 와카쿠사데라若草寺 같은 이름은 여기에서 비롯되었다.

서문

이 책은 일본 미술을 처음 접하는 사람들에게 일본에서 이루어진 중요한 예술적 혁신을 소개하기 위해 쓰였다. 개설서가 아니기에 전통 예술, 즉 노와 가부키 공연, 춤(이들 가운데 일부는 고대 폴리네시아를 기원으로 한다), 도검과 소형 조각을 만든 장인의 작품과 같이 사회적 맥락을 바탕으로 이해해야 하는 분야는 제외했다. 일본 예술의 다양성과 강건함을 보여 주는 것을 우선한 선택이었다. 대륙으로부터 문화적 영향을 지속적으로 받았지만 일본의 예술은 뛰어난 적응력을 발휘했고 늘 고유의 예술적 뿌리를 재발견하는 방향으로 전개해 나갔다.

이 책의 또 다른 목적은 미술의 형태로 표현된 일본의 정신을 살펴보는 것이다. 특히 무로마치 시대까지 일본 예술가들은 기본적으로 이질적인 외래 사상을 그들 활동으로 받아들이고 변형했다. 나는 개인적으로 이것이 자유롭게 고유의 예술적 전통을 발전시키는 것보다 더욱 힘든 도전이라고 생각한다. 한국, 중국, 인도, 유럽, 미국 등 다양한 문화로부터 꾸준히 영향 받고 그것을 변형해 나간 것은 일본만의 고유한 성과다. 일본의 문화는 일반적으로 바다의 '굴'과 같다고 생각되는데, 파도를 이겨내며 모래 같은 이물질을 머금었다가 진주를 만들어 내는 굴이야말로 일본의 문화적 특징을 잘 설명해 준다. 물론 이러한 변형에는 분명 일본인들의 기호가 반영되어 있겠지만, 더 중요한 것은 일본의 예술이 새로운 자극을 받아들일 때 보여 주는 특별한 적응 방식의 패턴을 식별해 낼 수 있다는 점이다. 변형은 일본의 문화적, 민족적 특징을 반영하기 때문에 장르, 시대의 차이에도 불구하고 패턴은 항

상 일정하다.

동시에 일본인은 다른 민족에 비해 심리적으로 매우 극단적인 면모를 보이는데, 이는 일본 예술의 양극성을 잘 반영하는 것이다.(이 양극성을 루스 베네딕트가 '국화와 칼'로 표현한 것으로 유명하다.-옮긴이) 한편에는 거울처럼 외부 세계를 그들이 지각하는 대로 모방하는 경향이 있다.

두 번째 경향은 일본인이 내향적이고 배타적인 면모도 보인다는 점인데, 이는 일본 특유의 섬세함과 시적 감성을 향한 창의적인 욕구로 발전되었다. 이러한 내재된 잠재력으로 일본은 독자적인 예술 형태와 표현을 만들어 냈다. 어떤 사람은 이러한 미묘하고 섬세하고 감성적인 문화는 오히려 일본이 대외적으로 내세우는 '직접적 모방'의 가면 때문에 외부의 영향으로부터 보호받았다고 주장할 수도 있을 것이다.

앞서 언급한 일본의 직접적 모방 성향은 대륙의 장인 집단을 통째로 일본으로 들여왔던 아스카와 나라 시대, 중국 스타일을 모방했던 가마쿠라 후기 시대와 무로마치 시대, 유럽과 북미의 전문가들을 미술 학교로 영입하고 수백 명의 일본 학생이 해외로 유학을 갔던 메이지 시대, 그리고 일본과 미국, 독일, 프랑스의 문화적·사회적 차이점을 무시하고 서양 예술을 맹목적으로 모방했던 제2차 세계대전 이후의 시대에서 잘 나타난다. 하지만 일본 미술의 고유성과 독창성을 보기 위해서는 두 번째 경향인 내향적인 부분에 주목해야 한다. 일본의 내향적 경향은 조몬繩文, 헤이안平安, 모모야마桃山, 그리고 에도江戶 시대 초기의 미술 작품을 통해 엿볼 수 있다.

일본의 고유한 전통이 부재하다는 점에서, 게다가 외부로부터 예술적 영향이 없었다면 역사에서 일본 미술이 존재하지 못했으리라고 주장할 수도 있다. 하지만 일본은 외부의 예술 자극에 특정한 방식으로 반응했다. 이는 한편으로 일본 예술가들이 자신의 공감을 이끌어 내는 외부의 새로운 사상과 교감하고 이를 자신의 것으로 흡수하거나, 다른 한편 후

원자들의 요구로 이 낯설고 신비로운 스타일과 기술을 완벽하게 익히는 방식으로 이루어졌을 수도 있다. 대부분의 미술 양식과 기술이 수입되었음을 고려하면 일본 고유의 전통이 번성하던 '내향적' 시대에는 예술가들이 제 스타일을 선택하고 적용하는 방식에서 더욱 많은 자유를 누렸고, 반대로 '외향적' 시대에는 특정 스타일을 모방함으로써 명예를 얻으려는 후원자로 말미암아 예술적 선택의 폭이 제한되었으리라고 추측할 수 있다.

일본인이 아닌 사람들은 '내향적' 시대의 작품에 더욱 긍정적인 반응을 보인다. 이런 시대의 작품은 '일본답다'라고 느끼는 반면, '외향적' 시대의 작품은 필연적으로 모방의 주체가 된 원작과의 비교로 이어지고, 여기에서 일본의 모방작들이 호평을 받는 일은 극히 드물다(천황과 귀족들이 일반적으로 일본의 '내향적' 작품을 선호했다는 점은 매우 흥미롭다). 예를 들어, 9세기와 10세기 중국에 유학을 갔던 수많은 실력 있는 일본의 선승이 중국의 해서체 또는 행서체를 모방했지만 언뜻 보기에도 그 숭고함과 엄숙함, 그리고 구성에서 중국 서예가의 작품과는 비교가 되지 않을 정도로 부족하다. 하지만 일본 예술가들이 감각적인 선을 사용해 이 서체를 '일본화'하고 자신의 스타일로 발전시켰음은 일본인이 아니면 알아내기 어렵다. 마찬가지로, 무로마치 시대에 중국 송나라의 마하파馬夏派 양식을 기반으로 탄생한 수묵산수화는 빈약한 나무와 돌, 그리고 구성의 일관성이 부족하다는 점 때문에 중국 예술 감식가들의 혹평을 면치 못했다. 하지만 15세기 일본의 이념은 나무와 돌이 아니라 광활하고 연상적인 공간으로 표현되었음은 몰랐을 것이다. 사카모토 한지로坂本繁二郎, 1882-1969의 후기 인상주의 작품 또한 이 맥락으로 해석할 수 있다. 그의 작품 속에 등장하는 말은 근육의 구성이 부족하고 공간이 선명하지 않다는 지적을 받았지만, 정작 중요한 것은 그의 붓질과 유화 물감의 질감, 그리고 색상 선택이다. 이 모든 요소가 어우러

져 가을의 울적함과 애상의 감정을 전해 준다.

　중국으로부터 문화적 영향을 가장 많이 받은 지난 1,200년간 일본 예술가들의 반응은 어떠했는가? 그리고 그들은 어떻게 중국의 모델을 선택하고 변형했는가? 이러한 질문을 던짐으로써 우리는 일본 예술의 매력을 탐구할 수 있으며, 그 답변을 통해 일본 예술의 활력과 영속성을 발견할 수 있을 것이다. 일본과 중국의 문화는 확연한 차이점을 지니고 있다. 조상을 숭배하는 중국인의 경우, 자신의 단음절 언어를 표현하기 위해 강렬하고 입체적인 표의문자를 사용했으며, 인간과 인류애의 깊은 존경을 바탕으로 한 도덕 철학을 내세웠다. 따라서 일본으로 유입된 중국 문화의 상당 부분은 전통의 지속과 영원함에 대한 관심을 반영한다. 반면, 다음절의 언어를 사용하는 일본인은 춤과 노래를 통해 그들의 기발한 신들과 소통했으며, 그들의 시는 아주 사소한 감정적 향락까지 허용한다. 영원함에 미련이 없는 일본인은 예상치 못한 아름다움과 그 덧없음을 즐길 줄 안다.

　헤이안 시대의 귀족은 개인적으로 일본 고유의 예술 양식 발전을 주도했는데, 여기서 그들의 모티프에 대한 기호를 엿볼 수 있다. 그들이 살았던 야마토 평야의 영향을 받아 절제된 색, 완만한 윤곽, 그리고 계절에 따른 꽃과 같은 모티프를 선호했다. 이 같은 모티프는 압도적인 산봉우리와 광활한 공간감을 특징으로 하는 중국의 산수화와는 매우 대조적이다. 이 극적인 차이는 일본의 작품들이 중국에서 기원했다는 사실이 무색할 정도다.

　이쯤에서 중국과 일본 예술의 차이점을 짚고 넘어가야 한다. 중국 예술은 자립적이고 여유로운 반면, 일본 예술은 전체적 구성이 중요하고, 정서적 긴장감이 모티프와 그 주변의 공간을 가득 메운다. 내향적인 중국 회화의 여러 모티프는 강인함과 깊이를 강조하는데, 이는 복잡한 형태로 뒤섞인 붓질을 통해 표현할 수 있다. 반면, 일본 그림의 모티프는 더

욱 큰 감정의 일부분으로 여겨지며, 이는 화폭 전체에 겹겹이 엎힌 식으로 사이사이의 공간과 함께 그려진다. 중국 예술의 단순함과 장엄함은 쉽사리 변형 가능한 작품을 탄생시킨다. 작품 내의 요소를 조금씩 바꾸더라도 전체적인 시각적 조화를 유지하는 것이 가능하다. 한편 일본 예술은 감정의 미묘한 차이에 초점을 맞추며, 작품은 늘 긴장감으로 가득 차 있어 조금이라도 경물의 위치를 바꾼다면 분위기가 완전히 바뀌게 된다.

이러한 질감, 색, 형태, 공간에 대한 강력한 감정은 보는 이의 감정적 안정을 충족시키기 위한 것이다. 예를 들어, 주택의 대문으로 이어지는 징검돌은 방문객이 한 박자 쉬어가면서 천천히 들어오라는 의미에서 놓인 것이다.도1 다실茶室의 실내에서는 공간의 비대칭적 조화와 따뜻한 색감, 그리고 (벽면의) 거친 느낌으로 인해 차분한 분위기가 느껴진다. 이와 같은 일본의 면모는 다도茶道에서 특히 두드러지는데, 일본의 다도에서는 계급 사회의 현실에서는 찾아볼 수 없는 명상과 차분함, 사회적 평등, 그리고 형제애를 조성하는 환경을 구성한다. 일본의 어느 비평가 중에는 한국의 평범한 농부들이 사용하던 그릇을 중국의 완벽한 청자보다 선호했는데, 그 이유는 "한국의 불완전한 그릇은 내가 집에 없더라도 나를 기다려 주는 반면, 중국의 그릇은 그 누구도 기다리지 않는다"는 것이다. 이는 일본인들의 일상 속에 녹아 있는 사물과 사람 사이의 관계를 보여 준다.

일본인이 불완전함(또는 자연스러움)을 찬양하는 이유가 바로 사물과 자신 사이에 관계가 있다고 생각하기 때문이다. 중국의 장엄한 풍경화와 마찬가지로 훌륭한 중국 청자는 너무 완벽해서 일본인의 시선에서는 "그 누구도 기다리지 않는다"고 여겨지며, 내면의 아름다움을 발현하기 위해 인간의 감정이나 감상자의 관심이 깃들 여지가 없기에 선호되지 않는다.

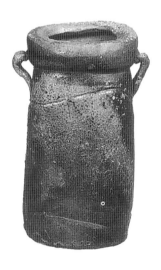

1 이끼가 낀 징검돌. 대표적인 일본의 정원 길.

2 유약을 칠하지 않은 〈비젠야키 화병〉. 비대칭적인 귀 모양의 손잡이가 달림, 모모야마 시대. (193쪽 참조)

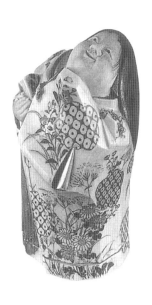

우리는 일본 미술을 접하는 그 순간부터 작품 속에 녹아들어 있는 불완전함의 인간적인 면을 개인적 경험을 토대로 연결지을 수 있다. 소박한 벽과 질감을 살린 바닥, 유약을 칠하지 않아 광택이 없고 지푸라기를 태울 때 생기는 비대칭적인 무늬가 특징인 비젠야키備前焼도2와 같은 유물이 일본의 불완전함의 예시일 것이다. 또한, 우리는 무명의 장인이 만든 물병과 접시의 감성, 코믹한 여성 예능인인 고제瞽女(맹인 예술인으로 전통 악기인 샤미센과 고큐를 연주한다.—옮긴이)처럼 생긴 향함도3의 재치, 그리고 귀족을 위해 만들어진 정찬용 식기 등에서 발견할 수 있을 것이다. 앞서 언급한 모든 예에서 예술가는 자신의 모든 것을 작품에 쏟아 붓는다. 예술가는 자신의 매체에 대해 누구와도 견줄 수 없는 이해도를 가지고 있으며, 그 매체에 특이점이 있을 경우 그것과 공생하며 조화롭게 소화해 낸다. 평면과 매체 사이, 그리고 예술과 사람 사이에는 경계가 없다.

사람들의 정신을 민속 공예품보다 더 잘 표현하는 것은

3 〈예능인 오토 고제를 연상시키는 향함〉, 채색 도기, 에도 시대.

4 츠보카와 가의 민가, 17세기 후반.

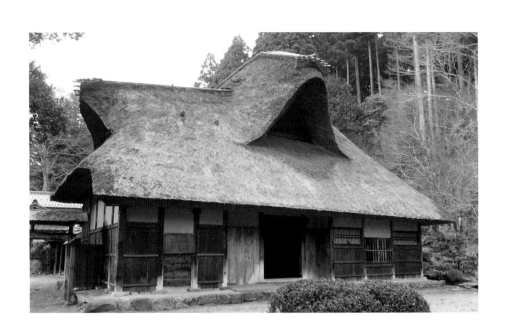

없을 것이다. 일본의 민예民藝는 세계 각지의 예술 애호가의 마음을 사로잡았다. 민예에는 영혼에 대한 관대함, 단순함에 대한 사랑, 그리고 모든 자연물에서 아름다움을 찾아내는 자세 등이 담겨 있다. 예를 들어, 대충 자른 나무둥치, 칠하지 않은 벽, 그리고 초가지붕의 평범한 농가조차 현재 큰 영향력을 가지고 있는 다실 형태의 스키야풍數寄屋風(모모야마 시대의 다실을 말한다.-옮긴이) 건축 양식에 영감을 주었다.도4

각배와 같은 평범한 칠기류 술통은 농부의 힘과 진솔함이 묻어난다.도5 여기서는 대칭과 반짝이는 표면에 대한 집착이라고는 없다. 하지만 지배층의 예술에서는 이 같은 관대함을 찾기 힘들다.

삶의 모든 부분에서 일본인은 안식과 조화, 따뜻함과 안락한 느낌을 드러내려 노력해 왔다. 그들은 이야말로 아름다움의 필수 요소라고 생각했다. 예를 들어, 일본의 한 끼 식사를 놓고 보면 중국과 비교해 양은 적지만 다양한 그릇에 아름답게 배치되며, 칠기 그릇 위에 천천히, 우아하게 차례로 주어진다. 일본인에게 음식의 양은 문제가 되지 않는다. 대신 식사의 전체적인 물리적, 심리적 맥락을 예술적으로 감상한다. 이를 위해서는 날카롭게 다듬어진 감각과 함께, 무엇보다 식사를 하는 사람의 오감을 만족하는 일이 중요하다. 음식이 나오는 순서, 다양한 형태의 그릇에 담긴 음식의 모습, 장식, 그리고 재료 등은 아름답게 조화를 이룬다. 중국인은 진정한 만족이란 단순히 배를 채우는 것만이 아니라 음식과 그 서비스(종업원의 의상과 걸음걸이, 행동까지 아우른다)의 아름다운 조화를 음미하는 데 있음을 깨닫지 못한다.

같은 맥락에서 일본 예술가와 장인이 그들의 작품과 맺는 관계는 통합이라는 단어로 설명할 수 있다. 스시집의 젓가락 받침대에서 서명이 되어 있는 그림에 이르기까지 우리는 작품과 그것을 만든 예술가(또는 장인) 사이의 공생적인 연결 고리가 있음을 볼 수 있다. 옛 화가들은 목수, 다다미 바닥

과 대발 제작자, 표구집 등을 묘사할 때 이러한 공생적 고리를 나타내도록 그린다. 문학계에서는 렌가連歌(일본 전통 시인 와카和歌를 여러 사람이 주고받는 시 형식-옮긴이)의 완성은 시인들 사이의 반복적인 단체 연습을 통해 이룰 수 있는 것으로 여겨졌다. 다른 어떤 나라보다도 일본의 시인은 동료 예술가의 본질을 수용한다. 일본의 도공은 손자국이 나 있고 가마 안에서 뒤틀리는 도자기 제작 과정의 본질을 수용하며, 목공인과 판화 제작자 들은 나뭇결과 끌 자국까지 작품의 필수 요소로 여긴다.

예술가와 그가 사용한 재료인 점토, 나무, 붓, 그리고 종이는 한데 어우러져 하나의 작품을 완성한다. 이들 요소는 다른 무엇보다도 중요하다. 개인적 독특함, 창작 과정의 흔적(거친 테두리, 손자국, 끌 자국 등)의 제거, 계획된 여백, 그리고 평면의 구분 등 다른 문화권에서 중시하는 요소가 일본에서는 중요성을 갖지 않는다. 일본에서 제작된 육각 그릇 중에 6개의 꽃장식이 하나의 연관된 도안으로 기형과 장식 문양이 일체를 이루고 있는 것이 있는데, 이는 일관성 없이 문양대를 장식하는 다른 나라의 도자기에서는 찾아보기 어려운 것일지도 모른다.

예술가의 후원자들은 종종 일본적 특질과는 완전히 낯선 외래적 작품 형식을 요구하곤 했다. 예를 들면, 분명한 표현, 규칙성, 반복성, 단단하거나 광택 있는 표면, 등변의 대칭, 장엄함, 방이나 도로의 엄격한 공간 등 자급자족성을 강조하고 예측 가능한 특징 등이다. 이런 요구에 일본 예술가들은 자신만의 감정과 개인 성향에 따라 작품을 조절하고 변형한다. 철학, (건축 공간에서, 또는 화폭 상 공간에서의 짙은 붓질에서 느낄 수 있는) 깊이, 영구성과 불변의 개념 등은 일본인에게는 대부분 낯선 것이다. 하지만 이러한 특징이야말로 중국 예술을 정의할 수 있는 것이며, 이러한 중국 예술의 영향이 일본으로 넘어오면서 일본의 예술가들은 끊임없이 자신만의

표현을 위해 변형을 시도해 왔다. 일본과 중국 예술의 특징이 기본적으로 얼마나 양립할 수 없는지 인지한 상태에서 일본인이 중국의 영향을 어떻게 자신의 것으로 변형해 왔는지 살펴본다면 실로 천재적이라고 생각할 수밖에 없다. 무로마치 시대의 시인 신케이心敬, 1406-1475는 예술적 성숙함을 다음과 같이 표현했다(강조 부분은 저자의 것이다).

시의 한 구절이 이 세상의 '유한함'과 '가변성'을 드러낸다는 진리를 결코 잊지 않는 사람이 아니라면 진실로 '깊은 감정'을 가질 수 없다.

2

선사 시대(기원전 11세기–기원후 약 6세기)

일본 고고학은 동아시아에서 가장 오랜 역사와 체계를 지니고 있다. 지난 1977년 일본 고고학의 공식 100주년 무렵에 십만 개 정도의 유적지가 기록되었고, 구석기 시대의 도구부터 중석기 시대와 신석기 시대 토기에 이르는 다양한 유물이 전시되었다.(에드워드 모스가 1877년 조몬 시대 오모리 패총을 발견한 해를 기준으로 한 것이다.─옮긴이) 일본에서 발견되는 유물은 주변국과 비교해 봤을 때 매우 달라서 일본인이 북유럽에서 이주해 온 사람이 아니냐는 가설이 제기되기도 했다.

아시아 대륙의 동쪽 끝자락에 위치한 일본은 그 지리적 특성상 선사 시대에는 유럽, 중앙아시아, 알타이 산맥, 시베리아, 남중국, 동남아시아, 폴리네시아 제도 등의 문화적 영향을 받은 종착점이었으며, 이는 일본의 건축, 춤, 그리고 언어의 모음 구조 등에 영향을 주었다.

선사 시대부터 일본에 다양한 문화적 영향이 어우러져 나타났다는 사실은 명백하다. 일본에서 발굴된 토기류를 살펴보면 사회 구조, 종교 행사, 음식 문화가 매우 다른 여러 문화권의 흔적이 남아 있음을 볼 수 있다.

고고학자들은 일본의 구석기 시대를 크게 전기(기원전 5만–3만 년)와 후기(기원전 3만–1만 5천 년) 두 가지로 나누기도 한다. 이 기준은 조악하고 단순한 뗀석기와 정교한 날, 칼을 만들기 위한 절삭 도구와 구멍을 뚫고 형태를 새기고 표면을 긁어 내기 위한 작은 도구를 쓰기 시작한 시기로 구분된다.

| 조몬 문화(기원전 11000-300) |

일본 고고학자들은 수렵, 어로, 채집 생활을 하는 세석기 시대細石器時代에서 이어지는 신석기 시대를 조몬 시대繩文時代(기원전 11000-약 300년)라고 부르는데, 기원전 1만 년경(저자는 기원전 7500년이라 했지만 현재 학계에서 기원전 1만 년 전후라고 공인하고 있어 수정했다.-옮긴이)에 처음 나타나기 시작한 토기 표면에 특징적으로 나타난 띠 모양 장식 때문에 붙여진 이름이다.(명명한 사람은 1877년 도쿄대학에 초빙된 미국의 동물학자 모스Edward. S. Morse, 1838-1925이며, 이 해에 도쿄 오모리 패총大森貝塚을 발견하고 그 조사 보고서에 '승문토기繩文土器, cord marked pottery'라는 명칭을 처음 사용한 데서 시작된 번역어다. 그리고 일본의 고고학자인 야마노우치 스가오山内清男, 1902-1970가 조몬 시대의 토대를 이룬 초창기[기원전 1만 1천-7천 년]부터 조기[기원전 7천-4천 년], 전기[기원전 4천-3천 년], 중기[기원전 3천-2천 년], 후기[기원전 2천-1천 년], 만기[기원전 1천-400년]인 여섯 시기로 구분한 것이 현재 주로 통용되고 있으며 각 시기의 상하한 연대는 조금씩 다르다. 여기서는 도쿄국립박물관의 시기 구분을 따랐다.-옮긴이) 그렇지만 최근 기원전 1만 5천-1만 년 시기에 형성된 더 낮은 지층에서 발굴된 토기도 조몬 토기와 같은 점토로 만들어졌음이 확인되었다.

초창기의 토기 형태는 바닥이 둥근 사발 모양으로 외벽에 문양은 드문 편이고, 내부가 넓고 입구가 넉넉하다.(나중에 발견되는 것들과는 양식적으로 다르며 다른 나라에서 찾아볼 수 있는 신석기 시대 토기와 더 흡사하다.-옮긴이) 꽤 균일한 비율로 자연에서 구할 수 있는 점토를 손으로 두들기고 주물러서 손쉽게 만들었고, 음식을 저장하는 실용적인 목적에 적합했다. 출토지와 재료가 같다고 반드시 단일 문화권이거나 심지어 같은 민족임을 나타내지는 않거니와 오히려 유형과 형태의 차이가 기능과 생활 방식의 차이를 나타낼 수 있다. 실험 결과, 빙하기 말기의 기후 변화에서 살아남기 위해 음식을 익히거나 저장하는 데 사용되었음이 밝혀졌다. 여기서 최초의 토기는 조

몬 초창기, 원형 조몬이라는 이름보다는 '전 조몬Pre-Jomon'이라고 부르는 것이 더 적절한 용어일 듯하다.

기원전 1만 년경 바닥이 깊고 원통형 모양의 여러 토기가 다양하게 나타나 이전 토기를 대체함에 따라 꼰 새끼줄 문양繩文이 장식된 조몬 토기가 등장했고, 기원전 3천-2천 년경에는 정점에 이르렀다. 홋카이도에서 오키나와에 이르는 일본 주요 열도 전체와 쓰시마, 사도, 오키, 이즈 섬과 같은 외딴 섬에서 그 사례가 발견되었다. 이러한 토기는 질감이 좋고, 새기거나 눌러서 만든 저부조 문양이 특징이다. 대체로 가래떡처럼 길게 반죽한 점토를 쌓아올려 그릇 형태를 만들고 안팎을 손으로 다듬은 후 외벽에 문양을 공들여 장식하는 방식을 적용했다. 전형적인 기형은 깊은 바리深鉢(후카바치) 형태를 띠며 조기와 전기에는 아래가 뾰족한 원추형이고, 흔히 구연부에 입체적인 문양과 잘록한 내부를 가진 형태이다. 이러한 형태의 조몬 토기는 초창기처럼 내부가 넉넉한 그릇보다 더욱 만들기 힘들고 오랜 시간이 걸린다. 그 이유 중 하나가 바로 승문을 남기는 과정 때문이다. 축축하고 부드러운 점토 표면을 조심스레 돌려가며 승문을 넣어야 한다. 일반적인 저장 용기나 조리 도구로 사용하기에는 제작에 들어가는 시간과 품이 과하게 많이 든다. 이렇게 만들기 힘들고, 덮개도 없으며, 실용적이지 못한 조몬 토기의 실제 용도는 무엇이었을지 당연히 의문이 생긴다.

조몬 토기 중기(기원전 3천-2천 년)에는 더욱 놀라운 발전이 일어난다. 토기의 바닥이 평평해지고 구연부는 몸체와 비슷한 높이로 솟아오르고, 그곳에는 물결 모양 장식이 덧붙여졌다. 표면 전체는 승문이 나선형, S자 모양, 그리고 구불구불한 형태의 고부조로 (또는 입체적으로) 장식되었다. 솟아오르는 화염과 같은 곡선은 초자연적인 무언가를 향한 열정을 보여 주는 듯하다. 이 시기까지도 얕은 바리淺鉢(아사바치), 접시, 잔, 항아리와 같은 용기는 찾아볼 수 없고, 대부분 정교한 깊

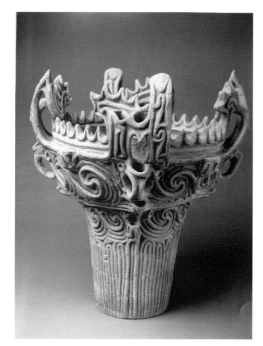

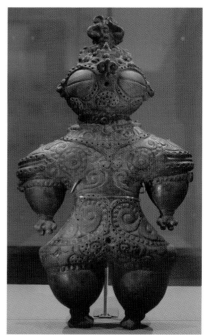

6 깊은 바리(화염형 토기). 조몬 중기.
높이 32cm.

7 왕관 모양의 머리와 곤충의 눈을
지닌 토우. 조몬 만기. 높이 36cm.

은 바리여서 제례용으로 사용되었을 가능성이 높다.도6

　　조몬 후기(기원전 2천-1천 년)에는 또 한 번의 큰 변화가 일
어나는데, 이는 점토의 자연적 특성과 형태를 강조한 토기 문
화로부터 영향 받은 것이다. 중앙아시아 양식도 엿보이는데,
뿔 모양 술잔, 주전자 형태의 귀때 토기, 목이 긴 뚜껑 달린
항아리 형태의 토기를 찾아볼 수 있다. 깊은 바리와 둥근 바
닥의 토기나 단지, 손잡이 달린 그릇 또한 다시 모습을 보인
다. 이는 음식을 끓이는 조리법의 발견과 같은 식습관에서 큰
변화가 있었음을 보여 준다(하지만 이 새로운 형태의 변화에서 조
몬 토기의 고부조 표면 디자인은 그대로 유지되었다).

　　조몬 만기(기원전 1천-300년)에는 얕은 바리와 받침 있는
그릇, 긴 목 항아리에 손잡이가 달린 그릇이 만들어지기 시
작했다. 이 시기의 말기는 야요이 시대 초기와 겹치고 있어 민
무늬 토기로의 전개 과정을 드러낸다. 이는 일본인이 물레라

는 기구를 사용해 토기를 만들기 시작했음을 보여 주지만 토기 자체는 여전히 수제품이다. 이 시기에 제작된 몇몇 토기의 용도는 여전히 불분명한데, 이를테면 금속 가공물을 연상케 하는 투공한 둥근 상부에 손잡이가 있는 그릇은 등잔 또는 화로로 사용되었을 가능성이 있다.

조몬 문화가 1만 년 가까이 고립된 채 발전했다고 보기는 어렵기에, 조몬인의 생활에서 일어나는 커다란 변화는 주기적으로 외부에서 도입되었음이 틀림없다. 화려한 장식 토기 외에도 조몬 문화에서는 장식적인 상아 검, 골각기骨角器, 팔찌, 귀고리 등을 찾아볼 수 있다.

정신적 필요에 따라 조몬인은 돌을 깎아 작은 조각상을 만들었고 그것을 점차 점토로 빚어냈다.(인간, 동물, 자연물의 형체를 한 이러한 조형물을 토우〔도구〕라고 부른다.–옮긴이) 조몬 중기에 깊은 바리가 점점 정교해지고 있을 무렵 토우도 큰 변화를 겪었다. 기존의 토우가 솟은 코와 구멍이 뚫린 눈 등 최소한의 얼굴 특징만 가지고 있었던 것에 비해 중기에는 양각으로 눈썹이 그려지고, 둥글거나 아몬드 모양의 큰 눈이 더욱 잘 표현되었다. 조몬 후기(기원전 2천-1천 년)에는 가면을 쓴 듯한 인물 장식이 발견되며, 몇몇 지역에서는 온갖 주술적인 장식품이 달려 화려하게 장식되었다.

조몬 만기(기원전 1천-300년)에는 더욱 정교한 토기와 토우가 등장한다. 내부가 비어 있는 몸통에는 정교한 양각 줄무늬가 덮여 있으며, 곤충의 거대한 눈이나 조개를 떠올리게 하는 눈 모양을 지닌 토우가 발견된다.도7 비록 정확한 사용법은 알려지지 않았지만, 후대의 토우가 지닌 거대하고 가로로 찢어진 눈 모양을 들어 미신과 공포의 시대적 산물이라고도 주장하는 이들도 있다. 하지만 화려한 장식을 보면 미신과 공포를 반영했다고는 생각하기 힘들다. 조몬 시대 사람들의 생동감과 기쁨이 넘치는 '생명의 춤'의 특징을 반영했다고 보는 편이 타당할 것이다.

조몬 시대의 가장 중요한 종교적 유산은 아키타와 홋카이도 북쪽 지역에서 발견되는 원형 돌무더기와 입석이다.도8 지름이 약 30미터나 되는 것도 있으며 뼈 위에 자갈을 덮은 사각형의 매장지가 있다. 이는 청동기 시대부터 초기 철기 시대 사이에 시베리아에서 발견된 여러 무덤과 유사하다. 독특하게도 일본 무덤은 중앙에 큰 돌덩이를 세워두고 그 중심으로 긴 돌 여럿을 바퀴살 모양으로 세워 두었다. 이러한 해시계 모양은 일본이 당시 농업 사회였고 계절 변화를 인지하고 있었음을 보여 준다. 하지만 이후 야요이彌生 문화와의 관계는 아직 확실하지 않다.

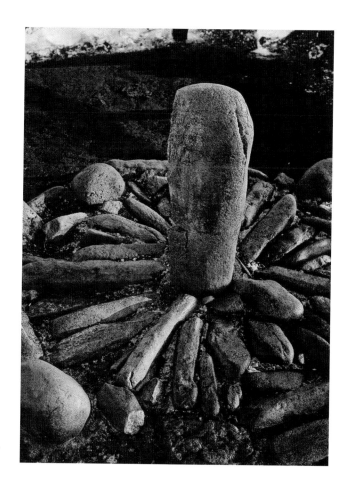

8 아키타현 노나카도野中堂. 무덤 중앙에 해시계 형태로 놓인 돌무더기. 조몬 후기.

야요이 문화(기원전 약 300-기원후 약 300)

야요이 문화라는 이름은 도쿄 내 야요이彌生 지역에서 1884년 처음 물레를 사용한 토기가 발견된 데서 유래했으며, 이 또한 조몬 토기를 발굴한 에드워드 모스가 명명했다. 이 토기는 조몬 토기와는 전혀 다른 특징을 지녔다.(600년간에 걸친 야요이 시대 토기는 전기[기원전 300-200년], 중기[기원전 200-기원후 100년], 후기[100-300년] 세 시기로 구분되는데 조몬 토기에 비해 항아리壺, 단지甕, 사발鉢, 굽다리 접시高杯 등 실용적인 기형이 많아졌지만 생활용기는 여전히 목제나 토기류였다. 중기에는 빗살무늬를 새긴 토기와 외벽에 붉은 칠을 했거나 인면人面이 장식된 토기도 발견된다.-옮긴이)

일부 학자들은 야요이인(중국 역사가들은 이들을 '왜'라고 부른다)이 우리가 지금 일본인이라고 여기는 최초의 사람들이었다고 주장한다. 이들은 대륙에서 건너와 한반도 남부와 규슈 북부 지방에 정착했다. 고도의 청동기와 철기 기술을 보유하고 있었고, 물레를 사용해 토기를 제작했으며 벼농사를 지었다. 이 시기에 해상 무역이 활발하게 이루어졌는데, 그 범위는 한반도 북부의 한나라 영토였던 낙랑(기원전 108-기원후 313년)에까지 이르렀다. 야요이인은 조몬인을 남쪽과 북쪽으로 밀어냈으며, 규슈 북부 지방에서 시작해 혼슈까지 서서히 야요이 토기가 조몬 토기를 대체하기 시작했다. 하지만 야요이 시대 동안 일본의 북부 지방에서는 여전히 조몬 양식의 흔적을 찾아볼 수 있었다.

야요이 시대 토기의 종류에는 빗살무늬 사발, 넓은 몸체와 벌어진 목 장식 단지, 뚜껑 달린 병과 키 큰 항아리 등이 있다. 야요이 중기에 이르러 잔, 좁은 목 항아리, 굽다리 접시, 큰 단지, 그리고 손잡이가 달린 잔 등이 등장했다. 이 모든 물건은 도공이 물레를 능숙하게 다루기 시작했음을 보여준다. 그리고 일상 용기가 이전의 종교 제례용기를 대체하기 시작한 사실도 명백하다(곡물을 저장한 흔적을 통해 이 시대가 농경 사회였음을 확인해 준다).

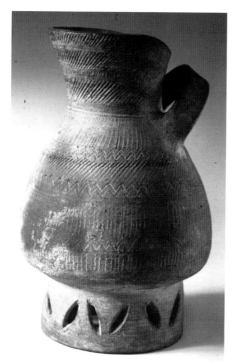
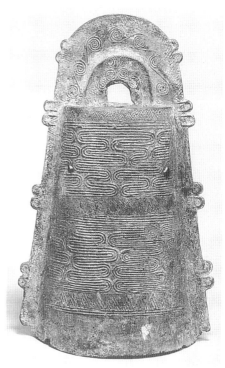

9 투공한 굽다리와 수평 장식이 있는
토기, 야요이 중기, 높이 22cm.

10 동탁銅鐸, 종교적 의식에 쓰는
종, 야요이 후기, 높이 44.8cm.(도11의
고분과 형태가 비슷하다.)

물레를 사용해 만든 새로운 토기는 매끄러운 표면, 붉은
색을 띠거나 몸체에 수평, 사선 또는 지그재그 모양의 띠(빗살
무늬)가 새겨진 특징을 갖는다. 이는 촉각을 자극하는 표면과
압도적으로 수직 장식이 많은 조몬 시대 토기와는 대조되는
특징(부드러운 야요이 문화의 '균제미均齊美'-옮긴이)을 보여 준다.도9

금속 기술은 일본에서 독자적으로 개발된 것이 아니라
대륙에서 유입된 것이기 때문에, 청동기와 철기는 기원전 3세
기경에 동시에 나타났다.(철과 구리, 주석이 합금된 청동 제기들이
제례에 사용되었고, 경작용 농기구가 사용되었다.-옮긴이) 야요이인은
청동기·철기 문화를 빠르게 받아들이고 본인들의 필요에 맞
게 변형했다. 예를 들어, 대륙의 전투용 동검銅劍은 일본의 토
착 기술자에 의해 더욱 넓고 긴 비非전쟁용 무기 형태의 부장

품으로 바뀌었다. 그중에서도 가장 놀라운 도래품 중 하나는 타원형 형태와 돌출된 테두리가 특징인 청동종(동탁銅鐸)이다. 원래는 소형이었지만, 일본에서 점차 크게 만들어졌으며, 1년 12개월을 상징하는 12면으로 구획해 장식하기도 했다. 흐르는 물을 나타낸 유수문流水文은 나란한 여러 개의 선을 C자, S자형으로 구불구불하게 표현했다(이 문양은 토기와 고분에서도 찾아볼 수 있으며, 이후 일본 미술을 대표하는 모티프가 되었다). 동탁 중에는 C자 문양을 가장자리에 순전히 장식적 용도로만 사용하다가 점차 그 이외의 부분에까지 이중으로 넣어 화려하게 권위를 드러냈다. 이 종들은 부족의 상징으로 종교 의식 때 사용되었을지도 모른다. 동탁은 주거지에서 멀리 떨어진 외딴 공간에 조심스럽게 묻혔고, 야요이 시대의 2세기까지만 사용되었던 것으로 추정된다. 실제로 이 종들은 고훈 시대古墳時代가 시작되면서 다시는 제작되지 않았고 2세기 말 즈음에 동경銅鏡으로 대체되었다.도10

　　야요이 시대에 한국과 친밀한 관계가 있었다는 사실은 이미 잘 입증되어 있지만, 이들이 중국과도 직접적인 교류를 했다는 증거 또한 남아 있다. 특히 한대漢代의 동경 같은 청동기류가 야요이 지역에서 대량으로 발견되었는데, 그 수는 한국에서 발견된 청동기와 일본에서 발견된 한국 청동 제품보다도 더 많다. 이는 야요이인이 중국과 직접적으로 교류했으며, 물품을 받아들일 때 이들이 얼마나 선택적이었는지도 보여 준다.(기하학 문양이 시문된 다뉴세문경多紐細文鏡도 발견되어 고대 부족 국가 형성기에 중국과 한국을 상대로 한 교류 양상을 보여 준다.-옮긴이)

　　동경, 동탁, 동검, 곡옥曲玉, 그리고 한국에서 풍요의 보석으로 통한 마노瑪瑙(수정류의 광물성 옥의 일종-옮긴이)는 야요이 시대를 대표하는 제례용 예술품이다. 이 제물祭物들은 대지와 기후에 대한 인간의 의존성을 반영하고 있다. 수렵을 했던 조몬인의 역동적인 조각적 형태는 보다 위엄 있고 기품 있는 야

요이 시대의 토기로 대체되었다. 이 새로운 토기는 외형이 내부 공간과 조화를 이루고, 장식을 단순하게 절제시킨 도공의 실력을 잘 보여 준다. 잔잔한 위엄이 깔끔한 형태를 통해 드러난다.

이전의 조몬 시기나 다음의 고훈 시기에 비해서 야요이인은 문명화되었고 평화롭고 세련되었던 것으로 보인다. 그들은 선진 기술을 이용해 삶의 질을 높였으며, 이전 시대와 비교해 더욱 이성적이고 평화로운 종교관을 가지고 있었다. 야요이 시대에 이르러서 형태와 장식에 대한 예술적인 순수함이 처음 선호되기 시작했다. 이 순수함은 신토神道의 전형적인 이념으로 이 시기에 생겨난 것으로 추측되는 정신적인 믿음과 실천을 의미한다. '가미神' 또는 초의식超意識은 고목古木, 큰 바위, 아무런 장식 없이 만들어진 계단이 있는 목조 사원 등 모든 곳에 깃들어 있다고 여겨졌다. 일본 예술의 본질이라고 할 꾸밈없는 재료와 청정함에 대한 사랑은 야요이 시대에 처음 그 모습을 드러냈다.

| 고훈 시대(300-600) |

선사 시대의 세 번째이자 마지막 시대인 고훈 시대는 이 시대의 특징적인 고분古墳(고훈)으로부터 유래했다. 이 고분은 처음에는 거대한 구릉 형태를 지녔다가 이후에는 전면이 사각형에 후면이 원형인 열쇠 구멍 모양의 전방후원분前方後圓墳(젠포코엔훈)으로 바뀌었다.(전방후원분은 고훈 시대 초기에 축조되기 시작하여 일본 각지에서 발견되는데 그 기원은 한반도 남부 전라남도 지역의 고분으로 추정된다.-옮긴이)

규슈 남부에서 도호쿠 북부에 이르는 초기의 고분은 수천 기를 헤아린다. 이들 중에서도 가장 이른 시기의 고분은 야마토 평야(규슈 서북부와 간토 지역)에 집중되어 있고, 야요이 문화의 전통을 계승하고 있다. 따라서 초기 고분은 야요이 장례 방식의 연장선이라고도 주장할 수 있을 것이다. 하지만

개인 무덤의 크기와 비용이 증대된 것으로 권력의 전제화와 중앙 집권화가 이루어졌음을 추측할 수 있다. 예를 들어, 커다란 동경銅鏡의 사용은 야요이와 고훈 시대 모두에서 발견된다. (1997년부터 이듬해까지 학술 조사가 이루어진 나라현 덴리시天里市 구로즈카고분黑塚古墳[4세기]에서 출토된 다량의 동경[특별히 삼각연신수경三角緣神獸鏡이라 불리는 동경이 33매 출토됨]은 직경 22.4센티미터 정도의 크기다. '사출낙양師出洛陽'이라고 쓴 명문이 있어 239년 위나라 황제가 히미코卑彌呼, ?-248 여왕에게 하사한 100매의 동경 중 일부일 가능성이 제기되었다.-옮긴이) 이 고분 중 큰 것들은 비슷한 시기에 만들어졌다고 생각되고, 주로 내륙이 아닌 세토나이카이瀨戶內海 인근 오사카 지역의 가와치河內(현재 오사카 동부) 평야에서 발견된다. 이들은 왕릉의 규모로서도 두드러지고, 오진 왕應神王(346-395년 집권)과 그의 아들 닌토쿠 왕仁德王(395-427년 집권)의 묘는 항구 주변에 위치해 초기 지도자들이 대륙으로부터 규슈 북부를 통해 세토나이카이의 기나이畿內(수도와 황거皇居 인근 오사카, 교토, 나라를 이르는 말로 오늘날 수도권 개념과 유사하다.-옮긴이) 지역에 정착했음을 보여 준다.(이와 함께 한자와 유교가 전해졌고, 한반도의 도래인이 정착해 소규모 부족을 이루었다.-옮긴이)

　　가장 큰 고분은 닌토쿠 왕릉이라 알려진 고분이다.도11 전면이 사다리꼴 모양으로 솟아올랐고, 뒷면은 둥근 열쇠 구멍 모양을 한 전방후원분 형태로 의식용 제단이라고도 여겨진다. 주변 3개의 해자를 포함한다면 이 묘의 길이는 480여 미터이며, 가장 높은 부분은 35미터에 이른다. 넓이는 약 110,950제곱미터, 체적은 1,405,866세제곱미터에 달한다. 고고학자 우메하라 스에지梅原末治, 1893-1983는 만일 한 사람이 하루에 1세제곱미터의 흙을 옮겼다면 1,000명의 사람이 4년 동안 일해야 이 능을 완성할 수 있다고 계산했다.(5세기 말부터 거대 고분의 수가 줄어들며 다카마쓰즈카高松塚 같은 장식 고분이 유행하게 되었고, 6세기 말 이후 전방후원분은 더 이상 축조되지 않았다.-옮긴이)

　　고분의 특징 중 하나는 하니와埴輪라고 불리는 토기 형상

이다. 이들은 세토나이카이를 마주하고 있는 오카야마 지역에서 원통 기대器臺 형태로 처음 나타났다가, 4세기 이후에는 원통형이 되었고, 각 고분의 중심부 주변을 수호하는 듯한 모습으로 배치되었다. 그 후에도 여전히 죽은 사람의 영혼이 머무르는 가옥형 하니와家形埴輪를 중심으로 동심원 모양으로 배치되었고, 토기 방패와 의식용 차양에 둘러싸여 있었다. 4세기 말, 하니와는 점차 인물 형상이 되었고, 텅 빈 내부에 디테일이 살아 있는 의상을 입은 조각상으로 바뀌었다. 6세기에는 닭, 말, 야생 돼지, 사슴, 개, 고양이, 소, 물고기 등 동물도 추가되었다. 이들은 무덤의 지상면 바깥쪽에 열을 지어 놓였고, 중앙 구역은 죽은 자의 영혼을 안식처로 보내기 위한 상징물일 것이라고 추측되는 새, 배, 그리고 집을 위한 공간으로 남겨졌다.(무덤〔예로, 후지노키 고분藤ノ木古墳〕에서는 한반도 도래인이 가져온 금관 장식과 장신구, 유리 제품 등이 출토되었다.—옮긴이)

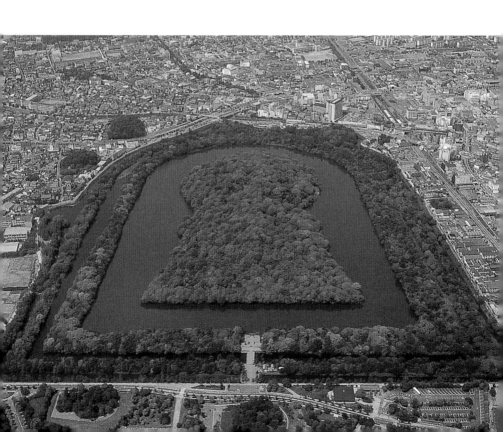

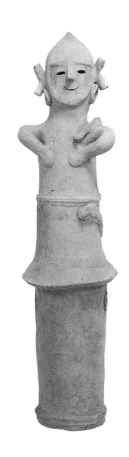

움푹 파인 눈과 풍부한 곱슬머리를 가진, 서양인과 중앙 아시아인을 닮은 듯한 인물 하니와는 그들을 만들어 낸 당시 사회의 흥미진진한 일면을 보여 준다. 매 사냥꾼, 마부, 농부, 갑옷을 입은 군인, 무녀, 궁녀, 그리고 죽은 자를 위해 악기를 연주하거나 춤추는 사람 등 다양한 군상이 인물 하니와로 표현되어 있다.도12

5세기부터 고분 출토품은 기마 및 무사 사회가 시작되었음을 보여 준다.(5세기 고분의 마구류는 북규슈에서 발견되었고 한반도의 도래품일 것으로 추정된다.-옮긴이) 이 문화는 한국 남부의 동시대 신라 문화와 많은 공통점을 지녔는데, 쓰시마 해협 양쪽에서 많은 종류의 유물이 발견되었다. 말을 탄 궁사의 금동 장비, 왕관에는 금제 나뭇잎과 곡옥 보석이 여럿 달린 나뭇가지가 장식되어 있었고, 청동 등자(말을 타고 내릴 때 발을 걸치는 디딤용 마구의 하나-옮긴이), 투공한 안장 머리, 그리고 챙이 있는 황금 투구를 쓰고 있었다. 심지어 거울과 팔찌 같은 가정용 물건에도 말방울馬鈴을 장식했다. 청동 관에는 말의 형태와 달랑거리는 얇은 판이 얹어 있었다. 마지막으로 달랑거리는 장식이 달려 있으면서, 얇고 고온에서 구워져 짙은 색을 띠는 경질의 신라新羅/스에키須惠器(고훈 시대 중기인 5세기 한반도 삼국 시대에 일본으로 전해진 새로운 요업 기술을 의미한다.-옮긴이) 토기가 있다. 이는 스키타이와 중앙아시아 스타일과 유사함을 볼 수 있다. 즉 나무 이미지와 투공 기법의 사용뿐만 아니라 괴수와 종려나무 잎 모티프 등 서역의 스타일까지 볼 수 있다. 특히 일본의 무역이 지중해까지 닿았음은 페르시아에서 만들어진 유리그릇이 6세기 일본의 무덤에서 발견되었다는 사실로 알 수 있다.(여기서 일본이 지중해까지 무역을 했다기보다 한반도 도래인에 의해 일본에 전해졌다고 보는 것이 적절하다.-옮긴이)

규슈 지방에서 발견된 후기 고분 문화 중 특기할 만한 것은 석실 고분 형태다. 돌로 둘러싸인 장식 고분의 내부에는 문양이 새겨지거나 그려진 석관石棺이 나타났다(여기에 적철석

12 추를 짊어진 농부형 하니와埴輪, 고훈 시대 후기, 높이 92cm, 무덤에서 발굴.

28

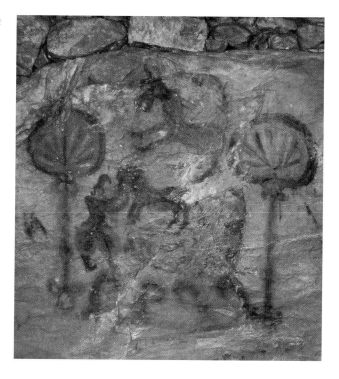

13 다케하라 고분竹原古墳. 말을 끄는 남자의 모습을 그린 석실 내부 벽화. 고훈 시대 후기.

赤鐵石 빨간색, 검은색, 황토색, 백토, 그리고 녹니석綠泥石 초록색을 입히기도 했다). 이러한 무덤의 가장 이른 예는 현재 구마모토 지방에서 많이 찾아볼 수 있으며, 대부분 빨간색과 검은색의 다이아몬드 조각 형태로 장식되어 있다. 후기의 벽화가 장식된 고분은 더욱 넓은 지역에서 발견된다. 후쿠오카 북부 지방의 장식 고분은 말과 마부, 새, 배, 그리고 다른 곳에서도 발견되는 '주술적' 나선형과 동심원으로 장식되어 있다. 큰 화살통 그림, C자형의 쌍나선이 자주 등장하며, 죽은 자의 영혼을 떠나보내는 마지막 여정과 관련된 말, 새, 배 등도 그려졌다.도13

고훈 시기의 가장 놀라운 점은 직호문直弧文(조코몬)으로 알려진 장식용 모티프다.도14 이는 대각선과 십자 모양의 여러 직선 위에 무수히 많은 곡선을 그려 넣은 일본 특유의 문

양으로, 컴퍼스와 자를 사용한 것으로 알려졌다. 이 직호문은 고분과 관련된 장소와 물건 등에서 발견되는데, 구마모토의 이데라고훈井寺古墳 돌벽에 장식된 것이 유명하다. 또 고분과 석관의 벽, 하니와의 화살통과 동경의 장식에서도 찾아볼 수 있다. 이는 훗날 일본 예술의 가장 두드러진 특징 중 하나인 직선과 곡선의 조합이 처음 등장한 사례다.

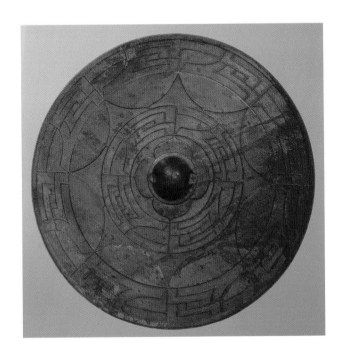

14 직호문 동경. 5세기.

아스카飛鳥와 나라奈良 시대(552−794)

| 신토 신사 |

고대 일본인은 태양, 물, 나무, 돌, 소리와 정적靜寂 같은 자연 현상에 대한 경외감에 바탕을 둔 신앙을 가지고 있었는데 정화의식을 치를 신성한 장소를 찾고자 했다. 훗날 이 같은 관습은 6세기에 일본으로 전래되어 대륙의 다양한 건축 양식, 사상, 그리고 고도의 정신적 교리와 실내 의식을 보여 준 불교와 구분 짓기 위해 신토神道라고 명명되었다. 이후 독특한 건축 양식과 예술, 신관을 비롯한 참배 의식을 만들어 나가지만, 본질적으로 신토는 명확한 교리나 경전, 체계를 갖추지 않은 토착 종교라 할 수 있다.

　최초의 성지는 돌로 만든 울타리와 건축이 발달하기 전의 단조로운 표지물(성스러운 존재가 느껴지는 장소를 표시해 둔 돌무더기 등)이 있는 경관이 아름다운 장소였다. 이는 지금도 미에현 동부 해안의 이세진구伊勢神宮 지역에서 찾아볼 수 있다. 참배는 뚜렷한 의식과 절차 없이 완전한 정적이라는 단순한 형태로 이루어졌다. 이세진구의 어본전은 높은 바닥과 커다란 초가지붕이 9개의 커다란 기둥으로 지탱되고 있으며, 바깥의 가파른 사다리를 통해 다다를 수 있다.(한국을 마주보고 있는 시마네현 이즈모 시의 고대 유적지 이즈모다이샤出雲大社도15의 재건축된 모습을 보면 영혼 또는 신의 성스러운 장소에서 느낄 법한 신비함과 친밀함, 어두움, 그리고 따뜻함이 있다. 신도들은 긴 계단을 거쳐 복도로 들어가 중앙 기둥을 지나 우측으로 틀어 가장 안쪽의 사분면을 거쳐 본전에 도착한다. 이는 돌이 깔린 지면에 위치한 불당의 넓은 공간을 불상이 지배하는 불교식 건축과 대조된다.)

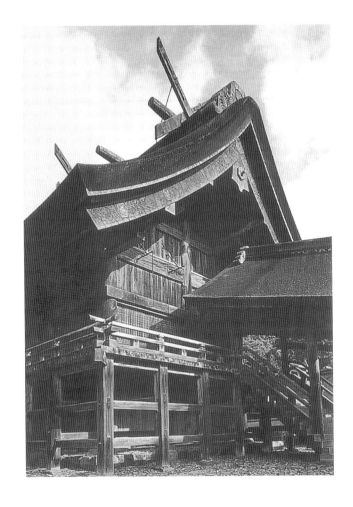

이세진구는 천황가의 조상을 모시는 사당이자 국가 제일
의 신사다.도16 이곳은 덴무 천황天武天皇(672-686년 재위)의 발의
로 지토 천황持統天皇(687-697년 재위) 때 이후 20년마다 재건축
되었으며(이를 식년천궁式年遷宮[시키넨센구]이라 부름-옮긴이), 2013
년에 62회째를 맞았다.(2020년 현재 시점으로 수정함-옮긴이) 이
곳은 4세기에 지은 서쪽 내궁과 5세기 후반에 지은 동쪽 외
궁 두 구역으로 이루어져 있다. 내궁은 천황가의 조상신 아
마테라스 오카미天照大神(천국을 밝히는 위대한 영혼. 이자나기伊邪
那岐의 딸)를, 외궁은 도요우케노 오카미豊受大神(풍족한 식량의 위

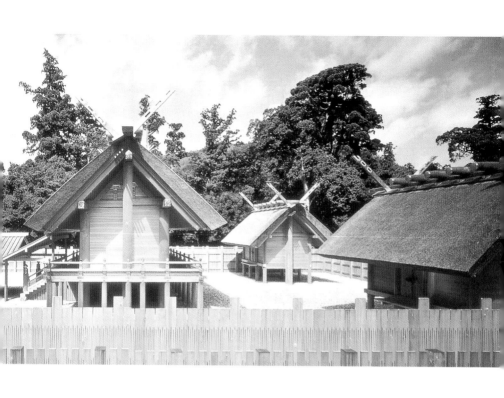

대한 영혼. 오곡의 제공자. 이자나기의 손자)를 위한 장소다. 이세진구는 이스즈가와 강 주변의 키 큰 상록수들 사이에 있으며, 발밑 자갈이 달그락거리는 소리만 들릴 정도로 평온한 곳이다. 이 장소는 아마테라스가 1세기 초반 혼령으로 나타나 야마토 공주를 위해 직접 고른 것으로 알려졌다.

　　각 부지는 동쪽과 서쪽 구역으로 나뉜다. 한 구역에 신궁이 세워지면 다른 구역은 20년 뒤에 새로 지어질 식년천궁을 위해 빈 공간으로 놓아둔다. 조약돌만 바닥에 깔린 이 공간에는 정적만이 흐를 뿐이다. 각 구내는 직사각형이며 네 겹의 나무 울타리로 둘러싸여 있다. 건물은 북쪽에서 남쪽으로 이어지는 축을 따라 정렬되어 있으며, 가야부키茅葺(갈대류를 재료로 한 일본 전통의 초가지붕-옮긴이) 지붕이 있는 여러 대문이 남쪽 울타리 쪽에 배치되어 있다. 성전은 정면 3칸과 측면 2칸으로 여러 개의 기둥 위에 세워져 있으며, 난간으로 둘

러싸여 있다. 출입은 중앙 칸으로 향한 긴 계단을 통해 가능하다. 건물의 정렬된 배치, 겹겹이 둘러친 울타리, 그리고 금속 장식은 대륙 건축 양식의 영향이라고 볼 수 있지만, 천목千木(치기)이 있는 지붕면이 서로 하늘을 향해 마주보게 한 지붕(한국 건축에서는 맞배지붕이라 부름-옮긴이), 무거운 마룻대와 그 위에 가로로 얹힌 원통형의 가는 통나무, 그리고 건물의 나무 기둥을 모두 초석 없이 땅에 묻어 세우는 방식은 일본 건축 고유의 특징이다. 전체적으로는 평면과 각도, 원이 단순하면서도 역동적으로 어우러져 추상적인 인상을 받을 수 있다. 나무와 조약돌의 자연적 색과 질감은 훼손되지 않아 따뜻하고 친밀하며, 놀라움을 자아낸다.

일본에 불교가 전해져 널리 퍼졌을 때도 신토 신사는 계속 고요한 숲과 조용한 해안가에 지어졌으며, 이후 보편적 불교 교리가 토착화하는 과정에서 사찰 경내에 통합되곤 했다. 신토의 정적, 단순함, 직접적이지만 정의하기 힘든 인간과 자연, 영혼과의 교류는 일본인이 받아들인 불교에 자신만의 색을 입힌 것이며, 이는 일본인들이 외부의 예술적인 영향을 변형한 것과 같은 맥락이다.

| 아스카 시대(552-646) |

불교는 일본인의 본질적인 정신세계에 큰 파장을 불러일으켰고 삶의 모든 부분에 큰 변화를 가져왔다. 기존에는 특정한 형태나 특징 없이 단지 그 존재가 인식되고 있었을 뿐이었던 신의 존재가 불교의 등장으로 이제 명확하고 다양한 인간적 형상을 지니게 된 것이다. 신앙의 원리는 한자로 해설되었으며, 수많은 승려가 불상이 안치된 너른 법당의 촛불과 자욱한 향 연기 속에서 세세히 규정된 의식을 관장했다. 목탁, 징, 종소리에 맞춘 독경 소리만이 그 정적을 깨고 있었다.

불교의 전래와 함께 일본에는 윤회 사상과 같은 개념이 받아들여졌다. 토착 정령과의 조용하고 자연적인 교감은 불

교가 등장하면서 종교 의식으로 체계화되었으며, 삶의 모순은 인과의 법칙으로 설명되었다. 이처럼 내세에 중점을 둔 새로운 종교관이 등장하자, 기존의 어렴풋한 감정을 분명하게 정의하고 체계화하는 데 반발하는 신토 신자들이 나타났다. 인도 아리아인의 사상은 수 세기에 걸쳐 철학적 개념에 스며들었으며, 역사적 존재인 고타마 싯다르타(기원전 567-488년)의 전생 설화(본생담本生譚이라고 말함)에 관해서조차 현상을 분석하고 깨달음을 통제하도록 가르쳤다. 완전한 깨달음을 얻은 부처는 존재란 끊임없는 변화의 연속이며, 고통과 죽음으로부터 해방되기 위해서는 욕망을 버려야 한다고 주장했다.

불교는 대륙에서 수 세기의 발전을 거쳐 한국에서 일본으로 넘어왔다. 한반도 남서쪽에 위치한 백제(일본에서는 구다라로 부름)는 성왕聖王(523-554년 재위: 일본의 문헌에는 성명왕聖明王으로 기록됨) 때인 552년 일본의 긴메이 천황欽明天皇(539-571년 재위)에게 경전과 불상 등을 보내며, "이 (불법은 세상 모든 법 중에서 가장 훌륭하며-옮긴이) 가르침은 어렵지만 진정한 복덕福德과 과보果報를 베풀고, 최고의 지혜를 이루게 할 것이다"라고 부처의 공덕에 대한 확신에 찬 사명감을 전했다.(일본의 또다른 문헌에는 성왕이 538년에 불교를 전해주었다고 되어 있어 이 해를 불교 전래의 기점으로 잡는 경우가 많다.-옮긴이) 숭불파였던 소가蘇我 가문이 배불파였던 모노노베物部 가문을 몰아내면서 불교 진흥 정책을 펼쳐 나갔다.

실제로 552년 이전의 일본 내 한반도 삼국의 도래인 대부분은 불교도였다.(588년 백제에서 승려, 사공寺工, 노반박사鑪盤博士[노반의 의미는 명확하지 않지만 일반적으로 탑의 가장 상층인 상륜부를 의미한다. 노반박사는 탑을 제작하는 뛰어난 기술자를 말한다.], 와박사瓦博士[기와를 만드는 전문 기술자], 화공畵工이 파견되어 일본 최초의 사원인 아스카데라飛鳥寺의 조영에 참여하면서 본격적인 불교문화를 꽃피우기 시작했다.-옮긴이) 백제의 왕인王仁(미상) 박사가 일본에 와서 한자와 유교를 전해 주었다는 사실이 기록되어 있다.(일

본의 역사서인『고사기古事記』와『일본서기日本書紀』-옮긴이) 이와 함께 다양한 기술자들(그림, 베 짜기, 마구 제조 등을 전문으로 하는 세습 직인)이 일본에 왔으며 이들은 유랴쿠 천황雄略天皇(456-479년 재위)의 재위 기간 동안 야마토 지역에 정착했다. 수도가 위치한 아스카 지명에서 명명된 아스카 시대에는 주요 건축을 지을 때 고구려, 백제의 장인을 초청해 함께 작업했으며, 이들 중 상당수는 일본에 정착하여 도래인渡來人이라 불렸다.(중국 장인들에 대한 언급도 있고, 몇몇 중국 가문은 몇 세대에 걸쳐 일본에 살기도 했지만, 아스카 시대에 중국과 일본 사이의 예술적, 종교적 교류는 대부분 한국을 통해 이루어졌다.)

　(긴메이 천황의 딸인 스이코 천황推古天皇[593-628년 재위]이 즉위한 직후부터 쇼토쿠 태자聖德太子[574-622]의 섭정[593-622]이 시작되어 견수사를 파견하여 선진 문물을 수입하고 헌법 17조를 제정하는 등 국가 체제를 정비했다. 여기에 쇼토쿠 태자의 스승이었던 고구려 승려 혜자惠慈의 가르침이 큰 역할을 했다. 태자는 혜자를 통해 불교에 입문하고 일본 내 불교를 널리 보급시키는 데 공헌했다.-옮긴이) 622년에 죽은 쇼토쿠 태자의 극락왕생을 기원하며 그의 비 다치바나 오이라츠메橘大郎女의 발원으로 제작된 2점의 〈천수국만다라수장天壽國曼茶羅繡帳〉(주구지中宮寺 소장)에서 볼 수 있는 인물의 복식은 고구려 고분벽화에 등장하는 상의가 긴 저고리에 띠 매듭을 한 주름치마와 유사함을 확인할 수 있다.(이 수장의 밑그림은 고구려 출신임이 확인된 고마노 가세이高麗加西溢와 함께 야마토노 아야 마켄東漢末賢, 아야노 누카코리漢奴加己利가 참여했는데 3인 모두 삼국의 화공이었다.-옮긴이)(44쪽 참조)

| 쇼토쿠 태자(574-622)와 불교의 번영 |

아스카 시대는 쇼토쿠 태자로 알려진 우마야도厩戶의 삶과 활약이 매우 두드러진다.(현명하고 고결하다는 뜻의 성덕聖德이라는 법명은 쇼토쿠 태자의 사후에 붙여졌다.-옮긴이) 쇼토쿠 태자는 열정적인 학자이자 현명한 정치가였으며, 그의 문화 활동은 일

본 사회에 큰 발전을 가져왔다. 예술 분야에서 이 시대의 일본은 중국(남북조 시대)보다는 한국(삼국 시대)과 교류가 더 많았으며, 특히 북쪽의 고구려와 남서쪽의 백제와 교류가 왕성했다.

21년간 한국으로부터 불교 교리가 전래된 궁궐에서 자란 쇼토쿠 태자는 문화적 격변의 중심에 있었다. 불교를 지지하는 소가 가문은 보수파로부터 강한 압박을 받아 왔다. 특히 신토 의식의 지도자, 나카토미中臣(교토 지역에 신사와 제사를 관리하는 중앙호족-옮긴이), 모노노베 가문物部氏은 소가 가문의 발원으로 세워진 사찰들을 불태우고 불상을 나니와難波(지금의 오사카) 강에 버렸다. 소가노 우마코蘇我馬子, 551?-626는 그의 조카딸을 스이코 천황에, 당시 19세였던 쇼토쿠 태자를 섭정으로 임명했다. 이는 소가 가문이 내린 가장 훌륭한 선택이었고, 이로 인해 스이코 시대를 거치며 귀족들의 사회적, 정치적 삶에 큰 영향을 준 수준 높은 문화가 탄생하게 되었다.

쇼토쿠 태자는 학구적인 불교 학자였다. 궁궐에서 그는 유마경, 승만경과 법화경을 스이코 천황에게 강의하고, 주석서를 저술했다. 중국과의 교류는 607년 쇼토쿠 태자가 불교를 공부하고 현재는 사라진 최초의 일본 역사책 편찬을 위해 수(581-618) 나라로 학자를 파견하면서 시작되었다. 604년에 그는 유명한 17조 헌법을 공표했으며, 이는 사회적 조화를 통해 지금까지 일본인들의 삶을 지배했던 수많은 가문의 대립 구도를 타파하고 권력을 집중시키기 위함이었다.

쇼토쿠 태자는 자신의 궁궐을 야마토 강(한국으로 가는 관문이었던 나니와로 흐르는 강)이 보이는 이카루가에 짓고, 그 옆에 와카쿠사데라若草寺(607)라는 불교 사원을 세웠다.(이곳은 현재 호류지法隆寺 서원가람西院伽藍의 일부에 해당된다.-옮긴이) 소가노 우마코는 또 다른 사원인 아스카데라飛鳥寺(호코지法興寺라고도 불림)를 596년에 창건했다. 이 두 사원은 남대문에서 중문을 거쳐 경내로 들어가게 되어 있으며 중앙에 탑이 있고 금당,

강당이 남에서 북으로 일직선상에 이어지는 동시대 백제식 가람배치를 그대로 따랐다.(여기서 저자는 아스카데라의 가람배치를 잘못 이해했다. 실제 아스카데라의 경내는 중앙에 탑이 있고 그 둘레에 3개의 금당을 배치한 1탑 3금당 형식으로 지어졌으며 이러한 형식은 고구려 절터에서 발견되는 탑 중심식 가람 배치를 보여 주는 것이다. 그러나 탑과 기와에서는 백제의 영향이 뚜렷하다. 소가노 우마코가 593년에 창건한 시텐노지四天王寺가 중문을 거쳐 탑, 금당, 강당이 남북 일직선상에 나란히 놓이는 백제식 가람 배치의 전형을 보여 주는 예이며 와카쿠사데라도 같다. 지붕에 기와를 얹고 돌 기단 위에 초석을 두고 그 위에 기둥을 세우는 방식, 건물 벽에 화려한 단청을 칠하는 새로운 조영 방식은 일본 건축에 큰 변화를 가져왔다.-옮긴이) 일본에 처음으로 불상이 전해진 지 반 세기 이상이 지난 624년에는 46개의 사원과 1,385명의 비구와 비구니 들이 계를 받았다.

쇼토쿠 태자의 죽음 이후 소가 일족은 그의 자리를 차지하기 위해 태자의 아들을 잡아 가두고 그 가족을 죽이거나 자결하도록 만들었다. 그들은 643년에 이카루가 궁을 불태우고 670년에는 와카쿠사데라를 불태웠다. 하지만 교육과 윤리의 중요성을 강조한 쇼토쿠 태자의 가르침은 귀족과 신자 들에 깊이 뿌리박혀, 폐허가 된 사원들은 곧 재건되었다. 호류지도17,18라고 불리는 새 사원은 와카쿠사데라의 북서쪽에 지어졌다. 원래 와카쿠사데라 경내는 회랑으로 둘러싸여 있었으며 중문, 탑, 금당이 남북으로 나란히 뻗은 축을 따라 일직선상으로 정렬되어 있어서 하나의 건물에서 다른 건물로 북쪽을 향해 이동할 수 있게끔 배치되었다. 이 동선을 따른다면 순례자들은 가장 먼저 탑을 지나갈 수밖에 없다. 이 탑은 인도의 사리탑으로부터 파생되어 북위(386-534)의 석굴 사원 중앙에서 신도들이 장방형의 봉헌 기둥 주위를 활기차게 돌던 방식을 거쳐 진화해 왔다. 일본 탑은 사리탑과 같이 사찰 내에서 가장 중요한 예배 대상이었다. 대륙에서는 신성한 존재와의 물리적 교감이 중시되었는데, 신자들이 사리탑, 또는

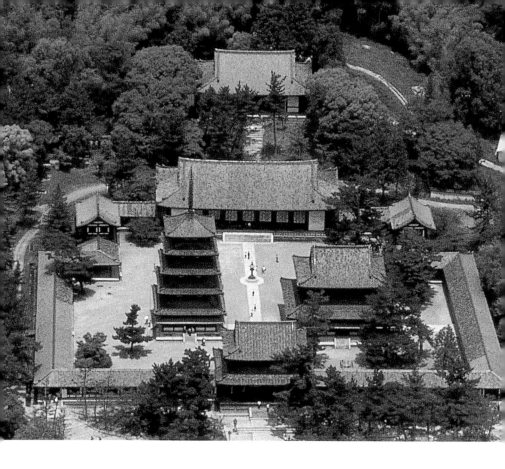

17 호류지 경내. 서쪽에 오중탑.
동쪽에 금당.

중심 탑을 시계 방향으로 돌면 깨달음의 경지에 이를 수 있다
고 믿었다. 이러한 예배 방식은 인도와 중국의 초기 석굴사원
에서 찾아볼 수 있다. 그러나 이제 대륙과 일본에서는 불교의
이 물질적, 정신적 면이 점차 정치화되고, 세속화되어 가면서
탑 중심의 예배 방식은 우위를 잃게 되었다.

　재건된 호류지의 경내에는 전각들이 동서 축을 따라 정
렬되어 있으며, 중문이 남쪽 끝에서 살짝 서쪽에 위치해 있
다. 탑은 서쪽에 배치되었고 금당은 동쪽으로 이동했으며, 이
둘은 중문으로부터 같은 거리에 있기 때문에 신도들이 중문
으로 들어오면 동시에 둘 다(탑과 금당) 시야에 들어오게 된
다. 예전에는 필수적으로 탑을 거쳐 예불을 드려야 했다면,

이제 중문으로 입장해 왼쪽이나 오른쪽으로 방향을 틀지 않고도 목적지(금당)에 도달할 수 있게 되었다. 이 시기부터 탑은 오래된 신앙의 중심 역할을 상실하고 점점 단순한 구성물로 변질되어 갔다. 심지어 나라奈良의 신야쿠시지新藥師寺에서는 중국의 세속적인 법고法鼓와 종루鐘樓를 연상시키는 한 쌍의 수호자와 같은 모습으로 대체되기도 했다. 이처럼 남-북의 종축으로 진행되는 대신 동-서의 측면으로 건물을 배치하는 방식은 일본화하며 변형된 특징 중 하나이며, 이후 일본 역사에서 계속 나타난다.

| 다마무시노즈시 |

다마무시노즈시玉蟲厨子라는 이동식 목조 주자(불상을 안치하는 용구의 하나-옮긴이)는 아스카 시대에 살아남은 가장 오래된 건축물(공예품)로 한국에서는 불감佛龕이라고 부른다.도19, 20 원래 다마무시노즈시가 있던 사찰은 불타 사라졌고, 이 주자만이 나중에 호류지法隆寺로 옮겨졌다. 주자에 장식된 청동제 투조 틀에는 옥충玉蟲(비단딱정벌레의 일종-옮긴이)의 무지갯빛 날개로 장식되었으며, 이 때문에 다마무시노즈시라는 이름이 붙여졌다. (같은 종의 옥충은 한국에서도 발견되지만, 주자에 일본 토착의 녹나무와 편백나무 목재가 사용된 점에서 일본에서 만들어졌다고 본다. 호류지에 안치된 많은 신상이 제작되었던 아스카 시대 후기[7세기 중엽]에 만들어진 것으로 추정된다.) 이 주자의 팔작지붕은 윗부분과 아랫부분을 나누는 경계선에 분명한 추녀마루가 있다. 반면, 재건된 호류지 사원의 지붕은 서까래를 통해 뾰족한 느낌의 윗부분과 부드러운 곡선의 아랫부분이 나뉘어졌지만 추녀마루가 하나의 평면을 따라 비스듬히 기울어져 있다. 이 방식을 통해 아스카 건축물에서 나타나는 곡선과 날렵한 특징이 잘 드러날 수 있었다.

18 호류지 오중탑, 7세기 후반.

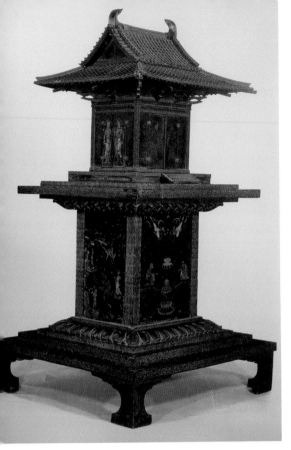

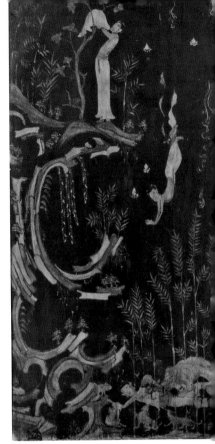

19 〈다마무시노즈시〉, 녹나무와 편백나무 목재로 만든 지붕. 7세기 중엽.

20 옻칠한 편백나무 바탕에 밀타회로 그려진 석가의 본생담 중 사신사호捨身飼虎. 주자의 아랫단(수미좌) 왼쪽 패널에 위치. 7세기 중엽.

| 아스카 시대의 회화 |

아스카 시대의 회화는 대부분 사라졌지만, 그중에서 현재까지 살아남은 밀타회密陀繪(미쓰다에: 납을 산화시켜 만든 안료인 밀타승密陀僧에 식물유를 섞어 만든 밀타유密陀油를 안료와 섞어서 그리는 유화 기법. 다마무시노즈시는 여기에 칠회漆繪 기법을 병용했다는 설이 있다.-옮긴이)와 자수로 된 작품을 보면 다양한 양식의 영향이 공존함을 알 수 있다. 예를 들어, 다마무시노즈시는 옻칠한 나무 위에 4가지 색(주, 황, 청록, 흑)으로 된 유화油畵로 그려져 있다. 밀타회라고 불리는 이 기술은 페르시아에서 그 기원을 찾아볼 수 있으며, 일본에서 이것이 발견되어 중국의 실크로드가 태평양 지역과 지중해 지역을 잇는 유일한 경로라고 생

각했던 사람들을 혼란스럽게 만들었다.

하지만 한국 경주 지역의 신라 왕릉에서 철제 기마 용품이 발견되었다는 것은 한국과 스키타이-시베리아 사이에 수세기에 걸친 교류가 있었다는 사실을 입증하며, 일본의 고훈 시대와 아스카 시대에도 이와 거의 동일한 유물이 발견되었다. 신라의 순금 술잔은 중국 당나라보다 3세기가량 일찍 사용되었으며, 당나라의 술잔보다도 더욱 발달했다. 이에 비추어 페르시아의 유화 기술이 중국보다 일본에 먼저 도입되었을 가능성이 있다. 중국을 거치지 않고 동양과 서양을 연결한 북쪽의 통로가 있었음을 가정하는 것도 일리가 있다.(그러나 588년에 백제의 화공이 일본에 파견되었고, 610년에 고구려의 화승 담징이 일본에 종이와 먹, 안료, 맷돌의 제조법을 전하고 호류지 금당의 벽화를 그렸다는 사실은 아스카 시대 회화에 삼국의 영향이 컸음을 말해 준다.-옮긴이) 한국으로부터 전해진 다마무시노즈시의 회화 양식은 중국의 돈황석굴에서 발견된 북위(386-534)와 서위(535-556) 양식의 작품들과 유사한데, 북위는 중앙아시아 스텝 지대에서 온 퉁구스 민족이었을 가능성도 간과할 수 없다.

다마무시노즈시 기단의 왼쪽 측면은 본생담本生譚(석가의 전생 설화) 중 하나를 묘사한 것인데 아스카의 회화 양식을 발견할 수 있다. 이 고사화故事畵 형식의 그림은 훗날 일본 미술에서 매우 중요한 위치를 차지하게 된다. 한 면에는 마하사트바Mahasattva 왕자가 두 형제들과 사냥을 하던 도중 굶주린 어미 호랑이와 새끼 7마리를 마주치는 장면을 그렸다. 그의 형제들은 도망갔지만, 마하사트바는 그 호랑이들을 위해 자신의 몸을 먹이로 바친다. 이와 같은 희생정신으로 그는 미래의 생에서 깨달은 자인 부처에 이를 수 있었다. 이 면은 이야기를 세 부분으로 나누어서 설명한다. 절벽 위에서 마하사트바는 자신의 옷을 벗어 나무에 걸고 있으며, 그 아래 골짜기로 몸을 던지는 장면 다음, 가장 아랫부분에는 호랑이에게 잡아먹히는 광경이 그려졌다. 그의 몸은 유연하고 우아하며, 흐르

는 선과 세장細長한 신체 표현은 7세기 중반 조각의 특징이라고 볼 수 있다. 초기 한국 미술에서도 찾아볼 수 있는 도식화된 바위 묘사는 중국 육조 시대 그림에서 그 유래를 찾아볼 수 있다. 7세기 중반 일본에서 우리는 대륙의 초기 불교 예술의 문화적, 기술적 면모를 일본이 적극적으로 받아들였음을 볼 수 있다. 일본인들이 이를 신속히 받아들이고 자신의 것으로 만들었다는 것은 이 새로운 종교가 매우 매력적이었음을 보여 준다.

쇼토쿠 태자가 622년에 죽었을 때, 한 쌍의 〈천수국만다라수장天壽國曼茶羅繡帳〉도21이 한반도 도래인 화가의 밑그림과 궁중의 채녀綵女들에 의해 제작되었다. 현재까지 살아남은 작품 조각을 보면 태자와 궁궐 내의 사람들이 실생활에서 고구려식 복장을 하고 있었음을 보여 준다. (수장에는 "세상은 헛된 것이요, 오로지 부처만이 참된 것이다"라는 글귀가 새겨져 있다.-옮긴이) 지금 일본 궁내청宮內廳에 소장되어 있는 유명한 〈쇼토쿠 태자와 두 왕자〉 초상화는 그의 사후에 그려졌으며 수나라와 당나라풍의 복장을 하고 있는 것으로 보아 중국의 영향이 강했던 나라 시대의 화가가 그린 것으로, 분명한 시대착오가 있는 작품이다.(일본에서는 가마쿠라 시대 작품으로 추정하기도 한다. 597년 백제에서 일본으로 건너가 쇼토쿠 태자의 스승이 된 아좌 태자阿佐太子[572-645]가 태자의 초상을 그렸다는 『일본서기』의 기록이 있어 이 초상화의 제작 시기와 양식적 문제점이 여전히 논란 중이다.-옮긴이) 7세기를 통틀어 일본 귀족들의 삶은 한국에서 가장 큰 영향을 받았다.

1972년에 발굴된 다카마쓰츠카高松塚 고분은 8세기의 무덤임에도 고구려 복식을 한 인물이 그려진 벽화가 발견되었다(이 벽화는 당나라의 영향을 받아 인물의 비율이나 자세가 변화를 거친 상태다). 일본이 중국의 수, 당과 직접적인 교류를 한 후에도 일본 귀족층과 한국 왕족은 여전히 혈연 관계를 유지하고 있었다. 그래서 일본 미술이 한국에서 중국 양식으로 변화했

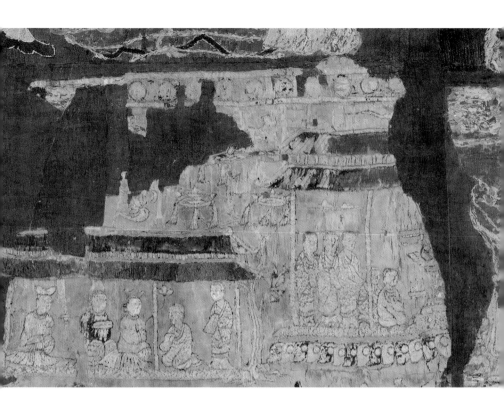

21 〈천수국만다라수장〉(세부), 622.
비단에 자수.

다는 것은 일본 천황가와 귀족층의 뿌리가 한국에 있다는 사
실을 착각하게 만들었을지도 모른다.

| 아스카 시대의 조각 |

쇼토쿠 태자의 불교 스승은 고구려 승려 혜자惠慈였다. 중국
북위北魏의 영향을 받았던 혜자는 '진호국가鎭護國家', 즉 불법
으로 국가를 수호하는 호국불교 사상을 갖고 있었으며, 이
는 백제와 남조 양梁나라의 승려들이 통치자를 섬기지 않아
도 되어 자유를 누렸던 것과 다른 상황이었다. 다만 6세기 중
반 일본에서는 외교 사절단, 승려, 장인, 예술가 등을 통해 백
제와 고구려 양국의 영향을 모두 받았다. 스이코 천황推古天皇
(593-628년 재위) 시대의 호류지法隆寺만 보더라도 얼마나 많은
예술적 영향이 다양하게 공존했는지 알 수 있다.

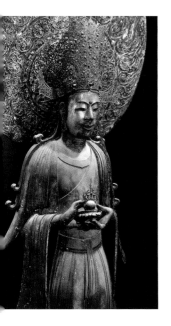

그중 하나는 고훈 시대 초기에도 찾아볼 수 있는 스키타이-시베리아 기마 민족 문화의 영향으로, 도래계 불사佛師인 시바 도리司馬止利(마구를 제조하는 장인 씨족의 한 사람으로 시바 다쓰토司馬達等의 손자. 주로 구라쓰쿠리노 도리鞍作止利라고 불린다.-옮긴이)가 만든 호류지 몽전夢殿의 〈관음보살입상(속칭 구세관음救世觀音)〉도22(일본에서 가장 오래된 목조상-옮긴이)의 금속 투조 보관에서 찾아볼 수 있다.(구세관음은 오랫동안 비불秘佛로 여러 겹의 천에 철저히 싸인 채 전해졌으나 1884년 호류지 보물 조사 때 정부의 허가를 얻은 미국인 어니스트 페놀로사Ernest Francisco Fenollosa, 1853-1908와 오카쿠라 덴신岡倉天心, 1863-1913에 의해 처음 공개되었다.-옮긴이) 또 하나는 불상을 가리는 휘장이 있는 천개天蓋의 앞면에 여러 개의 사각 속 동그라미(과녁 모양)와 삼각형 문양이 그려진 면에도 나타나는데 이는 후쿠오카와 구마모토 고분 벽화에 보이는 문양과 유사하다. 이처럼 교차되고 반복되는 기하학적 형태는 돈황에 있는 북위 시대 석굴사원의 내부 장식을 상기시킨다.

도리불사止利佛師의 조각상이 지닌 딱딱하고 엄격하며, 고졸한 양식에서는 또 다른 문화의 영향을 엿볼 수 있다. 도리파의 작품은 스이코 천황 시대의 대표적 양식이었다. 도리불사의 작품은 아스카데라의 전신인 호코지法興寺의 본존으로 만들어진 아스카 대불(606년 설도 있지만 현재 609년에 완성된 것이 정설이다. 1196년에 화재로 손가락 등 극히 일부분을 제외하고 소실된 후 이후 서투르게 복원되었다고 알려져 왔지만 2012년 조사를 통해 현재 모습 대부분이 조성 당시의 것일 가능성이 높다고 한다.-옮긴이)이 있고, 쇼토쿠 태자의 아버지이자 스이코 천황과 남매지간이었던 요메이 천황用明天皇(585-587년 재위)의 쾌유를 기원하며 조성한 야쿠시지藥師寺 약사여래(607), 622년 쇼토쿠 태자의 사망 전에 만들어진 호류지 몽전 구세관음(7세기 전반), 호류지 금당 석가삼존상(623)도23, 그리고 현재 도쿄국립박물관내 호류지 보물관에 전시되어 있는 청동 불상 48체불 중 여럿

22 〈호류지 몽전 구세관음〉(세부).
7세기 전반. 목조에 도금. 높이 197㎝.

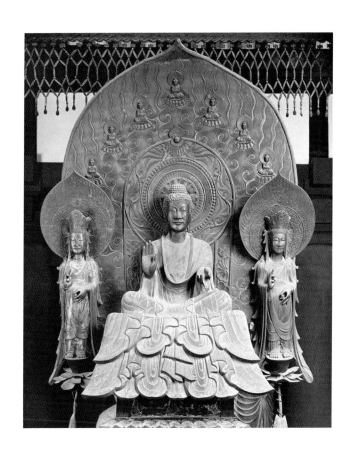

23 〈호류지 금당 석가삼존상〉. 623.
청동. 중앙 본존 높이 86.3cm. 좌우
협시보살 높이 91cm.

이 여기에 포함된다.(호류지의 보물은 1878년 황실에 헌납되었다가
전후 국가에 이관되었다. 현재의 보물관은 1999년에 개관했다.-옮긴이)

　　도리불사의 작품들은 6세기 고구려 금동불의 완고함을
이어받아 신체의 굴곡이 없고, 정면성을 강조해 주조되었다.
얼굴은 기름하고 눈 끝이 약간 치켜 올라가 있으며 코는 길고
아랫부분으로 가며 나팔 모양으로 삼각형을 이룬다. 인중이
짧은 편이라 턱이 조금 커 보인다. 인중이 윗입술을 관통하여
선명히 표현되었는데 이는 도리의 전형적인 특징이다. 입술은
살짝 뒤로 당겨져 고졸한 미소를 띠고 있다. 아랫입술 아래의
보조개는 깊이 새겨져 있다. 목은 작은 원통 형태이며, 어깨
는 딱딱하게 각이 져 있다. 정면을 향해 직립하고 있으며 몸

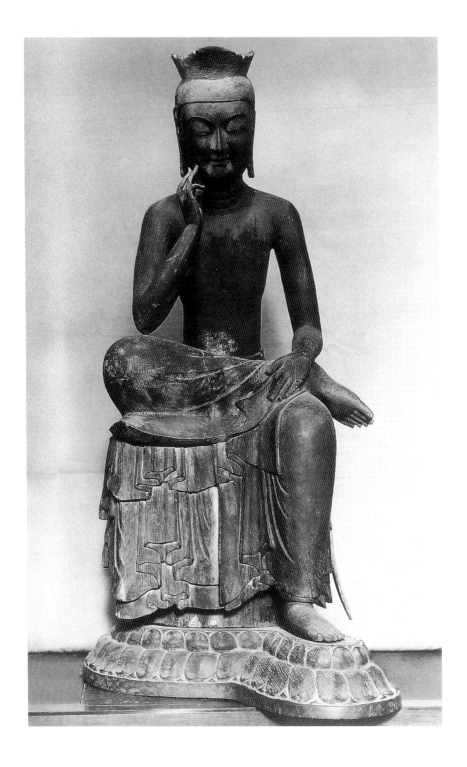

의 굴곡은 두꺼운 옷 속에 감춰져 자세히 표현되지 않았다. 이러한 도리 양식의 특징은 중국 북위 조각을 고구려가 재해석한 것이 일본으로 들어온 결과다.

도리불사의 주요 조각상에 보이는 엄격한 신체 표현은 고구려 불교관의 영향이라고 볼 수 있지만, 그의 주변 존상(예를 들어, 부조로 주조된 광배에 있는 작은 화불(化佛))의 부드러운 곡선미 또한 눈여겨보아야 한다. 이와 같은 특징은 7세기 후반에 매우 흔했으며 도리의 시대에도 명백히 존재했다. 고류지廣隆寺 소장의 〈미륵보살반가상〉(일명 보관미륵, 7세기 전반, 일본 국보 제1호) 도24은 적송으로 조각되었는데, 적송은 한국에서 주로 자라는 재래종이다(일본의 여러 목조상은 녹나무 또는 편백나무로 만들어졌다). 『일본서기』에 623년 신라에서 보낸 것이라는 기록이 있는데 한국 국립중앙박물관 소장의 금동보살반가상(국보 제83호)과 양식적으로 매우 유사하다. 둥근 눈썹, 가늘게 찢어진 눈, 직선의 윗눈꺼풀과 곡선의 아랫눈꺼풀을 지니고 있다. 코는 좁고 콧날이 서 있으며, 그 아래 인중은 입술에 닿으면서 나팔 모양으로 넓어지고 좌우 두 갈래로 나뉜다(이는 도리파가 정면을 중심으로 측면을 의식하지 않고 편편하게 표현한 것과 대조적이다). 턱은 도리 양식에 비해 덜 두드러지고, 얼굴은 더 둥글다. 몸은 살짝 앞으로 기울어져 있고, 반라의 상체는 가슴에서 허리로 가면서 살짝 가늘어진다. 불상을 만드는 장인은 생각에 잠긴 정적인 상태를 전달하려 했다.

주구지中宮寺 소장의 보살상도25은 고류지 상과 한국의 국보 제83호상과 많은 특징을 공유하되, 아래로 처진 눈썹에 고졸한 미소가 가미되었다는 점이 다르다(이 세 조각상 사이에는 많은 공통점이 있다. 눈동자를 구의 형태로 모델링한 것, 신체의 표현 방법과 기울기, 팔다리의 비율 등). 불행히도 우리는 이 조각상의 기원이나 출처를 알 수 없지만, 호류지에서 발견되었다는 점에서 쇼토쿠 태자나 한국과 연관성이 있을 것으로 추정한다.

최근 조사 결과에 따르면, 한국 국립중앙박물관의 국보

24 〈고류지 미륵보살반가상〉(일명 보관미륵), 603(?), 적송, 높이 123.5cm, 교토.

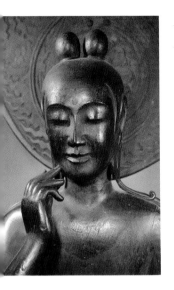

제83호 금동보살반가사유상이 남부에서 유래된 것임이 밝혀졌다. 541년, 백제의 성왕(523-554년 재위)은 불경, 장인, 화가를 구하기 위해 중국 양나라에 사신을 보냈다. 6세기 후반부터 나타난 백제 미술의 온화한 특징은 국보 83호 금동보살반가상뿐만 아니라 고류지 및 호류지 상에서도 나타난다. 603년 백제에서 쇼토쿠 태자에게 (금동)미륵보살좌상을 보낸 바 있으며 태자는 하타노 가와카쓰秦河勝에게 이 상을 기릴 것을 명했고, 이를 보관하기 위해 하치오카데라蜂岡寺(고류지의 전신)를 짓게 했다.(저자는 이 불상을 백제에서 보냈다고 했지만, 백제가 아니라 신라에서 보낸 것이 유력하다. 이 불상이 금동상이라는 점은 현존하는 고류지 목조 미륵보살반가상과 일치하지 않지만 이것이 금박을 한 불상이어서 금동불로 인식했을 가능성이 제기되었다.-옮긴이) 다양한 역사적 자료에 근거해 학자들은 고류지의 적송으로 만들어진 미륵보살상, 일명 보관미륵寶冠彌勒이 신라(저자가 백제로 잘못 쓴 것을 수정했다.-옮긴이)가 623년에 보낸 선물임을 밝혀 냈다.(623년은 쇼토쿠 태자가 사망한 이후이므로 태자를 기리기 위해 절을 짓고 불상을 안치했을 것으로 추정된다. 여기에 관련된 고문헌의 기록이 다양하게 남아 있지만 연대가 조금씩 다르다. 일본은 백제 불교의 영향하에 있었지만 신라와도 관계가 깊었음을 보여 주는 귀한 예다.-옮긴이) 주구지 보살상은 일본 조각상에서 쉽게 볼 수 있는 녹나무로 만들어진 것이다. 이 불상은 고류지와 한국의 국립중앙박물관 83호 반가상과 매우 닮았으며, 이후 일본에서는 이러한 불상이 더 만들어지지 않았다는 점에서 한반도 도래인에 의해 만들어졌으리라는 가설이 제기되었다. 7세기 초반의 약 10년간 도리파 계통의 조각상이 부드럽고 온화한 실루엣을 지닌 것은 부드러운 백제 양식의 영향 때문일 것이다. 특히 일본 불교 조각상이 매우 엄격하고 고풍스러운 이 시기에도 그랬다는 점은 더 의미심장하다.

호류지 금당의 사천왕상 중 다문천多聞天의 광배 뒷면에 이름을 남긴 '야마구치노 오구치아타이山口大口費'는 중국계 인

25 〈주구지 미륵보살반가상〉(세부), 7세기 초반, 목조, 높이 87.5cm.

물로, 고구려에서 파생된 도리 양식으로부터 호류지 불상의 세장한 신체 표현을 이어나갔다.(그가 호류지 백제관음상을 만들었다는 설도 있다. 『일본서기』에는 그가 650년에 천불상千佛像을 조각했다고 기록되어 있어 그의 활동기를 7세기 중엽경으로 보고 있다.―옮긴이) 645년 소가 일족이 몰락한 다이카 개신大化改新 이전에 만들어진 이 사천왕상도27은 고풍스러운 도리 양식의 흔적이 남아 있지만, 신체의 양감 표현과 입체적인 조각 기술에 큰 발전이 있었음을 보여 준다. 둥근 얼굴은 묘사가 더욱 정교해지고, 표정이 살아 있다. 원래 호류지에 전해 왔던 48체불(지금은 도쿄국립박물관 호류지보물관에 전시되어 있다) 중 다수는 한반도의 도래계 삼국인에 의해 만들어졌고, 도리 양식의 것도 여럿 있다. 말하자면, 소가 가문의 영향력이 건재했던 다이카 개신 이전 시기에는 고구려의 엄격한 양식이 널리 사용되었지만 신라와 백제 양식도 동시에 공존하고 있었다.

그러나 다이카 개신 이후, 더욱 부드러운 양식이 도리 양식을 대체하기 시작했다. 48체불 중에는 큰 머리와 가늘고 두터운 눈, 선명하고 둥근 눈썹을 지닌 천진난만한 아이 같은 청동상이 많다. 도리불사의 작품에 비해 코는 짧아지고 입이 낮은 위치에 있어, 턱이 더욱 작아지고 둥그렇게 살집이 올라 있다. 이런 특징은 7세기 후반 하쿠호 시대白鳳時代(645-710)의 많은 대형 조각상에 영향을 준 것으로 보인다. 예를 들어, 긴류지金龍寺와 호류지 소장의 관음상들은 이마와 관자놀이 위의 머리카락이 중앙에서 갈라져 긴 귀 위로 넘겨져 있고, 고졸한 미소는 순수함과 내면의 평화로운 명상을 보여 준다.도26 호류지 금당의 주요 불상들 위에 드리운 지붕 모양의 천개天蓋를 장식하는 목조 천인상天人像에서도 유사한 천진난만함을 찾아볼 수 있다. 연꽃 위에 앉아 악기를 연주하는 이들은 마치 덩굴을 타고 천상에서 내려오는 듯한 자태를 뽐낸다. 이 조각상들은 하쿠호 시대에 제작되었지만, 아스카의 소형 금동불상에서도 볼 수 있는 백제의 조각 양식에서 유래

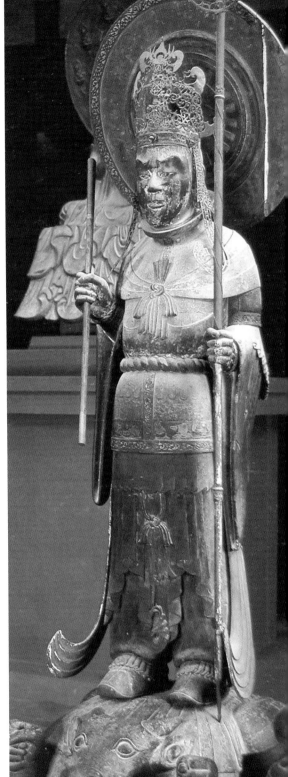

26 〈호류지 육관음상〉 중
세지보살(세부). 7세기 후반. 목조. 백제
불상 양식에서 유래된 것으로 추정.
높이 85.7cm.

27 〈증장천增長天〉. 호류지의
사천왕상 중 하나. 650년경. 목조.
높이 20.7cm.

되었을 가능성이 크다. 진정한 하쿠호 조각상은 7세기 후반의 약사삼존상에 이르러서야 모습을 드러낸다.

| 하쿠호 시대(나라 시대 전기, 645-710) |

신라가 백제와 고구려와 맞서던 660년대에 중국 당나라는 전성기를 맞이하고 있었다. 일본에서는 다이카 개신으로 소가 가문이 몰락하자, 견당사를 파견하며 중국 문화를 받아들이기 시작했다. 하쿠호 시대白鳳時代(645년 다이카 개신 이후 헤이죠 천도[710]까지 기간을 이른다. 이 시기에 중앙집권적인 국가 체제가 완성되고 대규모 불교사원의 조영이 본격적으로 이루어졌다.-옮긴이)의 주요 조각상은 당나라 미술의 영향이 어떻게 반영되었는지 보여 준다. 즉 더욱 입체적이고 현실적인 인체 표현이 나타나 새로운 권위와 품격을 느끼게 한다.

하쿠호 조각상 중 가장 위대한 작품으로 야쿠시지藥師寺에 있는 실제 사람보다 큰 금동 약사여래삼존불藥師如來三尊佛도28을 들 수 있다. 본존은 약사여래좌상藥師如來坐像이고 그 좌우 협시로 일광보살日光菩薩과 월광보살月光菩薩이 서 있다. 이 삼존상은 현재 도쿄국립박물관 내 호류지보물관의 48체불 중에서도 원형을 찾아볼 수 없다. 이들 상은 정면뿐 아니라 측면까지 보이도록 의식한 듯 현실적이고 입체적으로 표현되었다. 또한 콘트라포스토contraposto 자세를 취하고 있는데, 몸통 윗부분은 바깥쪽으로 기울어져 있으며 한쪽 발에 무게가 실려 있다. 얼굴은 둥글고 풍성하며, 목에는 세 개의 주름으로 표현된 삼도三道가 선명하고, 살집이 있는 턱과 가슴은 아래로 처져 있다. 같은 사찰의 성관음보살聖觀音菩薩처럼 머리를 위로 쓸어 올려 묶었으며 세 잎 모양의 왕관을 이마 부분에 고정했다. 둘 다 협시가 아닌 주존불이어서인지 성관음과 약사여래는 보수적인 스타일에 몸체는 정면을 향하며, 중심이 중앙에 있다. 이 조각상들의 둥근 입술과 얼굴, 그리고 집중된 표정은 분명 당나라의 영향이다. 이는 동시대의 호류지 금

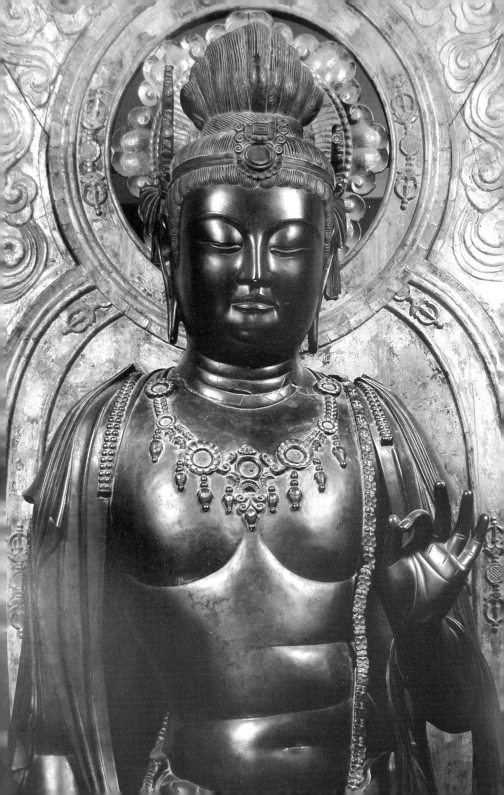

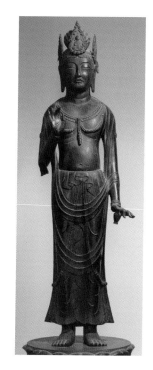

당 벽화에서도 찾아볼 수 있다.

　호류지의 청동 불상들은 7세기 말까지도 도리 양식의 흔적이 남은 보수성을 띠고 있었다. 이중 가장 아름다운 작품은 호류지 금동金銅 몽위관음夢違観音(유메치가이 관음)도29과 다이호조인大寶藏院의 다치바나 부인 염지불주자橘夫人念持佛厨子(줄여서 다치바나 부인 주자라 부르기도 함-옮긴이)에 안치된 아미타 삼존불阿彌陀三尊佛도30이다. 이들은 야쿠시지 조각상의 특징인 완전한 비율, 특징적인 턱, 비스듬한 목을 가지고 있으며, 다른 한편 얼굴 묘사가 절제되고 눈썹, 코, 입술을 따라 각진 선들이 보인다. 이 작품들은 당당하고 점잖은 귀족적 자신감을 풍기고 있으며, 중국 문화의 범람에 맞서 도리 전통을 계승하고자 한 보수적인 장인에 의해 만들어졌을 것이다. 호류지 오중탑의 북쪽 면에 석가 열반 장면을 다룬 소조상塑造像을 새기거나 호류지 금당 벽화를 그렸던 한국의 장인 또한 이미 당나라의 새로운 사실주의를 받아들였던 터였다.

　호류지 오중탑의 소조상은 탑의 네 면에 조성되었으며, 일본의 수도가 나라로 옮겨진 지 1년 후, 덴표 시대天平時代가 시작된 711년에 완성되었다. 유마거사와 문수보살 사이의 대화 장면과 이를 듣고 있는 불제자들의 모습을 보면 문수보살상도31은 금당에 새로 완성된 벽화에서 튀어나온 듯한 모습을 하고 있다. 나부끼는 옷자락에 영락 장식을 목에 걸치고 있는 보살은 머리를 뒤로 넘겨 보계寶髻(호우케이: 당나라 풍의 머리 모양. 머리를 정수리에서 높게 묶어 금속 핀으로 고정했다.-옮긴이)를 한 채 장엄한 자세로 앉아 있다. 불제자들은 성당盛唐(684-756) 양식의 복장을 하고 있다. 이 소조상들은 더 이상 정면을 의식하거나 평면적인 신체를 갖고 있지 않으며, 볼륨감을 강조하는 사실적 표현과 움직임의 묘사가 나타나기 시작한다.

28 (왼쪽) 〈야쿠시지 금당 약사삼존상〉의 월광보살(세부), 하쿠호 시대 688. 금동, 높이 315.3cm.

29 (위) 호류지 〈몽위관음보살입상〉. 하쿠호 시대 후기 7세기 말-8세기 초. 금동, 높이 85.7cm.

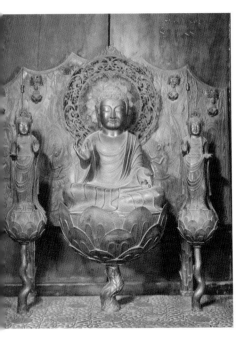

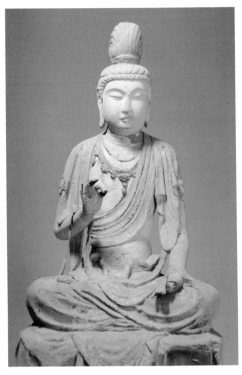

| 호류지 벽화 |

하쿠호白鳳 후기의 대표작은 호류지 금당의 벽화다. 높이가 3
미터 이상이고, 중앙에 있는 4개의 주요 벽화(석가정토도, 아미
타정토도, 미륵정토도, 약사정토도)는 폭이 2.5미터이며, 모서리
에 있는 8개의 벽화는 각각 폭이 1.8미터다. 이런 벽화는 매
우 희귀한데 사원 장식에 벽화가 쓰인 최초의 사례일 것이다
(이 시기를 전후해 불당의 벽에는 대개 채색이 된 직물 또는 수장繡帳이
화려하게 장식되는 것이 일반적이었다). 이 금당의 벽화는 처음 고
구려의 화승인 담징曇徵이 그렸으나 670년 화재로 사라졌고,
이후 680~690년 사이에 재건되면서 벽화는 711년에 다시 완
성되었다.

　　일본으로 건너온 중국계와 대개 한반도 도래계 후예들이
었던 불사들은 사원과 궁궐의 장식을 맡은 공방에 속하게 되

었다. 701년의 다이호리쓰료大寶律令 법령으로 중무성中務省 산하에 화가들이 속한 에다쿠미노쓰카사畫工司가 설립되었으며, 3명의 문관이 이를 관리했다. 이 부서에는 수도 헤이조쿄平城京에 살고 있는 4명의 숙련된 화가畫師(에시)와 60명의 일반 화가畫部(에가키베)가 소속되었고, 지방에 사는 몇 무리의 마을 화가里畫師(사토에시)도 대규모 건축 사업이 진행될 때 수도로 불려왔다. 화가들이 소속된 공식 기관은 이후 천 년간 어떠한 형태로든 존재했으며, 이는 1868년의 메이지 유신으로 사라졌다.

벽화 제작을 위해서는 우선 금당의 벽면에 백토를 바른다. 다음에는 장인이 미세한 붉은색이나 먹선을 이용해 화본을 벽으로 옮겨 그렸으며, 진사辰砂로 선홍색, 대자석代赭石으로 황갈색, 적동赤銅으로 붉은색, 밀타승密陀僧으로 노란색, 공작석孔雀石으로 녹청색, 그리고 남동석藍銅石으로 푸른색을 표현했다. 이 작품들은 돈황석굴에서 발견된 642년과 698년 작품들과 같은 전성기 당나라 회화의 감각적인 볼륨감을 준다. 신체를 살짝 비틀어 머리와 상체, 하체를 가볍게 구부린 삼곡자세三曲姿勢, tribhanga를 취하고 있으며, 무게를 한쪽 다리에 싣고 다른 한 발은 살짝 들어올렸다. 이중에서 가장 유명한 작품은 아마도 서쪽 벽의 아미타정토도阿彌陀淨土圖에 있는 관음보살도32일 것이다. 감각적인 입술과 길고 깊은 눈은 인도 굽타 시대 불상의 영향을 받은 당나라 양식을 보여 주고 있다. 보살의 장엄한 존재감은 능란한 기술로 표현된다. 호류지 다치바나 부인 염지불주자橘夫人念持佛厨子의 문비門扉에 선묘로 그려진 보살상과 양식적 관련성이 분명하다. 좌우 협시보살의 머리 위에 있는 천인들이 예배하듯 날고 있는 금당의 정토 이미지는 찬란하고 영감을 불러일으키는 곳이었을 것이다. 그리고 원래 사원에 있었던 석가삼존상이 옮겨져 왔을 때는 훨씬 커진 법당에 비해 크기가 너무 작고, 고식古式의 양식 때문에 위화감을 느꼈을지도 모른다.

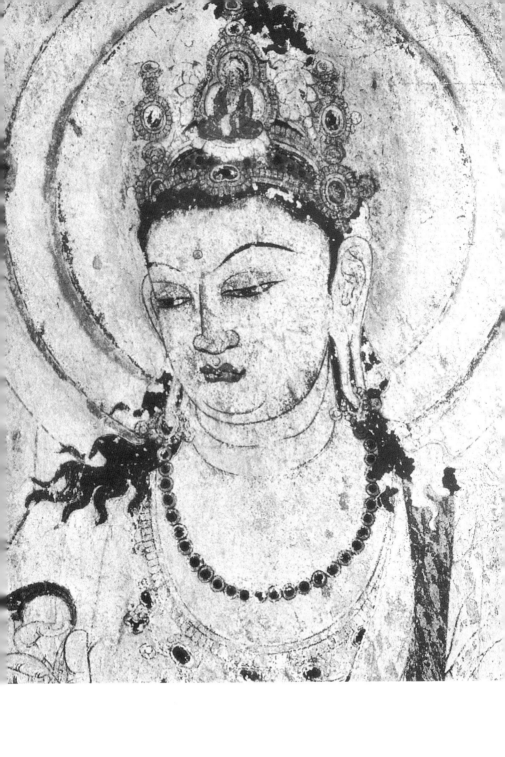

| 불교와 중앙집중권력 |

(나라 시대 후기인 694년에 후지와라쿄藤原京[아스카飛鳥 서북부]로 천도하고 당나라 장안長安을 모방한 도성을 지었다. 710년 헤이조쿄平城京[나라奈良 서쪽] 천도 후부터 794년 헤이안쿄平安京 천도 이전까지를 미술사에서는 덴표 시대天平時代라 부른다. 견당사를 파견하여 중국과 직접적인 교류가 활발해지면서 새로운 당나라의 사상과 불상 양식이 전해져 진호국가 체제가 절정을 이루었다. 헤이조쿄의 도성 축조 때에는 후지와라쿄의 사원들[다이안지大安寺, 야쿠시지藥師寺, 고후쿠지興福寺 등]도 이축되었다.-옮긴이)

쇼토쿠 태자가 중국의 국정과 불교를 받아들였을 때, 그는 유교사상에 근거한 중국의 제도가 일본의 행정 및 형법 체계를 전반적으로 뒷받침하리라고 생각했다. 쇼토쿠 태자에게 불교는 그저 개인적 신앙일 뿐이었다. 쇼무 천황聖武天皇(724-749년 재위) 때까지 종교와 정치는 별개였다. 741년 쇼무 천황은 전국에 불교 사원을 지으며 국가를 보호한다는 명분을 내세웠지만, 실상은 그의 권력을 과시하기 위함이었다(이는 개인의 영혼을 구원하는 데 목적을 두고 계급과 신분의 구별 없이 모두를 위한다는 불교의 기본 사상에 어긋나는 행동이다). 새로운 사원의 건축을 위해 헤아릴 수 없을 만큼 백성의 노동력이 착취당했으며 중앙 정부를 위해 노예들도 동원되었다. 승려들은 더 이상 자유롭게 경전을 설파할 수 없게 되고, 종교적 의식을 위해서는 천황에게 사전 허가를 받아야만 했다. 불교라는 종교 전체가 왕권의 보호와 통제를 받게 된 것이다.

| 덴표 시대의 종교 미술: 도다이지(752) |

쇼무 천황의 열정은 사상 최대의 불교 사원 도다이지東大寺를 짓는 데 나라奈良의 작은 산 하나를 사라지게 했다. 743년에 그는 화엄경을 이상으로 한 진호국가鎭護國家(불법으로 국가의 위기를 극복한다는 사상)를 위해 거대한 청동 노사나불 상을 주조하기로 하고 745년에 본격적으로 착수에 들어갔다. 백제

32 호류지 금당벽화 내
〈아미타정토도〉의 관음보살. 711
(1949년 화재로 소실된 후 재제작됨).

귀화인 후손이었던 구니나카노 무라지키미마로國中連公麻呂(?-774)가 총감독 격인 대불사를 맡아 진행했다. 나라 안의 모든 구리가 14미터(본래 16미터였고 현재 상은 에도 시대에 14미터로 재주조되었다.-옮긴이) 크기의 불상을 만들기 위해 징발되어 일본 내에서 청동 불상은 이후 수 세기 동안 만들 수 없었다. 대불은 불교의 위대함을 상징했고 백성들에게 큰 인기를 누렸다. 불교는 더 이상 특정 계층의 개인 신앙이 아니라 국가 종교로서 자리 잡았다.

도다이지의 창건에는 엄청난 규모의 돈과 노동이 필요했다. 가난한 동냥꾼까지 포함해 일본 전체 인구의 약 10퍼센트가 이 청동불상을 만드는 데 기여했으며, 5만 명의 목수와 37만 명 이상의 금속 장인이 동원되었다. 불상 제작은 처음에는 시가라키信樂(시가현滋賀県 고카군甲賀郡에 있는 마을)에 있는 쇼무 천황의 궁궐에서 진행되었지만, 수많은 실패를 거듭한 이후 745년에 나라로 옮겨 제작했으며, 그로부터 4년의 시간이 지난 후 749년에야 완성되었다. 752년에 개안공양開眼供養이 거행되었고 755년에 도금 작업이 이루어졌다. 불상 주변에는 세계에서 가장 큰 규모의 목조 건축물인 대불전이 지어졌는데, 전면의 11개 칸은 길이가 약 73미터이고, 154칸의 회랑과 연결되어 있다. 이 건물의 비율과 지붕의 높이는 기존 구내에 있던 3개의 창고 중 하나인 쇼소인正倉院(쇼무 천황 사후에 그의 명복을 빌며 고묘황후光明皇后, 701-760가 756년 도다이지에 9,000여 점의 보물을 헌납하면서 만든 창고-옮긴이)과 닮아 있다. 성스러운 기운의 중심이라는 의미를 잃고 대불전 앞에는 천황 권력의 상징으로 변질된 높이 100미터의 7층 쌍탑이 동서로 세워져 있었다고 한다. 이 탑의 높이는 호류지 오중탑의 약 3배였다. 수많은 문과 법당, 그리고 부속 사원을 포함한 도다이지 경내는 헤이조平城(지금의 나라)의 새로운 수도를 압도하는 위용을 자랑했다. 752년에 모든 궁궐 사람과 신자가 참가한 대규모 행사에서 이 사원과 대불의 완성을 축하했다. 하지만 그 이후

반세기 동안 이 사원과 대불의 힘은 정부의 권력보다도 커졌으며, 그로 인해 왕실은 그들로부터 벗어나 새로운 수도를 찾아서 떠나야만 했다.

지금 우리가 볼 수 있는 나라의 도다이지 대불전은 화재로 소실된 후 여러 번 재건된 결과물이며, 주변 법당 또한 원래보다 크기가 많이 축소되었고 정사각형 모양으로 변형되어 기존의 비율을 찾아볼 수 없다. 청동 대불상의 본 모습이 지닌 위대함을 엿보기 위해서는 2개의 조각상과 대불상을 묘사한 그림을 참고해야 한다. 746년 동시대의 불공견색관음보살不空羂索觀音菩薩도33은 도다이지의 부속 전각인 법화당法華堂(홋케도 또는 산가쓰도三月堂라고도 부름)의 본존이다. 높이는 약 4미터로, 도다이지 대불의 총감독이었던 구니나카노 무라지 키마로 불사의 작품이었던 것으로 추정된다. 이것은 삼목팔비三目八臂의 보살상으로, 왼쪽 세 번째 손은 영혼의 구원을 상징하는 견색(밧줄)을 쥐고 있다. 이 보살상은 높은 나무 대좌 위에 놓여 있어 근엄하고 평온한 얼굴을 놓치기 쉽다. 볼과 턱은 풍만하지만 무겁지 않다. 그리고 둥근 눈썹 아래의 눈은 길고 찢어져 있으며 굽은 윗눈꺼풀은 자애롭고 점잖은 느낌을 풍긴다. 세로로 난 살짝 뜬 세 번째 눈은 이마에 있으며, 눈썹 사이에는 검은 진주가 장식되어 있다. 입은 도톰하고, 윗입술과 아랫입술은 M자형과 W자형으로 대칭을 이루며, 얼굴 전체의 곡선 형태와 유사하다. 정교한 은제 보관에는 수천 개의 보석, 진주, 마노, 그리고 수정이 박혀 있으며, 고대 곡옥 형태로 조각된 구슬 고리로 감싸져 있다. (머리에 쓴 관의) 중앙에는 20센티미터의 은으로 된 아미타불이 서 있고, 손은 마음의 평화를 주는 합장한 수인手印을 하고 있다. 관음보살은 분명 당나라의 특징이 두드러지지만, 아미타불의 얼굴에는 눈과 뾰족한 윗입술에서 고구려 불상의 표정이 남아 있다.

대불이 지닌 위대함을 엿볼 수 있는 또 하나의 조각상

33 법화당(또는 산가쓰도三月堂)의 〈불공견색관음보살〉두부頭部, 746, 탈활건칠상에 도금, 높이 360.3cm.

도34은 나라 지역의 서쪽 도쇼다이지唐招提寺의 금당에 있다. (754년에 일본에 온 감진화상鑑眞和上, 688-763[간진]이 쇼무 천황의 지원을 얻어 759년에 창건한 절이다. 이즈음부터 당나라 불교미술의 풍부한 양감을 지닌 중후한 중당中唐 양식과 목심건칠木心乾漆 기법이 유행하게 되었다.-옮긴이) 이 상은 4미터의 높이로, 탈활건칠脫活乾漆 기법(점토로 기본 형태를 만들고, 그 위에 옻칠을 한 마포를 여러 겹 붙여 굳히고 내부의 점토를 제거한 후 빈 공간에 나무 막대를 고정시켜 지지한다. 마지막에 상의 표면에 금박, 채색을 하여 마무리하는 기법을 말한다.-옮긴이)에 금박을 한 759년 작 노사나불좌상盧舍那佛坐像이다. 광배에는 원래 32개 무리에 천 개의 부처 좌상이 있었고, 지금도 상당수는 그 자리에 남아 있다. 노사나불의 상호(얼굴)는 법화당의 관음보살상보다 무게감이 있으며, 처진 턱 주위에는 목주름이 있다. 눈꺼풀은 두텁고 굽어 있으며, 시선은 아래를 향하고, 눈매가 비스듬해지면서 자비롭기보다 엄

34 도쇼다이지의 〈노사나불좌상〉. 759. 탈활건칠상에 도금. 높이 304.5cm.

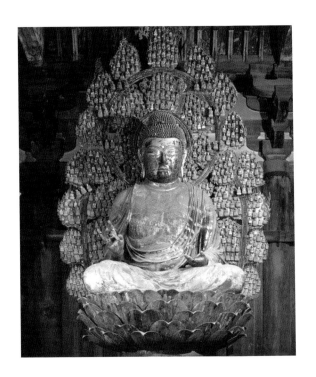

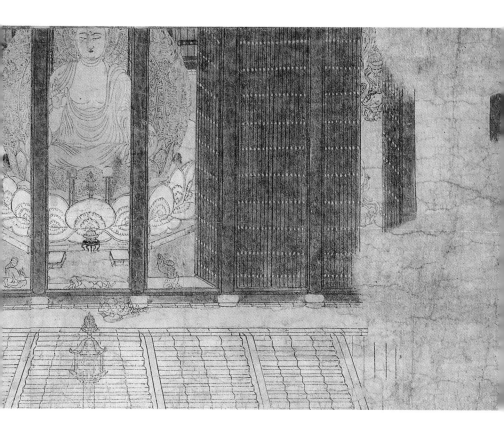

격하고 위엄 있는 느낌을 풍긴다. 쇼무 천황의 권력을 상징하
기 위해 제작된 도다이지 대불은 이 2개의 조각상(불공견색관
음보살과 도쇼다이지의 노사나불)의 특징이 결합된 작품이었을
것이다. 엄격하면서도 자애로운 느낌을 풍기는 이 대불은 일
본을 지키는 수호자와 같은 존재였다. 12세기의 두루마리 그
림(시기산엔기 에마키信貴山緣起繪卷)도35을 통해 우리는 이 대불의
건축학적 측면과 정서적 효과를 더욱 자세히 알아볼 수 있
다. 다마무시노즈시玉蟲厨子에 그려진 석가모니 전생설화처럼
한 화면에서 순례하는 여승이 도다이지 대불전 앞에서 밤을
보낸 여러 장면을 볼 수 있다. 여기서 거대한 금동불은 그녀
의 기도에 자애롭게 화답하는 듯하다. 11칸 법당의 문은 안쪽
으로 열리며, 오늘날 7개 칸으로 축소된 정사각형 모양의 건

물 문보다 높이가 크다. 그림 속 대불전의 전체적인 인상은 정사각형이 아닌 수평적인 느낌이며, 여기에 보이듯이 대불이 모두에게 보이는 중앙에 안치되었을 때 압도적인 존재감이 있었을 것이다.

일본적인 것과 대륙적인 취향

우리는 이 시점에서 일본인들이 얼마나 빠른 속도로 대륙의 영향(특히 불교)을 자신의 것으로 받아들였는지 되새겨볼 필요가 있다. 이는 순식간에 이루어진 현상이 아니라 천 년에 걸친 교류의 산물이다. 아스카 시대에 일본이 급격히 타국 문화에 개방적인 태도를 취한 이유는 도시적인 대륙의 문화에 대한 열등감과 국제적 동등함에 대한 갈망 때문일 것이다. 덴표 시대에 일본은 중국의 문화, 불교, 그리고 국정 체제를 기꺼이 받아들였다. 궁궐과 행정 의식은 중국의 규정을 따랐으며, 궁중의 관복은 한국 삼국시대 양식에서 중국 당풍唐風으로 바뀌었다. 중국풍의 궁궐 지붕에는 기와가 얹히고, 붉은 주칠을 한 기둥과 점판암 바닥이 쓰이기 시작했으며, 중국의 스케일만큼 큰 건축물을 막대한 비용을 들여 짓기 시작했다.

하지만 이러한 중국 문화의 영향은 단지 일본이라는 체제 위에 중국이라는 이름의 천을 드리워 놓은 것 같았다. 모든 중국 문화가 일본으로 넘어오면서 조화롭게 녹아든 것은 아니다. 예를 들어, 중국의 당당한 스케일에 버금가는 크기의 도다이지 대불전은 처음에 11칸으로 구획된 규모여서 공간을 얻기 위해 낮은 산을 통째로 없애야 했으며, 주변의 야마토 산들과 비교해 압도적인 크기 탓에 위화감이 조성되었을 것이다. 중국의 스타일은 외형적인 권위를 보여 주기 위해 흔히 사용되었지만, 개인적 취향 차원에서는 일본 고유의 스타일이 여전히 인기가 많았다. 특히 중국풍의 음식과 식습관은 받아들여지지 않았다. 이후 헤이안쿄의 중국식 궁궐에서도 왕의 사적 공간인 다이리 정전內裏正殿(천황이 거주하는 공간)

은 일본 고유의 히와다부키檜皮葺(히노키 나무 껍질을 이용해서 만든 일본 전통 지붕) 지붕과 민무늬의 장식 없는 나무 기둥으로 만들어져 있었다.

이와 같은 상반된 스타일은 8세기 후반에 지어진 도쇼다이지唐招提寺 금당36과 강당37에서도 볼 수 있다. 금당은 중국의 강건함, 대칭미, 그리고 장대함을 보여 준다(현재 금당의 지붕은 원래보다 약 4.5미터 정도 더 높으며, 이로 인해 원래의 수평적인 무게감과 활력이 느껴지지 않는다). 한편, 강당은 가는 기둥으로 표현되는 간결함과 수평적 미가 돋보이며, 이는 '일본화'의 대표적 예시다. 원래 헤이죠 성의 일부였던 강당은 8세기 후반 사세가 기울던 도쇼다이지에 기부되어 옮겨졌다. 이제 지붕은 기와로 덮였으나 지붕마루는 지붕 전체 길이와 비슷할 만큼 확장되었고(이는 신토의 특징이다), 처마로 내려가는 경사면은 완만해졌다.

대륙으로부터 지속된 문화적 공세에도 불구하고 토속적 일본의 특질은 살아남았다. 다른 민족 문화의 형태를 일부 도입하는 것은 가능하지만, 해당 문화의 사회적, 정신적 자세까지 모방하는 것은 불가능하다(지금도 이 같은 상황은 예술계에서 일본의 '국제적인 면모'를 주장하는 식으로 반복되고 있다. 이러한 '국제적 양식'을 가진 일본 화가들은 국제적 전시회에서 성가를 높이지만, 해외의 영향을 받지 않은 독자적인 양식의 작가들은 아무리 성공적이고 독창적인 작품을 가지고 있어도 국내에서 무시당하며 명성을 얻을 수 없다). 이와 같은 외부 세력과 대등한 위치에 서기 위한 갈망은 덴표 시대에 자아성찰의 시기를 거치면서 탄생했을 것이다.

도쇼다이지는 쇼무 천황이 시행한 개혁의 대표적인 상징물이다. 당시 해이해진 승려들이 문제되자 쇼무 천황은 당나라로 승려들을 보내 종교 의식을 정화하고 되살릴 지도자를 찾았다. 수 년 동안의 노력 끝에 그들은 감진화상鑑眞和上을 찾아냈다. 감진의 제자들이 일본이라는 미지의 땅까지 긴 여정을 탐탁지 않아 하자 그는 오히려 일본행을 결정한다. 감진은

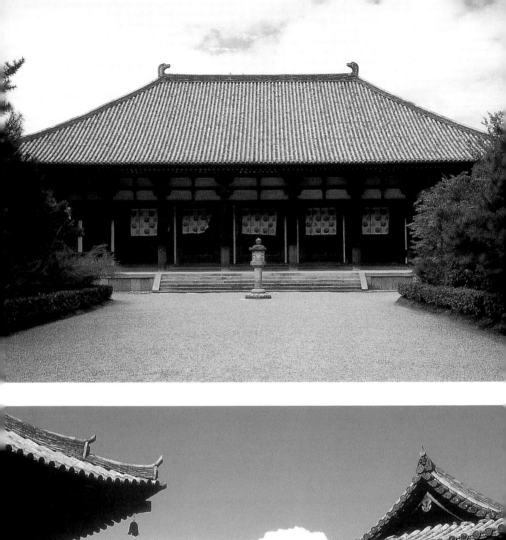
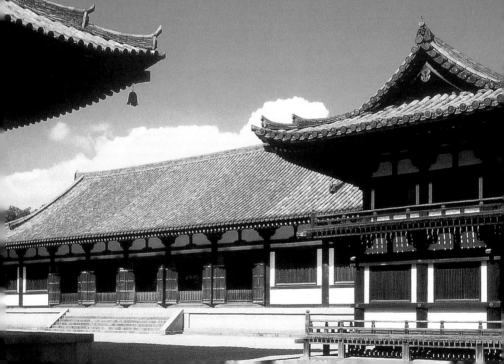

7년간의 긴 여정 끝에 753년에 67세의 나이로 일본에 도착했으며, 이 여정 중에 시력을 잃었다. (감진은 759년에 도쇼다이지를 창건했고, 이 절은 763년 그의 사후에 제자들에 의해 정비되었다.-옮긴이) 762년, 감진은 천황과 조신이 참석한 도다이지에서 승려와 여승들에게 계를 내렸다.

이 시대의 건칠상乾漆像(중국에서 시작된 칠기법을 이용한 불상 제작 방식의 하나. 진흙이나 나무로 형상을 만들고 마포를 감아 옻칠을 여러 번 반복한 후 표면에 금박, 채색을 하여 완성한다. 탈활건칠과 목심 건칠이 있다.-옮긴이) 중 하나는 나이 든 감진화상이 깊은 명상에 빠진 모습을 재현하고 있으며 일본에서 가장 오래된 초상 조각이다.도38 시력을 잃은 눈, 단호하면서도 상냥한 입, 세월의 흔적이 느껴지면서도 탄탄한 볼과 턱은 자연스럽게 묘사되었으며, 감정과 정신성의 뛰어난 종교적 표현이 잘 나타나 있다. 이 사실적이면서 표현력 있는 조각상은 일본이 세계 미술에 공헌한 주요 작품 중 하나로 부상하게 된다.

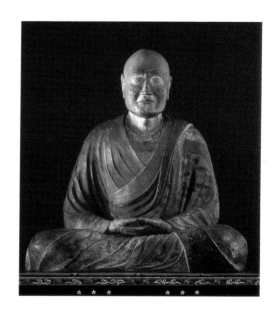

38 〈명상하는 감진화상 좌상〉. 8세기 후반. 탈활건칠에 채색, 높이 79.7cm.

| 덴표 시대의 일반 미술 |

756년 쇼무 천황의 비는 천황의 사후에 애장품 약 650점을 모두 도다이지東大寺 대불전에 바쳤다. 이 보물들은 오늘날에도 도다이지의 쇼소인正倉院 창고에 보관되어 있으며, 8세기 전반에 궁중의 삶을 엿볼 수 있게 해 준다. 여기에는 천황의 의복, 염주, 칼, 장신구뿐 아니라 비파, 피리, 복황複簧 목관악기인 퉁소와 생황笙簧, 횡적橫笛, 중국어로 금琴이라고 불리는 악기 그리고 활, 화살, 화살 통, 갑옷, 안장도 있었다.도39, 40 내실에는 직물이 걸려 있고, 거울, 병풍, 이동식 주자廚子, 음악 공연을 위한 가면, 가구, 꽃병, 매달린 향로, 붓, 글쓰기 도구 등으로 장식되어 있었다.

중국에서 '서예의 현자'라고 불렸던 왕희지王羲之, 303-379의 서체를 따른 천황과 왕후의 서예 작품도 포함되어 오늘날까지 보존되어 있다. 이러한 작품 대부분은 일본에서 만들어진 것이며, 그들의 모티프와 재료에는 다양한 문화의 영향이 녹아 있다. 유리 제품들은 지중해로부터 영향을 받은 것이며, 페르시아 모티프로 장식된 금은기金銀器는 756년 당나라 수도였던 서안 근처에 묻혔다가 1970년에 발굴된 유물과 유사하다. 비단과 삼베는 페르시아의 장식용 벽걸이 천과 비슷하게 대칭적인 패턴으로 직조되거나 방염防染, resist-dyeing 기법으로 장식되었다. 상자에서부터 비파에 이르기까지 다양한 칠기 제품에서 볼 수 있는 정교한 상감 세공과 고르게 분포된 문양에서 중앙아시아의 영향을 알 수 있다. 중국의 예술가들은 중앙아시아, 인도-티베트, 페르시아의 영향을 모두 흡수해 몇 세대에 걸쳐 당 양식이라는 국제적 문화를 유지했지만, 일본에서는 당나라의 영향이 3세대를 채 못 버티고 사라졌던 것으로 추정된다. 쇼무 천황이 수입했던 스타일 중 이후의 예술에서 살아남은 것은 거의 없다고 봐도 무방하다.

쇼소인의 헌납품에 나타나는 새롭고 이국적인 영향을 살펴보면 일본인이 외국의 영향을 받아들이며 무엇을 선택

39 큰 활 위에 먹으로 그린 광대 그림.
756년 이전, 개오동나무에 옻, 길이
162㎝, 쇼무 천황의 소장품.

40 페르시아 스타일의 칼, 8세기.
보석으로 장식되어 있고 은 칼집이
있으며, 쇼무 천황의 비가 헌납한
것이라는 명찰이 있다.

하거나 거부했는지 알 수 있다. 예를 들어, 자개로 무늬를 새긴 완함(중국 음악가 완함阮咸이 만들었다고 전하는 비파의 일종)도41은 중앙의 변화무쌍하고 사방으로 퍼지는 원형의 보석 주위를 둥글게 비행하는 분홍빛 앵무새 한 쌍으로 장식되어 있다. 이 악기와 서역의 자개 세공기법은 일본 전통의 일부가 되었지만, 순전히 장식용이었던 원형 무늬 모티프, 대칭미, 예측할 수 있는 문양 등은 다음 세대에 바로 사라졌다.

또 다른 예로는 쇼소인의 9세기 초반 회유灰釉 항아리도42가 있는데, 이는 (당나라 기준에서) 비교적 중심과 형태가 잘 잡혀 있지만, 어깨 부분에 얼룩덜룩하고 고르지 않은 녹색의 자연유自然釉가 생성되어 있다. 중국의 도공이라면 이러한 유약을 불완전하다고 여겨 용납하지 않았겠지만, 일본인은 여

기서 또 다른 아름다움을 발견했다. 일본의 도예가는 표면 장식의 모든 부분을 통제하는 것을 바라지 않고, 오히려 재료와 소성燒成 과정이 자연스레 완성품에 영향을 미치도록 했다. 9세기의 일본 도예가들도 당삼채唐三彩 도기를 만들기는 했지만, 이는 이후 세대에게 큰 인기를 끌지는 못했다. 이와 반대로, 탐바야키丹波燒와 비젠야키備前燒와 같이 자연유의 도기는 우연적인 아름다움에 공감한 도예가들 사이에서 큰 명성을 얻었다.

8세기와 9세기 초반 일본 왕실에서는 도다이지의 대불을 위해 1만 개 이상의 공물을 바쳤다. 여기에는 일본과 지중해를 연결한 비단길에서 발견할 수 있는 예술품이 모여 있으며, 이를 통해 일본 예술가들이 어떤 스타일을 받아들이고 어떤 것을 거부하거나 변형했는지 알 수 있다. 또 하나의 예시는 비파琵琶 채의 보호대에 그려진 그림도43으로, 중국의 영향을 받았음을 알 수 있다. 2명의 남자는 잠시 멈춘 상태로 왼쪽에 있는 절벽을 바라보고 있다. 이중 하나는 글을 쓰던 중이었으며, 절벽을 바라보면서 둘은 자연과 하나가 된다. 이 그림은 심하게 훼손되어 적외선 촬영으로 기본 형태를 볼 수 있다. 여기서는 당나라의 영향이 강하게 나타나며, 활력 있고 멋진

41 나전 자단 완함螺鈿紫檀阮咸.
7세기 초반, 자개무늬가 있는 나무.

42 약합藥盒, 811년 명문, 회유 점토,
높이 18.5cm.

풍경에 초점이 맞춰져 있다. 산봉우리들은 나무로 장식되어 있고, 나무는 하늘과 절벽으로 뻗어 있다. 이 그림은 전체적으로 유려하며 직선과 거친 형태는 거의 없고, 두 명의 인간과 자연 사이의 조화를 보여 준다.

756년에 그려진 도다이지 지역의 지도도44를 보면 중국 산수화에 대한 지식이 어떻게 활용되었는지 알 수 있다. 이전의 가파른 절벽은 여기서는 야마토 평야와 같은 원만한 작은 언덕으로 표현된다(이러한 부드러운 윤곽선은 야마토에大和繪의 고유한 특징으로 자리 잡는다). 산 위의 나무들은 비파 보호대 부분의 나무처럼 하늘을 꿰뚫듯이 그려지지 않고 부드러운 곡선

43 자단목 비파紫檀木琵琶 채의 보호대, 756년 이전.

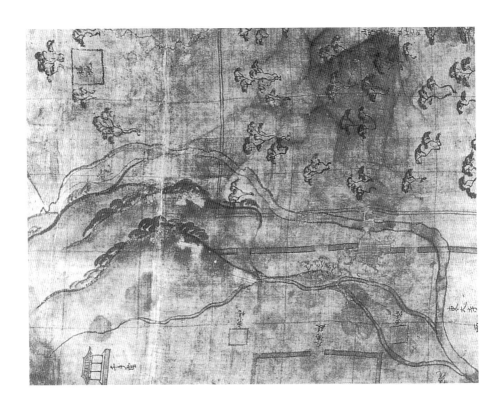

44 도다이지 지역의 지도(세부). 마포 위에 수묵담채(아래쪽이 북쪽). 756. 도다이지 사찰 영역을 정할 때 작성한 지도로 도43에서 볼 수 있는 중국의 뾰족한 산봉우리와 대조적인 일본의 완만한 자연경관을 볼 수 있다.

과 굵은 먹 선으로 표현되었다. 이 나무들은 언덕 전체를 덮고 있지는 않지만 중앙 부분에 불규칙하게 서 있다. 중국 양식의 비파 그림에서는 나무들이 서역풍으로 고르게 흩어져 있으나, 도다이지 지도에서는 이들이 불규칙하게 자연적으로 분포되어 있다. 이 지도에서 우리는 756년 도다이지의 주요 건축물을 볼 수 있다. 두 개의 L자 모양의 붉은 괄호는 대불전의 앞부분을 표시한다. 그리고 옆쪽에 있는 두 개의 먹으로 된 사각 윤곽은 동쪽과 서쪽의 탑을 나타낸다. 이 두 개의 탑은 황제의 쌍둥이 감시탑처럼 배치되어 있으며, 이는 본래 신자와 성스러운 '에너지' 사이의 물리적, 정신적인 교류를 상징하던 탑이 세속적이고 정치적인 권력을 상징하는 것으로 변질되었음을 보여 준다. 동쪽에 보이는 기와지붕과 기

단 위의 4개 기둥으로 지어진 중국의 건축물은 천수당千手堂 (센주도)이며, 계단원戒壇院(가이단인)은 북서쪽에 있다.

일본의 인물화는 오늘날까지도 격식 있는 스타일부터 세속적인 스타일까지 모든 종류의 초상화에 활력을 불어넣는 감정적 긴장감과 사람 사이의 생기 있는 관계가 특징적이다. 중국에서는 인물화가 더욱 비개성적으로 변했지만(특히 위작이 많아지면서 이런 현상은 더욱 두드러진다) 일본에서는 이러한 심리적 면에서 당나라의 영향이 여전히 남아 있었다. 이는 활안쪽에 그려진 역동적인 96명의 곡예사, 공놀이하는 사람, 연주자, 그리고 무용수의 모습에서 볼 수 있다.도39 표정에는 사람들의 각기 다른 성격과 기분이 드러난다. 머리 위에 4명의 아이들을 이고 있으면서 균형을 잡고 있는 건장한 청년은 집중하면서 눈을 감고 서 있고, 다른 아이들은 걱정된 표정으로 아래를 내려다보고 있다. 아이들은 그들이 하고 있는 일에 빠져 들어서 보고 있지만, 구경꾼들은 호기심과 우려 등 다양한 감정을 보여 준다. 아래쪽에서는 악기를 연주하는 사람의 음악에 맞춰 춤을 추고 있는 무리의 모습도 눈에 띈다. 활의 특성상 그림을 그리는 공간이 좁기 마련이지만, 이 예술가는 한쪽 무리의 마지막 사람과 다음 무리의 첫 사람이 눈을 마주치고 있는 것으로 이 한계를 극복했다. 이러한 스타일은 이후 헤이안 시대에 상당히 발전된 모습으로 이어졌다.

4

헤이안平安 시대(794-1185)

| 문화적 정체성을 향해: 새로운 수도와 신흥 불교 |

일본 사회 전역에 도입된 중국의 제도는 별다른 성과가 없는 것으로 판명되었다. 유교주의 국가체제는 능력 중심으로 인재를 양성하기 위해 고안된 과거시험과 교육기관이 필수적이었고, 이는 모든 이들에게 사회적 신분 상승의 가능성을 제공했다. 수도에 400명, 지방 중심지마다 50명의 학생이 있는 다이가쿠료大學寮가 설립되었다. 하지만 입학은 세습 귀족에 한정되었고, 시험 관리는 느슨했다. 지역 귀족들의 확고한 이해관계는 윤리적 관행에 기반한 정부의 정상적 기능을 방해했다. 여러 이상적 유학자가 개혁을 촉구했지만, 부패한 귀족층에게 큰 영향을 주지 못했다.

대규모 사원은 점점 비대해졌다. 이를테면 도다이지東大寺는 5천만 평방미터에 가까운 면세 토지를 보유하고 있었고, 이는 농부들에게 부담을 주었을 뿐 아니라 국고를 빈곤하게 했다. 나라奈良의 승려들은 세속화되었고, 대개 정치권과 내통해 공정한 행정에 해를 끼쳤다. 중국의 지배층이 때로 황권을 위해 불교를 억압했던 적이 있었지만, 일본의 해결책은 상당히 달라서 784년 감무 천황桓武天皇(781-806년 재위)과 그의 신하들은 나라를 벗어나 나가오카쿄長岡京(지금의 교토 서남쪽)로 천도한 뒤 곧 수해에 취약했던 이곳을 떠나, 다시 794년 새로운 수도 헤이안쿄平安京(지금의 교토)로 천도했다. 이곳을 평화와 안전이라는 의미의 '평안平安'이라 이름 지었던(그 이유 중에는 나가오카쿄 도성 건설 과정에서 일어난 일련의 불미스러운 사건도 있었다. 도성의 공사감독이 살해된 데 감무 천황의 동생[사와라 친왕]이

연루되었다는 의심을 받아 유배지로 가는 도중에 죽은 사건이었다. 그 후 갑자기 황후가 죽고, 태자의 심신이상 증세가 나타나는 등 잇따른 저주와 원령怨靈의 공포에 휩싸이자 평안을 기원하는 마음이 간절해졌다. 무엇보다 나라 지역의 부패한 불교 세력으로부터 벗어나고자 하는 마음이 컸을 것이다.-옮긴이) 헤이안쿄는 현재의 교토이며 제국의 수도로 1868년 메이지 유신까지 정치와 문화의 중심지로 남았다. 중요한 것은, 천도 후에도 큰 사원들은 나라奈良에 여전히 남아 있었다는 점이다. (794년 헤이안쿄 천도부터 견당사를 폐지한 894년까지 나라 시대 전통을 계승하고, 중후반기 당나라 문화를 적극 수용했던 시기를 헤이안 전기, 그리고 견당사 폐지 후 자국 문화에 눈을 돌려 일본적 양식을 성숙시킨 1185년까지 시기를 헤이안 후기로 구분한다.-옮긴이)

새로운 수도의 건립은 세속적 가치에 구애 받지 않고 내면의 수양을 강조하는 선종禪宗 불교에 기반한 시대를 이끌었다. 두 명의 위대한 지도자, 즉 일본 천태종의 개조 사이초最澄, 767-822와 고보다이시弘法大師로 알려진 진언종의 개조 구카이空海, 774-835는 일본인의 삶에 깊은 영향을 미칠 불교의 신흥 종파를 확립시켰다. ('진호국가鎭護國家'를 내세우며 정치와 직결되어 있었던 이전의 도시불교적인 사원과 달리 산악불교적인 헤이안 시대의 불교는 인간을 질병과 재앙으로부터 구원한다는 현세적 이익을 추구함으로써 왕가와 귀족계층의 큰 지지를 얻었다. 특히 밀교 신앙과 결부된 이 시대의 불교는 불상의 종류가 비약적으로 늘어나 복잡기괴한 명왕상과 새로운 주제의 상들이 만들어졌다. 더욱이 헤이안 초기에는 신불습합사상神佛習合思想에 의해 중국 불교가 일본의 전통적인 신토 신앙과 결합하여 보살형菩薩形, 천부형天部形, 승형僧形, 신장상神將像 등 불상처럼 복잡하지 않고 간소한 상이 많이 제작되어 가마쿠라 시대로 그 전통이 이어졌다.-옮긴이)

사이초는 나라奈良에서 태어나 중국인 승려의 제자가 되어 출가했으며 어릴 적 경험한 승려들의 타락과 나태함에 염증을 느끼고 교토 북쪽의 히에이산比叡山에 작은 초암草庵을

짓고 은거했다(산속의 작은 은신처는 중국의 도교와 불교에서 흔했다). (사이초는 당나라에 유학 후 귀국하여 이곳에 엔랴쿠지延曆寺를 창건했고, 이곳은 일본 천태종의 본산이 되었다.-옮긴이) 감무 천황이 헤이안쿄에 도착했을 때 그는 사이초가 이미 수양의 높은 경지에 올랐음을 알 수 있었다. 중국의 풍수학에 따르면 이 산은 수도로 향하는 입구인 귀문鬼門, 즉 귀신의 문에 해당하며 따라서 사이초의 존재는 도시를 보호하는 것이었다. 불교와 신토 전통의 융합으로 히에이산의 신들을 숭배하는 것이 도시를 지키는 것으로 생각되었다. 감무 천황은 사이초의 엄격한 수행에 감명을 받았고 804년에 그가 중국 유학승(겐가쿠쇼還學生)로 갈 수 있도록 배려했다. 1년 뒤 사이초는 천태산天台山에서 새로운 지식을 얻고 귀국했다.

천태종은 인도로부터 유래하지 않은 중국 토착의 것으로 불교의 모든 교리를 종합, 조화하고자 했으며 특히 백성들에게 정신적 위안을 주는 일을 중시했다. 구원은 더 이상 가진 자와 배운 자의 특권이 아니었으며 경전 연구, 선행 혹은 봉행의식 등 세 가지 모두를 충실히 행해야 얻을 수 있다는 것이다. 사이초는 법화경法華經을 읽을 것을 주장했다(이 경전은 이후 일본 불교에서 가장 큰 영향력을 갖게 되었다). 남자뿐만 아니라 여자의 구원까지 보장했고 예술의 중요성을 강조했다.

천황의 허락을 받아 사이초는 히에이산에 천태연화종天台蓮花宗을 열었고, 한때 이 산과 주변에는 300여 채의 건물이 세워져 국가의 문화와 교육의 중심지가 되었다. 조정과의 연계는 처음부터 뚜렷했고 1571년 사원이 파괴될 때까지 지속되었다. 감무 천황은 유교 교육을 받았고, 사이초의 도덕성을 존경했다. 사이초 자신도 왕권에 충성을 바쳤고, 심지어 승려들이 출가하기 전 감무 천황의 은혜에 감사하는 선서를 하도록 했다. 이것은 불교가 일본화하는 중요한 일보였다.

두 번째 개혁가는 구카이空海라는 위대한 스승이었다. 그는 훌륭한 종교 지도자이자 서예가, 시인, 학자, 발명가, 탐험

가였다. 귀족 집안에서 태어난 그는 어린 시절부터 놀라운 지적 능력을 보여 주었다. 스무 살에는 유교, 불교, 도교의 가르침을 분석한 글을 썼고, 이를 수정하여 798년에 중요한 이론서인 『농고지귀聾瞽指歸』를 남겼다. 804년에 사이초와 함께 견당사遣唐使를 따라 중국 장안에 유학했고, 밀교승 혜과惠果, 746-805를 만나 최신 불교의 가르침을 받았다. 806년에 돌아오자 사이초는 구카이에게 가르침을 달라고 청하기도 했다. 816년에 구카이는 기이紀伊의 고야산高野山에 공고부지金剛峯寺를 건립하고 진언종眞言宗이라는 밀교 교파를 세웠다. 이 교파에서는 진언을 말로 전하되 절대 글로 쓰지는 않았다. 822년 구카이는 천황의 구원과 국가의 보호를 위한 교오고코쿠지敎王護國寺의 다이소즈大僧都로 임명되었다. 이 절은 수도의 관문을 다스리는 동쪽 사찰로서 도지東寺로 불렸다.

| 진언종과 만다라 |

진언종의 가르침은 실체와 현상(혹은 정신과 물질세계)의 본질적 일치에 초점을 두고 있다. 이는 그려지거나 조각으로 나타낸 금강계만다라金剛界曼荼羅와 태장계만다라胎藏界曼荼羅도45로 각각 표현되는데 대일여래大日如來, 즉 최고의 부처의 세계를 뜻한다. 헤이안 왕실과 귀족은 진언종의 비밀스러움과 유미주의에 강한 매력을 느꼈다. 선명한 색과 도상 등은 이후의 불교와 세속 미술의 형식으로 이어지게 된다.

　　태장계만다라는 정사각형 안 중앙에 대일여래를 안치하고 그 주위에 8개의 붉은 연꽃잎마다 부처와 보살이 앉아 있다. 미술사학자 야나기사와 다카柳澤孝, 1926-2003가 보여 주었듯, 이 만다라는 일본에서 가장 초기에 그려진 진언종의 채색 만다라다. 이는 몬토쿠 천황文德天皇, 826-858의 요청으로 당의 수도 장안에서 고승 법전法全과 화가 조경趙慶의 감독 아래 만들어져서 엔친円珍, 814-891(천태종의 승려로 입당팔가入唐八家 중 한 사람이다. 치쇼다이시智証大師라고 함.-옮긴이)이 858년 일본으로

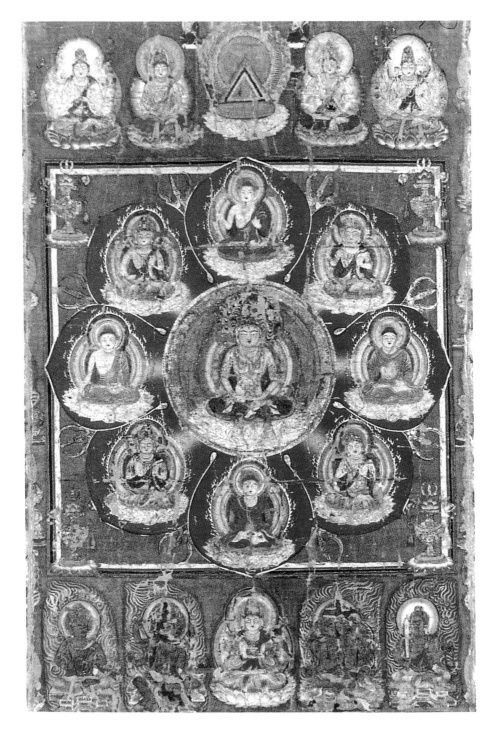

귀국할 때 가져온 모본을 바탕으로 제작했다. 이 만다라에서 서역 그림 특유의 강한 명암과 색채의 대비를 엿볼 수 있는 것은 이 돈황 지역(저자는 장안이라 썼지만 오류를 수정함-옮긴이)이 786년부터 843년까지 토번국吐蕃國의 통치 아래 있었던 데 기인한다. 이 모사작에서는 티베트 진언종의 원형을 벗어나 일본화되는 몇 가지 특징을 볼 수 있다. 즉, 불상이 다양한 표정을 짓고 서로 다른 방향을 보게 한 것은 일본 미술에 나타나는 개개의 특성에 관한 관심을 보여 주는 사례로, 이후 다양한 작가군과 시대 상황과 무관하게 지속되는 특징이다. 그림 한가운데 대일여래가 있고, 명왕明王과 천부상天部像 그리고 다른 신상들이 사각형 주위에 점차 작아지도록 표현되어 있다. 금강계만다라는 9개의 똑같은 크기의 정사각형이 하나의 더 큰 정사각형을 이루는 형태이며, 신도들은 만다라의 각계 보살을 찬찬히 살펴보고 명상과 진언을 통해 인간 세계에 있는 동안 깨달음을 얻는 것이다.

구카이空海는 그의 사찰 건축을 만다라에 근거해 설계했다. 조각상은 만다라의 위치와 상응해 배치되었고, 금강계와 태장계라는 양계 만다라의 구도는 쌍탑의 평면도로 대치되었다.

| 조간 연간의 조각(859−877) |

이 시대의 새로운 조각들은 어둡고 신비로운 분위기와 내향성이 두드러지는데, 무겁고 강렬해 접근하기 어려울 정도다. 조간貞觀 연간의 조각 양식은 859년부터 877년까지 만들어진, 초기 헤이안 시대의 풍부한 양감과 긴장감을 보여 주는 불상 양식을 지칭한다.(나라 시대에 성행했던 청동靑銅, 소조塑造, 건칠상乾漆像은 사라지고, 목조상木造像이 주로 제작되었다.-옮긴이) 큰 크기의 불상은 다수가 하나의 일목조一木造(이치보쿠즈쿠리: 아스카 시대부터 헤이안 시대 초기까지 목조 불상의 제작 기법. 머리부터 몸체 주요 부분을 하나의 목재로 제작하고, 팔과 다리는 별도로 만들

45 〈태장계만다라〉(세부), 헤이안 시대 9세기, 비단에 채색, 교토 도지東寺 미에이도御影堂 벽에 걸려 있던 것으로 추정됨. 엔친이 당나라에서 귀국할 때 가져온 채색 양계만다라(태장계, 금강계)를 모본으로 879년에 제작한 것이라 생각되며 일본에서 가장 오래된 예다.

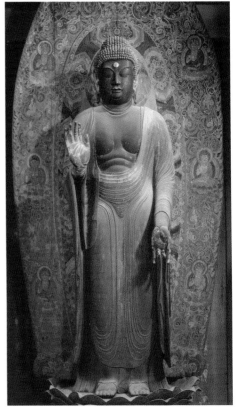

46 〈약사여래입상〉(부분), 793년경.
일목조.

47 〈약사여래입상(전傳 석가여래상)〉.
9세기 말~10세기 초, 목조 채색 도금.

어 덧붙이기도 한다. 아스카 시대에는 청동상 다음으로 많이 제작되었
으나 나라 시대에는 소조, 건칠상이 성행했다가 헤이안 전기에 재흥되었
다. 헤이안 후기에는 일목조 방식 대신 여러 목재를 조합하여 만드는 요
세기즈쿠리寄木造 방식으로 발전했다.−옮긴이)로 만들어졌고, 인도−
티베트와 당나라의 영향이 드러난다. 전형적인 예로 교토 진
고지神護寺의 약사여래입상은도46 육중한 육계|肉髻(부처의 32길상
중 하나다. 정수리에 혹처럼 솟아 있는 것으로 지혜를 상징한다.−옮긴이)
와 끌 자국이 깊게 팬 이목구비를 지녔는데 가까이 할 수 없
는 힘과 엄격함을 느끼게 한다. 실제보다 더 크게 목의 삼도三
道(윤회의 인과를 나타내는 세 개의 주름)가 표현되었고, 어깨는 각
이 지고 높다. 하체를 감싼 옷자락은 대칭을 이루며 보는 이

의 시선을 집중시킨다.

더욱 보수적인 예로 나라奈良 무로지室生寺 금당의 본존은 석가여래상으로 전칭되고 있는 약사여래입상(9세기 말-10세기 초)이다.도47 광배에는 화려한 문양이 그려져 있고, 풍부한 양감을 지닌 신체는 단단하면서도 힘이 있다. 하지만 부처의 얼굴을 뜻하는 상호相好는 같은 나라 도다이지 홋케도法華堂에 있는 불공견색관음보살상不空羂索觀音菩薩像 같은 8세기 말 양식을 떠올리게 한다. 감각적인 입, 둥근 턱과 활 모양의 높은 눈썹은 동정심과 자비를 보여 준다. 진고지 약사여래상과는 달리 개방적이고 따뜻한 표정이다.

진언종은 일본의 토착 신토 신들도 교리에 포함시켰다. 헤이안 시대의 시작부터 신토 사원은 불교 사찰 내에서 발견된다. 신토 신들은 진언이라는 보편적 진리의 지역적 발현으로 여겨졌고, 불상과 함께 조성되었다. 시간이 지날수록 신토는 정체성을 잃기 시작했고, 새로운 종교와 토착민 사이에 편리한 매개체 역할을 하게 되었다. 진언종에서 중요한 신 중 하나인 부동명왕不動明王은 그림과 조각으로 다양하게 표현되었다.도48 빛과 지혜를 가지고 오며, 특히 그의 위대한 힘으로 기도를 들어 준다는 믿음 때문에 가정에서 흔히 숭배되었다. 무시무시하게 튀어나온 이빨과 성난 눈, 주름 잡힌 이마를 지니고, 불길 속에서 오른손에 검, 왼손에 견색羂索을 쥐고 서 있는 모습은 세상의 어떤 악도 감히 대항하지 못할 것처럼 보인다.

| 정토교의 극락 |

영국의 외교관이자 일본 역사학자인 조지 산솜 경Sir George Bailey Sansom. 1883-1965(주일영국대사관 통역관으로 1904년에 일본에 와서 1941년까지 체류하면서 1931년『일본의 역사A History of Japan』를 저술했다.-옮긴이)은 후기 헤이안 문화를 '취향의 지배rule of taste'라고 특징 지었는데, 이는 일상의 모든 단면에서 드러났으며 '종교

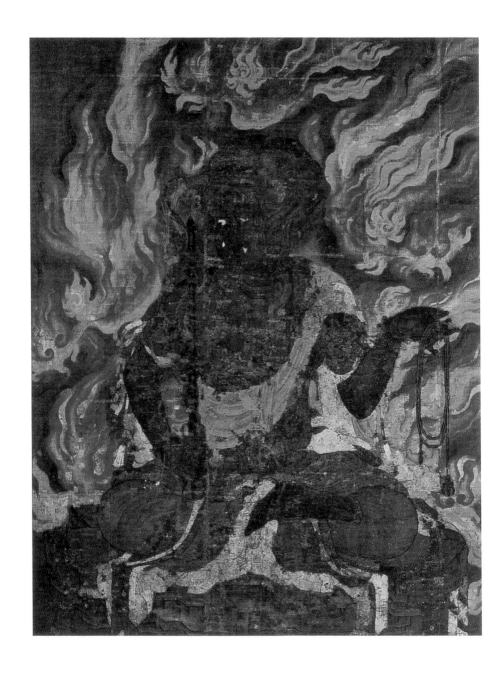

48 〈부동명왕
이동자상不動明王二童子像
청부동青不動〉(부분). 11세기 후반.
비단에 채색.

를 예술로, 예술을 종교'로 만들었다. 그 탁월한 사례는 10세기 후반에 유행한 정토교淨土敎에 대한 믿음으로, 일본 미술의 가장 아름다운 전통의 탄생에 영감을 주었다. 이는 대부분 천태종 승려 구야空也. 903-972와 그가 일본 전역에 걸쳐 한 순례 덕분이다. 그는 '아미다히지리阿彌陀聖'라고 불렸는데, 이는 염불, 즉 서방극락정토를 다스리는 아미타불의 이름을 끝없이 읊었던 데서 기인한다. 4가지 기본적인 명상 방법 가운데 염불은 (구야의 개종을 위한 노력 덕에) 평신도들이 가장 자주 사용하는 방법이 되었다. 이제 누구나 아미타의 이름을 불렀으며 서방정토의 낙원 이미지는 그림과 조각, 건축물로 표현되었다.

또 다른 아미타 신앙의 지도자인 겐신源信. 942-1017은 어느 죽어가는 귀족에게 내영도來迎圖(아미타 부처가 사람들의 영혼을 낙원으로 맞이하는 그림)를 바라보면서 아미타불을 부르도록 했다. 이 관행이 널리 퍼지면서 일본 전역에 내영도가 비약적으로 늘게 되었다. 부동명왕처럼 만다라의 여러 부수적인 장면 중 하나였던 내영은 이제 명상의 대상 중 하나로 각광받으며 일본적 회화 양식의 아름다운 작품들을 탄생시켰다.

최초의 내영도 중 하나는 나라의 홋케지法華寺에 있는 아미타삼존 및 동자상 3폭 중 중앙 부분이다.도49 구성은 대칭이며 정면관正面觀이다. 아미타의 눈은 감상자를 똑바로 내려다보고 있으며, 마치 극락정토로 감상자의 영혼을 이끄는 듯하다. 이러한 천상의 그림은 연화 대좌蓮華臺座와 광배의 음영을 강렬히 대비시킴으로써 고조되었다. 아미타는 선명하고 섬세한 선과 단순한 색으로 그려졌다. 어두운 붉은색 만卍자 무늬가 법의를 수놓고, 눈썹 밑의 옅은 초록색은 귀족적 풍미를 보여 준다. 얼굴 스타일과 색이 이루는 긴밀한 조화는 궁정 예술을 지배하고 현재까지 일본인의 의식에 스며있는 고유한 미적 특성의 발단을 보여 준다. 이 빛나면서 투명한 이미지는 신도들을 정적인 신비와 매력 속으로 빨아들인다.

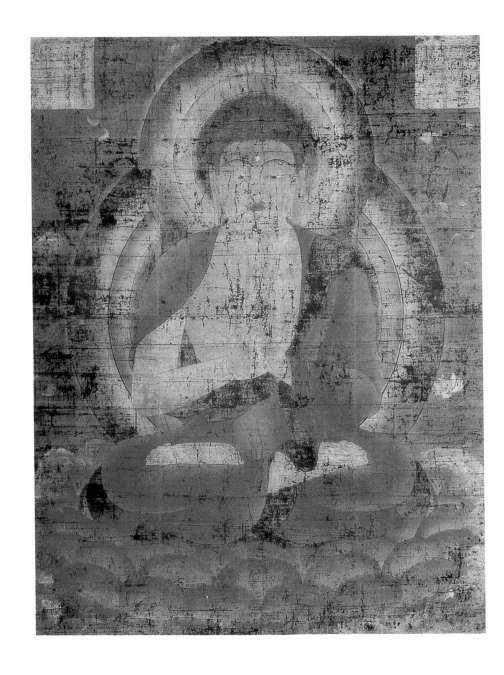

49 〈아미타삼존도阿彌陀三尊圖〉 3폭
중 중앙 아미타불 부분. 가마쿠라 시대
초 11세기 전반. 비단에 채색.

| 후지와라 시대(897-1185) |

9세기 말, 쇼토쿠 태자가 도입한 중화적 관료체제는 실질적으로 사라졌다. 천황의 일이란 그저 화석화된 국가 의식을 관장하는 것이었고, 실제 권력은 셋칸攝關(정무를 볼 수 없는 군주를 대신하는 셋쇼攝政와 천황을 보좌하는 관직인 간파쿠關白를 후지와라藤原 가문이 장악하던 정치 형태-옮긴이)에게 넘어갔다. 9세기 중반부터 일본은 강력한 후지와라 일족이 지배했고, 그들의 지위를 강화하기 위해 대대로 딸을 천황가와 결혼시키며 권력을 세습했다. 조정이 세운 학교들은 미래의 시민관료를 양성하기 위해 만들어졌지만 이제는 오직 궁중의 직급 소유자와 귀족에게만 열려 있었다. 조신들은 하사된 토지로 거대한 재산을 모았고 직위와 명망에 따라 과시적인 소비가 따랐다. 새로운 지배층은 7세기 변혁 이전에 소유했던 힘을 되찾았고 수도의 조신은 엘리트 집단으로서 지방의 조신보다 훨씬 우월해졌다. 수도를 중심으로 후지와라 가문에 의해 헤이안 후기 문화는 지배되었고 다음 천 년 동안 천황은 상징적인 역할에 그쳤다.

| 호오도 |

섭정을 맡았던 후지와라 요리미치藤原賴通, 992-1074는 권위와 영향력을 과시하기 위해 저택을 9세기 말 중국에서 수입한 다이마만다라當麻曼茶羅 속 정토의 세속판으로 만들었다. 교토 교외의 우지宇治에 있는 이 아름다운 장소는 1053년에 창건된 그의 개인 사원 뵤도인平等院도50을 위한 완벽한 공간이었다. 종교적 열정과 귀족적 화려함이 조화롭게 융합된 뵤도인은 이 시기의 궁극적인 표현이라고 볼 수 있다.

후지와라 요리미치의 최고 불사佛師는 조초定朝, ?-1057였고 그의 아버지 고쇼康尚는 요리미치의 아버지 후지와라 미치나가藤原道長, 966-1027 밑에서 일했다. 요리미치는 미치나가의 별장을 뵤도인 정토로 개조하며 일본화된 몇 가지 특징을 가져와

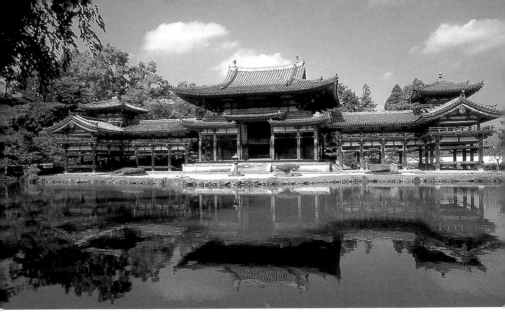

구현했다. 예를 들어, 본당인 아미타당阿彌陀堂(지붕의 봉황 장식
때문에 호오도鳳凰堂라고도 불린다)을 거대한 규모가 아니라 인간
적 크기로 지어서, 친숙함과 따뜻함을 지닌 아미타불 좌상을
감싸도록 했다. 이는 후지와라 예술의 명랑하고 청정한 특성
을 만들어 낸다. 비록 기와와 기둥, 하얗게 칠해진 벽이 남아
있지만, 치켜올린 기와지붕의 처마나 물에 반사된 모습은 금
방이라도 우아하게 비상할 것 같은 인상을 준다.

호오도鳳凰堂는 인공 호수 가운데의 작은 섬 위에 지어졌
다. 본존인 아미타불도51은 2.5미터 높이에 여러 조각의 나무
를 조립하여 만드는 기목조寄木造(요세기즈쿠리: 여러 개 나무 조각
을 짜 맞추어 불상을 만드는 방식으로 일목조一木造[이치보쿠즈쿠리]에
비해 큰 나무 재료가 필요 없고, 여러 불사를 동시에 제작할 수 있어 효
율적이다. 조초 불사가 완성한 제작 방법이다.–옮긴이) 방식으로 제작
되어 그 위에 옻칠과 도금이 되어 있으며, 연화대좌 위에 미
타정인彌陀定印을 결하고 있다. 이것은 완벽한 인간의 비율을
진 조초의 걸작이다. 둥근 머리, 우아한 목은 균형이 잡혀 있
고, 부드럽게 흘러내린 어깨는 안정되며 무릎은 유연하게 연

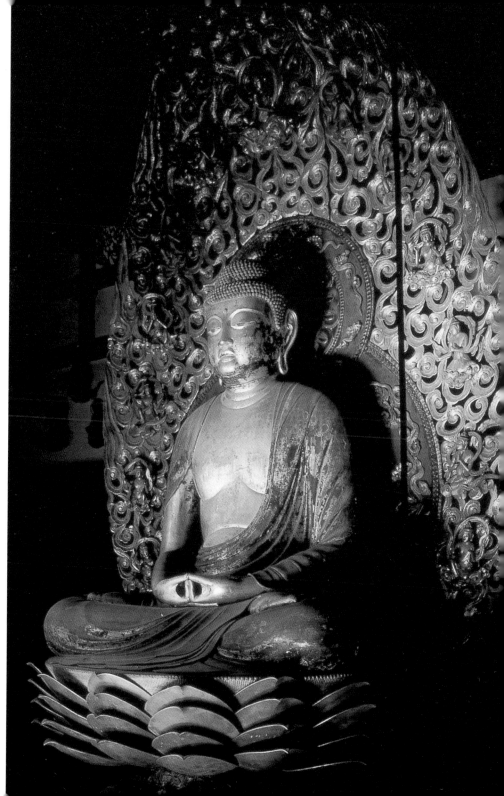

결되었다. 조간 조각의 놀라운 신비는 이곳에서 자비와 연민으로 대체되었다. 신은 다가갈 수 있는 존재이며 불당은 사람들에게 친밀감을 느끼게 하고, 세속적인 욕망에서 벗어나 숭고하고 미묘한 종교적 경지에 이르도록 한다.

호오도에 들어서면 바로 아미타불에게 눈이 향하고, 다음에는 화려하게 도금되고 나전상감으로 장식된 투조의 천개로 이어진다. 천장 전체는 정교하게 채색된 목조 방형 격자 구조로 되어 있다. 아미타불 뒤에는 금빛의 화염 광배가 있고, 그 안에는 도금된 비천이 구름을 타고 날아다니는 모습이 장식되었다. 주위의 네 벽면에는 서방극락정토의 사계절이 그려졌고, 아미타불과 많은 권속이 신앙심 깊은 죽은 자를 맞이하는 광경이 그려져 있다. 남쪽의 벽문 위에는 아미타불과 천계의 인물들이 뛰어난 아미타내영도 형식으로 그려져 있다. 여기서 아미타불은 우측 하단의 보이지 않는 죽은 자를 내려 보고 있다. 환영의 뜻으로 오른손 엄지와 검지를 맞닿게 해 가슴 앞에 들고, 왼손은 아래로 뻗어 내려 죽은 자를 향하고 있는 아미타구품인阿彌陀九品印 중 하품상생인下品上生印의 수인을 하고 있다. 벽에는 주악천인상奏樂天人像과 기도하는 승려뿐 아니라 야마토 평야의 평화로운 언덕과 굽이치는 개천 같은 일본적 실경이라는 요소가 새로 등장한다. 이 이미지들의 친근함과 명료함은 이전의 신비한 진언의 복잡함보다 새로운 염불 관행에 더 잘 맞았다.

흰 칠이 된 호오도 중당 내부 벽의 상단에는 52구의 운중공양보살상雲中供養菩薩像52이 깊게 양각되어 춤을 추거나 악기를 연주하고, 혹은 지물持物을 들고 있으며, 기도하는 모습도 있다.(52구 중 5구는 합장을 한 승형僧形이고, 나머지는 모두 보살형이다.-옮긴이) 금박과 안료가 조금만 남아 있어 11세기 중엽의 다채로운 조각 기법이 분명히 드러나는데 그중 가장 선진 기술은 본존인 아미타불좌상에 쓰였다. 이전에 사용된 일목조의 경우, 대형 불상을 한 개의 나무로 만들면 내부를 비워

52 〈운중공양보살상〉 52구 중 하나.
조초파, 1053, 도51의 배경 중 하나.

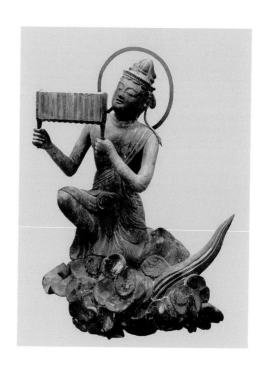

방지한다 해도 갈라지고 휘는 현상이 발생한다. 조초와 그의 공방은 신체를 각 부위별로 따로 제작해 이를 조립하는 혁신적인 기목조寄木造 방식을 이용해서 문제를 해결했다. 옆, 뒤, 앞부분의 필요에 따라 나무 조각을 추가할 수 있었고 큰 목재가 없어도 더욱 효율적으로 대형 불상의 제작이 가능했다. 이 기술은 튼튼함과 안정감을 보장했기에 가마쿠라 시대에도 선호되었다. 더욱이 조초의 공방은 조초를 중심으로 20인의 대불사大佛師가 각각 5인의 소불사小佛師를 거느리는 조직적 체제로 운영되었는데 이 때문에 불상 제작을 분업화해 신속히 대량으로 생산할 수 있었다. 이 공방은 점차 번성했고 후에 한 분파는 나라로 이주해 가마쿠라 시대의 조불사彫佛師인 게이파京派를 형성했다.

　　1057년 조초 사후에 조초 양식定朝樣을 계승한 불사들은 인파院派, 엔파圓派, 나라불사奈良佛師 등 세 그룹으로 나누어졌다. 죠세이長勢. 1010-1091와 그의 제자인 엔세이圓勢. ?-1134, 그리

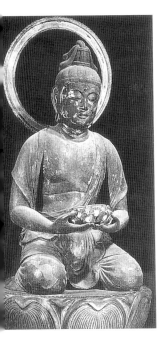

고 쵸엔長圓. ?-1150은 인파를 형성한 대표적인 불사였다. 조초 양식을 모범으로 제작한 인파의 대표작이 1094년경 교토 소 쿠죠인卽成院 정토신앙의 조각상들이다. 이 〈아미타불좌상과 25보살상〉(1094)은 여러 개의 나무 부재를 조합한 기목조 방 식으로 만든 후 표면을 옻칠하고, 절금切金(기리카네 기법이라고 하며 금박, 은박을 잘게 잘라 붓과 접착제로 붙여 문양을 표현하는 전통 기법–옮긴이)하여 완성했다. 여기서 관음보살은 무릎을 꿇고 연화대좌에서 새로운 왕생자往生者를 맞이할 준비를 하고 있 다.도53

궁중의 취향은 12세기 미술에서 더욱 확연해진다. 예를 들어, 도지東寺의 십이천상 중 수천水天(1127)도54은 궁중의 이 상을 반영하여 귀족적이고 몽환적으로 표현되었다.(현재 교토 국립박물관에 소장되어 있다.–옮긴이) 9세기 태장계만다라胎藏界曼 荼羅에 보이는 수호 천신의 강인함에 비해 확연히 미학적인 면 이 영적 심오함보다 더욱 강조되었다. 11세기 초의 홋케지法 華寺 아미타불도49과 비교했을 때 이 수천상은 더욱 평온할 뿐 아니라 아름답고 감각적이다. 풍부한 색채 변화를 사용해 미 묘한 색의 조화와 대비를 이루었다.

13세기에 들어 가마쿠라의 불화는 새로운 시대의 정신 적 활력을 띠게 되었다. 〈야마고시아미타도山越阿彌陀圖〉도55는 아미타불이 몸을 반쯤 내보이며 산봉우리 사이를 넘어 우리 에게 다가오는 것처럼 보인다. 오른쪽의 세지보살과 왼쪽의 관음보살은 각각 구름 위에 서서 경건한 자세로 왕생자를 맞 이하고 그 아래에는 두 동자와 사천왕이 더욱 작게 그려졌다. 산수 배경은 비교적 현실적이지만 극적으로 거대한 천계의 무리가 더해져서 즉각 주목하게 된다. 수천상의 다정함과 조 초 양식의 천진함은 여기서 기민하고 단순하되 활력 있는 정 신성으로 대체된다.

〈아미타25보살내영도阿彌陀25菩薩來迎圖〉도56에서는, 아미타 불과 25명의 보살이 흰 구름을 타고 가파르게 깎아지른 산등

53 〈관음보살 내영상〉.
아미타불좌상과 25보살상 중 하나.
1094. 나무에 칠과 금박. 높이 96.7cm.

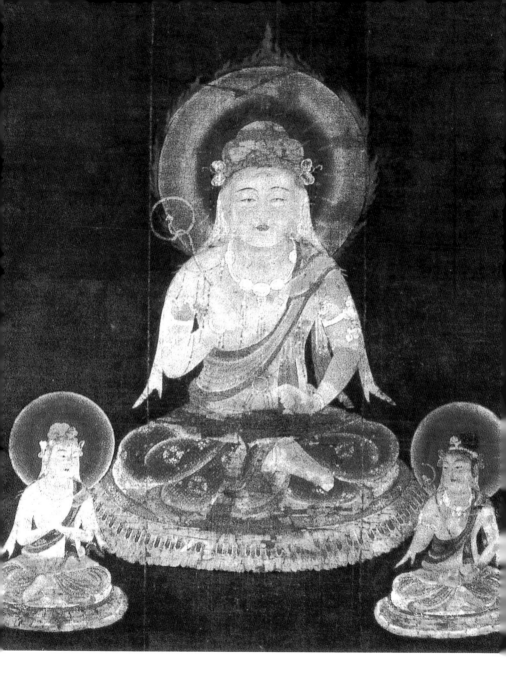

54 〈십이천〉 중 수천상. 1127, 비단에
채색.

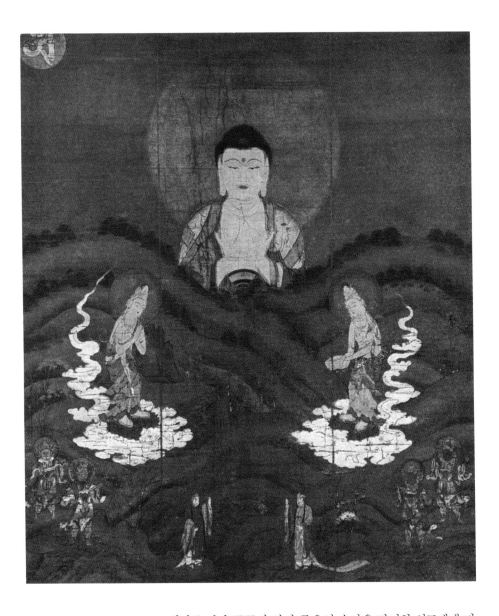

성이를 지나 꼿꼿이 앉아 죽음의 순간을 맞이한 신도에게 다가가고 있다. (관무량수경觀無量壽經에 근거하여) 중생을 상중하 3등급으로 나누고 다시 9등급으로 세분한 9품을 그림으로 표현한 것으로 뵤도인平等院 호오도鳳凰堂도57에서 전례를 찾을 수 있다. 후기작으로 가면서 더욱 박진감이 잘 드러나고 있음

55 〈야마고시아미타도〉, 가마쿠라 시대 13세기, 비단에 채색.

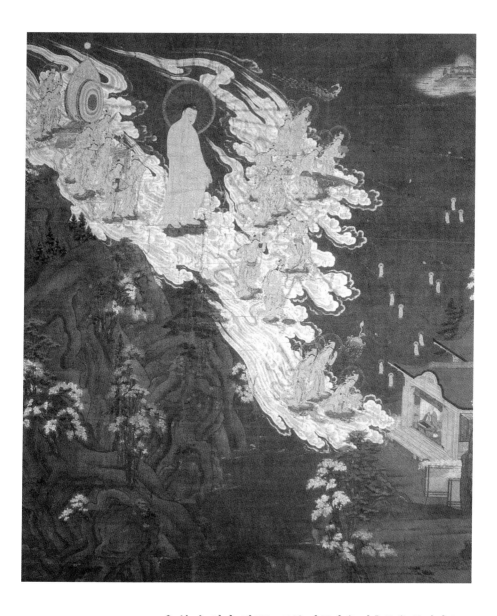

56 〈아미타25보살내영도〉, 가마쿠라
시대 13세기, 비단에 채색.

을 볼 수 있다. 정토는 보통 아름다운 건축물을 중점적으로
그렸지만 이 그림에서는 그저 우측 상단에 상징적인 궁궐로
표현되었고, 반대로 이승의 풍경을 크게 부각시켰다. 등장인
물들은 전부 서 있고, 그들의 관심은 모두 새로운 영혼에 가
있다. 금은 넉넉히 사용되었고 헤이안 장식의 레이스 같은 복

잡한 특징은 여기서 단색의 채색으로 밋밋하게 바뀌었다. 호
오도의 것과 비교했을 때, 이 배경은 칙칙하고 어지러워 보인
다. 낙원을 이상적으로 표현하는 데서 왕생의 순간을 강조했
으며, 꿈은 행동으로 대체되었다.

| 후지와라 시대(897–1185)의 일반 미술 |

헤이안 시대의 귀족들은 중국의 한시와 그림을 즐겼지만, 점
차 당 문화를 기반으로 한 일본풍의 문화가 성숙하기 시작했
다. 당 말기의 불안정한 정세로 견당사가 894년에 폐지된 후
얼마 지나지 않아 907년에 당 제국이 붕괴되었다. 이미 통일

신라와 국교가 단절되고, 당에 이어 발해와도 단절되자 일본은 대륙문화로부터 고립되어 '국풍國風 문화' 또는 '후지와라藤原 문화'가 싹트게 되었다.

북송北宋(960-1126)처럼 후지와라 시대藤原時代(897-1185)(또는 헤이안 후기)의 문화는 자아성찰과 자기 발견의 시간이었다. 열정적이고 외향적이었던 당과 나라 시대 초기보다 차분해졌고, 중국과 일본 사회는 모두 새로 통합된 영역의 힘으로 충만했다. 일본은 중앙아시아, 인도, 사산조 페르시아를 휩쓴 정신적, 시각적 자극에 동화되었다. 하지만 10-11세기 송과 헤이안 문화는 모두 내부로 방향을 전환해 각자의 예술적 정체성을 발견함으로써 가장 위대한 예술적 성취를 거둘 수 있었다. 중국 송대에 산수화가 확립되었고, 헤이안 궁정은 야마토에大和繪를 만들었다. 이 시기에 일본의 문자인 가나假名가 결정을 이루었다. 두 문화의 깊은 차이가 발현되어 현재 일본 미술의 특징이 될 예술적 선호가 최고조로 표출되었다. (현대의 연구자들은 가라앉은 색조, 조감鳥瞰 시점, 대각선의 빈번한 강조 등 미적 요소가 송宋에서 나왔고, 이는 결국 당唐의 불화에서 비롯되었음을 밝히기도 했다. 흥미로운 점은 송의 미적 이상이 파급력이 크지 않았던 반면 헤이안의 미적 감각은 일본인의 감성에 뿌리내려 현재에도 이어진다는 것이다.)

두 문화가 멀어지는 양상은 회화 기법의 비교를 통해 볼 수 있다. 북송에서는 평면 묘사 위주의 당나라 청록산수화가 깊이와 질감을 음영보다 필선에 의해 나타내는 준법으로 대체되었다. 새로운 수묵산수화 전통은 문인화가와 화원화가들에게 열광적으로 받아들여지고 수많은 경쟁 유파를 낳았다. 하지만 일본에서는 당나라의 시의詩意와 채색 양식이 유지되었고 그 서정적 잠재력은 중국 동시대의 양식이나 당나라 원작과 거의 공통점이 없는 야마토에로 발전했다.

일본 국풍화의 정점은 1053년 뵤도인 호오도 벽화가 대표적인데 야마토에풍의 산수화는 일본 문학, 특히 사계와 명

58 호오도 벽문에 그려진 〈조춘도〉.
1053, 판회채색, 우지.

승을 읊은 시집과 서정적인 정감에 깊은 영향을 받았다. 중
국의 미적 취향에서 벗어난 예로, 봄을 노래한 시는 설중매雪
中梅를 벚꽃으로 바꾸고, 장엄한 중국의 산을 아늑한 논밭으
로 대체했다. 일본 이미지의 세계는 등나무와 바닷가, 봄비,
달, 안개 같은 것으로 시와 그림에서 아른거린다. 한 예로 호
오도의 벽문에 그려진 〈조춘도早春圖〉도58가 있다. 온화한 강
의 풍경은 푸른 기운과 구불구불한 강과 잔설이 쌓인 갈대,
소나무로 덮인 언덕, 작은 집의 초가지붕 같은 전형적인 일본
풍경이 가미되었다. 색은 옅게 칠하고 초록색과 흰색을 조심
스럽게 강조해 입체감을 표현했다. 움직임을 느낄 수 있는 유
일한 요소는 계곡의 물살뿐이다. 수평으로 펼쳐지는 경물에
대한 뿌리 깊은 선호는 부드럽게 부풀어 오른 소나무의 실루
엣으로 암시되어 있다.

　헤이안 문학에서 자주 명승지를 암시하는 것처럼 화면의

단순함은 시적 표현의 세련됨을 눈치 채기 어렵게 한다. 이 따뜻함, 날카로움, 연약함은 이후 수많은 채색 병풍의 감각적 특성이 되었고, 이를 그저 장식적이라고만 보는 것은 일본 미술의 정수인 정감적 특성에 눈 감는 것이다. 장식 미술은 여러 시각적 요소를 고르게 분산함으로써 수동적이고 정태적이다. 반면 헤이안 미술에서는 장면에 생기를 불어 넣고 보는 이로 하여금 감정을 이입하도록 한다. 예를 들어, 색칠하지 않고 흩뿌려서 만든 구름의 자유로운 모습을 들 수 있다. 구름은 숨을 쉬는 것처럼 보이고 정지된 화면에서 움직임과 감정이 충만한 것처럼 보인다. 헤이안의 화가는 새해의 떨리는 기쁨을 표현하기 위해 이 장면과 표현을 골랐을지도 모른다. 혹은 『고센와카슈後撰和歌集』(951)(무라카미 천황의 명으로 고킨와카슈古今和歌集를 모방하여 편찬된 두 번째 와카집-옮긴이)의 시에서 영감을 얻었을 것이다.

> 물줄기에 윤기가 흐르는 봄바람이
> 연못의 얼음을 오늘도 녹이겠지요.
>
> 기노 도모노리紀友則, 845?-907

헤이안의 섬세한 정취는 시에서 표출되었고 그림, 일기, 편지, 병풍과 에마키모노繪卷物로 이어졌다. 심지어 이 시기의 정원은 실경이건 그림 속의 풍경이건 관계없이 초목이나 강가의 조약돌조차도 특별한 감정을 불러일으키거나 특정 시와 결부된 장소를 재현하기 위해 의도적으로 배치되었다. 독특한 점은 그 당시 정원과 정원 위에 흰 모래로 덮인 구름처럼 떠 있는 작은 섬이다. 자유로운 형태에 감정을 자극하는 구름 모양의 '구모가타雲形'는 작은 섬이나 하늘에서 반사된 것처럼 보이는데, 종이 위에 안료를 흩뿌려 정의하기 힘든 순간과 움직임을 미묘하게 드러낸다. 헤이안 미술에서 자연 모티프는 인간의 감정을 표현하기 위해 사용되었다. 헤이안 건

축은 내부 공간과 정원의 통합을 극대화했을 뿐 아니라 흔히 방의 세 면에 위치한 후스마襖(미닫이문)도 감정을 불러일으키는 산수풍경화로 장식되었다.

하지만 사회 조직과 개인의 감각적 차이도 존재했다. 공공건축물은 중국식 기와지붕에 석축 지면과 붉은 칠을 한 기둥으로 지어졌고, 천황의 사적 공간은 '가家' 양식의 초가지붕과 마룻바닥에 칠하지 않은 깨끗한 기둥으로 지어졌다. 《반다이나곤 에코토바伴大納言繪詞》의 제1권 중에서 후지와라 요시후사藤原良房가 천황에게 충언하는 장면의 배경에서 그 두 가지 형식이 드러난다. 공적 장소인 현관 벽화는 중국식으로 되어 있는 반면 천황의 사적 공간인 청량전淸凉殿의 장벽화는 야마토에大和繪 양식이다. 일반적으로 공적 장소와 의식을 위한 미술은 중국 양식을 취하는데 예를 들어, 궁궐의 성현도에는 중국의 성인들이 등장하고 곤명호벽화昆明湖壁畵에는 중국식 묘사가 보인다. 이러한 그림은 당대 궁정회화 양식 및 당시 숭앙받던 유교 전통과 연관되어 높은 평가를 받았다. 이후 중국식 풍경과 제재의 그림은 '가라에唐繪'라고 불렸고, 일본 풍정 위주의 그림은 야마토에로 구별되었다.

| 두루마리 그림(에마키모노) |

일본적 주제의 야마토에는 궁궐의 사람들에 의해 사용된 두루마리 형식의 그림인 에마키모노繪卷物에서 몇몇 독특한 특징을 발전시켰다. 에마키모노의 그림이나 서법은 탁상 위에 올려두고 한 번에 약 30에서 80센티미터 길이로 펼쳐서 한가하게 감상하는 완상물이다. 여기서 화가와 보는 이는 일대일로 소통하게 된다. 에마키모노의 작가는 일군의 어용화사들이었고, 대다수는 귀족 출신이었기 때문에 장면의 구도를 선택하고 밑그림과 색을 정한 후에는 다른 화가들이 색을 칠해 완성했을 것이다.

이 시대의 귀족예술 중 가장 유명한 것은 궁중을 무대

로 전개된 《겐지모노가타리 에마키源氏物語繪卷》로 10세기 말의 궁녀였던 무라사키 시키부紫式部(생몰년 미상)가 쓴 연애소설 『겐지모노가타리源氏物語』를 묘사한 것이다.(히카루 겐지의 일생과 그 다음 세대에 걸친 인간의 애욕과 갈등을 남녀 간의 복잡한 관계와 사랑으로 그린 이 대하소설은 모노가타리 문예의 최고봉이라 평가받는다.-옮긴이) 현존하는 이 에마키의 가장 오래된 본은 1120-1130년대 작이고 전체 54장 중 13장 19면만 현존하여 나고야의 도쿠가와미술관과 도쿄의 고토미술관에 나누어 소장되어 있다. 우아한 가나체로 쓰인 이야기 부분은 최소 네 명의 위대한 사서가詞書家들이 쓴 것이며, 그림 자체만큼이나 중요한 예술 형식으로 간주된다.

54장으로 이루어진 소설은 원래 최소 20부의 두루마리와 수백 개 삽화, 수천 장의 본문으로 이루어졌을 것이다. 현대의 미술사가인 도쿠가와 요시노부德川義宣, 1933-2005는 이 이야기가 소설의 출판 이후 크게 변경되었고, 원래 삽화는 20부의 두루마리로 12세기 초에 만들어졌다고 보았다. 그는 제작에 참여한 여러 명의 사서가 중 미나모토노 아리히토源有仁, 후지와라 타다미치藤原忠通, 후지와라 코레미치藤原伊通 등 3명을 밝혔고, 그림은 궁중여인인 기이노 쓰보네紀伊局, 나가토노 쓰보네長門局가 맡았음을 확인했다.(그림은 후지와라 타카요시藤原隆能가 맡고, 사서는 후지와라 고레후사藤原伊房, 후지와라 마사쓰네藤原雅経, 1170-1221 등이 썼다는 연구 결과도 있다.-옮긴이) 여인들이 헤이안 문화 전체에 끼친 영향은 청동기 시대 크레타 문명의 정신적, 서정적 문화 이후 여성 미학의 완전한 실현이라고 할 만하다. 현존하는 삽화들은 '우치 10장'이라고 불리는 마지막 부분이어서 전체 작품의 스타일과 기법을 이해하기에는 부족하다. 서민을 위한 교훈적인 내용을 담고 있는 불교 삽화와는 달리 《겐지모노가타리 에마키》의 삽화와 글은 귀족 애호가 사이에서 완상되던 예술품이었다. 이 에마키가 12세기 헤이안 시대 후기 문학 및 사회에 대한 향수와 잔잔한 슬픔을 표

현했음은 강조할 필요가 있다. 여기서 각 삽화는 본문 속에 주어진 순간의 긴장감, 말하자면 담담한 비애의 감정을 그려 냈다.

가시와기柏木(一)(전 54첩 중 제36첩) 장면에서도59, 은퇴 후 출가하여 승려가 된 스자쿠인朱雀院은 자신의 딸 온나산노미야女三宮를 걱정하면서 고뇌하고 있다. 그의 딸은 남편 겐지의 조카 가시와기와의 불륜으로 아이를 낳은 것을 후회하며 출가의 뜻을 밝힌다. 그녀는 왼쪽의 다다미 위에 엎드려 있는데 아버지에게 진실을 말할 수 없고, 남편인 겐지(아래쪽 가운데에 앉아 있다)를 차마 쳐다볼 수조차 없다. (진실을 알고 있는) 겐지는 아내를 동정하며 출가를 만류한다. 본문에서 겐지는 세속적 삶을 버리지 못하는 자신을 자책하며, 승려가 된 장인의 결의를 부러워하고 있다고 한다. 이어서 오른쪽 휘장 뒤에서는 시녀들이 같이 슬퍼하고 있다.

이 그림의 어디에도 성격 묘사나 얼굴 표정은 찾아볼 수 없다. 가면처럼 눈을 가늘게 찢고 갈고리 모양으로 코를 그리는 '히키메 카기바나引目鉤鼻' 방식은 개성을 드러내지 않는다. (본문을 읽었다면 내용을 알 수 있고, 따라서 각자의 위치와 자세에

59 《겐지모노가타리 에마키》, '가시와기(一)' 세부, 12세기 초, 종이에 수묵채색.

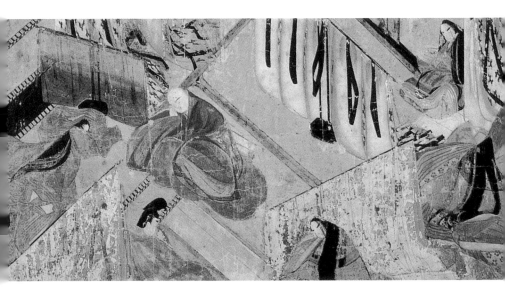

따라서 등장인물을 구별해 낼 수 있다.) 다만 어떤 행동 직전의 긴장감을 보여 줄 뿐, 행동 자체는 보이지 않는다. 고대 당나라의 돈황석굴 벽화에만 그 예가 남아 있는 조감鳥瞰 시점의 묘사는 《겐지모노가타리 에마키》에서 지붕과 천장을 제거하고 위에서 비스듬히 안을 들여다보는 상태로 그리는 일본적 '후키누키 야타이吹拔屋臺' 기법으로 대부분의 실내 장면에서 사용되고 있다. 놀라울 정도로 효과적인 다양한 묘사 기법은 돈황석굴 벽화에만 남아 있는 당나라 미술에서 그 기원을 찾을 수 있고, 이들은 다시 중앙아시아 지역에 기원을 두었을 가능성이 높다.

고요해 보이는 이 장면에서 감정적 혼란은 미세하고 효과적인 방법으로 드러난다. 등장인물들의 심리적 소외가 여기서는 공간을 분리한 비단 칸막이로 상징되고 있다. 화가는 화려한 검은 리본을 온나산노미야와 스자쿠인 사이의 휘장과 시녀들 주변에 혼란스럽게 달아 놓음으로써 인물들이 불필요한 동작을 하지 않고도 강렬한 심리를 표현할 수 있도록 했다. 게다가 사각의 다다미가 교차하는 구도로 긴장감은 심화된다.

스즈무시鈴虫(二)(전 54첩 중 제37첩)에서는 본문 속의 두 가지 에피소드를 혼합했다.도60 겐지는 예기치 않게 그의 이복형제로 알려진 레이제이인冷泉院의 달맞이 행사에 초청을 받는다. 겐지와 그의 친구들은 즉시 궁궐을 향해 가고, 이 즉흥적인 초대를 두고 궁궐의 형식적 절차가 줄었다며 기뻐한다. 하지만 가운데 기둥 뒤에 앉은 겐지를 마주하고 있는 레이제이인은 겐지가 자신의 이복형이 아니라 아버지라는 사실을 알게 되자 바로 양위를 선언해 버린다. 글에서는 겐지가 궁으로 가는 길에 피리를 불었지만 그림에서는 유기리夕霧가 달빛이 비추는 툇마루에 앉아 피리를 부는 모습이 그려져 있다.(레이제이인은 겐지의 만류로 양위하지 않고, 겐지에게 신하로서 최고의 지위를 주어 아버지에 대한 예우를 다한다.-옮긴이)

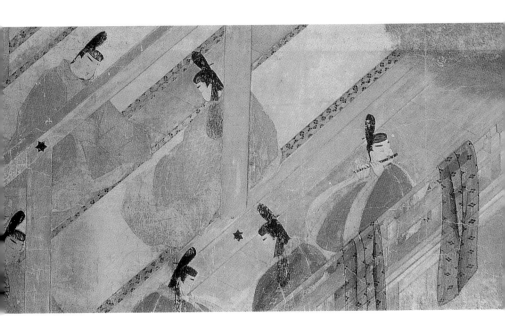

60 《겐지모노가타리 에마키》,
'스즈무시(二)' 세부, 12세기 초, 종이에
수묵채색.

이 장면에서 다다미의 기울기는 가시와기(一)보다는 덜하고, 난간, 다다미, 노출된 대들보가 평행선을 이루어서 안정과 조화를 느끼게 한다. 겐지와 그의 아들의 만남은 가슴 아픈 순간으로, 남자들은 머리가 상대를 향해 기울어 있지만 엄격한 궁궐 예법에 따라 감정을 직접 드러내지 못하는 듯하다(11, 12세기에 언어, 행실, 자세가 너무도 엄격히 통제되어서 조신들은 행동의 가장 미묘한 차이에도 민감하게 반응했고 궁중회화도 움직임이 거의 없이 고조된 긴장감을 보여 줄 수 있도록 했다).

『겐지모노가타리』의 저자와 동시대 여성 작가인 세이 쇼나곤淸少納言, 약 966-약 1025(『마쿠라노소시枕草子』의 저자-옮긴이)은 어떤 것에 시각적 형태, 특히 어떤 종류의 꽃과 '아름다움으로 칭송받는 소설 속 인물들'을 부여하는 것이 좋지 않다고 말한 바 있다. (화가가 이상적 인물이나 신을 해석하려고 시도하는 것은 독자讀者 고유의 이해에 방해가 될 수 있다.) 이러한 관점은 널리 신봉되어 《겐지모노가타리 에마키》에서 추상화된 얼굴이 나타나는 이유가 되었고, 헤이안 불교 미술과 조각에서도 볼

수 있는 관습이 되었다. 하지만 '히키메 카기바나' 기법은 매우 미묘한 감정적 뉘앙스를 암시할 수 있게 해 준다. 스즈무시(二)에서 인물의 눈썹과 눈은 여러 개의 가늘고 곧은 선을 이용해 두꺼운 층을 이루고 눈썹은 이마까지 올라와 있으며, 눈의 동공은 하나의 점으로 정확히 시선에 맞게 위치해 있다. 레이제이인의 동공은 그의 얼굴 가운데에 자리해서 따뜻함과 겸손함을 보여 준다.

색감에 대한 취향의 기준 또한 고도로 엄격해졌다. 일상복에 쓰이는 색깔은 계급과 신분을 시, 서예, 향, 연서를 위한 종이나 연애 방식에 대한 취향만큼이나 잘 보여 주었다. 『무라사키 시키부 일기紫式部日記』에 나오는 한 부분에서 이 점이 잘 드러난다.

> 왕후는 보통 때 입던 진홍색 고소데小袖를 걸치고, 그 속에는 연한 자두색에 담록색과 황색 옷을 입고 있었다. 천황의 겉옷은 포도색 비단으로 만들어졌고, 연녹색과 순백색의 기모노를 겹쳐 입었는데 매무새와 색깔이 독특하고 최신이었다. … 나카즈카사中務의 예복 또한 포도색 비단으로 만들어졌고, 녹색과 붉은색 상의 위에 헐렁하게 걸쳐져 있었다.
>
> 그날 천황을 모시는 여인들은 옷에 특별히 신경을 썼다. 하지만 그중 한 사람은 소매가 열리는 부분에 색깔을 맞추는 데 작은 실수를 했다. 그녀가 시중을 들려고 천황에게 가까이 다가갔을 때, 근처에 서 있던 고위 귀족과 조신들은 그 실수를 눈치 채고 그녀를 빤히 쳐다보았다. 그것은 취향의 큰 실수는 아니었고, 그저 그녀가 걸치고 있던 옷에서 소매 쪽 색이 살짝 옅었을 뿐이었다.

헤이안 시대의 회화와 에마키의 채색이 시간이 지날수록 변색되어 원래의 색조와 빛깔을 온전히 감상할 수 없다는 것은 유감이다. 헤이안 미술의 배색이 지닌 미묘함과 세련됨은

고대 사회의 위대한 성취 중 하나다. 그렇다 해도 우리는 여전히 헤이안의 자연, 사람, 미술에 관한 인식에 퍼진 비애物の哀れ(모노노아와레)의 강렬한 감각을 쉽게 보고 느낄 수 있다. 그것은 미적 인식에서 인간 삶의 한시성에 대한 우울함으로 금세 이끌리게 하는 감정적 속기速記, shorthand다.

| 온나에, 여성적인 그림 |

앞에서 말한 바와 같이 헤이안 시대에는 공적 의례와 사적 감정의 표현의 경계를 명확히 인식하고 있었다. 공적 세계는 남성적인 원칙(예를 들면, 중국 당나라 건축 양식과 한시)이 연관되었고, 개인의 내적 세계는 여성적인 방식(예를 들면, 일본 표음문자인 가나假名로 된 와카和歌 같은 전통 시)과 완벽하게 맞았다. 헤이안 조신들은 중국 고대 문학에 대한 식견에 자부심을 가졌지만 내밀한 사적 감정은 일본적인 방식을 사용해 표현했다. 이런 양분된 미의식에 의해 헤이안 시대의 글에서 여성적 그림 온나에女繪와 남성적 그림 오토코노에男繪라는 표현이 등장했을 것이다. 일부 학자들은 이 명칭을 주제나 화가, 스타일 자체의 성별을 뜻하는 것으로 해석했다. 하지만 헤이안 조신들의 외부와 내부 세계에 대한 반응이 극적으로 구별됨을 고려할 때, 온나에를 내향적이고 감성적인 느낌으로, 오토코노에를 외향적이고 육체적 움직임이 있는 것으로 볼 수 있다(오토코노에는 사원의 건립이나 전쟁처럼 실재했던 사건에 초점을 맞춘 역사적 서술과 자주 연관된다). 그리는 방식도 각자 다른 기법을 사용한다.

《겐지모노가타리 에마키》양식으로 대표되는 온나에는 회화적 정적감靜寂感을 앞서 설명한 미묘한 구성 장치('히키메카기바나引目鉤鼻', '후키누키 야타이吹拔屋臺' 등이다.-옮긴이)를 이용하여 표현했다. 이 장치는 색의 유무와 관계없이 특히 강렬한 회화적 효과를 만들어 낸다. 매우 호화로운 장면의 경우, 온나에 형식이건 오토코노에 형식이건 '쓰쿠리에つくり繪'라는 채색 기법이 흔히 쓰였다. 이 기법은 먼저 담묵으로 밑그림 선

을 그린 후 점차 안료를 두껍게, 농담의 변화가 거의 없도록 펴 바르고 나서, 마지막에 농묵으로 윤곽선을 섬세하고 균일하게 다시 그리는 것을 말한다.(화가는 담묵의 밑그림 선을 맡아 그리고, 조수에게 색을 칠하도록 한 후 채색한 세부를 수정하고 마지막으로 농묵의 윤곽선을 그렸는데 이러한 제작 기법은 두껍게 칠한 채색이 세월에 의해 박락되어 밑바탕이 드러나면서 확인되었다. 스즈무시鈴虫(一) 장면에는 박락된 부분에서 아마도 화가가 채색을 맡은 조수에게 지시한 듯한 글귀를 확인할 수 있다.-옮긴이) 정교하고 복잡한 옷이나 문양은 전문 화가들이 그렸고, 여성의 머리카락과 남자가 쓴 관은 특별한 주의를 기울였다. 기둥, 다다미, 호화로운 휘장 등 건축적 특징을 지닌 대상은 자를 가지고 줄을 그어 그렸고, 바닥면의 기울기와 보는 이의 시점을 조정하여 시각적 효과를 냈다. 사서詞書 부분은 완전히 발전을 이룬 히라가나 체로 쓰였다. 종이는 흔히 여러 색으로 염색되었고, '기리카네切金'라는 금박을 작은 조각으로 잘라 장식하는 기법이 사용되었다. 이후에 설명할《헤이케노교平家納經》(1164, 이쓰쿠시마 진자嚴島神社)의 여러 권두 삽화를 포함한 온나에는 '쓰쿠리에' 기법과 '기리카네' 장식을 혼합하여 화려하고 호화롭게 만들어졌다. 가마쿠라 시대에는 수묵이 등장하면서 오직 가는 먹선만을 사용했고, 입술 부분만 작고 붉게 표시하는 단순한 표현이 나타나게 되었다.

《겐지모노가타리 에마키》가 완성된 지 50년쯤 뒤에 다이라平氏 가문이 출자하여 제작한《헤이케노교平家納經》(다이라 가문이 헌납한 경전류를 총칭하며『법화경』30권,『아미타경』1권,『반야심경』1권, 다이라노 기요모리 자필 발원문 1권 등이 포함된다.-옮긴이)는 제작 방식과 화풍에서 분명히《겐지모노가타리 에마키》의 영향을 받았다. 당시 다이라노 기요모리平清盛, 1118-1181는 일본 내 권력의 가장 중심에 있었고 그만큼 막대한 부도 축적했다.(이 마키모노卷物는 기요모리 일족이 사경을 했고 이쓰쿠시마 신앙嚴島信仰과 해난을 구제하는 관음신앙에, 여인 구제를 설한 법화

경 신앙이 반영되어 있다. 법화경은 불상, 불탑을 조성하거나 불경을 사경하고 장식하는 것을 공덕으로 여겼기 때문에 섬세하고 화려한 미술을 낳았다.-옮긴이) 기요모리의 경전 봉헌은 1164년경부터 시작되었고, 과거에 대한 향수이자 고급문화에서 귀족과 경쟁하고자 하는 강한 욕망의 증거로 볼 수 있다.

남녀의 구원에 대해 설교를 담은 법화경은 궁중여인들이 오랜 기간 가장 선호한 불경이다. 사경寫經은 보통 한 두루마리에 여러 명이 함께 글을 썼는데, 사경 양식에 따라 서체와 종이 장식의 전문가를 고용하는 경우도 있었다. 다이라노 기요모리는(원래 28권 판본보다 5권 많은) 법화경권 총 33권을 이쓰쿠시마 진자의 주요한 신, 33가지 상의 관음보살에게 헌납하기 위해 주문했다. 문중의 사람마다 하나씩 두루마리를 준비했고, 다른 사람을 능가하기 위해서 노력했다. 그리하여 역대에 가장 호화롭게 장식된 법화경권이 만들어졌고, 이는 23장의 권두화도61를 보면 알 수 있다. 약왕보살의 가르침에 따라 사는 여자는 지복한 아미타정토의 연꽃 위에서 다시 태어날 것이라는 내용이다. 그림에는 한 여인이 검게 옻칠된 팔걸이에 기대어, 빨간 띠로 묶인 경권을 들고 있다. 풀어헤친 머리는 최소 여섯 겹은 되어 보이는 옷 위로 흩날린다. 이 옷은 12겹의 궁중 예복을 그린 것으로 보인다. 그녀의 앳된 둥근 얼굴은 보라색 구름을 타고 내려오는 아미타불의 광배에서 나오는 황금빛을 향하고 있다. 은백색 안료를 짙게 칠한 구름은 기리카네와 다양한 크기의 은박 조각으로 장식되어 있다(뻣뻣한 붓을 머리에 비벼 정전기를 만든 후 은박 조각을 집어 정확히 내려놓는 방식이 쓰였다. 금속 가루는 금색이나 은색 안료가 묻은 붓을 손가락으로 가볍게 튕겨 사용했다).

경권의 글은 그림의 일부처럼 착각을 일으킨다. 태어남을 의미하는 '생生'자는 새 영혼이 오듯이 연꽃잎 위에 나타난다. 이렇게 글자를 숨기는 기법은 '아시데에葦手繪(문자를 회화적으로 변형시켜 갈대, 물새, 바위 등에 숨은 글씨처럼 쓴 것을 말한다.-옮

61 《헤이케노쿄》 약왕보살藥王菩薩.
1164, 종이에 채색.

긴이)'로 불리고 야마토에, 그중에서도 특히 온나에에서 자주
쓰였다. 만약 이 권두화가 오토코노에 전통에서 그려졌다면
죽어가는 여성의 천국을 향한 여정이 실제로 보였을 것이고 이
처럼 숨겨져 의미심장한 상징으로 그려지지 않았을 것이다.

| 오토코노에, 남성적인 그림 |

강건하고 활동적인 이야기가 있는 오토코노에는 온나에의
정적이고 감성이 충만한 그림과 극적인 대비를 이룬다. 역사
적 사건을 사실적으로 묘사하고 절제되지 않은 감정은 신체
의 움직임과 얼굴 표정에서 확연히 드러난다. 산수를 그린 붓
질조차도 움직임으로 가득 차 있고, 부풀렸다가 압축하는 극

적이면서 다양한 붓질이 회화적 구성을 강조하고 묘사하기 위해 동시에 쓰였다.

총 3개의 두루마리로 구성된《시기산엔기 에마키信貴山緣起繪卷》(12세기 후반)는 9세기 말 나라 시기산信貴山의 조고손시지朝護孫子寺를 중수한 승려 묘렌命蓮에 관한 일화를 그린 것으로 총 3개의 두루마리로 되어 있다(학자들은 이야기의 기반이 되었을 완전한 원문이 없는 것을 의아해하고 있다). 조고손시지에서 수도하며 좀처럼 이곳을 벗어나지 않았던 묘렌은 때때로 동냥사발을 마을로 날려 보내 마을 사람들의 시주를 받아 생활했다. 첫 번째 에피소드는 묘렌이 일으킨 기적 가운데 미야자키의 욕심 많은 부자富者에 관한 것이다.도62 부자는 어느 날 묘렌의 동냥사발이 자신의 집으로 날아오자 시주하고 싶지 않아 이것을 쌀 창고에 가두어 버렸다. 이를 안 묘렌은 동냥사발이 든 쌀 창고를 통째로 날려서 자신의 절로 가져와 버렸다.(그림에서 묘렌의 동냥사발은 창고 바깥에 나와 있다. 마을 사람들이 쌀 창고를 따라서 뛰어가는 모습이 보이고, 흥분하여 정신없는 동작이 그려졌다. 놀란 부자는 묘렌에게 달려가 쌀을 돌려달라고 애원했고, 묘렌은 쌀가마를 다시 날려 고스란히 돌려주었다는 이야기가 이어진다.-옮긴이) 높은 곳에서 비스듬히 내려다보는 시점으로 두루마리 형식을 활용하여 중간에 글을 넣지 않고 그림이 연속되는 서술 방식으로 그렸다.

두 번째와 세 번째 두루마리는 각각 두 부분으로 나뉘어 글과 그림이 들어갔다. 첫 번째 두루마리도 원문이 원래 따로 있었다가 유실된 것이 아닌지 의문을 품을 수 있다. (두 번째 에피소드는 다이고 천황醍醐天皇의 병을 묘렌이 절 밖을 나가지 않은 채 천황의 꿈에 호법동자護法童子를 보내 치유한 기적에 관한 것이다.-옮긴이) 이 장면에 등장하는 궁궐인 세이료덴清凉殿은 다시 지어진 1156년부터 다시 불탄 1180년 사이에 그려졌다.(세 번째 에피소드는 묘렌을 찾아 먼 길을 떠난 늙은 누이[아마기미尼公]가 나라의 도다이지 대불이 보낸 신호 덕분에 무사히 동생이 있는 곳까지 찾아간다

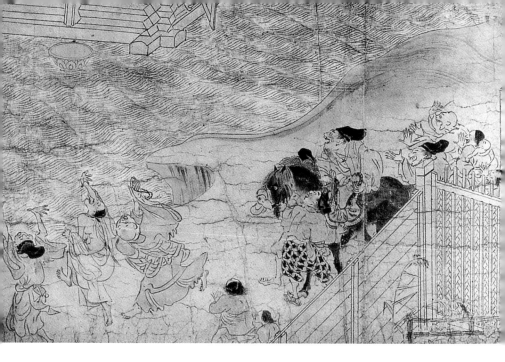

62 《시기산엔기 에마키》 야마자키 장자山崎長者의 권卷, 12세기 후반, 종이에 채색.

는 이야기다.-옮긴이) 익명의 화가들은 불교 도상과 친숙한 궁중 화가 또는 에시繪師이거나, 궁궐을 출입하며 궁중 예법에 정통한 에부시繪佛師로 여겨지며 서민의 삶에 대한 활기차고 진실된 관찰이 드러나 이채롭다. 이는 12세기 귀족의 관심사를 보여 주는, 새로운 시대의 특징이라고 볼 수 있다.

《시기산엔기 에마키》는 화가들이 '쓰쿠리에つくり繪' 기법 같은 무겁고 불투명한 채색 대신 어떻게 담채를 사용하고, 간혹 역동적인 필치를 강조하기 위해 어떤 채색을 사용했는지를 보여 준다. 나라 시기부터 생동감 있는 필치가 밑그림에 사용되곤 했지만, 이제는 그 자체로 '완성된' 양식으로 등장한다. 시기산 에마키의 세 번째 권에서 묘렌의 누이가 도다이지의 대불전 앞에 도착한 이후로 이어지는 여섯 장면은 이시동도법異時同圖法으로 그려졌는데, 이는 서사적인 그림에서 시간을 공간에 포함시킬 때 나타나는 특징이다. 그림은 오른쪽에서 왼쪽으로 진행되는데, 누이인 비구니가 대불에게 꿈

을 통해 묘렌에게 갈 수 있도록 빌고 있다. 그녀는 잠을 자러 바깥으로 나가는데, 꿈에서 자신이 다시 부처 앞에 서 있고, '남서쪽으로 가서 보라색 구름이 드리운 산으로 가라'는 말을 듣는다. 그녀는 부처에게 감사를 표하고, 새벽 법당 계단에서 남서쪽을 향해 출발할 준비를 마친 모습을 다시 보게 된다. 웅장한 대불전은 1180년 도다이지 승병들과 다이라노 시게히라平重衡, 1157-1185와의 싸움에서 소실되기 전 원래 비율에 맞춰 그려졌다.

《반다이나곤 에코토바伴大納言繪詞》(12세기 후반)도63는 《시기산엔기 에마키》에 보이는 활달한 붓질이 풍부한 채색과 결합되어 있다는 점에서 양식적으로 《겐지모노가타리 에마키》의 궁정식 온나에와 약동감 넘치는 《시기산엔기 에마키》의 오토코노에 사이에 자리하고 있다.(이 셋은 일본의 3대 에마키로 꼽힌다.-옮긴이)《반다이나곤》은 궁정 내부를 묘사할 때는 두껍게 채색하는 쓰쿠리에 기법을 사용하고, 몇몇 귀족은 히키메 카기바나引目鉤鼻 기법으로 전체적인 얼굴 표정이나 몸짓에서 섬세한 감정을 드러내고자 했다. 《겐지모노가타리》는 헤이안 시대의 궁정 생활과 일본 상류사회의 감성을 반영하고, 《반다이나곤》은 정치적 사건을 주제로 한다. 이것은 인간의 감성과 행위에 대한 깊은 통찰력을 보여 주며 12세기 일본인의 규범과 복식에 관한 귀중한 참고자료가 되었다.

《반다이나곤》의 내용은 9세기에 일어난 실제 사건을 다루며 총 3개의 두루마리로 구성되어 있다. 866년 도모노 요시오伴善男(관직명인 다이나곤大納言에 의해 반다이나곤으로 더 잘 알려진)는 왕궁 안의 오텐몬應天門에 불을 지르고 그의 정적 미나모토노 마코토源信가 방화자라고 고발했다. 미나모토가 이 사건으로 인해 처벌 받으려 할 때, 태정대신太政大臣 후지와라 요시후사藤原良房가 천황에게 증거가 불충분하므로 형 집행을 늦출 것을 요청했다. 몇 달이 지난 가을, 수도 경비대 집사의 아들이 반다이나곤 집안의 서기 아들과 다툰 후, 주인의 기

세등등함을 등에 업은 서기에게 흠씬 두들겨 맞는 사건이 일어났다. 화가 난 집사가 반다이나곤의 비밀스러운 악행을 폭로하겠다고 큰소리를 쳤고, 이 소문이 퍼지면서 집사는 조사를 위해 왕궁으로 소환되기에 이르렀다. 집사는 반다이나곤과 그의 아들이 오텐몬에 불을 지르는 것을 봤지만 반다이나곤의 권세가 두려워 신고하지 못했다고 실토했다. 진실이 드러남에 따라 반다이나곤은 유배형을 받고 귀양을 감으로써 몰락하게 되고, 마코토마저 급사하고 말았다. 이로 인해 결국 후지와라 가문의 입지가 확고해진 사건이었다. 에마키 속에는 귀족과 서민 들로 가득하고, 그들의 특징을 실감나게 잡아 내고 있다.

시계 방향으로 동작이 이어지는 이시동도법의 전개는 아이들의 싸움 장면부터 보여 준다. 우측 상단을 보면 호기심 가득한 마을 사람들에 둘러싸인 채 점이 찍힌 파란색 짧은 옷을 입은 집사 아들이 서기 아들에게 머리채를 잡혀 있다. 그 와중에 상단 중앙의 서기가 주먹을 쥔 채 현장으로 달려오고 있다. 그 아래에 서기는 자신의 아들을 감싸고 있고, 아들은 아버지가 걷어찬 집사 아들이 왼쪽으로 비틀거리며 쓰

63 《반다이나곤 에코토바》 중권.
12세기 후반, 종이에 채색.

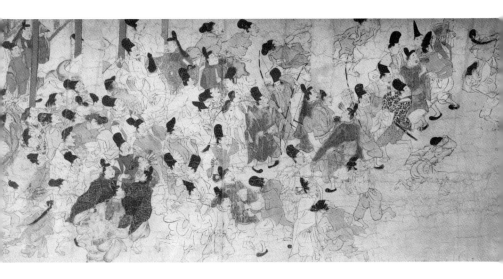

러지는 모습을 보며 비웃고 있다. 좌측 상단에서 서기의 아내는 아들을 끌고 집으로 가고 있다. 한편, 그림 속의 건축적 특징이 이 작품의 제작 시기와 제작자에 대한 정보를 준다. 1177년 불타고 다시 짓지 않은 가이쇼몬會昌門의 정확한 묘사는 두루마리가 1177년 이전에 제작된 것임을 말해 준다. 천황의 거주지인 세이료덴淸凉殿이 제대로 그려지지 않았으므로, 화가가 왕궁의 안쪽까지는 접근할 수 없었거나 묘사된 곳이 천황의 임시 거처였을 가능성이 있다. 반면 수도 경비대인 케비이시檢非違使를 실감나게 그린 것으로 보아 이들과 매우 친분이 있는 화가일 수도 있다.

이 시대에는 매우 독특하고 뛰어난 백묘白描 기법과 오토코노에 양식의 수묵 에마키모노繪卷物《조수인물희화鳥獸人物戱畵(조주진부쓰기가)》가 있다. 갑甲·을乙·병丙·정丁이라는 이름의 총 4개 두루마리를《조수희화鳥獸戱畵(조주기가)》라고도 부른다. 갑·을권은 확실히 12세기 전반기 작으로 추정된다.도64 병·정권은 붓질의 수준이 떨어지거나 내용이 달라서 13세기 중엽 정도로 추정되고 있다.《조수인물희화》는 함께 전하는 사서詞書가 없어 해석이 명확하지 않으나 승려 화가의 작품으로 보인다. 사람과 동물의 모습과 행동을 희화화한 내용으로, 그중 갑권은 동물을 의인화시켜 사람의 유흥, 의식, 행동을 그렸으며 가장 뛰어나다고 평가받는다. 을권은 열댓 종류의 실제 혹은 상상의 동물이 등장한다. 병권은 승려와 평신도가 어울려 노는 모습이 나와 있으며 가장 작품성이 떨어지는 정권에도 풍자적인 주제가 이어진다.

이 에마키의 온화하고 풍자적인 회화는 12세기의 도덕적 타락과 인간적 나약함을 애정 어린 관찰로 익살스럽게 그려낸 것이다. 갑권에는 승려 옷을 입은 원숭이가 불단佛壇 앞에서 복숭아 가지를 바치는 모습이 나온다. 그의 입에서 나오는 구불구불한 먹 선으로 쉼 없이 기도를 드리고 있음을 알 수 있다. 비대한 개구리가 경건한 모습으로 원숭이의 공물을 받

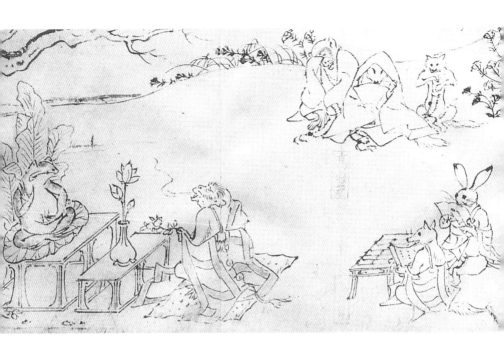

64 《조수인물희화》 갑권. 12~13세기.
종이에 수묵.

아들인다. 이 개구리는 당당하게 연잎 대좌 위에 앉아 있으며
광배는 파초 잎을 세워 만들었다. 개구리 위쪽 가장자리는
잎이 떨어진 고목 가지가 드리워져 있는데, 몇 개의 굵고 가
는 선으로 그려졌다. 먼 들판에는 가을 풀이 바람에 기울어
져 있고 세 승려(두 마리의 여우와 한 마리의 원숭이)는 권태를 포
함한 고행의 다양한 상태를 보여 준다. 근처의 여우와 토끼는
염주와 경전을 든 채 기도에 참여하고 있다.

두루마리의 다른 부분에서는 동물들이 씨름을 하고, 말
을 타고, 소풍을 가고, 활쏘기 대회에 참가하고, 물놀이를 하
는 모습이 나온다. 이것이 연례적인 궁중 축제를 지칭하는지
는 알 수 없지만, 인간의 우매함을 풍자하고 있음은 분명하
다. 이러한 희화화는 몇 세기를 거치면서 다양한 장르로 발전
했는데 대표적으로는 18, 19세기에 수묵으로 그려진 만가漫畵
라는 풍속화를 만들어 냈고, 가쓰시카 호쿠사이葛飾北齋, 1760-
1849에 의해 우키요에浮世繪 목판화로 그 절정을 맞았다.

일본에서 필선은 두 가지 전통이 있다. 온나에에 주로 쓰는 일정하게 가늘고 긴 '철선묘鐵線描'와 변화가 있는 오토코노에 필선인데 둘 다 중국 인물화에 기초하고 있다. 중국 인물화는 일반적으로 도덕적 계율을 예시하는 데 사용되고, 특정 고사나 행위에 대한 묘사는 보편적인 가치를 강조하기 위해 쓰인다. 여기서 예술은 감상자에게 교훈적인 영감을 주는 역할을 한다. 반대로 일본 예술가들은 왕조적 미의식에 의해서만 그림을 그렸고, 인물의 가장 미세한 부분까지도 탐색할 수 있었다. 감정 표현을 부적절하다고 생각하지 않고 오히려 권장했으며 그로 인해 발전한 예민한 관찰력은 세계에서 가장 독특한 일본적 에마키를 만들어 냈다.

| 에마키 전통의 연속: 가마쿠라-무로마치 시대 |

그림이 들어간 에마키繪卷는 가마쿠라 시대鎌倉時代(1185-1333)에 더욱 유행했다. 원래 이러한 두루마리 형태의 그림은 중국 당나라에서 장터의 이야기꾼들이 시각 교재로 사용한 이후 불교 포교를 위한 가장 오래된 수단이 되었다.

일본의 종교 교화는 이 방식을 이어나가 에부시繪佛師는 정토의 영화만을 그린 것이 아니라 지옥의 무서운 고문까지도 그렸다. 이러한 불화는 육도회六道繪(로쿠도에)라고 불리며 육도六道(지옥도, 아귀도, 축생도, 아수라도, 인도, 천도의 세계를 회화화한 불화-옮긴이)에 관한 교훈적 주제를 다룬다. 즉 아미타불을 외우지 않는 자들에게 질병, 기형, 그리고 지옥의 공포를 겪을 수 있다는 위험을 알리는 것이다. 육도회 중 도쿄국립박물관에 있는 《아귀초지餓鬼草紙(가키조시)》(옛 가와모토가河本家 소장)도65는 세속적인 것에 대한 집착이 사후에도 비슷한 속박으로 이어짐을 보여 준다. 생전에 먹을 것을 탐한 사람은 죽어서 채울 수 없는 배고픔을 느끼는 아귀가 된다. 아귀는 가난한 이들의 배설물을 먹고 있다. 부푼 배와 귀신 같은 얼굴의 무서운 표정이 실감나게 표현되어 "10분의 6 정도 포만감

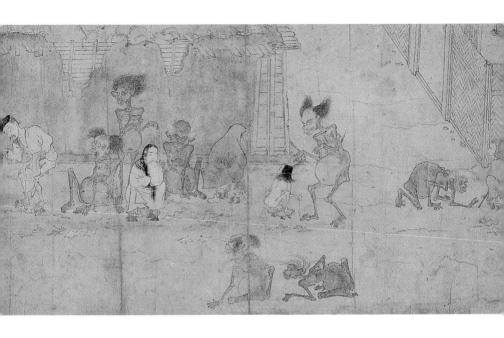

이 있을 때 식탁에서 떠나라!"는 중세 불교 수행자들의 가르
침을 보여 주고 있다.

| 묘에쇼닌과 화엄종조사 에덴 |

가마쿠라 시대의 선승이자 개혁가 고벤高弁은 묘에쇼닌明惠上
人. 1173-1232으로 더 유명하다. 그는 1206년 교토 북서쪽의 도
가노오산栂尾山 깊은 곳에 고잔지高山寺라는 절을 재건했다. 이
절은 나라의 도다이지가 중심이었던 화엄사찰의 산악 수행
처 성격을 지니고 있었다.(이곳에는 묘에쇼닌이 직접 가꾸었던 일본
에서 가장 오래된 다원이 남아 있으며, 차 문화의 시원이 되는 곳으로 유
명하다.-옮긴이) 고잔지에는 귀중한 회화들(조수인물희화 4권. 화
엄종조사에덴 7권, 묘에쇼닌상明惠上人像, 불안불모상佛眼佛母像 등이 특
히 유명하다.-옮긴이)이 소장되어 있는 것으로 잘 알려져 있다.
묘에는 중국 송대 회화를 여러 점 소장했는데 이 그림들은 고
잔지 그림 양식에 영향을 주었을 것으로 추측된다. 그 첫 작
품인 〈묘에쇼닌 수상좌선상明惠上人樹上坐禪像〉도66은 묘에의 애

재자였던 화승 에니치보죠닌惠日房成忍이 그린 초상화로 화가와 대상 간의 애정에 대한 찬사. 채색에서 청신함을 도입하여 선승이 U자형으로 갈라진 나무 위에 앉아서 깊은 명상에 빠진 모습이 그려졌다.(이 특이한 나무에서 실재로 묘에는 좌선을 했다고 하며 생전에 친숙했던 염주, 향로가 나뭇가지에 걸려 있고 그 아래에는 그가 신고 온 나막신이 가지런히 놓여 있다.─옮긴이) 그의 감은 눈가에는 주름이 강조되었고 까칠까칠한 턱은 단호하게 보이며 사실적으로 표현되었다. 이러한 승려의 초상화를 '친조頂相'라 부르며 초상미술이 발달한 가마쿠라 시대에 선종 불교와 함께 본격적으로 수용되었다. 이 탁월한 초상화는 가마쿠라 시대의 정신적 활력을 보여 주며, 헤이안의 귀족적 궁정 취미의 탐닉은 점차 역동성과 도덕적 교화라는 새로운 미의식으로 대체되었다.

오랜 기간 대륙과의 외교적 단절 후, 일본은 이제 남송南宋(1127-1279)의 작품을 새로운 내면적 성찰과 함께 수용하게 되었고, 이것은 당의 과시적인 화려함과는 대비되었다. 중국에서 궁정의 귀족 취미가 학문적 관료주의로 대체되는 경향을 반영하듯이 내면의 정신적 가치가 강조되었다. 투명한 수묵을 짙은 채색보다 더 선호하게 되어 담채와 필묵의 발전이 채색법을 대체했다.

묘에쇼닌의 초상화는 송대 미술의 혁신에 대한 일본적 해석을 보여 준다. 붓질은 강건하지만 유연하고, 형태는 내면의 평정을 드러낸다. 바위는 평행하는 윤곽선들을 중첩시켜 그린 다음 농묵으로 강조했고 섬세하게 그려진 나무의 가장자리는 더 굵은 선을 넣어 보강했다.

《화엄연기에마키華嚴緣起繪卷(게곤엔키에마키)》는 《화엄종조사에덴華嚴宗祖師繪傳》이라고도 하는데 묘에쇼닌의 요청에 따라 고잔지에서 제작된 것이다. 이 그림은 본래 6개의 에마키(의상에 관한 4권과 원효에 관한 2권. 1996년 수리 과정에서 원효 2권을 3권으로 개장함─옮긴이)와 1개의 별필別筆로 구성되었으며 화승 에니

66 〈묘에쇼닌 수상좌선상〉, 13세기 초,
종이에 수묵담채.

116

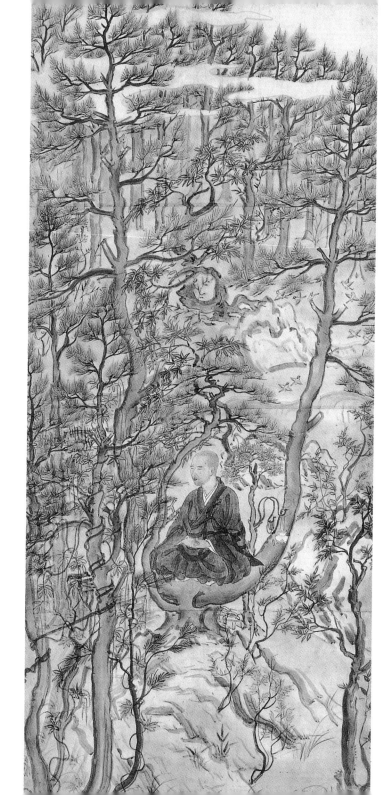

치보죠닌이 그렸다고 알려져 있다. 내용은 7세기 신라의 화엄종 조사인 의상대사義湘大師, 624-702와 원효대사元曉大師, 617-686의 이야기를 담은 것으로 이들은 신라에 화엄종을 가져와 확립시켰다. 의상대사에 관한 4개의 두루마리도67는 특히 유명한데 그가 당나라에 유학할 때 알게 된 선묘善妙라는 여인의 헌신적인 이야기가 주요 내용이다. 의상을 연모했던 선묘는 결국 의상에게 감화를 받아 불교에 귀의했다. 의상이 신라로 귀국할 때 그녀는 의상에게 줄 불구佛具가 든 상자를 항구까지 가져갔으나 이미 배가 떠난 뒤였다. 그러자 선묘는 들고 있던 상자를 의상이 탄 배를 향해 던진 후 망설임 없이 바다에 몸을 던졌고, 바다의 용이 되어 의상의 항해 길을 지켰다는 이야기를 그리고 있다. 선묘는 나중에 의상대사가 부석사浮石寺를 창건할 때도 등장하며 이후 일본 화엄종의 수호신이 되었다. (『송고승전宋高僧傳』에 기초하여 여성을 교도하기 위한 목적에서

67 《화엄종조사에덴華嚴宗祖師繪傳》 의상대사 부분, 13세기 초, 종이에 채색.

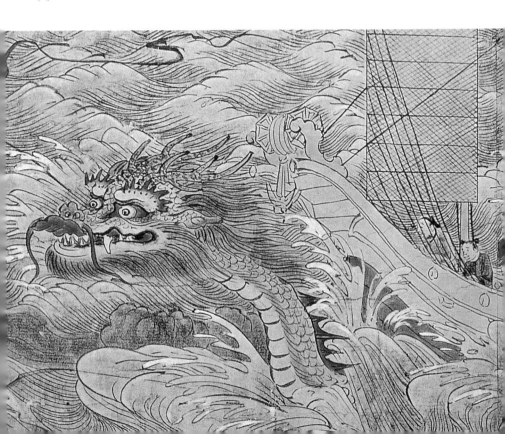

제작된 것이라 생각되며 고승전을 그림으로 제작한 최초의 예로 중요하다.-옮긴이) 여기에는 《시기산엔기 에마키》의 적극적인 붓질에서 나오는 극적인 느낌도 《겐지모노가타리 에마키》의 감정적 강렬함도 없다. 그 대신 감성에서 정신으로 넘어가는 것과 같은 명료함만이 빛난다.

| 전쟁을 다룬 에마키모노 |
에마키모노에서 중요한 주제 중 하나는 전투에서의 영웅적 면모와 충성심에 관한 것이다. 《헤이지모노가타리 에마키平治物語繪卷》는 특정한 전투(헤이지의 난平治の亂, 1159)의 문학적인 이야기와 역사적인 연대기에 근거해 만들어졌다. 가마쿠라 시대는 일본에서 무사 정권의 시작을 알리고, 1185년 미나모토노 요리토모源賴朝, 1147-1199의 바쿠후幕府 정권이 가마쿠라鎌倉에 세워지면서 시작되었다. 그때부터 도쿠가와德川 막부의 집

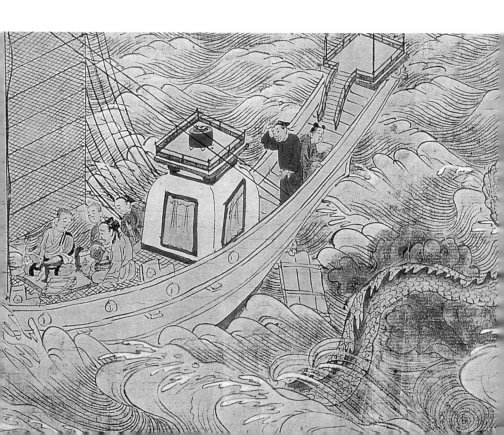

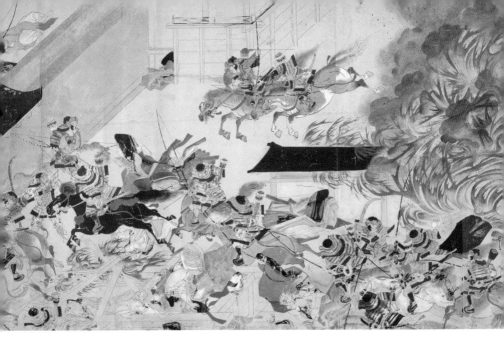

68 《헤이지모노가타리 에마키》 권1
〈산죠도노의 화재〉. 13세기 후반.
종이에 채색.

권이 끝나는 1868년까지 무사도에 대한 관심은 문학과 다양
한 미술 작품에서 방대한 전쟁 이야기를 양산하며 부채 그림
扇面畵, 병풍, 축軸, 에마키로 제작되었다.

영화를 보는 것처럼, 에마키는 이야기의 전개 순서에 따
라 묘사된다. 서사 방식은 완벽하게 계획되어서 때로는 빠르
거나 느리게, 감상자가 두루마리를 펼치는 속도를 조절하며
읽도록 안배했다. 예를 들어, 온나에女繪를 대표하는 《겐지모
노가타리 에마키》는 그림과 사서詞書 부분을 교대로 배치해
감상자가 먼저 그림 세부를 깊게 감상하도록 분리시켰다. 반
대로 전투를 다룬 오토코노에男繪 에마키는 그림을 끊지 않고
길게 이어 그려서 중간에 설명 부분을 삽입하지 않았다. 《시
기산엔기 에마키》와 《반다이나곤 에코토바》, 《화엄종조사에
덴》이 이런 형식의 예다. 전투 기술에 대한 관심이 늘면서 전
투 장면에 대한 세밀한 묘사는 에마키모노의 필수 요소가 되
었고, 긴박함과 극적인 신선함을 가져왔다.

초기의 중요한 에마키로 《헤이지모노가타리 에마키平治物

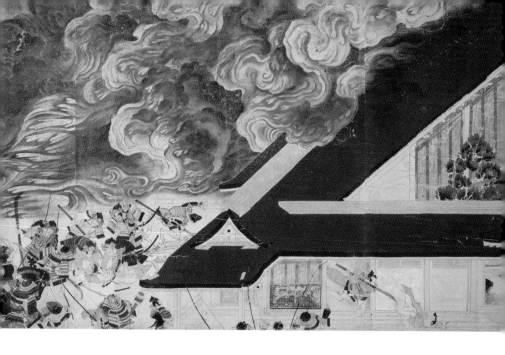

語繪卷》도68는 1159년 미나모토源氏(겐지) 파와 다이라平氏(헤이케)
파 사이에 일어난 내전인 헤이지의 난을 주제로 한 것이다. 이
야기의 내용은 1220년에 나온 『헤이지모노가타리平治物語』라
는 소설에 기반해 만들어졌다. 또 다른 소설은 호겐保元(1156-
1159) 연간인 1156년에 일어난 비슷한 사건(호겐의 난)을 다룬
『호겐모노가타리保元物語』가 있는데 둘 다 참신하고 꾸밈없는
문체로 전투 장면을 직접적이고 서사적으로 서술하고 있다.
헤이지 전쟁을 그린《헤이지모노가타리 에마키》는 최소 15개
의 두루마리로 구성되었을 것이라 생각되지만 오늘날 그중 3
권만이 남아 있다.

　　보스턴미술관에 소장되어 있는 첫 권에는 반군인 미나
모토파가 상황을 포로로 잡아 집권하려는 과정에서 교토의
천황이 머무는 산죠도노三條殿가 불타는 광경이 드라마틱하
게 그려졌다. 반란의 시작점이 된 후지와라 노부요리藤原信賴
는 미나모토 요시토모源義朝. 1123-1160와 공모하여 1159년 12월
밤, 산죠도노를 습격하여 불을 지른 후 고시라카와 상황後白河

上皇을 인질로 잡기 위해 억지로 마차에 태우고 있다. 다른 병사들은 말을 타고 관군의 목을 치거나 신하들을 창으로 찌르고, 여인들은 울거나 도망치고 있다.

화면은 동시에 또는 순차적으로 일어나는 여러 개 광경으로 채워져 있다. 이것은 하나의 행동에 초점이 맞춰진《반다이나곤 에코토바》나《시기산엔기 에마키》의 군중 장면보다 더욱 복잡하다. 이야기는 더 급박하게 오른쪽에서 왼쪽으로 전개된다. 사람들은 세모꼴이나 마름모꼴로 모여 있지만 장면마다 한 인물이 다음 인물 그룹으로 시선을 이끌어 준다. 이러한 공간 배치는 빠른 시각적 이해를 가능하게 하고 이야기의 전개에 속도감을 더한다. 12세기의 에마키가 과장과 희화에 의존하는 것과 달리 13세기의 서사적 에마키는 사실성을 중시한다. 가마쿠라 시대의 문학처럼 가마쿠라의 미술은 움직임으로 가득 차 있고 기백이 넘치는 현실의 사건을 다루었다. 화재 장면을 예로 들면, 화염이 폭발하면서부터 옆의 지붕으로 번지는 모습, 연기가 가득차고 빨갛게 달아올랐다가 재가 되어 떨어지는 모습까지 그려졌다(마지막 장면은 붉은 물감이 묻은 붓을 손목으로 쳐서 종이에 흩뿌리는 방법을 사용했다). 귀족 취미의 후지와라 문화로부터 무가적武家的인 미나모토로 후원자가 변하자 예술은 고도의 사실성을 띤 변화된 미의식에 민감하게 반응했다.

| 가나의 완성: 온나데 |

일본인들은 고유한 서법의 발달과 완성이 헤이안 문화가 이룩한 최고의 성취라고 생각한다. 이 업적은 중국과 일본의 서사 형식과 시문 창작이 판이하다는 점에서 더 놀랍다. 9세기에서 11세기 사이에 중국 문자에 음운을 표기하는 기발한 방법이 만들어졌고, 조신들에 의해 고도로 발전했다.(804년에 구카이空海가 견당사遣唐使로 다녀오면서 당시 유행하던 서법 작품을 많이 가져왔고, 사이초最澄도 역시 왕희지의 행초行草 서법에 영향을 받았음이

확인된다. 더하여 이들이 전한 새로운 불교 경전의 서법도 일본에 큰 영향을 미쳤을 것이다. 또한 894년 견당사 폐지 이후 헤이안 후기에는 일본 독자의 문화가 성숙하면서 행초서를 더욱 우아하고 단정하게 변형한 새로운 서법이 완성되었다.—옮긴이)

선사시대부터 중국인들은 문자에 대한 필요와 존경을 보여 왔다. 한자는 표의문자로 단음절 체계를 가지고 있고, 상商왕조(기원전 15세기)에 제왕의 사관들이 조상의 영혼과 소통하기 위해 처음 쓰였다. 5세기경 한자가 한국을 통해 일본에 전해졌을 때, 중국은 이미 2,000년 동안 오랜 발전의 역사를 거친 뒤였다.

일본인은 선사시대부터 수천 년간 노래와 춤을 통해 시와 전설을 구전하는 것으로 만족했다. 그러나 중앙집권 국가가 성립되고 점차 외교가 중시되면서 문자의 필요성을 처음 인식하게 되었다. 5세기에 중국의 유학서인『논어』를 비롯한 역사와 문학 작품이 들어오고(일본 기록에는 3세기 말 백제의 왕인박사가『논어』와『천자문』을 전했다고 한다.—옮긴이), 한자로 쓰인 불교 경전이 알려지기 시작했다. 6세기 말 쇼토쿠 태자는 국가의 통치체제와 헌법을 한자로 성문화하고 관료들에게 한자를 배우게 함으로써 중국은 문명의 근원이 되었다.(일본인은 자신의 문자를 가나假名, 즉 빌린 문자假字라고 이름붙이고 한자를 마나眞名라고 불렀다.—옮긴이)

언어학적으로 중국 문자와 일본 문자는 완전히 별개여서 그 당시의 성인이라도 지금과 마찬가지로 수월하게 구사하기 위해서는 많은 노력이 필요했다. 일본어를 기록하기 위해 중국의 서사書寫 체계를 사용하는 것은 더욱 어려운 일이었다. 712년과 720년에 편찬된 일본의 역사서에서 일본 이름들은 소리가 유사한 중문中文으로 기록되었는데, 이는 중국인들이 불교 신상들의 산스크리트어 이름을 중국어로 기록한 것과 비슷하다. 가나로 쓰인 첫 시선집『만요슈萬葉集』에서 볼 수 있듯이 일본인은 고유한 문자가 없었음에도 일본어를 표기하

는 데 문제가 없었다. 하지만 고의적으로 복잡하고 불규칙하
게 표기한 부분 탓에 몇몇 시는 현재까지도 풀리지 않는 수
수께끼로 남아 있다.

9세기부터 일본 작가들은 중국의 표의문자를 일본의 표
음문자로 만드는 데 성공했다. 가타가나片假名 형태는 중국의
해서체에서 따왔으며 일본에서 공문公文이나 불경에 사용되
었다. 더 필기체적인 히라가나平假名 형태는 중국의 초서에서
비롯되었다. 가타가나는 중국 한자에 주석을 달거나 읽기 위
해 한자의 일부에서 딴 일종의 발음기호를 붙인 데서 발전했
다. 그에 반해 히라가나는 시, 편지, 애정소설, 일기 같은 문
학에 사용되었다. 남성들은 여성이 한자를 배우려고 노력하

는 것이 부적절하다고 생각했고 여성이 중국 책을 읽는 것은 암묵적으로 금기시되었다. 따라서 남성들은 한학을 연구하고, 일문 시에 한자를 사용할 수 있었지만 여성은 일문만 사용하게 되어 히라가나식 서법은 '온나데女手(여성의 서체)'라고 불리게 되었다.

11세기 말 후지와라 문화藤原文化가 절정기에 이르렀을 때, 온나데는 놀라운 내적 조화와 우아함을 지니게 되었다. 화려한 문양이 장식되어 있는 종이인 '료시料紙'에 쓰인 글도 있지만 단색 종이에 가나체로 쓰인 온나데 서법은 우지宇治 호오도鳳凰堂 조각과 벽화의 순수함을 떠올리게 한다.도69 중문이 갖는 풍부하고 요란한 화려함은 보이지 않고, 가는 붓을 주로 수직으로 세워서 썼다. 글자의 크고 작음, 먹색의 농담 대비, 글자 사이의 간격에 의해 균형과 역동적인 에너지가 표현되면서 창의적인 신선함을 보여 준다.

11세기에 글을 쓰는 종이는 주로 희거나 연한 푸른색이었고 불경은 보통 남지藍紙 위에 금니 해서체로 쓰였다. 시집과 산문을 위한 종이 디자인은 갈수록 세련되어 종이로 만들기 전 염색을 거치기도 했다. 종이를 만들 때부터 염색이나 채색을 한 후 옅은 문양을 곁들이거나 먹으로 찍는 방법, 또는 금은박, 기리카네切金, 금 또는 은가루를 사용하는 방법도 있었다. 색은 붉은색, 자주색, 남색, 파란색, 흰색, 노란색, 갈색, 초록색으로 다양했고 중국 당, 송대의 문양과 목판화 제작 기술을 도입하기도 했다.

높은 곳에서 비스듬히 내려다보는 조감 시점에 광활한 풍경, 낮고 완만한 산과 구릉, 굽이져 흐르는 강은 헤이안 시대 산수화와 종이 장식에 나타나는 전형적인 풍경이었으며, 이후 오랜 세월 일본 미술의 중요한 특징이 되었다. 하지만 미술사학자 에가미 야스시江上綏, 1935-는 중국 송 태종(976-997년 재위)의《어제비장전御製秘藏詮》목판화(50명의 북송 화가들이 그린 삽화가 포함)가 1073년, 일본에 수입되기 전까지 이러한 시점은

드물었다고 주장한다. 이 목판화는 한국의 모본摹本이지만 송 회화의 조감 시점과 대각선 구도를 충실히 반영하고 있다. 이러한 표현은 중국 회화에서는 점차 사라졌으나 일본에서는 헤이안 시대를 거쳐 야마토에大和繪 전통의 특징이 되어 오늘날까지 남아 있다.

료시料紙에는 중국적 모티프로 '당초唐草', 대나무, 참새와 당사자唐獅子가 그려졌지만 곧 일본적 모티프인 추초秋草, 사슴, 흐르는 물流水(야요이 시대로 거슬러가는 모티프), 벚꽃, 복숭아, 들국화가 나타났다. 종이를 가로질러 찢거나 잘라 다양한 디자인을 만들어 내면서 화려함을 더할 수 있었고 추가로 금가루가 장식되기도 했다. 이것은 귀족 취향의 서법에 밑그림을 제공했다.

헤이안 시대의 거의 모든 세속 미술, 즉 에마키, 병풍, 칠기와 선면화扇面畵에는 직간접적으로 문학이 관련되어 있다. 12세기 초에 간행된 니시혼간지西本願寺 소장의 『산주로쿠닌카슈三十六人家集』도70는 장식사본 중 가장 높은 경지를 보여 준다. 여기에 수록된 수백 수의 시는 퇴위한 시라카와 천황白河

天皇(1073-1087년 재위)의 회갑(1112)을 위해 헌정된 것이라 생각된다. 다음은 미나모토노 시게유키源重之, ?-약 1000의 시다.

> 파묻힌 나무는 봄을 맞아도
> 잔가지조차 움트지 못하고
> 숯이 되어 불이라도 지피려 했건만
> 세월만 허무하게 흘러가네

파묻힌 통나무는 성숙한 여인을 상징하고, 봄이 왔다가 지나감을 미처 보지 못했다는 것은 사랑 없이 여름을 맞는 처지라고 볼 수 있다. 이 그림은 운모雲母와 먹을 써서 콜라주로 장식한 종이 위에 그렸다. 가운데 갈대에 반쯤 가려진 채 있는 버려진 배(보통 여름 모티프로 사용된다)는 두 개의 밝은 색 종잇조각 위에 그려져 있어서, 마치 꿈에서 보는 허상 같다. 거친 파도 위에 작은 새들이 흩어져 날고 두 명을 태운 배가 작은 섬으로 향하고 있는 모습이 보인다. 운율감을 보여 주는 서법 끝에는 미나모토노 시게유키의 복잡한 한자 이름인 '源重之'를 써서 남성적 취향으로 마무리했다.

| 칠기 |

헤이안 시대에는 궁중 공예품을 만드는 기관으로서 다쿠미료內匠寮와 쓰쿠모도코로作物所가 설치되었고, 쓰쿠모도코로에는 칠공, 나전공이 속해 있었다. 이 시대의 화려한 귀족 문화는 당나라에서 수입한 마키에蒔繪(칠공에 기술의 하나로 칠기의 표면에 그림을 그리고 그것이 마르기 전에 금 또는 은가루를 접착하는 기법-옮긴이)를 독자적으로 발전시켰고 후기에는 제작 기술과 디자인에서 혁신적인 발전을 이룩했다.도71

초기(헤이안 후기-모모야마 시대)에는 옻칠로 문양을 그리고 금 또는 은가루를 뿌린 후 문양 부분에만 칠을 해서 연마한 히라 마키에平蒔繪가 많았고, 이후에는 그릇 표면 전체에 몇 겹

의 옻칠과 채색을 하는 등 더욱 복잡한 과정으로 제작하는 다카 마키에高蒔繪가 유행했다. 각 옻칠 혹은 금속 박편은 표면을 연마하여 광택이 나게 했고, 중요한 장식은 표면 위로 돋아나오게 했다. 조개껍질을 얇게 갈아 모양을 만들어 그릇 표면에 박아 넣는 나전 기법도 널리 쓰였다.

당나라의 화려하고 풍부한 문양은 비대칭의 배열과 여백의 우아함을 지닌 장식 취향으로 변화했다. 이 취향의 변화가 송나라의 영향인지는 앞으로 더 많은 연구를 지켜봐야 할 것이다. 다만 장식 문양과 기형은 완전히 일체를 이루었으며 앞서 본 서법만큼이나 순수한 일본적인 특징이 되었다.

71 악기 쟁箏에 그려진 산수山水. 마키에, 12세기.

5

가마쿠라鎌倉에서 무로마치室町 시대(1185−1573)

12세기 중반에 다이라 가문과 미나모토 가문 사이의 대립은 전면전으로 이어져 1156년과 1160년에 대규모 격전이 일어났다. 1185년 단노우라壇の浦 해전에서 미나모토노 요리토모源賴朝, 1147-1199가 승리를 거두고 경찰 행정권에 해당되는 슈고守護와 조세징수권인 지토地頭의 설치 권한을 위임받은 시점부터 1333년 바쿠후가 멸망할 때까지를 가마쿠라 시대鎌倉時代라고 한다. 그때부터 1868년 천황이 다시 군주로서 실권을 쥐기 전까지 일본은 바쿠후幕府(막부는 출정중인 장군이 장막을 치고 그 안에서 임무를 수행한 진영을 가리키는데, 일본에서는 무사들이 세운 정권을 뜻한다.-옮긴이)의 쇼군將軍이 제왕의 이름으로 지배하는 구조로 유지되었다.

　　무사 문화는 일본과 중국에서 일찍이 전례가 없는 것이었다. 이 문화는 목숨을 장렬하게 바칠 수 있는 충성과 명예라는 기반 위에 세워진 것이었다. 보통 정교하게 장식된 칼집에 꽂혀져 있었던 헤이안 시대 조신들의 의식용 칼과는 달리 새로운 무사들의 검은 비교할 수 없는 날렵함과 견고함을 자랑하는 살상용이었다. 강철로 된 양날을 계속 접고 두드리며, 불에 달구다가 물에 식히는 과정을 반복해서 만들어지는 사무라이의 검은 니에煮라 불리는 독특한 증기 흔적으로 애호가들에게 높은 평가를 받았다. 이처럼 도공刀工의 작업은 하나의 검을 만들 때마다 정화와 금욕의 의식에 연계된 신성한 측면을 띠고 있었다. 또한 도공은 신토 사제들의 제의를 모방해 흰색 옷을 입었다. 무사들은 신토 신사와 친밀한 관계를 맺었는데, 이는 헤이안 귀족들이 불교 사원을 아꼈던 것과

비슷하다. 칼날 하나하나에는 각각의 영혼이 깃들어 있다고 믿었으며, 이 영혼이 전쟁의 승패를 좌우한다고 믿었다.

신토 신사에 헌납되는 엄청난 공물로는 법화경 같은 다이라 가문의 봉헌물을 비롯해, 기요모리平淸盛, 1118-1181의 아들 시게모리重盛, 1138-1179의 갑옷도72 등이 있었다. 각 군의 지도자들은 특정 신사에서 전쟁의 승리를 위해 기도했으며, 전쟁 이후에 감사의 공물을 바치곤 했다. 가마쿠라鎌倉(가나가와현神奈川県에 위치)의 마나모토 가문은 쓰루가오카하치만구鶴岡八幡宮 신사와 유대를 가졌으며, 요리토모頼朝는 이곳에 많은 공물을 바쳤다. 그의 부인 호조 마사코北条政子, 1157-1225는 미시마三島(시즈오카현의 시)에 있는 신사를 후원했으며, 자신의 정교한 칠기 화장 상자를 바쳤다. 마사쓰네正恒라 이름 붙은 13세기 초반의 검은 18세기 초반 에도 시대 8대 쇼군이었던 도쿠가와 요시무네德川吉宗(1716-1745년 재위)가 봉헌물로 바치기 전까지 전쟁에서 사용되었다.

| 무가 지배자: 쇼군과 바쿠후 |

미나모토노 요리토모가 1185년에 정치적 실권을 장악했을 때, 그는 교토 북부에 있던 정권의 중심을 가마쿠라의 험준한 동쪽 해안으로 옮겼다. 이곳은 그의 선조 때부터 연고가 있는 곳이었다. 그는 후지와라 세력을 완전히 토벌한 후 전국의 바쿠후 지배 체제를 완성했다. 요리토모의 무사 정권은 1333년까지 무조건적인 복종과 엄격한 규율로 지배를 유지했다. 1192년에 천황은 요리토모를 '야만인을 정복하는 위대한 장군征夷大将軍–쇼군'에 임명했고 미나모토 가문은 그들의 일족이 사라질 때까지 이 지위를 이어나갔다. 그러나 요리토모의 사후에 무능력한 후계자들로 인해 바쿠후의 실권은 요리토모의 부인인 마사코政子와 싯켄執權이 된 장인 호조 도키미사北条時政, 1138-1215에게 넘어갔고 호조 가문은 권력을 장악해 쇼군과 천황을 꼭두각시로 만들었다. 그럼에도 가마쿠라

72 다이라 가문의
갑옷(감사위개紺糸威鎧라 부름).
12세기.

의 주군에 대한 충성심을 가진 봉신 가문들은 바쿠후에 대한 절개를 지켜나갔다. 1274년과 1281년, 몽골의 침입으로 재정이 궁핍해지고 내부 분란으로 막부의 통제가 느슨해졌을 때, 고다이고 천황後醍醐天皇. 1288-1339의 지지자들이 두 번이나 반란을 도모했지만 오히려 천황이 1332년 오키隱岐 섬으로 쫓겨나고 말았다. 1333년 겐무신정建武新政(고다이고 천황後醍醐天皇이 가마쿠라 바쿠후와 셋칸 정치攝關政治를 폐하고 천황의 친정을 시작하는 등 새로운 정책을 펼친 것을 이름. 1336년 아시카가 다카우지足利尊氏에 의해 붕괴되었다.-옮긴이) 이후 무사 가문들은 권력을 차지하려는 서로 다른 왕위계승자들을 지지한 결과, 교토에(아시카가 다카우지가 1336년 고묘 천황光明天皇을 즉위시켰다-옮긴이) 북조가, 요시노吉野로 간 고다이고 천황에 의해 남조가 성립되어 대립하는 남북조 시대가 이어졌다. 이 대립 상태는 57년간 유지되었으며, 1392년 남조의 고카메야마 천황後龜山天皇이 고코마쓰後小松天皇. 1377-1433에게 양위하면서 끝이 났다. 무로마치 시대室町時代의 시작이었다.

| 가마쿠라 시대의 조각 |

1180년 요리토모의 명분을 지지했던 나라의 도다이지와 고후쿠지興福寺는 다이라 가문의 군사들에 의해 완전히 파괴되었다. 이제 그들의 재건이 시작되었다. 1183년 중국 송나라의 조각가 진화경陳和卿(생몰년 미상)을 나라로 불러서 도다이지 대불의 불두를 다시 만들게 했는데, 실상 대부분의 재건 작업은 일본 장인들에 의해 진행되었다. 특히 뵤도인 조각상을 총괄한 조각가였던 조쵸의 영향을 받은 게이파 불사들이 다수 참여했다. 12세기 후반에 조쵸 불사를 잇는 계보는 교토의 엔파圓派와 인파院派, 나라의 나라불사奈良佛師 등 3개의 파로 나뉘었다. 조쵸의 여러 아들은 교토와 나라에 공방을 개설했으며, 나라불사였던 운케이運慶. ?-1224가 가마쿠라 조각 양식에 가장 큰 영향을 주었다.

몇 세대에 걸쳐 진행되었던 도다이지의 재건 작업은 당나라 양식을 연구, 참조하고 송대의 양식을 합쳐 일본화한 새로운 경지의 사실주의와 간결함을 추구했다. 색감은 더욱 부드러워졌고, 인간적인 감성이 드러나는 인물 형태가 등장하기 시작했다. 대중적인 인기가 따랐던 불교의 개혁 정신은 고잔지 소장의 회화(《조수인물희화》)에서 이미 표현된 바 있다.

운케이파의 초기 작품들은도73 일본 조각사의 마지막 전성기를 이루었다. 이 조각상들은 8세기 나라의 사실주의 양식이 부활한 것처럼 보인다. 하지만 나라 양식이 이상화되고 일반적이며 객관적인 데 비해, 가마쿠라의 사실주의는 특정 인물의 도상적 특징과 정신적 기질을 묘사하기 위해 옥안玉眼(교쿠간)이라는 생동감을 불어넣는 기술을 도입했다.(옥안은 눈을 생생하게 보이기 위해 눈동자 부분을 완전히 파낸 후 수정판水晶板을 삽입해 그 뒷면에 직접 홍채와 동공을 그려 넣고 비단이나 종이를 덮어 흰자위를 만든 후 마지막으로 나무 조각을 덮어 핀으로 고정하는 방법을 말한다. 옥안 기법은 기목조 방식으로 불상 내부가 비어 있을 때 가능하며, 가마쿠라 시대에 일반화되었다. 중국 승려 감진鑑眞. 688-763이 일본에 온 헤이안 시대 이후부터 시작되었다고 하나 일본의 독자적인 기법으로 인정받기도 한다. 일본에서 가장 오래된 예는 나라 초가쿠지長岳寺의 아미타 삼존상[1151]이고 이후에는 운케이 작 엔조지圓成寺의 대일여래상[1176], 고케이康慶 작 즈이린지瑞林寺의 지장보살좌상[1177]이 있다.-옮긴이)

헤이안 시대에 완성된 주류 예술은 무사 정권 시대에도 번성했지만, 사회 구조와 세계관의 변화로 인해 새로운 예술적 요구가 생기기 시작했다. 요리토모는 전대의 유약한 왕조 문화를 경계하고 외양보다 내적 정신의 활력과 간결함을 추구했다. 그는 자신만의 극락정토를 가마쿠라에 만들고 싶어 했지만, 후지와라 후기의 유미주의적 스타일은 거부했다. 이후 그는 나라 조각가들의 지도자가 된 운케이의 삼촌 세이초成朝(생몰년 미상)와, 에니치보 죠닌惠日坊成忍처럼 새롭게 송나라의 화법을 구사한 화가 다쿠마 다메히사宅磨爲久(생몰년 미상)에

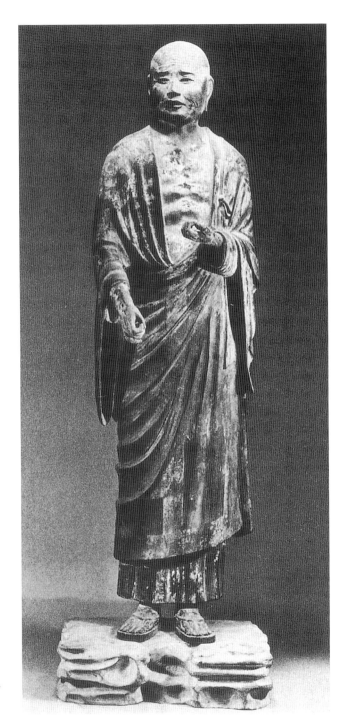

73 〈부루나 존자〉(십대제자 중 하나).
나라 시대 약 734. 건칠 채색. 높이
149cm.

게 자문을 구했다. 불행히도, 이에 관련된 새로운 내용이 남아 있지 않지만 운케이가 신사 건축 중 세이초의 제자로서, 혹은 단독으로 일본 동부에 있는 사원 건축에 참여했으리라 생각한다.

운케이의 초기 작품이 포함된 불상들이 시즈오카현의 간조쥬인顧成就院에 남아 있다. 1752년 이중 한 불상에서 발견된 명문에서 요리토모의 장인이었던 '호조 도키마사의 발원으로 운케이가 1186년 이 작업을 시작했'고 적혀 있다. 아마도 운케이가 가마쿠라에서 받은 활기찬 분위기의 영향으로 그의 만기에도 충만한 열정과 생명력이 넘치는 작품을 만들어 낼 수 있었을 것이다.

이러한 작품들은 일본 초상미술의 탄생을 알린다. 운케이가 송대 조각의 영향을 받았다는 사실은 분명하며 여기에 10-13세기 중국 동북부의 요와 금나라의 건칠상乾漆像과 도제상陶製像에서 뚜렷한 개성을 지닌 사실적인 인물상이 만들어진 것처럼 외형을 통해 내면의 본질을 표현한다는 생각이 반영되었을 것이다. 젊은 운케이도 마찬가지였다. 그의 아버지 고케이康慶(생몰년 미상, 고후쿠지興福寺를 중심으로 활약한 불사로 게이파慶派의 기초를 다진 인물)는 세이초가 죽었을 때 나라불사의 지도자가 되었고, 이때 운케이는 도다이지와 고후쿠지의 재건 사업을 위해 나라로 돌아왔다.

운케이는 1203년에 도다이지 남대문 양쪽에 높이 8.4미터의 인왕상 대작을 제작했다고 알려졌다. 여러 개의 나무 조각을 이어 붙여 제작하는 기목조 방식으로 무려 3,000개의 부재가 사용되었기 때문에 이 기념비적인 대작이 만들어질 수 있었고 또한 여러 명의 불사들이 분업화함으로써 효율적인 작업이 가능하게 되었다. 이러한 작업 방식은 11세기 전반에 조쵸定朝가 완성한 것이다. 최근 이 인왕상의 해체 수리 과정에서 〈우형吽形〉은 승려 조겐重源의 주재로 대불사 단케이湛慶(운케이의 아들)와 조카쿠定覺, 소불사 12명이 제작했고, 〈아

형(阿形)은 대불사 운케이와 가이케이 및 소불사 13명이 제작했다는 명문이 발견되었다. 그러나 다른 기록을 통해 전자는 운케이, 후자는 가이케이가 제작을 담당하고 지도했다는 기존 설이 더 널리 인정되고 있다. 운케이는 도다이지 재건 사업의 공로로 나라불사로서는 처음으로 호인(法印)이 되었다. 가이케이는 고케이의 제자이자 조겐의 제자로서 운케이의 역동적인 인물상과는 달리 우아한 특징을 보여 준다. 보스턴미술관 소장의 〈미륵보살입상〉(1189)이 그의 작품이다.

고후쿠지의 운케이 작 〈무착보살상無著菩薩像〉(1212)도74은 요세기즈쿠리(기목조寄木造) 방식으로 제작하고 채색했으며 4세기 고대 인도의 학승인 아상가(범어로 Asanga)를 묘사했다. 운케이의 성숙기 양식을 보여 주며 가마쿠라 불상 중 최고의 걸작이다. 이 조각상은 193센티미터의 등신대 크기로, 무게는 왼쪽 다리에 실려 있고 살짝 오른쪽을 향해 지혜롭고 자비로운 눈빛을 보내고 있다. 옥안 기법이 사용된 눈은 마치 살아 있는 듯하다. 운케이는 이상화된 모습으로 묘사하지 않고 실재하는 인물처럼 조각했으며, 아마 그 대상은 그가 알고 있던 선승이 모델이었을 것이다. 〈무착보살상〉은 고후쿠지 호쿠엔도北圓堂의 주요 불상 중 하나로, 1208-1212년 사이에 제작되었다. 나라 시대에는 아직 불교 존상의 도상이 정해지지 않았던 것과 달리, (예를 들어, 놀라운 표현력으로 운케이를 감탄하게 만든 나라 고후쿠지興福寺의 건칠 입상 〈부루나 존자〉도73처럼) 〈무착보살상〉은 형태와 콘트라포스토 자세에 대한 완전한 이해를 보여 준다. 이 조각상은 8세기의 작품들처럼 날아오를 듯한 자세를 취하고 있지 않으며, 균형 잡히고 평온한 자세를 취하고 있다.

송대 미술에 영향을 받은 사실주의는 가마쿠라 초기의 특징인 정신적 긴장감에 의해 더욱 발전되었다. (무엇보다 선종 불교가 추구하는 인간 존재의 근본에 대한 관심과 탐구는 조형 세계에도 현실을 있는 그대로 보려는 태도로 나타나 인간적 내면 세계를 사생

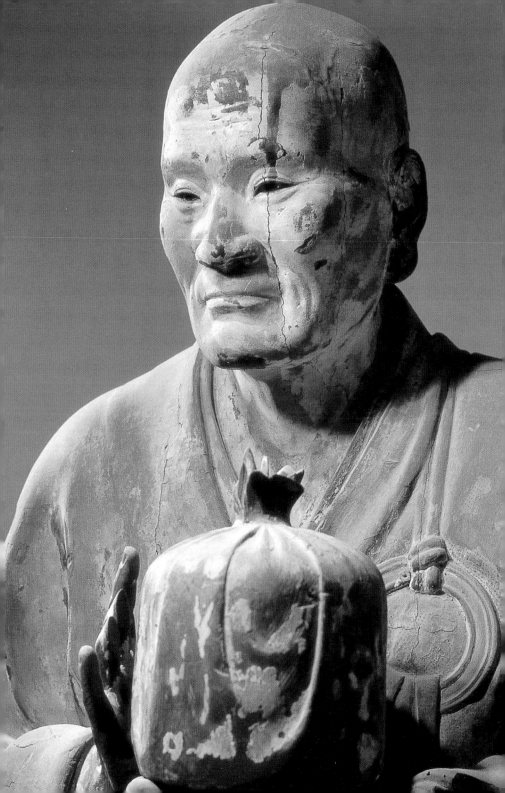

적으로 표현하고 여기에 무사적 웅혼함이 더해 초상 조각의 극치를 보여
주는 작품이 탄생하게 되었다. 건축에서도 가라요唐樣 양식이 새롭게 도
입되어 건물 외벽에 색채나 장식을 하지 않고 마루가 아닌 흙바닥을 사
용한 엔가쿠지圓覺寺 샤리덴舍利殿 같은 건물이 전한다.-옮긴이)

　　운케이의 6명의 아들과 다른 제자들은 비슷한 방식으로
송나라의 영향과 전통 양식을 접목시켰다. 더욱 부드러운 곡
선으로 깊이 파인 필럭이는 옷자락과 사실적인 손발의 위치,
돋보이지만 과장되지 않은 근육, 옥안, 그리고 무엇보다도 뚜
렷한 정신적 강렬함이 그 결과물이다. 하지만 이러한 특징은
전체적인 형태가 바뀌지 않은 채 주요 상像들에서만 보인다.
불교 도상학은 원래의 지역(여기에서는 중국과 인도다)에서 멀어
질수록 더욱 보수적으로 엄격해졌고, 예술적 개성이 끼어 들
여지는 점점 줄어들었다.

　　운케이의 맏아들이었던 단케이湛慶, 1173-1256는 그의 제자
들 중 가장 뛰어났다. 산쥬산겐도三十三間堂(1165년 창건)로 잘
알려진 교토의 렌게오인蓮華王院에서 단케이와 다른 게이파 불
사들은 본존 〈천수관음좌상千手觀音坐像〉과 〈천체천수관음입
상千體千手觀音立像〉을 만들었다. 천수관음좌상의 좌우에는 권속
인 이십팔부중이 안치되어 있는데 그중 단케이가 만든 2구의
상은 가마쿠라 불교 조각의 강렬함과 정열을 느끼게 한다. 관
음을 보좌하는 〈바수선婆藪仙〉도75은 수염이 난 수척한 얼굴에
지팡이에 의지한 은둔 선인仙人으로 묘사되었다. 그는 앞으로
구부정하게 서 있고 어깨뼈는 돌출되어 있으며, 왼손은 경권
經卷을 들고 있는 모습이다. 〈바수선〉의 주름진 얼굴과 굵은 손
마디는 그의 나이와 건강 상태를 짐작할 수 있게 해 준다. 하
지만 이런 주름진 얼굴과 움푹 들어간 눈, 기다란 곡선형의 코
가 드러내는 믿음과 독실함, 그리고 자애는 이내 숭고함으로
바뀐다. 그와 함께 있는 〈마와라뇨摩和羅女(마화라)〉 상도76에서
는 간결함과 한결같은 믿음이 가장 잘 엿보인다. 마와라뇨는 합
장하고 서 있는데, 탄탄한 목의 근육, 굳게 다문 입과 응시하

75 〈바수선〉, 단케이, 13세기 초, 목조
채색.

76 〈마와라뇨〉, 단케이, 13세기 초,
목조 채색.

는 눈은 외부와 단절된 채 내적 정신세계에 집중하는 모습이다. 여기에는 '모노노아와레物の哀れ(애수, 고뇌와 같은 감정)'와 같은 헤이안 시대의 특징은 찾아보기 힘들다. 가마쿠라 시대에는 자기 중심적인 후회나 두려움을 성찰하기보다는 금욕주의와 이타적인 사무라이의 미덕을 중시했다. 이런 경향은 중국으로부터 선종이 도입되면서 더욱 발달하게 되었다.

| 선종과 친조 |

중국과의 교류가 재개되면서 에이사이榮西, 1141-1215(1191년 귀국, 임제종臨濟宗을 전함)와 도겐道元, 1200-1253(1227년 귀국, 조동종曹洞宗의 개조가 됨) 같은 일본의 개혁적 승려들은 송나라로 유학을 가 선종을 들여왔다. 선종은 정신적 신앙을 중시했기에 예전만큼 절을 짓고 불상을 만드는 등 외적인 면에 치중하지 않았다. 현실을 있는 그대로 보고자 하는 이성적 접근은 무사들에게 매력적으로 다가왔고, 곧 공식적인 지지를 받게 되었다. 중국 스타일의 선종 사원들은 일본 남부에서 북부에 이르는 곳곳에 건축되었으며, 교토에 겐닌지建仁寺(1202), 도후쿠지東福寺(1243), 가마쿠라에 겐초지建長寺(1253)와 엔가쿠지圓覚寺(1282)가 지어졌다.

　선승의 초상화인 친조頂相는 스승의 삶, 특히 고승의 삶을 기록하는 선종 사찰이 많이 생겨나면서 본격적으로 제작되기 시작했다. 친조는 본질적인 '법'의 개인적, 직접적 전파를 표현한다. 기증의 명문이 새겨진 스승의 초상화는 깨달음을 얻은 제자에게 주어졌는데, 이는 구도자의 정신적 방향에서 스승과 제자의 인연이 갖는 중요성을 말해 준다. 유명한 중국 선승의 초상화가 일본 제자들에 의해 일본으로 유입되었고, '마음에서 마음으로' 전해지는 가르침은 제자의 정신적 통찰력과 선정禪定을 더욱 강화시켰다.

　남송南宋(1127-1279)의 선승 란케이 도류蘭溪道隆, 1213-1278는 1246년 일본에 온 지 2년 만에 섭정 호조 도키요리北條時

77 〈란케이 도류 상〉(부분). 13세기. 비단에 담채. 1271년 란케이의 간기가 있다.

賴(1246-1256년 재위)를 개종시키고 가마쿠라의 북쪽 언덕에 1253년 겐초지를 세웠다. 이는 일본에 세워진 최초의 중국 선종 사원이었다. 쇼군의 후원으로 선종은 순식간에 일본 전역으로 퍼져나갔다. 필자 미상의 일본 화가가 그린 겐초지 소장의 〈란케이 도류 상〉도77은 친조로서 그의 사망 7년 전의 모습을 보여 준다. 친조는 승려가 스승으로부터 수교受敎의 증표로 받는 초상화로 선종 불교에서 중시되었다. 란케이는 높은 의자에 앉아 발은 보이지 않으며, 경책警策(수행하는 중에 자세가 흐트러질 때 바로잡기 위해 사용하는 도구로 약 130센티미터 길이의 목판 형태임)을 들고, 자애롭고도 엄격한 눈으로 세상을 주의 깊게 관찰하고 있다. 그는 거의 70세라는 나이에도 불구하고 젊어 보이며, 여윈 몸이지만 피부는 깨끗하고 탄탄하다. 강약이 있는 유려한 붓질과 담묵과 담갈색의 선염은 송대 회화의 영향을 보여 준다. 선종은 모든 속세와의 유착을 금지하는

엄격한 교리를 지녔음에도 이제 중국에서 온 이 문화로 말미암아 새로운 시대를 맞이하게 된다.

| 가마쿠라 시대의 초상화 |

청정하고 담백한 세계관을 가진 선종은 당시 일본 초상화에 새로운 사실주의를 불어넣었다. 이러한 사례로 교토에 있는 진고지神護寺 사찰의 후지와라 다카노부藤原隆信, 1142-1205 작이라고 전하는 초상화 3점이 있다. 미나모토노 요리토모 쇼군의 초상화도79에서는 아직 헤이안 시대의 형식주의적 표현법이 남아 있다. 헤이안 시대에는 사람의 특징을 그대로 묘사하는 것이 무례하다고 여기고 기피했지만 여기서 화가는 주인공의 두꺼운 입술, 튀어나온 입, 작은 귓불, 둥글고 가는 코, 그리고 확고하면서도 무자비한 성격도 묘사했다. 반쯤 감은 예리한 눈을 통해 사려 깊은 눈빛이 보이고, 이로써 내면이 드러난다. 검은색 양단의 겉옷에 붉은 속옷 깃을 갖추었고 금제 칼자루, 상아로 된 홀笏, 도금 장식한 허리띠는 짙은 채색을 가하는 헤이안 시대의 화법을 따르고 있다. 하지만 눈꺼풀, 코, 귀, 입술은 사실적 입체감을 표현하기 위해 색을 여러 번 칠했다. 이처럼 세속 인물을 사실적으로 그린 기록화적 성격의 초상화를 일본에서는 니세에似繪라고 부르며 선승의 초상화인 친죠와 구별한다. 니세에는 후지와라 다카노부와 그의 아들 노부자네信實에 의해 확립되었다.

후지와라 다카노부가 그린 〈고토바 천황상後鳥羽天皇像〉(1221), 〈신란상親鸞像〉(1262), 〈고우다 천황상後宇多天皇像〉(13세기 전반) 등은 국보 또는 중요문화재로 지정되어 있으며 사실적인 표현 방식으로 유명하다. 그는 오직 대상의 얼굴만을 그렸으며, 나머지는 수하들에게 맡겼다. 1173년, 한 조신은 자신의 일기에 사이쇼코인最勝光院 안의 장지문에 그려진 그림 속 인물이 놀랍도록 실재와 닮아 누구인지 알아볼 수 있었다고 적으며, 자신이 그 자리에 없었음에 감사했다고 썼다. 이는 헤

이안 시대에 니세에를 기피했던 일본적 상황을 말해 준다. 하
지만 이 장지문에 사실적인 인물을 그린 이유가 상왕 고시라카
와 호오後白河法皇의 의뢰 때문임은 의미가 있다. 권력을 다투
던 반대파가 이 그림을 거칠고 불쾌하다고 비판하며 건물을
폐쇄해 버렸지만, 결국 사실적 그림이 주는 매력을 거부할 수
없었다. 13세기 초반 궁궐에서는 이러한 니세에 그림을 더욱
자주 의뢰했고, 그림 속 조신들의 이름과 나이까지도 기록하
게 했다.

니세에의 대표적인 예 중 하나는 14세기 다카노부의 자
손 고신豪信이 그린 조후쿠지長福寺 소장의 하나조 천황花園天皇,
1297-1348 초상화다.도78 이 초상화는 종이에 수묵담채로 그려
졌는데 천황은 1318년 퇴위한 후 1335년에 불교에 귀의한 지
3년 뒤에 승복을 입은 모습이다. 여기에서 그는 박학다식한 모
습에 염주와 부채를 든 채 세상을 지친 눈으로 바라보는 모습
으로 묘사되었다. 금니로 국화문이 그려진 화려한 가사를 걸
치고 있어 회색 승복의 수수함을 상쇄한다. 학구적인 얼굴은
세심하고 힘이 없으며, 하나조 천황은 직접 그림 왼쪽에 '비루

한 내 성격. 1338년 가을에 다메노부藤原爲信의 아들인 호인法印 고신이 그렸다라고 쓰며 이 그림의 사실성에 경의를 표했다.

| 무로마치 시대의 수묵화 |

무로마치 시대는 교토의 무로마치에 바쿠후가 설치되고 아시카가 다카우지足利尊氏(1338-1358년 재위)가 정이대장군에 임명된 1338년부터 오다 노부나가織田信長가 교토를 점령하는 1573년까지를 말한다. 또는 3대 쇼군 아시카가 요시미쓰足利義滿(1368-1394년 재위)가 남북조를 통일한 1392년 이후를 무로마치 시대라고 부르기도 한다. 이 시대에는 귀족문화와 무가문화의 융화가 이루어졌고, 중국 미술을 본격적으로 흡수해 선종 사원이 문화의 중심지 역할을 했다. 요시미쓰는 1398년에 조선과 국교를 맺는가 하면, 명과는 1401년에 무역을 개시하고 1407년에는 조공관계를 맺는 등 대외정책에도 적극적이었지만 16세기 중엽 이후는 중단되었다.

선종 사원을 후원함으로써 가마쿠라의 무사 지도자들은 귀족적인 후지와라 문화와 대등한 문화적 유산을 남겨 정통성을 확립하고자 했다. 새로 세워진 선종 사찰은 대륙 문화를 배우는 중심지가 되었고, 일본 승려들 중에는 중국 문학에 심취한 나머지 학승學僧으로 낙인찍히기도 했다. 이 시대부터는 절을 짓고 불상을 봉안하는 공덕은 그다지 중시되지 않았고, 종교의 세속화가 진행되어 선종의 유행은 세속 문화로 전환한 것이나 마찬가지였다. 즉 무로마치의 선승들은 명나라에 유학하여 불교이론보다 그 문화를 배우고, 주자학을 연구하는가 하면 감상용 수묵 산수화를 익혀 종교적 의미를 벗어나 자연을 관조하는 세속화 과정을 보여 주었다.

무로마치 바쿠후와 원나라는 선종을 통해 활발히 교류했다. 원의 선승들이 일본으로 건너와 선종 사찰을 창건하고 일본 승려들의 중국 유학도 빈번해졌다. 셋손 유바이雪村友梅, 1290-1346와 같은 일본 승려들이 지은 한시와 서법은 중국에서

老豐干把虎瞌睡拾得
寒山打作一覺倣蝦夷
夢前風流依々老樹
寒藏奈
祥符紹密拜手

80 〈사수도〉, 모쿠안 레이엔. 승려
쇼후쇼미쓰祥符紹密의 찬이 있다.
14세기, 종이에 수묵.

도 높은 평가를 받았다. 1329년 중국 원나라로 유학을 간 선
승 화가인 모쿠안 레이엔默庵靈淵(1330년대-1345년 전후 활동)은
그곳 사원에서 주지가 되었고, '목계牧谿의 재래'라고 칭송 받
을 만큼 수묵화로 이름을 알렸다. 목계는 남송-원 초의 선승
화가로 중국보다는 일본에서 더 높이 평가받는 편인데 14세
기 초 가마쿠라 시대 말에 작품이 전해져 일본 선종사원에서
널리 애호되었다.

　　모쿠안은 〈사수도四睡圖〉도80에서 자신이 가장 좋아한 선
종의 전설적 기인 한산寒山과 습득拾得이 풍간豐干과 그의 호랑

이와 함께 자고 있는 모습을 그렸다. 여기에 젊게 그려진 한산과 습득은 이후의 자료에서 문수보살과 보현보살의 모습이라고 밝혀졌다(선종은 여기에 풍간을 더해 삼위일체를 만들어 냈다). 모쿠안의 이 작품은 그가 얼마나 중국의 수묵화 기법에 능란한지 보여 주며 당시 원대 선종화에서 유행한 목계 화풍의 완숙된 경지를 증명하고 있다. 그의 선은 유려하고 묘사적이며, 수묵의 번짐 효과 같은 남송 선종수묵화 기법과 풍간의 얼굴과 배를 표현한 건필의 마른 붓질, 그리고 얼굴 특징을 묘사할 때 쓰는 거의 보이지 않을 정도의 가는 선을 자유자재로 사용한다.

모쿠안 레이엔이 중국에 있을 때, 일본 내 권력의 중심은 가마쿠라에서 교토로 옮겨졌다. 1368년에 중국은 명 왕조가 시작되었고 같은 해, 교토 무로마치室町 지역의 아시카가 요시미쓰足利義満(1367-1394년 재위)가 새로운 쇼군이 되었다. 궁정문화를 기피했던 미나모토노 요리토모와 달리 요시미쓰는 새롭게 화려한 궁정문화를 부흥시키고자 다짐했다. 가마쿠라 시대에 전쟁으로 파괴되었던 불교 사원들의 재건이 우선적인 과제였다. 무로마치 시대에 쇼군은 송원명대의 수묵화와 정자, 정원, 차노유茶の湯(다도를 말하여 무로마치에서 모모야마 시대까지 사용되었고, 센노 리큐가 의례를 조직화시켰다. 에도 시대부터는 주로 다도라는 용어가 사용되었다.-옮긴이) 문화를 지지했으며, 이를 전통적인 왕조 취향에 맞서 새롭게 이식했다. 그들은 문화 활동에 큰 관심을 가졌고, 무역을 통한 명의 문화보다는 여전히 송, 원 문화의 영향을 받고 있었다. 북송 휘종이 그린 것으로 전해지는 〈도구도桃鳩圖〉(1107, 일본 개인 소장), 목계의 〈소상팔경도瀟湘八景圖〉 중 〈어촌석조도漁村夕照圖〉(13세기 후반, 네즈미술관根津美術館)는 요시미쓰 감장인鑑藏印이 찍혀 있는 작품들로 오늘날 잘 알려져 있다. 쇼인즈쿠리書院造라 불리는 새로운 건축양식은 선종 사찰의 단출한 승방처럼 조그만 침상 위에 선반을 설치한 형식에 예술품을 걸 수 있는 도코노마床の間와 다다미가 깔린 일본 주택의 표준에 영향을 끼쳤다.

81 〈난혜동방도〉, 교쿠엔 봄포, 14세기 후반, 종이에 수묵.

146

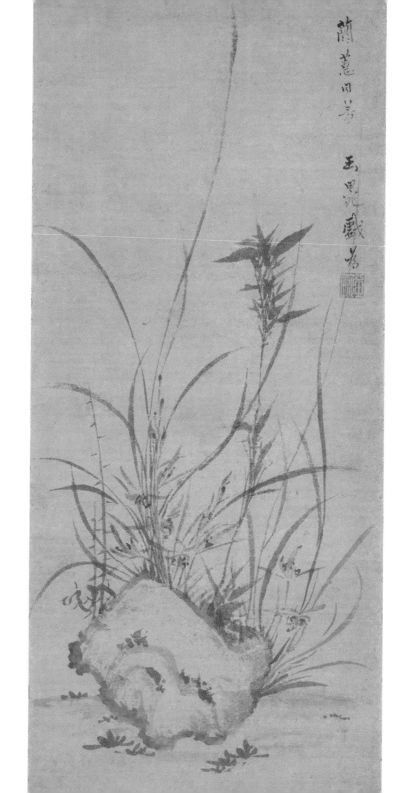

무로마치 바쿠후 초기에 명과 조공관계를 맺은 지 얼마 지나지 않아 무역에서 많은 통제가 일어났고 1549년 견명선을 끝으로 중단되었다. 이로 인해 중국 유학이 제한되었으며 일본의 선승화가는 중국 스승의 가르침을 받을 수 없었다. 일본의 세밀한 감성에 본질적으로 명백한 중국의 흑백 표현은 매우 낯선 것이었고, 이는 무로마치 시대의 수묵화가 왜 그토록 성공할 수 없었는지를 설명해 준다.

원나라의 선종화는 인물, 난초, 대나무, 소나무, 산수의 표현에서 형태를 간소화해서 표현했고 이러한 중국 수묵화를 처음 접한 일본인들은 이를 더욱 간소화함으로써 형태가 거의 사라지는 결과를 가져오게 된다. 다양한 수준의 선종화가 일본으로 수입되었고 일본 화가들은 이를 맹목적으로 모방하거나 자신의 것으로 변형시켰다.

물론, 중국 선종화를 변형시키는 것은 창의성을 위한 적

82 〈백의관음산수도〉, 구케이 유에. 14세기 후반, 비단에 수묵.

절한 선택이었겠지만, 도상학적 충실도의 측면에서 제약이 있었다. 중국 선종의 작품은 자연스러운 유쾌함과 통찰력을 표현했는데, 일본 화가들은 여기에 약간의 영감과 자유를 더할 수 있을지언정, 자신만의 관점을 넣지는 못했다. 다만 일본 화가들은 중국 양식을 변형하면서 자신의 예술적 성향을 드러냈고, 이는 특히 중국과의 교류가 제한되었던 명나라 시대에 두드러졌다.

쇼군의 요구 때문에 일본 선종화는 형식상 중국 선종화 양식을 따를 수밖에 없었지만 천천히 더욱 시적이고 토착화된 표현 형식을 띠며 발전해 나갔다. 헤이안 시대에 당대 청록산수화의 영향을 받아 발전한 야마토에 전통과 비교해서, 무로마치 선종화는 완벽한 예술적 자유를 누리지 못했다. 또한 현재의 관점에서 보자면 무로마치 선종화는 온나에女繪, 온나데女手 서법, 라쿠도기樂陶器, 림파琳派 그림과 서법, 그리고 우키요에浮世繪 목판화처럼 일본의 예술적 창의성이 완전히 드러났던 장르와 비교하면 다소 부족하다고 볼 수 있다.

하지만 중국 양식을 일본식으로 재해석하는 과정은 필연적이었다. 교쿠엔 봄포玉畹梵芳, 1348-약 1420의 〈난혜동방도蘭蕙同芳圖〉도81는 소재나 기법을 변형시키지 않고도 중국의 그림처럼 시적 변용과 철학적 의미 전달이 가능함을 보여 주었다. 봄포는 한때 교토 난젠지南禪寺의 화승이었고 문인화가였다. 시인이자 서예가로도 알려졌지만 무엇보다도 묵란도로 유명했다. 이 그림의 돌과 난초는 중국처럼 자유분방한 난초 잎의 필세에 중점을 두기보다는 유려한 붓질과 농담 변화를 통해 정신적 에너지로 가득 찬 화면 공간을 만들어 내고 있다.

묵란과 묵죽 등은 원의 문인화와 선종에서 유래했지만, 무로마치 수묵화는 선종의 영향을 받아 다양한 스타일로 절충되고 융합되었다. 이에 관한 좋은 예는 구케이 유에愚溪右惠(1361-1375년 활동)의 세 폭 그림인데,도82 중앙에 백의관음이 있고 그 좌우에 산수도를 두고 있다. 기존의 산수는 진죠나 나한도의

배경으로 그려졌으나 구케이는 산수를 앞으로 내세워 극적인
효과를 낸 최초의 작품을 만들어 냈다. 여기에는 한국의 영향
을 받은 격정과 남송의 선승화가 옥간玉澗의 간소한 화법과도
유사한 바가 있다. 중앙 화폭의 관음보살은 물 위의 바위에 앉
아 있고, 좌우 폭의 나무들과 산, 바위는 관음을 향해 뻗어 있
는 듯하다. 화가는 이 그림에서 안정과 견고함, 또는 공간적 명
확함을 보이려는 것이 아니다. 환상적인 풍경이 중력을 무시한
듯 회오리치는 가운데 관음과 나무꾼, 어부 3인이 이러한 소란
을 알아채지 못한 듯 몰입한 모습을 그리고자 한 것이다.

　　교젠良全은 14세기 중반에 활약한 가장 성공한 선승화가
중 한 사람이었으며, 규슈 지방 출신인 것으로 추정된다. 불
교와 관련된 그의 모든 작품은 매우 전문적이며 조예가 깊
은 화가였음을 보여 주는데, 이는 그가 종교적으로 매우 높
은 위치에 있는 선승이었음을 감안한다면 놀라운 성과다. 그

의 가장 유명한 작품 중 하나는 〈백로도白鷺圖〉도83다. 백로는 겉보기에는 세속적인 주제라고 생각되지만, 선종화에서는 다양한 새가 종교적 상징으로 사용되었다. 이 그림에서 백로는 앞으로 몸을 구부리면서 다리를 내딛는 순간에 있고, 보이지 않는 물고기를 향해 달려들려 긴 목을 움츠리고 있다. 우측의 전경에 있는 갈대와 잎은 좌측에서 형성된 긴장감을 완화하면서 균형을 잡는다. 가늘고 유려한 교젠의 붓질, 백로의 흰 깃털과 검은 부리, 갈대의 속도감 있는 붓질은 생동감이 넘친다. 중국 회화 양식에 기반을 둔 이 단순한 그림에서도 교젠은 선종의 정신과 순수함을 표현하고자 했다.

| 정원과 산수화 |

텐류지天龍寺는 교토 북서부에 있는 오래된 정원에 세워졌다. 이 정원은 10세기부터 조신들이 애용하던 휴양지였다. 무로마치 바쿠후室町幕府를 세운 초대 쇼군인 아시카가 다카우지

84 봉래장생도. 교토 텐류지 정원 연못 소겐지, 1265년 완성.

足利尊氏(1338-1358년 재위)는 요시노에서 죽은 고다이고 천황의
명복을 기리며 절의 조영을 시작했다. 이 일을 맡은 선승 무소
소세키夢窓疎石, 1275-1351는 막대한 비용을 조달하기 위해 1342
년에 무역선인 텐류지선을 원나라에 보낼 것을 제안했고 그
결과 1343년에 텐류지가 창건될 수 있었다. 가마쿠라 시대에
후지와라 다카노부藤原隆信가 그린 것으로 전하는 진고지神護寺
소장 니세에似繪 초상화 3점 중 〈다이라노 시게모리平重盛 상〉
은 최근 연구(1995)에 의해 다카우지의 상일 가능성이 제시되
어 인정받고 있다. 중국 선인들이 사는 봉래선경을 연상시키
는 듯한 텐류지의 연못 소켄지曹源池도84는 무소 소세키가 정비
했으나 일본을 방문한 중국 장인에 의해 만들어졌을지도 모

른다. 여기 7개의 돌은 중앙에 솟아오른 섬 주변으로 낮은 산 봉우리 같은 돌을 둘러싸고 있는데, 송대 산수를 축소하여 구현했으며, 현존하는 유일한 송대 암석정원으로 알려졌다.

당시 중국 작품의 수집과 연구가 전적으로 선승들의 몫이었다면, 이제 쇼군이 이를 적극적으로 장려하기 시작했다. 3대 쇼군이었던 아시카가 요시미쓰足利義滿(1367-1394년 재위)는 아름다운 정원으로 유명했던 옛 부지를 사들여서 이곳에 1398년 3층 누각인 킨카쿠지金閣寺도85(로쿠온지鹿苑寺 안에 세워짐. 1950년 방화로 소실된 후 1955년 재건)를 지었다. 킨카쿠金閣는 헤이안 시대에 귀족 저택의 대표적 형식인 신덴즈쿠리寢殿造로 된 1층에 석가삼존상을 안치하고 그 위층에는 와풍和風의 관음전, 3층은 선종풍 불당을 두었다. 이곳은 교토 북쪽에 위치하여 기타야마北山라 불렸던 지역인데 킨카쿠지는 화려함 가운데 청신함을 보여 주는 기타야마 문화北山文化를 상징하는 건물이 되었다. 후에 히가시야마東山 지역에 아시카가 요시마사足利義政(1449-1473년 재위)는 도구도東求堂(1485년에 완성되었고 내부에 아미타삼존상을 안치한 불당과 서재 겸 회의를 할 수 있는 도진사이同仁齋가 있음)와 긴카쿠지銀閣寺(요사마사 사후인 1489년에 완성된 2층 누각. 지쇼지慈照寺 안에 세워짐)를 세웠다. 긴카쿠銀閣는 무로마치 시대에 형성된 건축 형식인 쇼인즈쿠리書院造로 된 1층과 선종풍 불당으로 꾸며진 2층으로 구성되어 있다. 도진사이와 긴카쿠지는 히가시야마 문화東山文化의 상징적인 건축물이 되어 유현幽玄(고상하고 우아한 기품), 와비ゎび[侘](한적함 또는 불완전함 속에서 미를 발견하는 일본적 미의식의 하나), 사비さび[寂](적적하고 오래된 소박함에서 미를 찾는 일본 미의식의 하나) 같은 미의식을 바탕으로 일본적 문화를 전개했다. 히가시야마 문화는 기타야마 문화와 함께 일본 문화에 양립하는 양대 축을 이루게 되었다. 요시미쓰는 이 킨카쿠지를 도서관과 예술품 수집 장소로 사용했다. 연못 위에 세워진 킨카쿠지는 본래 배 위에서 움직일 때마다 바뀌는 시점에 따라 감상하도록 설계되었지만,

지금은 한 시점에서 전체적으로 감상이 가능하도록 만들어졌다. 기존 헤이안 시대에는 선상 축제를 즐기기 위한 목적에 초점이 맞춰져 있었다면, 이제 고요한 명상을 위한 공간으로 바뀌었다.

쇼군은 선종 사찰에 중국에서 들여온 선종 관련 미술품을 수집해 전시하기 시작했고, 일본의 천왕과 대등한 위치에 서기 위해 남송의 원체화풍院體畵風(궁정의 화원에서 성립된 전문 직업 화가들이 구사한 화풍-옮긴이) 작품을 수집하기도 했다. 예를 들어, 1382년 요시미쓰는 쇼코쿠지相國寺의 건축을 명령하고, 자신의 저택을 장식할 화승을 고용했다. 선승들이 깨달음의 경지에 이르는 수행의 하나로 만든 미술품은 점점 바쿠후 쇼군의 세속적이고 장식적인 목적을 위해 사용되기 시작했다.

14세기 말, 한국과 중국의 선승화가들도 세속적으로 변해가고 있었으며, 여기서는 문학적인 성과가 종교 정신의 추구보다 중요했다. 일본에서도 이 같은 변화가 일어났고, 시화축詩畵軸(시가지쿠)이라는 새로운 장르가 탄생하게 되었다. 시화축은 선승들의 문인적 아회雅會에서 만들어진 산수화의 여백에 제시題詩를 부연하는 가케모노掛け物(또는 가케지쿠掛け軸) 형식의 회화를 의미한다. 그림은 보통 화승이나 화가가 맡으며 중국의 시서화 일치 전통이 바탕이 되었다고 할 수 있다. 시화축은 산수나 산수인물, 화조 등의 소재를 주로 그리지만 내용상 시의도詩意圖와 서재도書齋圖 같은 시적 정취를 나타내는 그림이 중요하다. 두보, 이백, 도연명의 작품이 시의도의 인기 주제였고, 화가는 알 수 없지만 〈시문신월도柴門新月圖〉(1405) (후지타미술관藤田美術館)가 가장 이른 시기의 작품이다. 서재도는 서재를 짓고 이를 축하하기 위해 화가에게 심상心象 산수를 그리게 하고 함께한 지인들에게 서재의 이름을 붙이거나 시를 짓게 하여 그림에 붙이는 문인 교류의 성격을 보여 준다. 전傳 민쵸明兆의 〈계음소축도溪陰小築圖〉(1412), 전 슈분의 〈삼익재도三益齋圖 (산에키사이)〉(1418), 〈청송헌도聽松軒圖〉(1433), 〈죽재

독서도竹齋讀書圖〉(약 1446)가 서재도로 알려져 있다.

　일본에서 시화축은 주로 학식을 갖춘 선승들 사이에서 애용되던 예술 형태였지만, 쇼군(요시미쓰로 추정된다)이 자신의 저택 내부 공간을 장식하는 데 사용하기 시작했다. 그의 아들인 아시카가 요시모치足利義持, 1386-1428는 교토의 뛰어난 선승들에게 시를 의뢰하고 화승 죠세츠如拙(15세기 전반 활동)에게 앞뒷면에 그림이 있는 '좌병座屛' 형태로 '새로운 양식'의 그림을 그려 줄 것을 요구했다. 여기서 말하는 새로운 양식이란 남송 양식이었을 것이고 죠세츠는 남송의 궁정화풍인 마원馬遠과 양해梁楷 풍으로 〈표점도瓢鮎圖(효넨도)〉(1415년 이전)도86를 완성했다. 입구가 좁은 호리병으로 큰 메기를 잡으려고 하는 선종의 공안公案(선종에서 수행자에게 주어지는 역설적인 과제나 문답-옮긴이)과 관련된 내용을 그린 것이다. 죠세츠의 작품은 대부분 흑백 수묵화며, 호리병을 강조하기 위해 빨간색도 사용되었다. 인물의 옷에는 각지고 꺾인 필선이 보여 양해풍의 흔적을 엿볼 수 있다. 물결 또한 왼쪽의 밀집된 흐름에서 방대

面水好山皆可廬
唯多竹又稱吾廬
應言門亦是嚴佳宅
日課猶愁負讀書
村菴靈處叟題

한 오른쪽 공간으로 퍼져나가는 모습으로 묘사된 점도 눈여겨볼 부분이다. 이는 통상적으로 오른쪽에서 왼쪽으로 묘사되는 물의 방향과는 반대이다. 그리고 둑과 대나무, 메기, 호리병, 흐르는 물의 부드러운 곡선은 우측의 흔들리는 갈대와 인물의 몰입에서 느껴지는 강렬함과 잘 어우러진다. 이 그림은 좌병으로 제작되었지만 현재는 앞뒷면의 글과 그림 부분을 상하로 연결하여 시화축 형태로 개장改粧해서 전한다.

이상적인 산중은거지山中隱居地를 묘사한 '서재화書齋畵' 또한 시화축의 형태로 많이 그려졌다. 죠세츠의 제자 슈분周文(약 1423-1458년 활동)은 쇼코쿠지相國寺의 화승으로 수묵화의 거장 셋슈雪舟의 스승이었으며 〈죽재독서도竹齋讀書圖〉도87, 88가 서재화의 한 예다. 교토 난젠지南禪寺 도젠인東禪院에 있었던 실재 서재 죽재를 이상적인 은거지로 그린 이 그림은 서문을 선승 지쿠운 도렌竺雲等連, 1390-1471이 1447년에 썼고, 역시 5인의 교토 선승이 각각 제시를 추가했다. 죽재라는 이름에 걸맞게 서재 주변에는 대나무 숲이 둘러쳐 있으며 한 선비가 글을 읽고 산 아래에 고사高士가 시동을 거느리고 다리를 건너는 모습이 보인다. 슈분은 이 작품에서 남송 원체화풍을 바탕으로 원경을 비워두거나 안개로 처리함으로써 무한한 공간감을 암시한다. 예를 들면, 집과 배는 나무와 갈대, 안개 속에 두고, 등을 구부리고 걸어가는 인물을 간략히 표현하는 방식이다. 이러한 구도는 당시 막 일본으로 들어오기 시작한 명대 회화를 오히려 고풍스러운 것으로 보이게 했다. 교쿠엔 봄포가 묵란을 변형시켰듯이, 슈분은 남송 원체화풍 중에서도 하규夏珪(약 1195-1224년 활동)를 통해 원명대 회화가 지닌 입체적 형태와 닫힌 공간을 투명한 감성 형식으로 바꾸고 안개 속에서 숨 쉬고 팽창하는 듯한 충만한 공간을 만들어 냈던 것이다. 슈분의 진정한 공헌은 선종 수묵화를 새로운 '심상산수화心象山水畵, mind-landscape'의 영역으로 발전시킨 것이다. 학식을 갖춘 선승들이 은거하는 초옥에서 꺾어진 노송 가지나 강 건너 옆

87 (왼쪽) 〈죽재독서도〉(부분), 전傳 슈분. 무로마치 시대 15세기 중반. 종이에 수묵.

88 (위) 〈죽재독서도〉. 선승 6인의 시가 담긴 그림의 전체 모습.

西子湖邊話歲寒松肥
梅瘦开平安孤舟白集
人歸去想与憶君相對看
　　　　桃史
詩到梅邊不厭寒孤山
雪士凍吟安桃花塢裏
春風處猶把横斜和雪看
臥雲棟繪

은 안개에 싸인 풍경을 바라보고, 여기에 화면 대부분을 차지하는 제화시가 시의를 더해, 보는 이에게 더없는 정서적 공감을 불러일으킨다.

슈분파의 제자 중 한 사람이었던 텐류 쇼케이天遊松谿(1440-1465년 전후 활동)의 〈호산소경도湖山小景圖〉도89는 시적 공간 활용의 특별한 예를 보여 준다. 이 작품에서 강한 필치의 선묘는 시적인 정취를 조금 감소시킨다. 또한 강가의 금빛 누각은 슈분의 소박한 산속 오두막 같은 죽재와는 매우 대조적이고, 형식화를 드러낸다. 호수는 더욱 광활하며, 좌우측 상단에서 연장되어 하늘로 이어진다.

이 시대의 현존하는 작품 중 가장 서정적인 작품은 분세이文淸(1460년대 활동)의 〈서호도西湖圖〉도90로 슈분이 이룩한 '심상산수화' 화풍의 전형을 보여 주는 작품이다. 하규의 영향을 받은 원명대 화풍임에도 여러 요소를 일본식으로 재배치했다. 좋은 중국 회화 작품을 실견하기는 어려웠고 바쿠후의 쇼군이 남송-명대까지 약 250여 년간 중국 회화를 선호함에 따라 무로마치 시대 화가들은 다양한 중국 양식을 통합하고 절충한 작품을 만들어 냈다. 이 시기에 유입된 중국 작품 대부분은 부채 그림, 화첩, 두루마리로 된 남송과 원나라의 것이다. 같은 시기 일본 작품은 대부분 벽에 거는 축軸(명나라 때 유행한 형식)의 형태 또는 대형 미닫이문襖(후스마)에 그려진 그림襖繪(후스마에)과 장병화障屛畵(쇼헤이가 또는 쇼뵤가로도 발음)로 옮겨졌으며, 이는 일본의 건축 환경에 알맞게 특수한 목적과 기능을 담아 만들어진 것이다. 여기서 장병화는 장벽화障壁畵(쇼헤키가)와 병풍회屛風繪(뵤부에)를 함께 부르는 말이다. 장벽화는 종이나 비단에 그린 그림을 장지문 양면과 방의 내부 벽면에 붙인 벽화형 그림이고, 병풍회는 병풍에 그린 그림을 말한다.

우리는 다양한 중국 화제를 일본적인 축 형태로 통합하는 과정에서 일본 화가들의 천재성을 볼 수 있다. '심상산수화'의 고요하고 사색적인 공간은 헤이안 시대의 야마토에에

서 탄생한 장식적 구름의 표현과 대응한다. 지나치게 열정적이지 않으면서 감정은 자연을 향한 심오함을 담고, 공간은 유려한 S자 형태로 좌측 중앙에서 우측 상단으로 흐른다. 하규 산수화풍의 요소는 여기서 일관된 지반을 따라 배치되고 전경의 다리 부분이 돌과 두 그루 소나무와 비교해 축소되어 전체 풍경이 하나로 통합되면서 그림에서 고요함이 메아리처럼 울려 퍼진다.

쇼군은 훗날 중국에서 남종문인화가라 불리는 작가들의 작품도 수집했다. 부벽준斧劈皴(도끼로 나무를 찍어 낸 자국과 같은 질감을 나타내는 준법으로 붓을 옆으로 뉘어 끌어내려 그리는 준법을 말한다.-옮긴이)으로 그려진 울퉁불퉁하고 각이 진 바위가 특징인 북종의 원체화풍院體畵風(궁정의 화원에서 성립된 전문적인 직업 화가들이 구사한 화풍을 이른다.-옮긴이) 산수화와 달리 남종문인화가들은 강남 풍경을 대표하는 완만한 언덕과 광활한 강가 경치를 피마준披麻皴(마의 올을 벗긴 듯한 필치로 산이나 바위의 입체감을 표현할 때 쓰는 준법-옮긴이)과 미점준米點皴(북송 문인화가인 미불米芾과 그의 아들 미우인米友仁이 창시한 산수화법이다. 습윤한 산과 나무를 나타내기 위해 붓을 옆으로 뉘어 먹의 농담만으로 점을 찍어 그린다.-옮긴이) 기법으로 즐겨 그리곤 했다. 무로마치 시대의 회화 컬렉션 중에서 이 후기 남종화풍이나 미법산수 양식은 불교 인물, 동식물, 그리고 산수를 그린 중국의 선승화가 목계의 작품을 통해 재현되었다. 대부분의 일본 산수화가는 남송의 원체화풍인 마하파 양식을 구사했지만, 쇼군의 예술품 관리자 중 한 사람이었던 소아미相阿彌, ?-1525는 다이토쿠지大德寺 다이센인大仙院의 후스마에서 볼 수 있는 〈소상팔경도〉처럼 남종화풍을 구사했다. 이 작품에는 송대 대표적인 화가였던 거연居然과 미우인과 관련된 중국 문인화 전통의 특징이 결합되어 있다. 아미파阿彌派는 화가이면서 대대로 아시카가 바쿠후를 위한 서화 수장품을 관리, 감정하는 역할을 수행했다. 소아미는 중국에 우호적인 아시카가 요시마사足利

91 〈소상팔경도〉, 소아미, 23개의
후스마에 중 하나. 1509. 종이에 수묵.

義政. 1436-1490의 비호 아래 자랐고 직접 중국의 화풍을 공부할
수 있었다. 앞서 언급된 북종화보다 소아미의 20개 이상 패널
로 된 대작은 예술적으로 완성도가 높으며, 이는 소아미가 중
국 문인화의 특징을 잘 이해하고 있음과 동시에 중국의 남종
화풍이 일본 정서에 더 부합한다는 점을 보여 준다. 그럼에도
쇼군이 날카롭게 각진 원체화풍을 더 선호했던 이유는 이들이
사용하는 부벽준 같은 고난이도의 기법 때문인 것으로 보인
다. 이로 인해 일본에서는 남종화풍의 발전이 늦어져서 무로마
치 시대를 지나 화가들이 좀 더 독립적인 지위를 얻게 되는 도
쿠가와 시대德川時代에 이르러 비로소 전성기를 맞이하게 된다.

　　소아미 작 〈소상팔경도〉도91는 다이센인의 후스마에 중
하나였지만 현재는 횡권橫卷으로 개장되었다. 이 작품에서 소
아미는 중국 남종화풍으로 일본 풍경을 적절히 조화해 그려
냈다. 가을 장면에서 안개에 감싸인 나지막한 둥근 언덕과 정
박한 배가 있는 강가의 풀밭, 그리고 낮게 열을 지어 내려오
는 기러기 떼가 보인다. 이 작품에서 우리는 우지 뵤도인平等院

호오도鳳凰堂 벽화의 〈조춘도早春圖〉가 가지고 있는 만물이 소생하는 이른 봄의 느낌을 발견할 수 있다. 산 아래쪽에 있는 집들은 고요함에 싸여 있고, 날아드는 기러기들만이 차디찬 공기의 적막함을 깬다. 두 척의 배는 갈대가 가득한 땅에 정박해 있고, 아래쪽 둑에 있는 두 명의 낚시꾼은 광활하고 고요한 오후에 녹아든다. 가득 찬 구름처럼 퍼져나가는 안개는 형체 없이 떠다니며 모든 것을 감싸고 있다. 소아미의 구성은 슈분파의 여백을 위주로 하는 스타일과 중량감을 지닌 사물을 중심으로 하는 셋슈파 양식의 중간에 있다. 우리는 소아미의 유연한 먹과 붓질의 최소화, 먹을 잔뜩 품은 붓으로 한 획에 그리는 나무 둥치, 수묵으로 연운煙雲을 완벽하게 표현하는 기법 등, 숙련된 남종화풍의 사용에서 일본 남화南畵가 낳은 최초의 걸작을 볼 수 있다.

일본의 일반 건축과 종교 건축에 장식된 공간은 특별한 사회적 목적을 위해 사용되었다. 하나의 방을 커다란 산수 후스마에로 둘러싸 장식함으로써 각 방은 각기 다른 느낌을 풍기도록 디자인되었다. 대개 산수화 (종종 바깥에 있는 실제 호수 풍경을 묘사한 산수화도 있었다)를 사용하는 사원에서는 공간의 중요성이 그림 스타일과 그 그림이 사계절 순서에 얼마나 정확히 부합하는지에 따라 결정되었다.

무로마치 시대의 선종 초상화인 친조頂相는 지극히 사실적인 전통을 이어나갔다. 위대한 선승 잇큐 소준一休宗純, 1394-1481은 천황가의 후예로서, 어려서부터 불교 공부를 시작해 깊은 깨달음을 얻었지만 자유분방한 기행의 삶을 살았다. 1474년 천황의 명으로 황폐한 다이토쿠지大德寺의 주지로 임명되었고, 민중교화에 힘써 널리 존경받았던 잇큐는 곧 절의 재건과 부흥에 성공할 수 있었다. 만년의 잇큐를 가까이에서 모셨던 보쿠사이 쇼토墨齋紹等, 1412-1492는 생전의 스승을 그린 이 초상화도92에서 불필요한 선을 배제한 절제된 선묘로 내면 감정을 섬세하게 표현해 냈다. 보쿠사이는 초췌한 듯하나 생

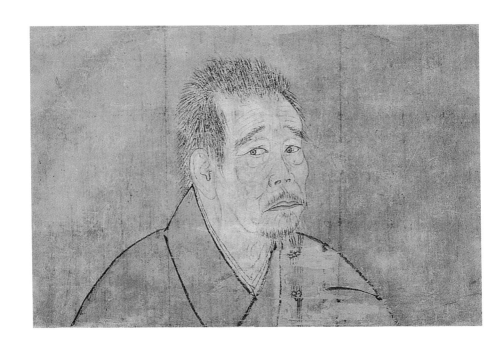

각 깊은 잇큐의 얼굴과 고승의 날카로운 정신을 잘 드러냈다.
그림 상단에는 잇큐가 직접 말한 유게遺偈(선승이 임종하기 전에
제자들에게 남기는 말씀)가 쓰여 있다.

교토의 활발한 문화 활동은 지방의 다이묘大名에게도 영
향을 미쳤으며, 15세기 후반에는 다른 지방에서도 미술 후원
과 수장收藏이 번성했다. 일본 수묵화의 거장 셋슈 토요雪舟等
楊, 1420-1506는 교토의 쇼코쿠지에서 슈분의 가르침을 받은 지
방 출신의 선승화가로, 중국과의 교역로가 지나는 혼슈 남서
쪽 야마구치에 운코쿠안雲谷庵을 건립했다. 1467년에서 1469
년까지 그는 무역 사절단의 일원으로 중국 명나라를 다녀왔
다. 북경의 건물 벽에 벽화를 그리는 일에 참여했으며, 사원
을 방문해 명의 원체화풍院體畵風(궁정 화원에서 전문 화가들이 구
사한 화풍-옮긴이)을 체험했다. 셋슈는 명대 회화의 거폭巨幅 작
품을 직접 보고 그 견실함과 완정성完整性, self-sufficiency 등 고유
한 특색을 자신의 관점으로 받아들였다. 일본으로 돌아온

셋슈는 시적인 슈분 양식의 모호한 공간 처리와 형상 묘사의 불일치를 버리고 구체적 실물 묘사와 이성적 질서를 선택했다. 다만 만년작에서 스승을 기리는 작품을 만들었을 때는 슈분 양식으로 회귀하는 모습을 보이기도 했다. 그의 작품은 빈 공간이 아니라 실체가 있는 물질을 중심으로 둔다. 가장 두드러지는 특징은 중앙에 있는 산이다. 셋슈 그림에서 보는 이의 시선은 더 이상 빈 공간에서 떠돌지 않고 좌측 아래 돌담길을 따라 전경의 바위를 돌아, 길 아래쪽 정자를 지나 울퉁불퉁한 곶串을 향해 간다. 이곳 좌측에는 정자가 하나 있으며, 보는 이는 튀어나온 산봉우리를 지나 호수를 바라본다. 기존의 슈분 양식에서는 공간을 감싸기 위해 사용된 두 그루 소나무가 여기서는 자신의 확고한 존재감을 이용해 호수의 광활함을 덮는다. 이 작품을 만든 시기에 셋슈는 이미 남송의 하규夏珪 양식과 옥간玉澗의 발묵 산수화에서 따온 폭발적인 수묵 사용으로 활력과 일관성을 지닌 송원 양식을 재창조했고 그 웅건하고 견고한 형태로 세상을 놀라게 했다. 유명한 〈추경산수도秋景山水圖〉, 〈동경산수도冬景山水圖〉 같은 작품이 그 좋은 예다.도93 오우치가大内家를 위해 그린 1,600센티미터에 달하는 대작 〈산수장권山水長卷〉(모리박물관毛利博物館)에서도 이를 확인할 수 있다.

셋슈의 유산은 다양한 스타일로 전해졌다. 셋슈가 운코쿠안에서 가장 아꼈던 제자는 소엔宗淵(1489-1500년 활동)이었다. 셋슈는 소엔이 발묵 기법에 가장 뛰어나다는 인증으로 자신의 〈파묵산수도〉(1495년작, 도쿄국립박물관) 위에 직접 제발題跋을 써 주었다. (셋슈가 76세 때 그린 작품으로 소엔이 죠세츠-슈분의 화풍을 계승했다는 일종의 증표로 그려 준 것이다. 그림 속에 '파묵법破墨法'이라고 쓰여 있어서 발묵 기법으로 그렸음에도 불구하고 예부터 〈파묵산수도〉라 불렸다. 소엔은 이 그림에 교토의 유명한 선승 6인의 시를 받아 완성했다.-옮긴이) 소엔의 〈발묵산수도潑墨山水圖〉에서 붓질과 먹의 사용법을 보면 슈분이나 남송 원체화풍의 화승 옥간

보다 셋슈 양식에 더 근접한 것을 볼 수 있다.도94 물론 소엔의 그림은 셋슈보다는 좀 더 시적이지만, 공간 구성은 실체와 움직임으로 차 있다. 〈발묵산수도〉에서 안개에 싸인 중앙의 경물은 원경을 향해 S-자 모양으로 빨려 들어가고, 반면 한 획으로 그린 배는 왼쪽에서 중앙으로 나가며, 견고한 판교板橋는 오른쪽으로부터 중앙을 향할 것이다. 모든 요소는 역동적인 필묵을 통해 중앙으로 응집되는데 이는 경물을 널리 분산하는 슈분파의 양식적 특징과 대조적이다.

셋슈의 또 다른 제자 도슌等春(1506-1542년 활동)은 옥간 양식의 〈소상팔경도〉도95에 보이는 발묵 기법을 통해 스승의 격동적인 스타일을 이어받았음을 떠올리게 한다. 남송 옥간의 자기 성찰적이고 정적인 스타일에 비해 도슌의 작품은 셋슈와 비슷한 붓질과 표현 방법을 사용한다. 좌측의 설산은 하얗게 두었고 눈 덮인 돌 틈에서 폭포가 흘러내리고 있다. 겨울의 강풍은 어두운 하늘을 넘어 산 쪽으로 눈을 날리고 있다. 여기서 시적인 모습은 찾아볼 수 없으며, 오직 실체와 움직임만이 존재할 뿐이다.

아시카가 바쿠후가 몰락의 길로 접어들고 지방 세도가들이 힘을 얻게 되면서 15세기 후반의 예술 작품에는 격렬한

93 (왼쪽) 〈산수도〉, 셋슈 절필작, 료안 게이고의 1507년 찬, 16세기 초, 종이에 수묵담채.

94 (위) 〈발묵산수도〉, 소엔, 15세기 후반 또는 16세기 초, 종이에 수묵.

95 (오른쪽) 〈소상팔경도〉 중 '강천모설', 도슌, 16세기 초, 종이에 수묵.

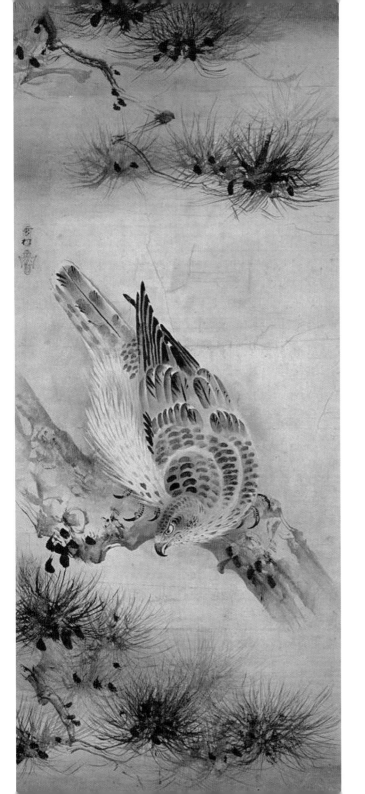

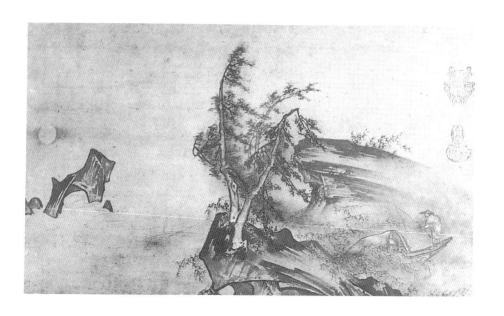

정서가 고조되었고 무인 계층의 횡포한 태도가 점점 반영되기 시작했다. 셋손 슈케이雪村周繼, 약 1504-1589는 셋슈 토요雪舟等楊, 1420-1506의 제자로 일본 북동부에서 주로 활동했으며, 그의 유명한 〈송응도松鷹圖〉도96는 이 시대의 공격적인 느낌을 잘 반영하고 있다. 빠른 붓질로 그린 이 작품은 먹이를 포착한 새의 모습을 중심에 두고 있다. 이 그림에서 넘치는 긴장감은 그림 전체의 공간뿐 아니라 솔잎 하나하나까지 떨리게 만든다. 그의 후기 작품 중 하나였던 〈풍우산수도風雨山水圖〉도97에서 셋손은 혼란에 빠진 세상을 표현한다. 여기서 우리는 그의 선들이 형태와 하나가 되는 것을 볼 수 있으며, 이는 그의 표현이 성숙했음을 보여 준다(이전까지 그의 선들은 단순히 형태 위에 얹힌 것에 불과했다). 셋손의 표현력과 묘사력의 조화는 새롭고 특이한 폭발적인 형태를 낳는데, 예를 들어 돌은 새로운 맹렬함으로 공간을 꿰뚫는 투사체로 표현되었다. 여기서 우리는 정적靜寂과 동감動感의 대비, 평화와 전쟁의 대비를 볼 수 있다. 좌측의 평온한 수면 위에 달빛이 드리운 섬은 중앙의 거친 바위들과 거기서 나오는 강렬한 돌풍, 휘어진 나무와 풀밭

과 대조적이다. 낚시꾼은 이 모든 소란 속에서도 평온히 낚싯대를 드리우며 조화를 깨뜨리는 요소가 되고 있다.

교토 료안지龍安寺는 1450년에 창건한 선사禪寺로 이곳을 대표하는 '가레산스이枯山水' 방식의 석정石庭도98은 정적인 느낌을 통해 무로마치 시대의 무가 미술이 지닌 고도의 예술적 긴장감을 보여 준다. 담장으로 둘러싸인 이 선종 정원은 툇마루에서 감상하기 위한 목적에서 만들어졌으며, 돌(산을 표현한다) 섬과 하얀 모래만으로 바다의 모습을 표현한다. 물결 모양의 조약돌 사이에 17개의 돌이 5개의 무리로 나뉘어 최대한의 시각적 긴장감을 조성하고 있다. 입구 쪽에서 보면 가장 큰 돌 무리가 앞에 있으며, 뒤로 갈수록 그 크기는 줄어든다. 이렇게 효과적으로 활용된 공간은 실제보다 더욱 넓고 커 보인다. 만약 돌 하나라도 옮기는 순간, 여기서 뿜어져 나오는 긴장과 에너지는 사라질 것이다. 이 석정에서 볼 수 있는 현실과 환상의 표현은 여러 세대에 걸쳐 수많은 장인들이 도전을 거듭해 왔다. 하지만 결국 다른 환경에서는 이 같은 효과를 만들어 내는 데 실패했으며, 여전히 과제로 남아 있다.

98 석정. 교토 료안지, 1480년대.

6

아즈치 모모야마安土桃山와
에도江戸 시대(1576-1868)

| 장벽화 |

1576년 오다 노부가나가織田信長. 1534-1582는 정권을 장악하고, 1579년에 성곽을 중심으로 한 요새로 아즈치성安土城을 지었다. 이 시대에는 권력을 거머쥐려는 이들이 성벽을 쌓으며 대규모 토목 사업을 다투어 벌였는데 이 성곽의 돌벽에는 작은 창호가 나 있고 큰 기둥이 가로놓여 있었다. 아즈치성의 내벽은 가노파狩野派 공방의 전문 화가들이 주도하여 장식했는데, 그중 가노 에이토쿠狩野永德. 1543-1590가 있었다. 아즈치성의 준공은 아즈치 시대安土時代(1576-1615)의 시작을 알리는 시발점이 되었고, 이 이름은 교전 중인 무장들의 성이 있던 장소에서 유래한 것이다.

모모야마 시대桃山時代라는 명칭으로도 불린 이유는 도요토미 히데요시豊臣秀吉. 1537-1598가 세운 후시미성伏見城 주변에 복숭아꽃이 만발해서 훗날 도산桃山이라 불렸기 때문이다. 히데요시 생전에는 모모야마라는 지명이 없었다고 한다. 이 시기는 군웅할거의 시대를 평정한 오다 노부나가, 도요토미 히데요시, 도쿠가와 이에야스 등 3인의 영웅이 전국의 다이묘를 평정하고 통일정권을 수립한 시대이기도 하다. 비록 30여 년이라는 짧은 기간이지만 자유분방한 분위기가 흐르고 세계 여러 나라와 교역에 나서며 발랄하고 호쾌한 무가 문화를 이룩했다. 특히 무가가 문화의 주체가 되어 성곽 건축에서 덴슈가쿠天守閣(천수각)라는 독창적인 다층 건축을 만들어 냈고, 그 내부를 호화로운 장병화障屏畵로 장식한 가노파와 하세

가와파長谷川派가 어용화사로서 자리를 잡게 되었다. 노부나가가 창안했다고 알려진 덴슈가쿠는 아즈치성에 7중으로 세워져 구름이 낀 날에는 보이지 않을 때도 있었다고 한다. 종교 정신은 퇴조했지만 히데요시의 비호를 받은 센노리큐千利休가 차노유茶の湯를 의례화해 다도茶道를 확립한 것도 이때였다. 포르투갈과 스페인, 네덜란드와의 무역과 포교를 통해 서양 문명을 인식하게 되었으며, 지구의, 세계 지도, 그리고 모자, 바지, 의자, 안경, 시계, 담배 등이 수입되어 민간까지 향유되었다. 빵, 비로도, 사라사 같은 포르투갈어가 일본어에 포함되었다. 가톨릭 교단의 선교사에 의해 그리스도교가 전파되어 히데요시 이후 금교령이 내려지기까지 유럽 문화는 남만취미南蠻趣味로 불리며 일시적이나마 모모야마 문화의 다양성을 보여 주었다.

가노파 화가들은 몇 세대에 걸쳐 쇼군을 위해 일했으며, 에도 시대에 이르러서는 도쿠가와 바쿠후를 대표하는 화풍의 선두주자가 되었다. 무로마치 시대 말에 아시카가 요시마사足利義政에게 발탁되어 역사상 처음 등장한 가노 마사노부狩野正信, 1434-1530와 가노파의 조직과 화풍을 확립시킨 그의 장남 모토노부元信, 1477?-1559가 가노파의 기초를 다졌다. 3대 후계자가 된 모토노부의 삼남 쇼에이松榮, 1519-1592와 그의 장남 에이토쿠永德, 1543-1590는 조숙한 천재로 오다 노부나가와 도요토미 히데요시의 전폭적인 지원을 받아 노부나가의 〈낙중낙외도洛中洛外圖〉(1565), 아즈치성(安土城)의 장벽화(1579), 히데요시의 오사카성大阪城(1585)과 쥬라쿠다이聚樂第(1587), 다이토쿠지大德寺 내 덴즈지天瑞寺(1586) 장벽화를 제작했다. 이 시대를 대표한 성곽 건축들은 사라진 지 오래지만, 교토 다이토쿠지大德寺의 탑두塔頭(선종사원에서 조사, 고승의 묘탑이 있는 작은 절이나 암자─옮긴이)인 쥬코인聚光院에서 가노 에이토쿠의 작품을 찾아볼 수 있다. 쥬코인은 1566년 미요시 죠케이三好長慶의 명복을 빌며 그 아들에 의해 창건되었는데 이곳의 장벽화를 쇼에

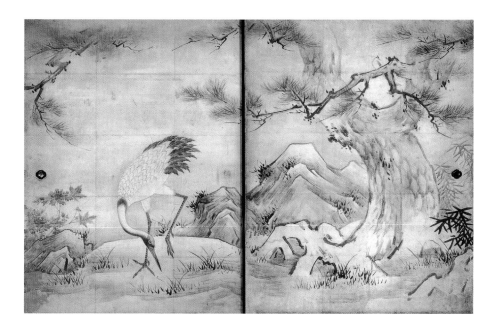

99 〈사계화조도〉 중 '송학도', 가노 에이토쿠, 1566, 종이에 수묵. 에이토쿠는 이곳에 〈기금서화도棋琴書畵圖〉도 그렸다.

이와 에이토쿠 부자가 담당했다. 여기에 에이토쿠가 그린 〈사계화조도四季花鳥圖〉 중 '송학도松鶴圖' 후스마에襖繪도99는 이 젊은 화가의 기교 넘치는 화법과 형태를 다루는 기술, 그리고 패기와 무사적 생명력을 보여 준다. 에이토쿠는 단단하고 각진 해안가 바위와 육중한 소나무에 유연한 선과 태점을 사용한 북종화법을 구사함으로써 중국 선승화가 목계牧谿(13세기 후반 활동함. 한때 소아미가 완벽하게 일본화시켰다)의 남종화법을 변형시켰다. 날카로운 선이 주는 긴장감이 들리는 듯하다. 고목의 압도적인 형태는 큰 미닫이 문을 채우고, 그 너머까지 암묵적으로 확장된다. 에이토쿠의 마지막 작품으로 제자 가노 산라쿠狩野山樂, 1559-1635가 완성한 히데요시의 하치죠노미야케八條宮家 장벽화 중 〈회도檜圖(히노키)〉 병풍(1590)은 무가 문화에 어울리는 압도적인 공간감으로 모모야마 문화의 호방함을 잘 보여 준다.

　　모모야마 시대를 대표하는 히메지성姬路城(1609)의 덴슈가쿠天守閣는 다이텐슈大天守 외에 3개의 쇼텐슈小天守가 둘러싼

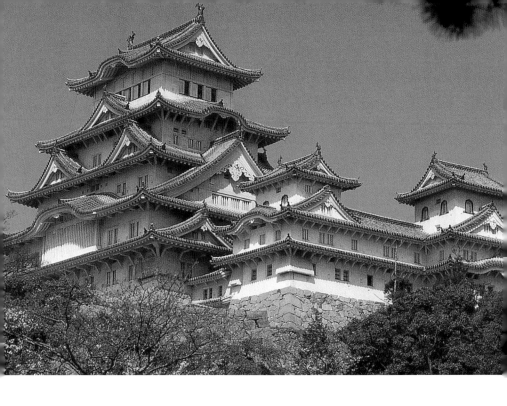

독특한 구조다.도100 성곽에 나 있는 작은 창문은 금벽 병풍을 통해 어두운 방에 빛을 반사시키는데, 모든 벽과 천장도 같은 방식으로 반짝이도록 장식되었다. 가노파 화가들은 많은 시간을 들여 진채로 창의적이고 인상적인 웅장한 디자인을 만들어 냈다. 에도 시대에 그려진 위대한 니죠성二條城 니노마루고덴二の丸御殿의 〈송도松圖〉(1624-1626)가 그 좋은 예다. 니노마루고덴은 1626년 고미즈노오 천황後水尾天皇의 방문을 위해 축조된 니죠성의 중심 건물로 화풍으로 볼 때 가노 단유狩野探幽, 1602-1674에 의해 만들어진 것이다. 모든 방과 복도에는 중국의 구불거리는 갈기를 가진 당사자,도101 선종의 상징 동물인 죽호竹虎, 송응松鷹, 소나무와 공작, 사계화조(매화, 벚꽃과 꿩, 모란 외)가 진채와 금박으로 그려져 있다. 새로운 지도자가 된 도요토미 히데요시는 가능한 모든 방법으로 권력을 강화하고 자신이 그곳에 남을 것임을 백성들에게 알리고자 했다.

101 〈당사자도 병풍〉, 가노 에이토쿠,
16세기 후반, 6곡, 금박에 먹과 채색.

그는 며칠 동안 5천 명 이상을 다회에 초대하며 전통적인 차노유를 과시했다. 차노유의 본질은 미니멀리즘, 와비佗び 또는 소박함, 그리고 명상임에도 말이다.

일본의 벽화 장식은 전통에 깊이 뿌리박혀 있다. 전문 화공이 그린 대화면의 벽화가 8세기 초부터 호류지를 장식하기 시작했다. 이후 교토의 건축물은 이동 가능한 벽으로 활용되는 장병화, 장지문에 그려진 후스마에를 고안함으로써 대형 그림이 내부 장식으로 자리 잡았다. 몇몇 산수화를 제외하면 이러한 초기 작품들은 거의 남아 있지 않다. 다행히 여러 세기에 걸쳐 그려진 현존하는 에마키모노繪卷物에는 당시 실내 장식에 관한 자세한 설명이 담겨 있는데, 이것이 없었다면 현대의 관객은 벽화 장식이 일본에서 비교적 늦게 나타났다고 생각할 수도 있었을 것이다.

모모야마 시대 건축물의 벽면에는 꽃, 풍경, 인물을 금박이 장식된 벽과 미닫이문 위에 그린 호화로운 그림들이 있었다. (가노 에이토쿠의 제자인) 가노 산라쿠狩野山樂, 1559-1635가 교토 다이카쿠지大覺寺에 그린 〈모란도〉도102를 보면, 꽃과 이파리에도 그 시대의 대표적인 화려함과 허영, 과장(또는 과시) 따위를

175

볼 수 있다.

에도 시대江戶時代(1615-1868)의 가장 위대한 화가 중 한 명은 에이토쿠의 손자인 가노 단유狩野探幽다. 그는 에도와 교토 두 곳에서 일했으며, 왕궁과 나고야 성의 그림을 그린 장본인이다. 교토에 있는 니죠조 오히로마의 니노마루 고덴 오히로마 상단칸의 〈송도松圖〉(1624-1626)는 그의 작품이라 여겨진다. 1640년 가노 단유는 닛코日光에 있는 〈도쇼구엔기에마키東照宮緣起繪卷〉(가나본假名本)를 그렸으며, 섬세한 도사파土佐派의 수권手卷 양식을 쉽게 소화해 냈다. 단유는 궁정취미의 도사 전통을 되살리는 데 일조했다. 당시 도사파는 500년 동안 똑같은 모티프를 반복한 탓에 쇠퇴 지경에 있었다.

단유는 중국과 일본의 모든 화풍에 관심을 가졌으며, 최초의 예술품 감정가로서 역사적인 수집 기록을 남겼다. 이 《탐유축도探幽縮圖》(17세기, 교토국립박물관 외) 두루마리에는 단유가 감정한 모든 그림에 대한 간단한 코멘트와 스케치가 담겨 있는데, 이를 통해 그가 본 그림의 대략적인 모습을 파악할 수 있을 뿐 아니라 화법까지 꽤 정확하게 파악할 수 있다. (그는 전국에서 들어온 꽤 많은 작품을 고액의 돈을 받고 감정했는데 '정필', '제자 그림', '복제품', '정필에 솜씨 없음', '가짜'라는 판단을 하고, 그

렇지 않은 경우에는 솔직하게 모르겠다고 쓴 경우도 많았다. 이중에는 오늘날 국보가 된 셋슈의 〈절필산수絶筆山水〉도 포함되어 단유의 감정에 따라 작품 값이 크게 올랐다고 하니 흥미롭다.-옮긴이) 단유의 추종자들은 이러한 전통적 방식으로 그림을 기록했으며,《탐유축도》는 현대 미술학자에게 둘도 없는 소중한 유물이다.

가마우지로 밤낚시를 하는 장면을 그린 〈제사도鵜飼図〉병풍에서는 단유가 당시 세상을 보는 날카롭고 동정적인 시선을 엿볼 수 있다. 그림 속의 시간은 밤이고, 육지에서 반원을 그리며 떠 있는 배가 횃불을 밝히고 있다. 좌측 상단의 부유한 상인은 잔물결과 물에 뛰어드는 가마우지, 그리고 바쁜 낚시꾼과 같은 활기 넘치는 광경을 즐기면서 한 노인의 이야기를 듣고 있다. 여기서 흥미로운 점은 여러 움직임의 다양한 자세다. 주변을 둘러싸고 있는 바위와 갈대는 간결하게 표현되었으며, 온화한 색상으로 그려졌다. 이것은 단유의 격식을 갖춘 스타일과는 대조되는 화풍이다.

천황과 쇼군이 소장한, 중국 및 일본의 고대에서 동시대에 걸친 명작 컬렉션을 쉽게 접할 수 있었기에 단유는 독보적인 시각적 경험이 가능했다. 단유가 남긴 습작 중에는 중국 문인화가들의 작품 모사도 있어, 그와 그의 제자들이 유사한 작품을 그릴 수도 있었음을 알 수 있다. 하지만 전통적으로 쇼군이 선호했던 양식은 견고한 마하파 또는 최소한의 필치로 간결하게 표현하는 중국 남송 말-원초 화가 옥간玉澗의 수묵화 양식이었다.

이 와중에 15, 16세기의 귀족들과 교토의 상위 상인계층(마치슈町衆라고 함) 사이에서는 활기찬 정신 세계를 보여 주는 미술 운동이 일어나고 있었다. 무로마치 시대 후반의 무명 병풍 장식가들이었던 이 민간 화가들은 야마토에 기반을 둔 대작 산수화를 대량 생산했다.도103 주제는 전형적인 일본의 테마를 아울렀는데 예를 들어 시와 연관이 있는 명소들, 사계절, 소나무, 갈대, 그리고 배舟였다. 무명작가가 그린 둥근 산

103 〈유락도 히코네 병풍〉(부분), 작가 미상, 17세기 초, 6곡, 종이에 금지채색.

이 있는 섬과 해와 달이 그려진 오사카 곤고지 소장의 〈일월산수도日月山水圖〉 병풍도104은 시대를 통틀어 가장 위대한 작품 중 하나다. 도사파의 화풍을 보여 주는 서명이 없는 이 그림에는 사계절이 하나의 병풍에 연속으로 그려졌으며, 한 쌍 중에서 오른쪽 6폭에는 봄, 여름, 왼쪽 6폭에 가을, 겨울이 나타난다. 오른쪽 병풍에 봄꽃이 핀 둥근 산 위에 한낮의 금빛 태양이 시작점이고, 두 번째 그룹의 산은 여름으로 보이며 산 아래에는 파도가 격동치고 있다. 왼쪽 병풍에는 눈 덮인 언덕이 왼쪽의 안개 낀 가을 산과 조화를 이루고 있다. 이러한 정

104 〈일월산수도 병풍〉(부분), 작가 미상, 도사파, 16세기 중엽, 6곡 1쌍, 종이에 금지채색, 2018년에 중요문화재에서 국보로 지정됨.

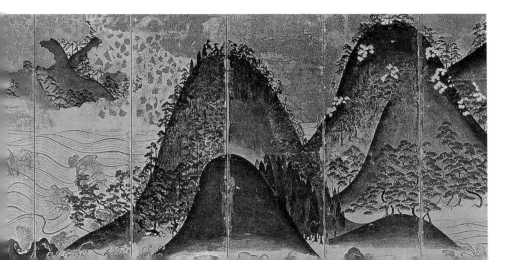

면 시점으로 여러 산을 층층이 그리는 것은 오랜 야마토에 방식으로, 13세기 〈야마고시 아미타도〉 같은 순수한 일본적 자연을 그린 산수화에서 그 기원을 찾아볼 수 있다. 18세기 일본의 학자들은 이것을 일본의 독자적인 청록산수화青綠山水畵 양식이라고 불렀는데 중국화풍이 지배적이었던 시대에도 항상 불화와 일반 회화에 두루 나타나고 있어 일본의 본질적인 이미지로 여겨야 할 것이다. 이 병풍은 일월이 상징하는 음양의 우주관, 혹은 산악신앙과 결부되거나 밀교의 관정灌頂(불문에 들어가는 제자에게 물이나 향수를 뿌리는 의식을 말함)에 사용된 것으로 보기도 한다.

| 연폭 병풍화 |

연폭 병풍화를 다룬 걸출한 화가로 다와라야 소타쓰俵屋宗達, ?~약 1643는 섬세하고 고풍스러운 전통 속에서 성장했다. 소타쓰는 수세기 동안 지속되어 왔던 여러 주제에 창의적인 변화를 시도했다. 워싱턴 D.C.의 프리어 갤러리에 있는 〈마쓰시마도松島圖〉 병풍도105은 그의 가장 놀라운 작품 중 하나다. 소나무로 덮인 작은 섬에 파도가 격렬히 부딪히는 이 강렬한 이미지는 일본 천황의 선조를 모시는 성지의 고장인 이세伊勢를 표현한 것일지도 모른다. 하지만 진부한 재배치라기보다는 잠재된 미적 요소에 대한 소타쓰의 새로운 인식이 드러났다고 봐야 할 것이다.

파도, 바위, 그리고 소나무라는 소재는 오랫동안 전문적으로 다루어져 왔다. 무로마치 시대에 가장 선호된 배치는 전경에 소나무로 덮인 여러 바위를 두고, 그 위의 3분의 2부분에는 파도와 돌출된 바위 두세 개를 그리는 것이다. 소타쓰는 3개의 바위섬과 3개의 모래톱을 한 쌍의 병풍에 나누어 배치했고, 이것은 헤이안 시대의 모티프를 극적으로 활용한 것이다. 하지만 여기서는 각각의 요소를 다른 시점에서 보는 것으로 나타난다. 오른쪽에서 나타나는 가장 큰 바위섬은 높

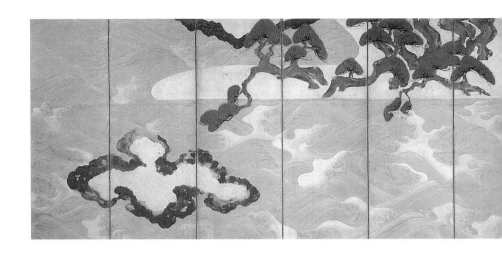

은 위치에서 보는 시점이며, 두 번째와 세 번째 바위섬은 점진
적으로 더 낮은 시점에서 보이는 것을 그렸다. 중간의 바위섬
은 정면에서 바라본 시점이다. 좌측의 병풍에서는 3개의 모
래톱이 그려져 있는데, 그중 가장 큰 것은 평평한 금색 땅 위
에서 오른쪽 병풍으로 뻗어나가며 구름으로 바뀐다. 좌측 병
풍은 위에서 보는 시점이며, 두 그루의 커다란 소나무는 위에
서 비스듬히 내려 보듯이 퍼져 있다. 관목으로 덮인 모래섬은
전례 없는 먹, 금색과 은색의 조합으로 묘사되어 있다. 이 섬
들 또한 위에서 보는 시점으로 그려졌으며, 동시에 떠다니는
구름으로도 보인다. 이 그림에 빨려 든 관객은 오른쪽부터 시
작되는 공중 비행의 기분으로 파도에 뛰어들었다가 왼쪽에
서는 바다에서 하늘로 던져지는 듯한 느낌을 갖게 된다. 비록
표면적으로는 뚜렷하지 않지만, 이 그림은 말 그대로 나미치
도리波千鳥 새와 같이 파도에 뛰어들고 솟아오르는 느낌을 관
객에게 전달한다. 파도는 위에서 비스듬히 바라본 시점으로
그렸으며, 소용돌이와 물보라는 바위와 나무의 정적인 느낌
과 대조된다.

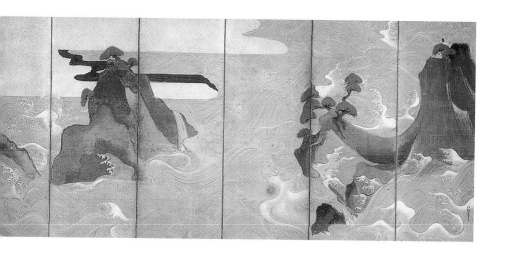

| 수묵 병풍화 |

일본의 화가들은 오랫동안 수묵을 이용해 부드러운 그라데이션으로 대기의 안개를 표현하는 것과 넓은 공간에 긴 곡선을 이용하는 데 어려움을 겪었다. 아즈치-모모야마 시대 일본의 수묵화는 중국의 수입 그림에 대해 승리를 거두었다고 평가된다. 화가들은 마치 건물 복도를 거대한 두루마리에 감싸듯이 성과 사찰의 벽을 연속적인 병풍화로 가득 채워 넣었다. 방들에 〈소상팔경도〉와 같은 호수 경치와 거목들, 아름다운 꽃 또는 폭풍우가 몰아치는 바다 풍경으로 둘러싸이는 모습을 어디서나 볼 수 있었다.

〈월하계류도月下溪流圖〉도106는 무사 출신의 뛰어난 화가 가이호 유쇼海北友松, 1533-1615의 후기 화법을 보여 주는 대표작이다. 짙은 안개에서 두 개의 굽이치는 개울이 흘러나오는데, 이 안개는 감정을 자극하는 구름을 환기하며 방대한 공간감을 자아낸다. 소나무와 매화나무는 달빛이 드리운 풍경의 양측면에 배치되어 있으며, 안개와 나뭇가지 틈새로 반쯤 비치는 초록 민들레와 봄풀이 살짝 보인다. 선의 간결함과 간소화된 형태의 묘사에도 불구하고, 노련한 필치는 이 풍경에 강렬하고 감각적인 현실을 부여한다. 〈월하계류도〉는 야마토에

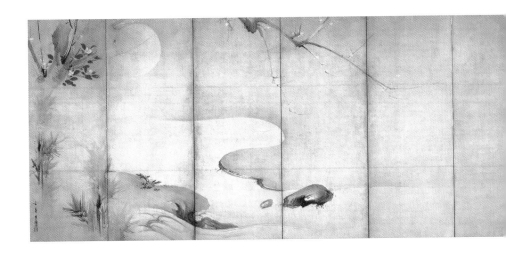

106 〈월하계류도 병풍〉. 가이호
유쇼. 16세기 후반. 6곡 1쌍. 종이에
수묵담채.

107 〈송림도 병풍〉. 하세가와 도하쿠.
16세기 후반. 6곡 1쌍. 종이에 수묵.

와 림파 양식의 절충적인 조합일 뿐만 아니라 독창적인 예술
작품이다.

수묵화의 정점은 아마 하세가와 도하쿠長谷川等伯, 1539-1610
의 〈송림도松林圖〉 병풍(6곡 1쌍)일 것이다.도107 하세가와 도하
쿠의 잔존하는 작품 대부분은 가노파 양식의 금지채색화金地彩
色畵다. 도하쿠는 송나라 선승화가인 목계의 화풍, 특히 지금
은 다이토쿠지大德寺에 있는 〈관음원학도觀音猿鶴圖〉 3폭을 깊
이 연구했다. 〈송림도〉를 통해 도하쿠는 중국화의 기법과 일

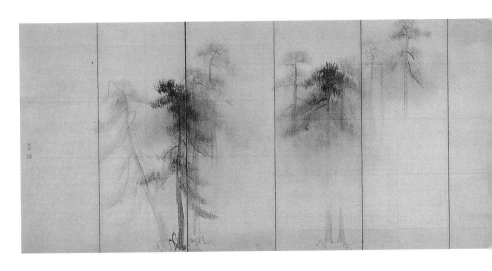

본화의 제재를 완벽히 접목하는 데 성공했다. 해변의 네 무리 소나무를 그린 6곡 1쌍의 병풍은 화면의 거의 85퍼센트가 여백으로 남겨졌음에도 전체적으로는 안개와 가을 새벽의 정적인 분위기로 가득 차 있다. 야마토에 화가들이 소나무를 구부러지고 둥근 형태로 묘사했다면, 도하쿠는 소나무를 높고 여윈 모습으로 표현한다. 그는 얇고 거친 종이에 빠르고 확실한 필선으로 먹의 명암을 바꾸어가며 소나무를 그렸다. 비록 당시 무장들이 분쟁을 일삼던 시기임에도, 여기서 다도

의 정신을 엿볼 수 있으며 명상을 위한 이 새로운 수단은 봉
건 왕조의 과장된 화려함과 대조를 이루었다.

도하쿠는 〈송림도〉를 그린 거의 같은 해에 또 하나의 명
작 〈풍도楓圖〉(약 1593) 4면 장벽화를 그렸다. 도요토미 히데요
시가 죽은 아들을 추모하며 지은 절(쇼운샤祥雲寺)의 장벽화를
도하쿠에게 의뢰한 것이다. 이 장벽화는 쇼운샤가 폐사된 뒤
지사쿠인智積院으로 옮겨졌다. 거대한 단풍나무 둥치를 크게
확대하고 붉고 푸른 단풍잎과 갖가지 꽃을 화려하게 장식한
이 그림은 금지金地 바탕에서 더욱 돋보인다. 모모야마 시대
건물의 실내에 장식된 장벽화는 벽에 고정된 경우가 많았으
며 대규모 건축물이 생겨날수록 내부의 그림 수도 많아지게
되었다. 하세가와는 어용화사가 되어 가노파와 함께 모모야
마 시대를 대표하는 하세가와파長谷川派를 형성했다.

| 차노유 |

도요토미 히데요시豊臣秀吉. 1537-1598는 자신이 원하는 사치와
균형을 맞추기 위해 부유한 사카이堺 마치슈町衆 출신의 뛰어
난 다인茶人 센노 리큐千利休. 1522-1591를 스승으로 모셨다. 이미
오다 노부나가織田信長. 1534-1582에게 발탁되어 그 시대 최고의
다인이 된 리큐의 차노유茶の湯에 대한 엄격함은 다실 건축과
일본 미술 전체에 깊은 영향을 미쳤다.

조용한 환경에서 차를 마시는 것은 15세기 예술 애호가
쇼군 아시카가 요시마사足利義政 시대 다인 무라타 쥬코村田珠
光. 1422/1423-1502('슈코'라고도 발음하며 와비차侘び茶의 창시자)에 의
해 도입되었다. 그는 차를 마시는 의식을 특별히 설계된 작은
다실에서 즐기는 예술 행위로 만들어 와비차의 기초를 마련
했다. 이 방에는 '차 그림', 서축書軸 또는 중국 청자가 있었다.
그러나 센노 리큐는 완성도 높은 중국제 자기 대신 조선의 가
마에서 만들어진 거친 표면과 비정형적 형태를 지닌 창의적
인 찻잔(조선시대 분청사기粉青沙器를 말하며, 일본에서는 이를 고려다

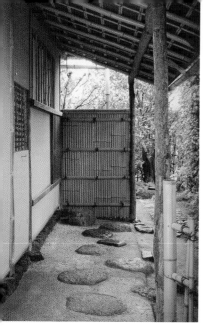
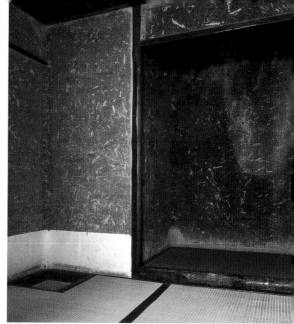

108 묘키안 다이안 외부. 센노 리큐의
다실, 1582.

109 다이안 내부. 초암다실.

완高麗茶碗이라 한다. 사카이 지역에는 현재 약 250점의 고려다완이 확
인되었다고 한다.-옮긴이)을 선호했다. 그는 조화, 존중, 청정, 그
리고 안정과 같은 정신적 이상을 추구했으며, 1582년 그의 고
향 야마자키山崎의 묘키안妙喜庵 사원 내부에 다이안待庵이라
는 자신의 다실도108을 만들어 이듬해 완성했다. 이 다실은
일본에서 가장 오래된 다실이자 리큐의 유일한 현존 다실이
다. 향백목으로 만든 작고 낡은 건물은 비대칭적이고 비정형
적인 형태와 거친 질감의 흙벽, 다듬어지지 않고 노출된 기
둥, 향백목 판으로 덮인 두 겹의 천장, 다른 높이에 위치한 단
일 형태의 종이 창문들로 이루어진 복잡한 조합으로 구성되
었다. 이곳에 오는 손님은 그들의 검과 세속적인 고민을 내려
두고 '니지리구치にじり口'라는 작은 입구로 기다시피 들어와 다
실 안쪽의 따뜻하고 어둡고 소박한 공간으로 초대된다. 이 시
간을 초월한 공간에서 손님은 침착하고 편안하게 가까이 앉
아 교감한다. 또한 이곳에서는 다인의 모든 몸짓이 곧 자신의
몸짓과 동일시된다. 주인은 도코노마床の間라는 오목한 벽감

185

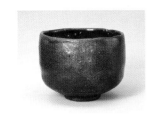

에 아끼는 예술 작품이나 암시적인 꽃꽂이를 놓아 정신 집중을 유도할 수도 있다.도109 여기서 차를 마셨던 사람들은 선禪의 정신과 예술의 아름다움, 그리고 일상적인 것을 통합한 특별한 예술적 경험이라고 주장한다.

리큐는 기와를 만드는 장인이었던 다나카 죠지로田中長次郎. 1516-1592에게 찻잔으로 쓸 라쿠야키樂燒를 의뢰했다. 그가 중국 송대 청자와 아름다운 자기를 거부하고 수수한 소작농의 흙과 돌로 만들어진 용품을 선호한 것을 두고 오카쿠라 덴신岡倉天心. 1863-1913은 '미완성에 대한 일본의 경외심'이라고 불렀다. 라쿠야키의 불규칙하게 칠해진 유색釉色, 틀어진 형태와 문양은 다실의 전체적인 비대칭과 호응하고 있다. 모모야마 도자기는 저화도의 도기로 1580년경부터 라쿠다완樂茶碗을 만들기 시작했으며 일상용품이라기보다 차노유를 위한 다기였다. 태토는 점토를 사용했고 굽는 온도는 750도에서 1,100도 사이였다. 도자기 표면의 매끄러움이 명상을 방해할 수 있다는 것도 라쿠다완을 선호한 하나의 이유였다. 죠지로가 만든 가장 유명한 찻잔인 '갈식喝食'이란 이름의 구로라쿠다완黑樂茶碗도110이 전형적인 예다. 이것은 전체적인 옆면은 바르지만 구연부와 바닥은 불규칙하고, 몸통은 밑에서 위로 올라가며 살짝 가늘어져 굽다리를 선명히 볼 수 있다. 찻잔 전체는 불규칙한 밀도의 검은색 무광택 안료가 덮여 있으나 부분적으로 옅게 칠해진 곳에는 태토의 담황색이 특정 부분을 밝게 하여 찻잔의 울퉁불퉁하고 구멍 난 표면을 더욱 부각한다. 이를 위해 죠지로는 물레를 사용하지 않고 오직 손으로 투박한 흙을 반죽하고 기형을 만들어 냈다.

리큐의 다이안 다실이 갖는 간소함은 그 영향이 오래가지 않았지만, 그 미학에 바탕을 둔 스키야數寄屋 건축 양식은 히가시야마 문화東山文化의 전통으로 자리 잡으며 훗날 다실이 있건 없건 일본의 건축 양식에 영향을 미치게 되었다. 와카和歌와 하이쿠俳句 시, 온나데女手 서書, 온나에女繪 그림과 같이 다

110 갈식 명이 있는 구로라쿠 다완. 다나카 죠지로. 16세기. 흑유. 높이 8.8cm. 직경 10.9cm.

111 도쇼구 요메이몬. 17세기 초. 닛코.

실(여기서는 차노유를 의미)은 사적인 예술 형태이며, 외부에 노출된 모습과 다른 개인적인 모습을 유지하려는 일본인들의 욕구를 채워 준다. 히데요시 본인이 이 극과 극의 모습을 보여 준다. 어떤 순간 그는 많은 사람들에게 부유한 절대자적 모습을 보이고자 하고, 다른 한편 어둡고 친근한 리큐의 작은 다실 좁은 입구로 기어든다. 과장되고 화려한 장식이 넘쳐나는 모모야마 무장들의 미의식에서 볼 때, 리큐가 초대한 다이안이라는 금욕적인 공간과 한편으로 오사카성에 황금다실黃金茶室(소형 조립식 다실로 벽과 천정이 모두 황금으로 장식되었고 차도구도 황금이었다고 한다. 오사카성에 설치되었다가 히데요시가 가는 곳마다 이전 설치했다)이라는 대조적인 공간을 두었다는 사실에서 한 시대에 공존하는 서로 다른 미의식을 확인할 수 있다.

무로마치 시대에 긴카쿠지銀閣寺와 킨카쿠지金閣寺가 각각 히가시야마 문화와 기타야마 문화를 상징하듯 다이안과 황금다실은 그 두 문화가 모모야마 시대에 대립적으로 공존하고 있었음을 보여 준다.

공공과 사적 건축 양식의 대조는 호사의 극치인 도치기현栃木縣 닛코시日光市 도쇼구東照宮도111와 세속과 동떨어진 교토 가쓰라리큐桂離宮가 잘 보여 준다. 이 둘은 17세기에 만들어졌다. 도쿠가와 시대의 첫 번째 쇼군인 도쿠가와 이에야스는 산이 많은 닛코에 작은 사당을 짓고 자신의 유해를 거두라고 유언을 남겼고, 그가 죽은 후 1년 뒤인 1617년에 사당이 완성되었다. 이 기념비적인 건축물의 모든 표면은 양각, 칠, 금으로 화려하게 장식되었다. 이와 반대로, 자기 과시의 필요성을 느끼지 않았던 천황가의 일족 하치죠노미야 도시히토八条宮智仁, 1579-1629와 그의 아들 도시타다智忠, 1619-1662는 가쓰라桂에 천황

112 가쓰라리큐 내 쇼킨테이松琴亭, 1642.

이 거주하는 궁궐과는 다른 이궁離宮도112을 이상적인 사적 세계로 구현했다. 도시히토는 『겐지모노가타리源氏物語』의 주인공 히카루 겐지와 유사한 점이 많다고 알려져 있다. 지금처럼 가쓰라리큐라는 이름으로 불린 것은 1883년 궁내성 소유가 되면서부터였다. 여기에는 향백목으로 된 지붕을 가진 집들, 연못과 계절마다 경치를 즐길 수 있는 여러 정원이 있다. 연못 정원은 배를 타고 즐길 수 있으며 주변에 선착장이 연결된 5개의 다옥茶屋으로 갈 수 있다. 이곳은 다이안과 같이 건축 구조물이 노출되어 있지만 표면에 칠을 하지는 않아 내부와 외부의 공간을 통합한 소박함과 쾌적함이 느껴진다. 비평가들은 다인들이 강조하는 꾸밈없는 소박함과 창의적 혁신(사쿠이作爲)이 지닌 모순을 지적한다. 하지만 이 별서別墅와 같은 저택을 보면, 겉으로 대치되는 것 이면의 조화를 읽어 낼 수 있을 듯하다.

| 외래의 영향과 예술: 난반 문화 |

오닌의 난應仁の亂(1467-1477) 이후 무로마치 시대의 아시카가足利 지배가 끝나고 이어진 수십 년간의 분쟁으로 여러 명의 독재자가 나타났던 센코쿠 시대戰國時代가 시작되었다. 같은 시기에 새로운 상인 계층이 탄생했는데, 이들은 교토에서 양조釀造 사업이나 돈을 빌려주는 전당포로 돈을 벌었다. 이 신흥 상인 계층을 마치슈町衆라 부르는데 이들은 점점 빈곤해지던 공가公家(구게라 부름. 일본의 조정에서 봉직하는 귀족과 관리의 총칭-옮긴이) 귀족과 정치적으로 뜻을 합쳤다. 야만적이고 폭력적인 방식을 취하는 지역 무사들의 봉기는 지금까지 사치와 자유를 누리던 자들 사이에서 저항을 불러일으켰다. 공가 귀족들은 마치슈들에 의존해 경제적 어려움에서 벗어나곤 했으며, 마치슈들은 궁정과의 잦은 교류를 통해 곧 비슷한 문화적 기호를 갖게 되었다.

불복종의 혐의를 받은 것에 대한 복수로 1573년 무로마

치 바쿠후를 멸하고 교토 북쪽 지역을 불태운 오다 노부나가織田信長, 1534-1582는 1582년 부하의 배반으로 교토 혼노지本能寺에서 스스로 목숨을 끊었다. 그의 후계자인 히데요시는 해외 무역에 관심을 기울였고 마닐라, 시암, 그리고 동남아시아의 다른 항구들에도 일본의 상업 식민지를 만들었다. 히데요시는 엄청난 추가 부담금을 부과하여 두 번에 걸쳐 실패로 돌아간 조선 침략(1592년 임진왜란과 1597년 정유재란)의 적자를 메꾸려고 했다. 1598년 히데요시가 사망함에 따라 그의 잔존 병력은 에도江戸(지금의 도쿄)에 중앙정부를 수립한 도쿠가와 이에야스德川家康, 1543-1616(1603년 정이대장군征夷大將軍이 됨-옮긴이)에 의해 1615년 격멸되었다. 권력을 장악한 이에야스는 모든 잠재적 대적자를 강력한 통제 아래 두고자 참근교대제參勤交代制(산킨코타이)를 실시했다. 전국의 다이묘를 1년 주기로 에도와 고향 영지에서 번갈아 근무하도록 하고, 에도를 떠날 때는 정실부인과 그 자식은 에도에 두고 가는 제도를 말한다. 이 비용을 모두 다이묘에게 지불하도록 함으로써 재정적 부담을 안겨 그들의 정치적, 군사적 세력 저하를 기도한 제도였다. 다른 한편으로 다이묘들은 점차 에도에서 더욱 크고 호화로운 저택을 차지하려 경쟁하기 시작했다. 이 경쟁은 그들의 재정을 일정 수준으로 유지하게 했으며, 새로운 수도에서 다양하고 활동적인 예술 창조에 기여했다.

이 시대에는 유럽인들과의 교류도 일본 문화에 영향을 미쳤다. 1580년경에는 15만 명이 넘는 그리스도 교인들이 일본에 있었으며, 50년 후에는 그 수가 두 배로 늘었다. 그리스도교 선교사에 이어 유럽의 무역상도 일본에 왔다. 포르투갈 무역상들은 1543년 규슈 서쪽에 표착했으며, 1549년에 로마 가톨릭 예수회 공동 창설자였던 성 프란시스코 사비에르Francisco de Xavier, 1506-1552가 인도를 거쳐 일본에 와서 선교를 시작했다. 1593년에는 스페인 프란체스코 선교사들이 일본에 왔다. 개신교였던 네덜란드인들은 1609년 히라도平戸에 그들

의 교역소를 세웠으며, 1613년에는 영국인들이 합류했다. 이 개신교도들은 이에야스에게 해외 무역은 선교사들과 무관하며, 신에 대한 믿음은 잠재적인 위협이라고 설득했다. 그리스도교 신앙이 뿌리를 내리자, 이에야스는 1617년 그리스도교를 믿으면 사형에 처한다는 금교령을 발표했다. 교인임을 알아내기 위해 후미에踏繪(예수나 성모상을 새긴 나무나 금속판)를 만들어 밟도록 하고 밟지 못하는 자는 처형했다. 도쿠가와 이에미쓰德川家光(1623-1651년 재위)는 스페인과 포르투갈 사람들을 추방시켰으며 1636년에는 일본인이 해외에 나가는 것은 물론, 수천 명의 해외 동포를 포함한 외국인들의 국내 입국을 금지시켰다. 이로써 일본의 해외무역은 나가사키의 데지마出島라는 작은 인공 섬에서만 허용되었다.

이러한 고립주의 정책에도 불구하고 중국, 한국, 그리고 동남아시아와의 교류는 활발히 이루어졌다. 한국과의 교류는 공식 외교관계로서 조선통신사朝鮮通信使(임진왜란 이후 1607-1811년까지 12회 파견했다.-옮긴이)와 에도 바쿠후를 연결하는 대마도 도주의 중개에 의해 이루어졌다. 중국과의 교류는 복건성에 있는 명나라 유민들이 관리했는데 청나라가 세워진 지 수십 년 후인 1680년대까지 도쿠가와 정권은 명나라 유민의 군사 요청을 지원할 것인지를 두고 논쟁을 벌였다.

한 번 불이 붙은 서양 학문 또는 '난가쿠蘭學(네덜란드 학문)'에 대한 열정은 사그라들지 않았다. 일본의 고립주의적 정책에도 불구하고 네덜란드의 원조 아래 유럽과의 교역은 계속되었다. 천문학, 의학, 자연과학, 그리고 외국어를 공부하려는 열정은 대단했다. 미술에서는 일점투시, 소묘, 동식물의 사생도 보급되었다. 그리스도 성상을 모방하면서 시작된 유화 기법도 퍼져나갔다. 일본인 화가들이 그린 신기한 난반병풍南蠻屛風은 남쪽의 야만인 즉 남만인南蠻人들에 대한 충실하지만 과장된 묘사를 보여 준다.도113 유럽인들이 입은 독특한 허리 모양 복식과 깃털이 달린 머리 장식, 밝은 눈동자가 있는

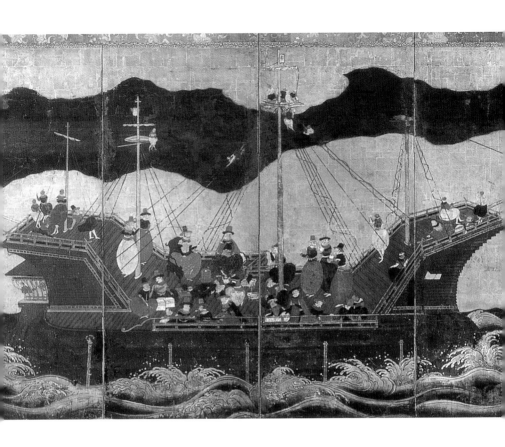

113 〈남반보부南蠻屏風〉〈세부〉, 약
1600, 6곡, 종이에 금지채색.

얼굴과 구불거리는 머리는 샅샅이 묘사되었다. 그들이 타고 온
거대한 흑선黑船은 특히 흥미를 끌었다. 난반병풍은 〈성모마
리아 15현의도女義圖〉〈교토대학 및 개인 소장〉, 〈성 프란시스코 사
비에르 상〉〈고베시립박물관〉, 〈태서왕후기마도泰西王侯騎馬圖〉〈고베
시립박물관 및 도쿄 산토리미술관〉, 〈레판토전투만국도レハント戰鬪萬
國圖〉〈효고 고세츠미술관香雪美術館〉, 〈양인주악도洋人奏楽圖〉〈도쿄 에
이세이문고永青文庫 및 시즈오카 MOA미술관〉에 보이는 서양화풍과
달리 순수한 일본적 기법과 감성으로 그린 것이다. 유럽의 옷
감 패턴, 천과 색채의 배합은 일본의 창의적인 도예가인 후루
타 오리베古田織部, 1544-1615와 그의 추종자들에게 영향을 미쳐
예술적 동화의 전형이 되었다.

도기에서 자기로의 발달: 에도의 다도

모모야마 시대에 히데요시가 조선 출병(임진왜란)을 계획 중일 때부터 차노유는 일본 내에 빠르게 퍼졌으며, 관서 지역의 다이묘들은 조선 도자기가 지닌 간결함과 다실에서의 유용성을 깨달았다. 임진왜란 때 끌려온 수많은 조선 도공들은 다이묘에 기용되어 규슈의 여러 지역에 가마窯를 만들었다. 조선의 선진 도자 기술이 유입됨으로써 일본의 도자 기술은 크게 발전했고 그 영향은 오늘날에 유럽과 미국에서도 찾아볼 수 있다.

다회는 사카이堺(지금의 오사카 지역), 교토, 하카타 같은 상공업 중심지에 있는 부유한 신흥 중산층에게도 인기를 끌었다. 센노 리큐千利休, 1522-1591가 교토에 설치한 라쿠야키樂燒 이외에 시노志野, 기세토黃瀬戶, 세토구로瀬戶黑, 그리고 오리베織部의 새로운 도자 양식이 기존의 세토瀬戶, 시가라키信樂, 이가伊賀, 비젠備前, 단바丹波 등 옛 가마와 경쟁하게 되었고 점차 중심이 시노와 세토, 오리베를 포함한 미노美濃 지역으로 대체되었다. 따뜻한 유백색을 띠는 시노 도기는 보통 장석유長石釉를 사용했으며 유약 아래에는 철화鐵畵(철사鐵砂라고도 하며 산화철로 된 유약. 철유鐵釉라고도 한다—옮긴이)로 간단한 그림을 그린 것이 모모야마 시대의 전형이며 16세기 말부터 만들어지기 시작했다. 철화는 구워진 후 검붉은 색을 띠는데 이 투박한 도기는 지금도 장식의 간결함과 미완의 멋으로 높이 평가받고 있다. 고즈넉한 물가를 떠올린다고 해서 '고안古岸'이라는 이름이 붙은 하타케야마 기념관畠山記念館 소장의 '미즈사시'라는 물 단지水指는도114 높이 17센티미터가 넘는 크기로 토박이 도예가의 천진난만함이 묻어나는 걸작이다. 세 그루의 갈대가 십자형으로 교차하는 풀 위에 재빠르고 자신 있게 그려져 있고 골동품 느낌이 들게 만드는 갈라진 구연부와 불완전한 유약 때문에 높이 평가받고 있다. 기세토와 세토구로는 세토 가마瀬戶窯와 미노가마美濃窯에서 16세기 말에 소성되었고 오

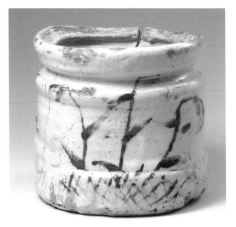

리베야키織部燒도 미노가마에서 만들어진 도기다.

비젠야키備前燒는 풍부한 적갈색을 띤 시유하지 않은 도기로 현재 오카야마현의 옛 지명인 비젠에서 생산되는 도기를 총칭한다. 점토로 반죽한 그릇의 표면을 긁어내거나 파내는 장식을 하고 나서 천연 재를 구연부와 몸체에 흩뿌려 예기치 않은 문양을 자연스럽게 만들어 그 기발한 독창성(사쿠이作爲)을 표현한 도기다. 모모야마 시대에는 다기 용품뿐 아니라 정찬용 식기류도 제작했고 특히 물 단지 형태가 많다.

미에현 이가시에서 만들어진 이가야키伊賀燒는 시유하지 않고 균열 자국이 깊으며 거친 질감을 가지고 있다. 시노야키도115와도 비슷한 이 도기는 목이 길고 몸통 아래쪽이 부풀어 안정감을 주는 모모야마의 대표적인 물 단지水指이며 '파대破袋, 즉 찢어진 주머니라는 이름이 붙은 도쿄 고토미술관 소장품이 이름 높다.도116 장석질을 포함한 거친 점토는 물레 위에서 성형하기 힘들기 때문에 이가야키는 대개 손으로 만든다. 구울 때 점토 속의 장석질이 녹아내리며 그릇 표면을 유리질로 만들고, 타면서 생긴 나뭇재가 가마 안을 날아다니며 그릇에 붙어 청록색 광택과 군데군데 초록색 얼룩을 더해 주었다. 20세기 후반부터 이러한 도자기들은 예술품으로 받아들

여겼다. 실제로 세계의 현대 도예는 여전히 버나드 리치Bernard Howell Leach, 1887-1979가 일본 도자기를 발견하고 모방한 것에 깊은 영향을 받고 있다. 일본의 도공은 기술보다 자유로운 표현을 중시한다. 그들의 도기를 통해 서양의 도공은 형태의 기하학적 개념과 평면주의적인 장식을 넘어섰는데, 이는 서양 도기 디자인의 혁신이었다.

에도 시대에 비젠과 다른 주요 가마들이 도기 생산으로 번영하던 시기에 나베시마번鍋島藩 주변의 아리타有田에서 1616년 조선의 도공 리 삼페이, 즉 이삼평李參平, ?-1655은 자기의 재료인 백토白土(고령토 또는 자토) 산지를 발견하고 그곳에 처음으로 오름가마登窯를 설치했다. 그는 1,350도 이상의 고온에 굽는 고화도 자기 단계로 기술 혁신을 도입했으며 이로써 일본에서 본격적인 시유 자기가 생산되기 시작한 것이다. 1620년대에 생산된 광택이 있고 기벽이 얇은 백자는 청화 안료로 장식되어 소메쓰케染付 자기, 즉 청화백자青華白磁, 青花白磁를 생산했다. 이 자기는 이마리伊萬里 항구에서 각지로 반출되었기에 당시부터 이마리야키伊萬里燒라 불렸다. 중국 경덕진景

116 파대 명 물 단지. 모모야마 시대 17세기 초, 고이가.

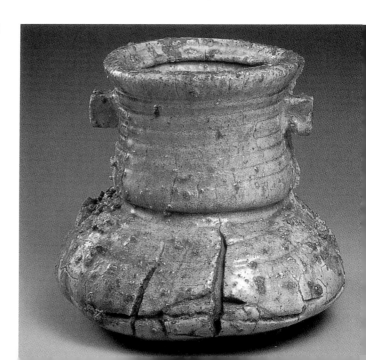

德鎭 자기를 모방하거나 『팔종화보八種畵譜』에서 가져온 모티프
가 사용되기도 했다. 17세기 후반 중국이 혼란기를 맞아 유럽
수출이 어려워지자 일본의 도자기 수출이 번성하게 되었다.
유럽에서 높은 평가를 받으며 수출된 중국의 자기를 일본의
다이묘들도 자연스럽게 만들고 싶어 했으며, 자기 생산을 위
한 가마들이 지어졌다. 에도 시대 전기인 겐로쿠 연간元祿年間
(1688-1704)에 중국을 모방한 자기 장식은 일본적 모티프로
대체되었다.

　　1628년 사가현의 번주였던 나베시마가鍋島家의 이름을 딴
나베시마번에서 운영하던 가마에서 생산된 나베시마야키鍋
島燒도117는 주로 번주와 쇼군가, 다이묘들을 위한 고급 자기를
생산하는 곳으로 유명했다. 이 가마는 1675년에 오카와치야
마大川內山로 이전해서 각종 접시류, 술병 등 식기류를 포함한
최고의 나베시마 자기를 조직적인 분업 시스템에 의해 만들어
냈다. 가장 많은 수를 차지하는 것은 접시류였다.

　　나베시마야키가 번창하면서 또 다른 민간 공방인 사가현 아리타의 고이마리古初伊萬里 또는 초기 이마리初期伊萬里도 번성했다. 고이마리 자기는 유약 위에 선명한 원색의 도안이 그려지고 때로는 금채가 더해지기도 했다. 규슈의 남쪽 끝 지방인 가고시마현 사쓰마가마에서는 담황색에 잔금이 있는 독특하고 호화로운 도기가 만들어졌다. 17세기 후반 중국이 전쟁의 여파로 교역을 할 상황이 못 되자 네덜란드 동인도회사는 규슈로 눈을 돌렸다. 이는 철홍색 구연부의 특징을 가진

이마리야기와 가키에몬야키를 수출하는 데 큰 도움이 되었다. 1659년에 동인도회사는 대량 주문을 하여 이마리야키의 수출도118이 시작되었고 1663년부터는 네덜란드에 자기가 납품되어 1684년까지 무역의 최성기를 이루었다. 1685년부터는 중국 경덕진 자기가 정상화되어 유럽 수출이 재개되면서 일본 국내 수요에 주력했다.

도쿠가와 바쿠후 시대의 해외무역은 자기뿐 아니라 칠기와 금속기, 그리고 유럽인들이 보기에 아름다운 상아와 나전 금속 공예품도 있었다. 예를 들어, 런던에 있는 빅토리아 앤드 앨버트박물관Victoria and Albert Museum에는 1623년 히라도항平戶港이 닫히기 전에 수입된 칠기품이 전시되어 있다. 여기에는 그릇과 상자 등 유럽인의 주문에 의해 만들어진 제품도 있었

119 칠회 목제 서랍장. 17세기 초. 나전 금속.

다.도119 유럽인들은 중국의 도자기만큼이나 일본의 도자기를 좋아했는데, 특히 프랑스 말로 자퐁japon이라 불린 일본의 칠기를 특히 좋아했다. 유럽과 일본의 제작가들 사이의 교류의 영향은 이 시대 유럽 가정의 가구로 확인할 수 있다.

| 마치슈의 예술 |

일본 사회는 도쿠가와 정권 아래에서 3세기 동안 평화와 번영을 누렸다. 이전부터 귀족과 상위 상인 계층인 마치슈町衆가 성장하고 있었으며, 이들은 16세기 후반에 위대한 일본 고전 예술의 마지막 성취를 이룩해 냈다.

혼아미 고에쓰本阿彌光悅. 1558-1637는 궁정과 귀족 가문 사이에서 도검 연마와 감정을 가업으로 하는 유명 가문에서 태어났다. 1615년 도쿠가와 이에야스는 마치슈를 회유하기 위해 고에쓰에게 교토 북쪽에 있는 다카가미네鷹峰라 불리는 너른 토지를 하사했다. 그곳으로 고에쓰는 자신의 일족, 마치슈, 직인을 데리고 이주해 일종의 예술인 마을 고에쓰촌光悅村을 만들어 고도의 다양성을 지닌 미술품 생산을 감독했다. 이곳은 그의 사후에 니치렌종日蓮宗 사원(고에쓰지光悅寺라 함)이 되었다. 고에쓰는 헤이안 문화가 추구한 귀족문화의 격식과 14세기 초기 쇼렌인青蓮院 양식의 왕조적 서법을 배웠고, 또한 중국 남북조 시대 4세기의 왕희지 서법을 연구하여 당대 가장 뛰어난 서예가로 평가받았다. 그는 가업을 잇지 않고 칠예, 회화, 정원 설계, 시, 차노유, 그리고 도예 분야에서 천재성을 발휘해 이 모든 예술에 지대한 영향을 미쳤다. 그는 헤이안의 이상에 기반을 둔 자신의 고유한 장식으로 꾸민 종이에 아름다운 서체로 10세기의 《이세모노가타리伊勢物語》와 12세기의 《호죠키方丈記》를 발간해서 교토 예술계를 놀라게 했다.

고에쓰촌에는 예술가뿐만 아니라 종이 제조업자, 칠예가, 그리고 붓 제작자 같은 장인도 포함되어 있었다. 고에쓰의 가르침에 영향을 받은 장인들은 여러 예술가와 합작해, 헤

120 주교마키에 벼루상자. 혼아미
고에쓰, 17세기 초.

121 편륜차 마키에나전상자, 헤이안
12세기.

이안 시대에 필적할 만한 뛰어난 작품을 만들어 냈다. 그 좋
은 예가 벼루와 먹, 붓을 넣는 〈주교마키에 벼루상자舟橋蒔絵硯
箱〉(도쿄국립박물관)도120다. 나무에 옻칠을 한 이 상자는 전면
에 금가루와 자개로 꾸민 파도 사이에 작은 배를 배치하고 그
위에 두꺼운 납판으로 다리를 걸쳐 놓았다. 고에쓰는 칠과 납
을 금과 은에 더해 그것을 볼록한 표면의 윗부분에 걸쳐 얹
었으며, 옆쪽에는 다리의 형태로 놓아 금빛 옻칠 위를 떠다니
게 하고 아래쪽에는 배를 조각했는데, 당시로서는 혁신적인
것이었다. 상자는 거의 네모나지만 장식은 완전히 비대칭이
다. 세 척의 배는 위아래로 흔들거리고, 살짝 굽이치는 파도
는 새로운 리듬을 더한다. 이 벼루상자 이름이 유래한 주교舟
橋는 전체 작품을 감싸고 있고, 풍경은 은판에 고에쓰가 새긴
와카(미나모토 히토시源等, 880-951가 쓴 시)에 의해 균형이 맞춰
진다.

 차를 즐겼던 고에쓰는 많은 다완을 만들었다. 〈후지산不

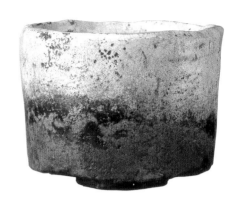

二山)도122이라는 이름이 붙은 라쿠야키樂燒 다완은 고에쓰가 남긴 불후의 명작이다. 몸체의 상반부는 불투명한 하얀색 유약이 덮여 있고 하반부는 검은색으로 남겨두었다. 사쿠이作爲에 대한 과도한 열정으로 기발함을 표현하려는 수많은 도공들과는 달리 위엄이 느껴진다. '후지산'은 백설이 산꼭대기에 쌓인 후지산을 연상케 한다. '불이不二'는 가마 속에서 우연이 만들어 낸 창작물은 둘이 될 수 없다는 의미로 고에쓰가 이름붙인 것이며, 딸의 결혼 때 입은 후리소데振袖(여성이 주로 결혼식 때 입는 격식을 갖춘 기모노의 하나)의 남은 천 조각으로 만든 주머니에 넣어 사위에게 보낸 연유로 '후리소데 다완振袖茶碗'이라는 별칭이 붙었다. 이와 같은 다완에서 고에쓰는 죠지로에 의해 만들어진 단순한 형태를 계승한 리큐利休 시기의 간결함과 순수함을 표현했다. 그의 작품은 당대의 후루타 오

리베古田織部, 1544-1615 작품도123과는 분명한 대조를 보인다. 오리베는 자유로운 라쿠야키의 조형과 서양 유색釉色의 놀라운 조화를 이루어 냈다.

고에쓰는 감각적이고 기교가 뛰어난 화가 다와라야 소타쓰俵屋宗達. ?-약 1640와 합작했다. 소타쓰는 다카가미네鷹峰 예술 집단에 속하지 않고 부유한 상인과 귀족에게 그림이 그려진 부채와 장식 종이를 파는 교토의 미술공방에서 일했다. 소타쓰는 긴 수권手卷과 부채, 그리고 고에쓰의 서예를 위한 장식 종이인 료시에 아름다운 밑그림을 그렸다. 그는 이 밑그림을 손으로 직접 그리거나 목판으로 찍어 금은니金銀泥를 넣는 식으로 장식했다. 두 장인은 장식 종이 위에 와카를 써 넣었던 헤이안 시대 전통에서 영감을 받았다. 여기서 보이는 예에서 소타쓰는 금니와 은니가 찍힌 붓을 번갈아가면서 사계절의 꽃과 풀을 차례로 그렸다. 소타쓰는 중국 회화에서 윤곽선을

124 (아래)
〈금은니사계초화하회고금집와카권〉
(부분). 다와라야 소타쓰 밑그림.
혼아미 고에쓰 서. 모모야마 시대
17세기 초. 종이에 금은니.

125 (오른쪽) 〈연지수금도〉. 다와라야
소타쓰. 모모야마 시대 17세기 초.
종이에 수묵.

쓰지 않고 먹이나 채색의 농담으로만 그리는 몰골법沒骨法과 다라시코미滴し込み라 불리는 발묵 기법을 통합해 새로운 채색법을 창안했다. 마르지 않은 칠에 먹이나 물감을 떨어뜨려 번지게 함으로써 은색 꽃과 금색 잎은 다른 강도로 나타나는데, 마치 짙은 안개 속에서 솟아나는 것처럼 보인다.

고에쓰의 서예도 고전에 대한 애호 풍조를 반영한다. 비교적 흡수가 잘 안 되는 종이에서도 그는 모든 획과 점을 완전히 통제한다. 가나 자음 사이에 한자를 포함하는 것은 소타쓰가 줄기에 잎과 꽃을 그린 것과 같은 맥락에서 이해할 수 있다.도124 고에쓰는 두껍고 얇은, 크고 작은 획을 번갈아가면서 쓴다. 헤이안 서체보다는 장중하고, 중국 영향을 많이 받은 무로마치 서체의 균제미를 지니고 있다.

소타쓰는 회고 취미를 갖고 있었던 고에쓰와 부유한 상인 수장가들과 긴밀한 사이였고, 자신 또한 법화경을 비롯한 수많은 명작을 복원시키면서 헤이안 전통과 친숙했다. 이 때문에 헤이안 모티프도121를 의욕적으로 재생산함으로써 시적 형상의 신세계를 창조해 낼 수 있었다. 그는 림파琳派 화가로 알려졌다. 림파라는 명칭은 오가타 고린尾形光琳의 이름 속 '림琳'자에서 따왔다. 이전에는 주로 고에쓰파光悦派, 소타쓰고린파宗達光琳派, 소타쓰파宗達派, 고린파光琳派, 림파 등 여러 명칭으로 불렸다. 림파라는 명칭이 확립된 것은 메이지 시대 이후 고린의 작품이 구미歐美에서 사랑 받았던 데서 기인한다. 에도 시대 전반 교토에서 활약했던 소타쓰 외에 코에쓰, 오가타 고린이 림파에 속하며, 19세기 전반 에도에서 활약했던 사카이 호이츠酒井抱一, 1761-1828, 스즈키 기이츠鈴木其一, 1796-1858도 포함시키는 것이 일반적이다. 이 화파는 때로 장식적이라는 잘못된 평가를 받았다. 만일 '장식적'이라는 단어를 '장식 목적으로 만든' 또는 '순수한 장식물'이라는 의미로 사용한다면 적어도 쇼소인正倉院 시대 이후로 일본의 미술에는 장식적인 것이 존재하지 않았다고 말해야 할 것이다.

교토 죠묘지頂妙寺의 〈우도牛圖〉를 비롯한 선면화扇面畵, 병풍화뿐만 아니라 고에쓰 또는 자신이 그린 수묵화를 위한 밑그림 등 소타쓰의 모든 그림은 시각적 아름다움과 격정이 조화를 이룬다. 중국의 목판본 서적에서 따온 삽화들은 급격히 변형되고 일본화되었다. 〈연지수금도蓮池水禽圖〉도125의 요소들은 공간을 구분하는 역할이 아니라 한데 어울리며 배치된다. 각 형태는 자기 충족적이거나 영속성을 갖고 공간을 지배하기보다 서로 의존하며 교감한다. 이런 일본적 형태가 갖는 정신적인 에너지는 화면을 뚫고 나와 외부로 향한다. 먹이 번지게 만드는 타라시코미滴し込み 기법으로 그려진 연잎 표현은 확장과 팽창의 감각을 불러일으킨다.

고에쓰와 소타쓰 이후 약 반세기가 지나서 오가타 고린尾形光琳, 1658-1716과 겐잔尾形乾山, 1663-1743 형제가 림파 양식을 완성했다. 그들의 아버지는 예술 공동체 고에쓰촌의 일원이었으며

126 수회염부금채회체 토기접시 5매, 오가타 겐잔. 에도 시대 18세기 초. 시유도기.

그 정신을 아들들에게 전했다. 서예가이자 도예가였던 동생 겐잔은 노노무라 닌세이野々村仁淸(생몰년 미상)의 가르침을 받았고, 이후 고에쓰의 손자 혼아미 구추本阿彌光甫 밑에서 공부하며 실력 있는 도예가로 성장했다. 그는 후루타 오리베의 독창성과 고에쓰의 고상함을 조화시켜 겐잔야키乾山燒도126, 127를 만들어 냈다. 겐잔은 3-40대에 선종에 귀의했는데, 청아한 미의식에 기초한 무게감 있고 절제된 회화 양식을 이룩했다.

겐잔의 성격이 내성적이었다면, 형 고린은 외향적이었다. 두 형제가 살았던 활기찬 17세기 말의 겐로쿠元祿, 1688-1704 시대는 부유한 마치슈 상인 계층이 쇠미해지고, 새롭게 죠닌町人이라는 하급 상인 계층이 부상하고 있었다. 술에 취해 냉소를 보내며 고린은 이 새로운 시대를 맞았다. 여러 죠닌과 동반한 소풍에서 그들이 금과 은으로 장식된 마키에蒔繪 도시락 상자를 자랑하자, 고린은 대나무 잎으로 싼 음식을 꺼낸 후 내부가 도금된 상자를 아무렇지도 않게 강에 던져 사람들을 놀라게 했다. 한번은 미인대회를 주최해 흰 옷에 검은색이 들어 있는 수수한 고소데小袖를 입은 이를 우승자로 뽑고 그녀를 시중드는 이는 오히려 화려한 옷을 입게 했다고 한다.

그림뿐 아니라 옷감과 칠기 도안도128에서 고린의 작품은
도회적인 우아함이 눈에 띈다. 그것은 헤이안 양식의 향수를
불러일으키는 창작이라기보다는 도덕성을 의식적으로 표현
한 것이었다. 그의 화려한 작품 중 최고를 꼽으라면 시즈오카
靜岡 아타미熱海의 MOA미술관 소장의 〈홍백매도紅白梅圖〉 병풍
과 뉴욕 메트로폴리탄미술관의 〈파랑도波浪圖〉, 그리고 소타
쓰의 〈풍신뇌신도風神雷神圖〉 임모본이다. 일본에서 연자화라
부르는 창포꽃을 그린 〈연자화도燕子花圖〉(네즈미술관)도129에서
그는 6곡 1쌍의 병풍에 오직 파란 창포꽃과 초록 잎만을 반
복하는 식으로 기발하게 표현했다. 오른쪽 병풍의 네 그룹에
서 꽃무리는 역삼각형의 형태를 이루며 점차 아래로 내려가
고, 왼쪽의 다섯 그룹은 대소부동하게 왼쪽으로 가면서 크기
와 높이가 점점 올라간다. 배경은 금박으로 처리되었고 그림
속에는 나무다리, 물결, 구불거리는 제방 혹은 구름 장식을
찾아볼 수 없으며 표현 기법에 아주 엄격하다. 어울리지 않는
모티프의 비대칭적인 통합과 반복으로 동적 분위기가 생겨
난다. 여기서 고린은 망설임 없이 금, 파랑, 그리고 초록색을
써서 자신감을 드러냈다. 헤이안 시대부터 창포(연자화)는 들

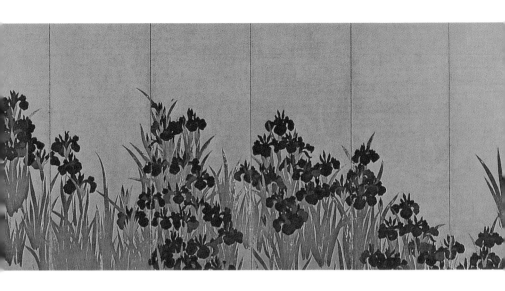

꽃 사이에서 늪이나 연못 위를 지그재그로 가로지르는 나무 수로인 야쓰하시八ッ橋와 깊은 연관을 가졌다. 고린도 연자화에 야쓰하시를 같이 그린 〈야쓰하시도八ッ橋圖〉(뉴욕 메트로폴리탄미술관)를 그리기도 했다. 헤이안 시대의 《이세모노가타리》에서 창포(연자화)가 펼쳐진 시냇가에서 영웅이 잠시 멈추는 장면이 있는데 고린은 영웅과 야쓰하시를 없애고 창포 이미지로 축약했다. 소타쓰가 보는 이에게 곡예비행을 하듯 내려다보도록 한 것처럼, 고린은 보는 이를 마법의 야쓰하시를 건너는 이세의 영웅으로 만든다. 틀에 박힌 윤곽선이나 외형적 소재를 없앰으로써 두 화가는 관객을 그림 안으로 끌어들여 극적인 감정을 경험하게 만든다.

고린은 모든 작품에서 고에쓰와 소타쓰의 비대칭을 극한까지 끌어올렸다. 예를 들어 그의 칠기 벼루상자는 야쓰하시 다리와 창포(연자화) 소재를 재창조하는 데 금, 은, 나전, 그리고 백랍을 이용했다. 다리는 고에쓰의 것과 같이 납으로 무늬가 새겨져 있지만 각도는 더욱 가파르다. 이와 비슷하게 날아다니는 두루미의 표현에서 고린은 고에쓰와 소타쓰의 그것보다 더욱 가파른 각도로 위를 향해 날아간다. 고린의 풍경화에

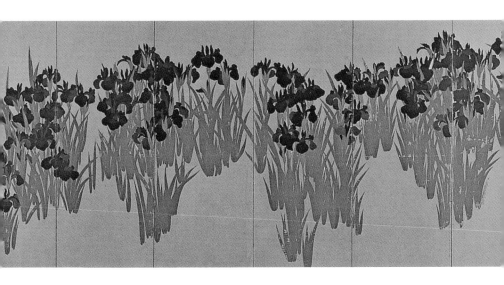

129 〈연자화도 병풍〉, 오가타 고린,
6곡 1쌍, 18세기 초, 종이에 금지채색.

130 〈사계초화도권〉, 오가타 고린, 약
1705, 종이에 채색.

서 흔히 볼 수 있는 급경사와 땅을 수직적 평면으로 틀어 올리
는 성향은 특히 〈홍백매도紅白梅〉에서 극적으로 드러나 있다.

고린의 수묵채색화는 그의 다른 작품이 지닌 양식적 화
려함과는 사뭇 다르다. 예를 들어, 그가 에도에 정착한 1705
년 그린 〈사계초화도권四季草花圖卷〉(개인 소장)도130은 매우 편안
하고 친근하다. 그는 파랗고 하얀 꽃을 유연한 필치로 그렸으

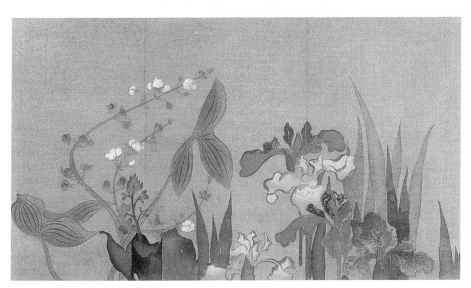

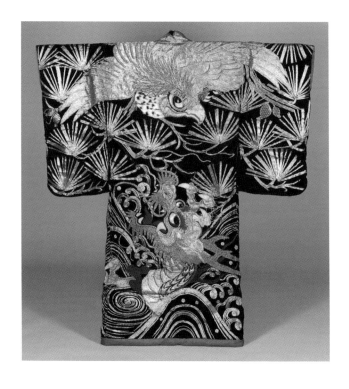

며, 나뭇잎과 작은 꽃은 다라시코미 기법으로 더욱 부드럽게
표현했다.

| 염직물 |

17세기 중반 일본의 염직 기술 발전은 중국산 수입품을 대체
할 수 있었고 대량 생산된 다양한 디자인의 직물은 평화와 번
영의 시기를 상징했다. 자기와 칠기처럼 일본의 의류 생산과
장식은 디자인과 의복이 통합된 하나의 예술적 행위로 여겨
졌다. 후리소데振袖 옷의 소매 길이는 짧든 길든 늘 폭이 넓었
으며, 디자인은 놀라운 대담함으로 파리 패션쇼에 못지않았
다. 칠제 옷걸이에 걸려 있는 후리소데는 마치 연폭의 병풍과
같이 방을 나누는 용도로 쓰일 수 있을 정도다. 부서지는 파
도, 물새, 사선 형태로 무리 지은 등나무와 국화, 심지어 매서
운 매와 용조차도 전형적인 문양으로 등장한다.도131

　　모모야마와 에도의 장인들은 염색, 자수, 직금織錦(비단 짜기), 첩화帖花, 금실 입체기법, 손그림手繪 등을 포함한 다양한 기술의 전문가였다. 독창적인 옷감에 대한 수요는 끝이 없었으며, 이것은 노能 공연장과 귀족 가문뿐만 아니라 부유한 마치슈와 죠닌 계급에서도 마찬가지였다. 도쿄국립박물관 소장의 〈공작 모양 후리소데孔雀模樣振袖〉(19세기)도132는 쇼군의 집에서 쓰던 것으로 기술의 세련됨을 보여 준다. 여기서 자수는 염색 과정에서 이미 창작된 꽃과 잎, 또 금실 입체기법으로 만든 공작 깃털을 강조하기 위해 쓰였다. 궁정여인을 위해 만든 또 다른 후리소데는 극적 효과를 위해 금박을 사용했다. 움직이는 매와 용이 유럽의 옷감인 벨벳에 장식되었는데, 이 신선한 조합과 독특한 디자인은 놀라운 효과를 성취한다.

　　가난한 서민들은 면직물을 입었으며, 어쩌다가 비단옷도 입었다. 그들은 대부분 대륙보다는 동남아시아에서 유래를 찾을 수 있는 다양한 디자인의 옷을 입었다. 고대 인도네시아의 기술인 이캇ikat은 가끔 대담한 디자인을 만들기 위해 쓰였

는데 면실을 특정 부위에 군청색으로 염색해 흰색과 군청색이 교차하는 직물 기법이다. 날실 또는 씨실만을 염색하거나 혹은 둘 다 이러한 방식으로 부분 염색을 할 수 있었다. 날실 이캇 옷감은 좀 더 귀한 씨실 이캇에 비해 흔했으며, 날실과 씨실 이캇을 제작하는 데 고도의 숙련된 기술이 필요했다. 이 세 가지 직물에 문양을 만드는 방법은 에도 시대에 일반화되었고, '가스리絣, kasuri'라고 불렸다. 동남아시아 지역에 기원을 둔 또 다른 염색기술은 바틱batik이라고 불리는데, 사라사 Saraca라고도 한다. 하얀 천 위에 어둡고 밝은 군청색만을 사용했지만 서민들이 입기에 다양한 디자인을 만들어 냈다. 캐나다의 브리티시 컬럼비아에 있는 그레이터 빅토리아 갤러리The Art Gallery of Greater Victoria에서 이 멋진 민속미술 작품도133을 찾아볼 수 있다. 일본 사회의 모든 단계에는 예술과 디자인에 대한 강한 의식이 있었음을 명백히 알 수 있다.

| 난가南畫: 문인화 |

자신들에 대한 충성심을 확고히 하고자 도쿠가와 바쿠후의 쇼군은 유교를 통치이념의 중심에 두었고, 유학연구소를 설치해 명예를 누리되 권력은 없는 유학자라는 새 계층을 만들었다. 이들과 함께 중국의 회고懷古 취미가 퍼지며 일본인 사이에서 중국 애호 풍조는 자아의 혼란을 겪게 했다. 그들은 자신의 문화적 근원을 고대 중국에서 찾았으며, 11세기에 발생해 14세기에 완성된 중국 문인화가의 이상을 처음 도입해 18세기 중기부터 후기에 걸쳐 크게 유행시켰다. 일본인들은 700년간 잘못된 전통을 따라왔음에 경악했다. 또 남송의 북종화 양식과 명대 원체화풍을 추구함으로써, 중국 문인화에서 재현된 고귀한 이상의 자유로운 표현이라는 중국 회화의 본질을 놓쳤음을 후회했다.

　초기의 문인화가는 중국 문화를 동경하여 사서오경을 공부하고 노장사상과 불교에도 흥미를 가지며 시서화를 즐

겼다. 명대에 간행된 『팔종화보八種畫譜』(1621-1628년 출판)가 1672년에 일본에서 번각飜刻되었고 이어 『고씨화보顧氏畫譜』(1603년 출판)가 1798년 다니 분쵸谷文晁에 의해 번각되었다. 청대의 『개자원화전芥子園畫傳』(1679년에 간행) 초집은 1748년에 그 일부가 번각되어 화가들에게 중요한 교본이 되었다. 일본에서 문인화의 특징은 교토와 에도로 지역적 구분이 가능한데, 교토 지역에서 무사 출신의 기온 카이祗園南海, 1677-1751, 야나기 사와 기엔柳澤淇園, 1703-1758, 우라카미 교쿠도浦上玉堂, 1745-1820, 오카다 베이산진岡田米山人, 1744-1820, 한코半江 부자, 다노무라 치쿠덴田能村竹田, 1777-1835, 죠닌 출신의 사카키 햐쿠센彭城百川, 1697-1752, 이케노 다이가池大雅, 1723-1776, 요사 부손與謝蕪村, 1716-1784, 기무라 겐가도木村蒹葭堂, 1736-1802, 아오키 모쿠베이青木木米, 1767-1833가 있었다. 에도 지역에는 핫토리 난카쿠服部南郭, 나카야마 고요中山高陽, 1717-1780, 다니 분쵸谷文晁, 1763-1841, 와타나베 가잔渡邊崋山, 1793-1841, 다치하라 교쇼立原杏所, 1786-1840, 쓰바키 친잔椿椿山, 1801-1854이 대표적이다. 일본의 남화는 이케노 다이가와 요사 부손에 의해 정착되었다고 하겠다.

중국에서 문인화는 문인사대부들의 취미와 교양으로 창작되었다. 유명 시인이 쓴 화제시畫題詩를 곁들인, 학식을 갖춘 소수 지배계층의 개인적 감상물이었다. 일본은 문인사대부 계층이 없었기 때문에 문인화는 다양한 전통으로부터 탈출하는 경로가 되었고, 불만을 품은 무사계급, 신흥 지식인, 승려, 상인, 그리고 전문 직업 화가들에 의해 수용되기 시작했다. 명明 말의 중국 서적에는 남종화南宗畫라는 단어가 만들어졌다. (동기창董其昌, 1555-1636과 막시룡莫是龍, ?-1587이 중국 산수화를 남종南宗과 북종北宗으로 구분하여 남종의 시조를 왕유王維, 699-760로 하고, 북종의 시조를 이사훈李思訓, 651-716으로 둔 남북종론南北宗論을 주장했다. 남종화는 남종 문인화라고도 불리며 문인사대부들에 의해 그려져 동원董源, 거연居然, 미불米芾·미우인米友仁 부자, 그리고 원 사대가〔황공망, 오진, 예찬, 왕몽〕, 명대 오파吳派 화가〔심주, 문징명〕들에게 이

어졌다.-옮긴이) 일본은 이를 난가南畵라는 새로운 용어로 불렀는데, 곧 모든 일본 미술과 공예처럼 특정 후원자가 있는 상업적인 매체가 되었다. 중국은 지형적, 기법적 특징이 북종화에 속하는 마하파馬夏派와 절파浙派 화가들이 산과 바위를 부벽준, 즉 날카롭게 꺾이는 붓질로 처리하는 것과 남종 문인화가들이 나지막한 둥근 언덕과 습윤한 자연의 모습을 피마준으로 표현한 것으로 구분 짓는다. 일본에서 슈분은 북종화를 본으로 삼았고, 소아미는 남종화를 따랐지만 당시 소아미와 도쿠가와 시대 초기의 이론가들 사이에서도 남북종화는 분명히 구분되지 않았고 두 유파의 차이점은 18세기 말까지 제대로 이해되지 않았던 듯하다.

새로운 남종화를 익힌 일본 화가들은 동시대 중국의 지방에서 수입된 작품들을 혼합하여 절충 양식을 만들어 냈다. 1661년 도쿠가와 바쿠후의 후원으로 설립된 교토 외곽의 우지에 있는 만푸쿠지萬福寺는 일본 선종의 하나인 황벽종黃檗宗의 총본산이다. 이곳은 중국 문화교류의 중심지가 되었고, 복건성 출신의 중국인 승려가 많아서 중국제 수입품과 중국식 생활 방식을 활용할 수 있었다. 명과 청이 교체되는 혼란기에 중국으로부터 들여온 예술품과 실용품 들은 그 질과 품격에 상관없이 일본의 애호가 사이에서 열광적인 환호를 받았다. 직업화가였던 사카키 햐쿠센彭城百川은 명말 소주蘇州 지역 화가들의 작품에서 영감을 얻었다. 그러나 일본 남화를 완성한 이케노 다이가池大雅는 만푸쿠지를 통해서만 중국화와 일본 수장가들과 접촉했고, 가노 단유 같은 어용화가처럼 천황과 쇼군의 수집품을 볼 수 없었기에 오히려 대담하게 변형한 일본적 남화의 특징을 드러낼 수 있었다. 단유는 매우 학구적으로 중국화를 익혀 정확한 필선으로 모사하고, 쇼군의 다른 걸작 수장품에 달린 주석을 연구했다. 다이가는 절충과 함께 새로움을 추구한 남종화법의 두루마리를 그렸고, 화면 상단에 중국 화가의 필의筆意로 방倣했다는 출처를 밝혔

다. 일찍부터 재능을 인정받았던 그는 15세에 부채 그림과 전각을 다루는 가게를 열었으며 20대에는 중국의 『팔종화보八種畵譜』나 『개자원화전芥子園畵傳』 같은 화보를 이용해 생애 중에서 가장 많은 작품을 그렸다. 일본 여러 곳을 유람하며 높은 산에서 조망한 풍부한 자연 체험은 일본적 남화를 만들어 낸 기초가 되었다. 그가 40대에 그린 〈누각산수인물도〉 병풍도134은 자신만의 양식을 완성한 원숙기 대작이다. 중국의 실경을 소재로 했지만 일본의 자연을 떠올리게 하는, 현실감 넘치는 공간감을 창안해 냈다.

1771년에 48세의 이케노 다이가는 재능 넘치는 하이쿠俳句 시인 요사 부손與謝蕪村, 1716-1784과 함께 〈십편십의도十便十宜圖〉를 완성했다. 중국의 명말 청초 시인 이어李漁가 쓴 시 〈이원십편십의伊園十便十宜〉를 회화화한 이 화첩에서 다이가는 〈십편도十便圖〉, 부손은 〈십의도十宜圖〉를 그렸다. 이 화첩을 그릴 당시는 다이가의 화명이 부손보다 훨씬 높았다. 조숙한 천재였던 다이가에 비해 시인으로 더 알려졌던 부손은 1768년 이후 교토에 정착하며 독학으로 그림을 그리기 시작했다. 그는

134 〈누각산수인물도〉 병풍 중. 이케노 다이가, 약 1765-1770. 6곡 1쌍 중. 종이에 금지수묵채색.

135 〈스모〉. 요사 부손, 18세기 중엽.
종이에 수묵담채.

하이쿠를 간결하게 그린 하이가俳畵도135로 독자적인 회화 세
계를 구축했고 60대에 들어 사인謝寅이라는 호를 쓰기 시작
한 1778년부터 절정기를 맞았다. 에도 지역에 비해 교토의 남
화가들은 대개 사승관계가 뚜렷하지 않아, 독학으로 그림을
익힌 경우가 많았고 자유로운 신분이었다. 1778년에 그린 〈가
라사키 송도唐崎之松圖〉도136는 다이가가 죽은 지 2년 뒤에 그린
것이다. 여기서 지탱목에 의지하고 있는 노송은 작은 집을 왜
소하게 만들고 있다. 담채로 그림이 비현실적인 빛으로 흘러
넘치는 것처럼 보이게 했으며 이는 마치 언급되지 않은 어느
과거를 암시하는 듯한 느낌을 준다. 이와 반대로 부손의 서예
는 산뜻하고 부드러우며 편안한 현재를 말하는 듯하다. 〈오쿠
노 호소미치도권奧の細道圖卷〉(1778. 교토국립박물관), 또 다른 〈오
쿠노 호소미치도 병풍〉(1779. 야마가타미술관), 〈아미노정도峨帽
露頂圖〉(도쿄레이메이교카이東京黎明教會), 〈신록두견도新綠杜鵑圖〉(문
화청), 〈야색누대도夜色樓臺圖〉(개인 소장) 등의 대표작이 있다.
　　우라카미 교쿠도浦上玉堂. 1745-1820는 이케다 가문을 섬긴

136 〈가라사키 송도〉(부분), 요사 부손,
1778, 종이에 수묵채색.

무사였으나, 아내가 죽은 후 1794년 50세 때 두 아들을 데리고 전국을 방랑하며 문인들과 교류했다. 독학으로 난가를 그린 그는 매우 개성적인 화풍으로 알려졌다. 거문고를 뜯으며 시문을 짓고 은일을 추구한 진정한 문인화가의 면모를 가졌다. 옥당玉堂이라는 그의 호는 중국제 칠현금의 이름에서 딴 것이라고 한다. 미국 미술사학자 제임스 케이힐James Cahill, 1926-2014은 교쿠도의 그림이 17세기 중국의 화가들과 비슷하다고 지적했는데, 농묵 위에 습윤한 담묵을 중첩하고 그 위에 갈필을 자유분방하게 휘두른 데 주목했기 때문이다. 중국 화가들과 비교할 때 교쿠도는 이 붓질을 층층이 적용했다는 점이 두드러진다. 이러한 기법은 장식적이라는 오해를 받기도 했지만 시각적 선명함과 빛으로써 일본인의 사랑을 받았다. 교쿠도가 73세에 그린 〈풍고안사도風高雁斜圖〉(1817)도137는 그 좋은

사례다. 경물은 마치 소용돌이치는 태풍과 같은 붓질의 폭발적 에너지를 보여 준다. 모든 움직임은 원의 형태이며, 산은 날아다니는 원통 모양과 둥근 바위 모양으로 바뀌었다. 기러기와 낚싯배들은 부수적일 뿐, 활력 넘치고 가공되지 않은 정서와 생명력이 진정한 주제라 할 만하다. 이 외에 그의 최고 걸작이라 평가받는 〈동운사설도凍雲篩雪圖〉(가와바타 야스나리 기념회)가 유명하다.

가장 독창적인 남화가 중 한 사람은 화가이자 도예가인 아오키 모쿠베이靑木木米, 1767-1833다. 다양한 매체를 이용한 그의 작품은 그림의 요소와 작품, 관람객 사이의 역동적인 내적 화합과 상호 관계성이 특징이다. 1830년에 그린 〈만수남루도萬壽南壘圖〉도138에서 그는 평온함과 건강으로 가득한 칠순 잔치

137 〈고금여사첩〉 중 〈풍고안사도〉,
우라카미 교쿠도, 1817, 종이에
수묵담채.

138 〈만수남루도〉, 아오키 모쿠베이,
1830. 비단에 수묵담채.

장면을 그렸다. 비단 위에 갈필로 그린 소용돌이치는 안개는
용을 암시하는 듯하며, 경사스러운 날에 걸맞은 무게와 미스
터리를 더하고 있다. 그림 우측의 휘어진 노송과 왼쪽에서 걸
어들어 오는 장생長生을 상징하는 신선과 동자의 심리적 에너
지는 중심과 관객을 향해 모여들고 있다. 초점은 안개, 나무
의 정기, 용 모양의 구름과 신선이 사는 산 아래에 있으며, 이
는 제발題跋과 조화를 이루기 위해 왼쪽에 배치되었다.

　　에도(도쿄)는 교토에 비해 신흥 도시였지만, 쇼군의 존재
는 많은 재능인을 끌어들였다. 그곳에는 매년 일정 기간 동
안 에도에 잡혀 있는 다이묘를 위해 일하는 화가들이 많았
고, 또한 중국과 서양(네덜란드)식 교육의 중심지였다. 에도 화
단의 거장 다니 분초谷文晁, 1763-1840는 전형적인 절충 양식을
가지고 있었다. 그는 난가 화가로도 여겨지는데, 가노파, 도
사파, 나가사키파長崎派, 우키요에와 서양화 기법 또한 공부한
바 있다. 이름 있는 무사 가문에서 태어난 분초는 영향력 있
는 번주와 정치적인 인맥을 맺고 그들에게 봉사하며 화업을

쌓았는데, 이는 보통 번에 소속되지 않고 자유로운 신분으로 그림을 그린 교토의 남화가들과는 사뭇 다른 모습이었다. 그는 그림에 대한 논문을 썼으며, 유명한 산을 그린 목판을 만들기도 했다. 인생 후반에 들어서야 그는 잘 알려진 즉흥적이고 간결한 스타일을 만들어 냈다.

| 다양한 화파 |

오랜 평화의 시대는 풍요로움을 가져왔고, 많은 후원자가 나타나 더 많은 예술이 창작되었다. 교토만 해도, 도사파, 가노파, 림파, 여기에 새로운 난가와 같은 전통적인 화파가 있었다. 바쿠후와 궁정 어용화사였던 가노파와 도사파는 에도 시대에도 여전히 중요한 화맥을 형성했는데 가노파는 본거지였던 에도를 넘어 지방까지 그 유파가 확대되었다. 대대로 바쿠후의 어용화사를 세습했던 가노파는 가장 상위의 오쿠에시奥絵師부터 그로부터 분가한 오모테에시表絵師로 분화했고, 그 아래에 죠닌 계층의 수요에 응한 마치카노町狩野로 서열화되었다. 또한 가노 에이토쿠의 제자였던 산라쿠와 산라쿠의 맏사위이자 양자인 산세쓰狩野山雪, 1590-1651는 교토에서 활동하며 교카노京狩野를 형성했다. 특히 회화 교육에서 가노파의 세력이 확고하게 자리 잡았다. 화가의 자제는 대개 7, 8세 때부터 그림을 배우기 시작했고, 무사의 자제는 그보다 늦은 14, 15세 즈음에 입학하여 10년 이상의 수련을 거쳐야 했다. 이들의 교육은 임사臨寫에서 시작해 임사로 끝난다는 말이 있을 정도로 철저한 분본粉本 교육 방식이었고, 개성을 발휘하는 것은 애초부터 불가능했다. 이러한 고답적인 창작 방식 탓에 17세기 후반부터는 창의성을 잃고 회화적 후퇴를 초래했으나 적어도 19세기까지 가노파의 세력이 강성했다. 또한 교토의 어용화사로서 도사파는 도사 미쓰오키土佐光起가 등장해(그는 1654년에 궁정화사인 에도코로아즈카리繪所預가 되었다) 도사가土佐家를 다시 일으켰고, 화업뿐만 아니라 사회적 지위도 높아졌다.

이 외에도 여러 신흥 화파가 생겨나 두각을 나타내기 시작했다. 그중 사생화파로 분류되고 또 마루야마파圓山派의 시조가 된 마루야마 오쿄圓山應擧, 1733-1795는 일찍이 가노파, 서양화의 투시원근법과 중국 명청대 회화를 배워 이 셋을 조합한 작품을 만들었다.

당시에는 반사경과 볼록렌즈 사이에 작은 그림을 끼워 공간감과 요철을 즐기는 중국산 장치가 유행했다. 여기에 쓰인 그림을 일본에서는 메가네에眼鏡繪라 불렀다. 중국 소주 지역의 미술가들은 이 장치를 위해 서양의 원근법이 구사된 목판화를 제작했는데 오쿄 또한 새로운 수요에 맞춰 일본 각지의 풍경을 그려 공급했다. 또한 두루마리와 대형 병풍화도 제작했는데, 금지金地 바탕에 웅장한 소나무, 중국 원체화풍의 바탕에 공작새, 또는 일본적 채색화풍의 등나무를 조합했다. 요컨대, 그는 모든 종류의 화풍, 형식, 그리고 주제를 탐구했다. 그는 여러 제자에게 직접 자연을 사생하도록 가르쳤고, 이 장르에서 자신의 가장 뛰어난 작품도139을 창조했다.

오쿄의 화풍은 마쓰무라 고슌松村吳春, 1752-1811에게 계승되었으며, 둘의 재능이 합쳐져 마루야마 시조파圓山四條派를 형성했다. 시조파는 마쓰무라 고슌 및 그의 제자들이 주로 교토 시조도오리四條通り 거리에 모여 살았기 때문에 붙은 이름이다. 이 화파는 주로 교토 지역을 무대로 활발하게 활동했지만, 19세기에는 지나치게 달콤한 감상벽에 빠지게 되었다.

오쿄의 제자 중 매우 개성이 뚜렷했던 나가사와 로세쓰長澤蘆雪, 1754-1799는 현재뿐만 아니라 동시대 화가들에게도 새롭고 신선한 비전을 보여 주어 마루야마 시조파의 한 사람이면서 '기상파奇想派'의 대표주자가 되었다. 로세쓰는 무사 가문에서 태어났지만 관료의 지위를 누리기보다 그림을 그리고 싶어 자신의 이름까지 바꾸었다. 그의 초기 작품은 오쿄의 방식을 따랐지만, 서양화의 원근법과 키아로스쿠로 기술을 습득하면서 당시에 유행하던 특이하고 그로테스크한 방식에

漢字遍也

기여했다. 그는 비단과 종이에 수묵의 섬세한 필선과 채색으
로 선면화扇面畵와 벽화에 이르는 다양한 작품을 남겼다. 1786
년 4-5개월 동안 로세쓰는 기이紀伊 지역을 여행하며 네 곳의
사찰에 180폭이 넘는 벽화와 장병화를 그렸다. 로세쓰의 〈미
야지마 팔경도첩宮島八景圖帖〉(1794)도140에서 이쓰쿠시마진자는
부감 시점으로 수묵의 갈필과 습윤한 필치로 솜씨 좋게 그려
졌다. 구불구불한 길과 춤을 위한 무대처럼 보이는 현관 건물
은 수상가옥처럼 신성한 물 위로 떠오른다. 황혼이 내리는 시
간, 돌과 종이로 만든 가로등이 켜지며 소나무 섬에 드리우는
안개 낀 어둠을 걷어 낸다.

또 다른 개성적인 기상파 화가로 이토 자쿠추伊藤若冲, 1716-
1800를 들 수 있다. 그의 채색화와 수묵화는 소재가 매우 다양
한데 닭, 채소, 꽃과 나무를 우아하게 왜곡하거나 단축법, 원근
법 등의 기법에 강렬한 채색을 조합했다. 그는 자신이 그린 동

물을 해학적인 정물화로 바꾸었으며 형태를 과장해 풍자적인 인간상을 암시했다. 예를 들어 〈선인장 군계도仙人掌群鷄圖〉(1789년, 오사카 사이후쿠지西福寺)에서 거만한 수탉과 복종하는 듯한 암탉은 마치 우키요에 판화 속 배우를 떠올리게 하는 자세를 취하고 있다. 자쿠추는 1730년대에 소개된 중국 청대 궁정화가 심남빈沈南蘋, 1682-1731의 절강화파浙江畵派 양식(일본에서는 나가사키파長崎派를 형성했다), 명대 말기의 복건성福建省에 있는 황벽종黃檗宗 만복사萬福寺의 진현陳賢(명말 화가)이 그린 사실적인 초상화법(황벽종이 일본에 전해지면서 그의 초상화법도 전해져 황벽

회화에 영향을 주었다), 일본 가노파의 금병풍 장식, 그리고 위에
서 언급한 서양화법 등 여러 화파의 영향을 받았다. 연한 먹
을 적신 붓을 빠르게 놀려 평행하는 획을 그려내는 식으로 용
이나 동물 깃털의 질감을 표현하는 독특한 기법은 종교 행사
용 민간 그림을 깊이 연구했음을 보여 준다. 그는 또한 기이하
고 손이 많이 가는 회화 기법을 개발했는데 6곡 1쌍의 〈조수
화목도鳥獸花木圖 병풍〉도141에서는 특이한 새와 동물에 둘러싸
인 불사조와 거대한 흰 코끼리를 좌우척左右隻에 각각 그렸다.
이 놀라운 조합에서 자쿠추는 회화의 모자이크 효과를 모방

142 〈청개구리와 달팽이〉, 기본
센가이, 19세기 초, 종이에 수묵.

했다(이런 그림을 마스메가키枡目描き라고 한다). 병풍의 좌척과 우
척에는 사방 1.2센티미터의 작은 정사각형 격자가 각각 세로
140개, 가로 310개로 총 43,000여 개씩, 둘을 합쳐 86,000여
개 그려져 있다. 종이에 하얀색으로 밑칠을 한 후, 각각의 격
자 안을 채색해 넣었다. 격자 안에는 조금 더 작은 영역에 같
은 톤이나 더 밝은 톤으로 하나씩 칠을 해서 격자의 윤곽선
이 보일 정도다. 이 기이한 방식을 따른 이가 없었다는 사실
은 조금도 놀랍지 않다. 지금까지 잔존하는 몇 안 되는 작품
은 전부 자쿠추 본인이 그렸거나 그의 아틀리에에서 만들어
진 것이다. 자쿠추의 대표작《동식채회動植綵繪(도쇼쿠사이에)》
(1758-1766, 30폭, 도쿄 궁내청 산노마루쇼조칸宮內廳 三の丸尙藏館)는
참새, 닭, 봉황, 학, 공작, 원앙, 금계錦鶏, 기러기 그리고 갖가
지 화초(매화, 국화, 장미, 모란, 단풍, 부용, 남천 등), 곤충, 어패류
등을 사실적이고 장식적으로, 웅장하고 강렬하게 세로 142
센티미터가 넘는 대작 시리즈로 완성했다. 이 30폭은 처음부

터 사찰 내부를 장엄하기 위해 그려진 것으로 완성 후 쇼코쿠지相國寺에 그의 〈석가삼존상〉과 함께 봉납되었다.

　　승려 중에도 열정적인 서화가들이 있었다. 선종 승려인 기본 센가이仙厓義梵, 1750-1837는 1790년부터 1811년 은퇴하기까지 후쿠오카 하카타에 위치한 쇼후쿠지聖福寺의 주지였다. 그는 단순하고 직선적이며 즉흥적인 그림으로 널리 인정받았는데, 특히 차茶의 세계에 적합한 작품이 많았다. 그의 특징을 잘 보여 주는 〈청개구리와 달팽이蝸牛〉도142는 단순히 몇 개의 재빠른 붓질만을 사용했고, 붓의 절반에만 먹을 묻혔을 뿐이다. 그 결과 선들은 불규칙하게 먹이 묻어 있고, 이는 글씨와 그림 모두에 적용되어 일곱 개의 한자는 그림과 완벽하게 조화를 이룬다. 그 의미는 '과거, 현재, 미래 삼세불三世佛을 한 번에 삼키다'라는 뜻으로 완벽함을 가리킨다. 지위는 낮지만 성스러운 가능성을 지닌 개구리는 흔한 불교적 테마였다.

　　누구보다도 선종의 부활과 일본화에 앞장섰던 선승화가 하쿠인 에카쿠白隱慧鶴, 1685-1768는 자신을 매우 대담하고 강렬한 스타일로 표현했다. 세로 길이가 192센티미터인 대형 반신 달마도도144에서 그는 붓을 격렬히 휘둘러 곳곳에 극적이고 거친 효과를 자아냈다. 이 시대의 또 다른 선종 승려인 조각가 수도승 엔쿠圓空, 1632-1695는 일본 전역을 떠돌며 많은 불보살상을 '엔쿠불圓空佛(통나무를 그대로 사용하여 거칠게 깎고 파낸 자국이 드러나게 만들며 특히 불가사의한 미소가 특징이다.-옮긴이)'이라 불린 독특한 자신만의 양식으로 조각해 서민 교화에 힘썼다.도143 표면이 거친 나무로 만들어진 이 조각상은 지방의 불교 사찰과 신사에서 서민들의 우상이 되었다. 엔쿠불은 사승관계는 없지만 에도 시대 후기에 모쿠지키木喰, 1718-1810에게 계승되어 온화한 미소의 '모쿠지키불木喰佛'로 이어졌다.

| 풍속화와 목판화 |
에도 시대 미술의 다양성과 우아함은 신흥 죠닌 계층의 향락

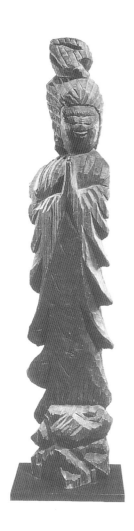

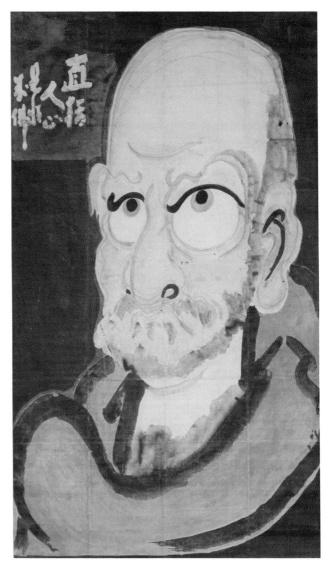

143 〈성관음보살입상〉, 엔쿠, 17세기 말,
목조.

144 〈달마도〉, 하쿠인 에카쿠, 약 1767,
종이에 수묵채색.

적인 경향, 민중적인 건강함과 넘치는 자신감에 대응된다. 에도 중기에는 처음으로 이들 죠닌 계층이 일본 문화계에서 주도권을 잡아 '죠닌 예술'의 전성기를 맞았다. 화려한 아름다움을 추구한 죠닌 예술은 사치스러운 복식, 건축, 공예, 병풍화, 우키요에 등을 통해 자유분방한 창작 의지를 표출하면서, 무사들의 보호 하에 있던 가노파의 보수적이고 낡은 양식과 대조되는 생명력을 뿜어냈다. 이 시기에 죠닌 인구는 에도에 50만 명, 오사카에 30만 명이 넘을 정도로 폭발적으로 늘어났고, 이들의 경제적 풍요로움과 사회적 지위 향상 예술적 열망으로 표출되어 새로운 도시 문화를 형성하며 서민 문화의 다양성을 만들어 나갔다. 이 시기에 교토는 드디어 고운 비단과 도자기 생산의 중심지로서 권위를 되찾았다. 20세기 초반 거대한 상업 조직을 소유한 미쓰이三井 가문은 17세기 말에 이미 에도, 교토, 오사카에 포목점과 환전상을 열며 번성했다. 서민 계층까지 교육의 기회가 열려 세계에서 가장 낮은 문맹률을 보였고 대중소설이 출간되어 인기를 얻으며 인쇄업도 번창했다.

16세기 초반부터 신흥 죠닌 계층 사이에서 인기를 끌었던 장르는 풍속화였다. 이 풍속화는 당시에 인기를 끌었던 다양한 오락물을 보여 준다. 대형 병풍화는 위에서 비스듬히 내려다보는 부감 시점으로 도시의 전경을 담았다. 여기서 시민들은 자신이 아는 성, 주요 사원, 그리고 유흥업소를 찾아내는 기쁨을 누렸고, 그림의 후원자는 자신의 거리와 영지의 저택을 보며 뿌듯해했다. 교토의 도시 풍경을 그린 이 그림을 〈라쿠추라쿠가이도洛中洛外圖〉라고 부른다. 부유한 주문자들은 거리의 춤, 축제에 참여한 배, 야외와 내부 공간의 모든 것까지 그려 낸 도시 풍속 병풍도145을 의뢰했다. 이 그림은 호화로운 고가의 금박으로 뒤덮였고, 이는 화려함뿐만 아니라 공간과 시간을 나누는 용도로도 쓰였다. 이전에 인기를 누렸던 에마키모노繪卷物의 경우는 순차적으로 펼쳐가며 읽었

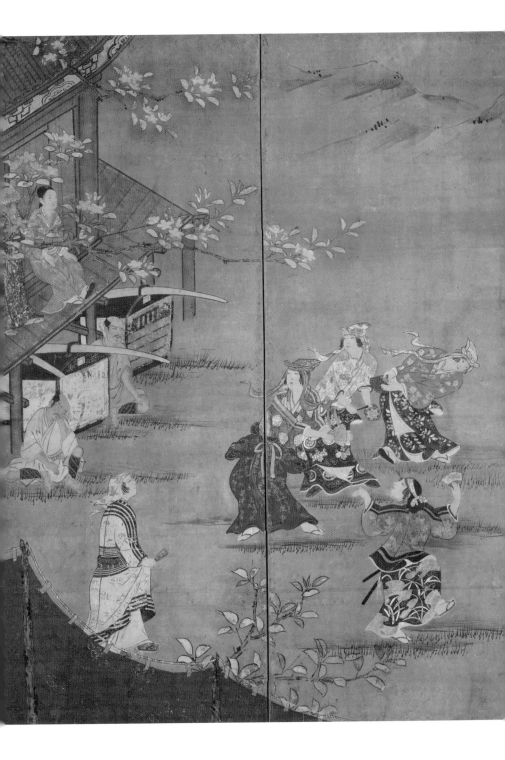

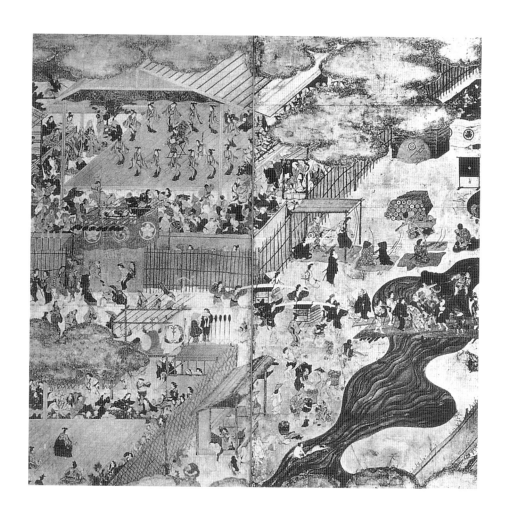

145 〈라쿠추라쿠가이도 병풍〉, 가노 나가노부, 17세기 초, 6곡 1쌍 중 좌척左隻, 종이에 채색.

146 〈시조가와라도 병풍〉, 17세기 초, 6곡 1쌍, 종이에 금지채색.

다면 이제 전체 이야기를 한 번에 볼 수 있도록 많은 경물을 담고, 시공간의 시각적 효과가 누드러진 예술적 장치로서 병풍화를 선호했다. 이 수많은 익명의 작품에는 불타 없어진 성과 사원이 그려져 있어 역사로 남은 도시를 회고할 수도 있었다. 화가들은 현존하는 건축물을 함께 그려 넣어 한때의 영화로운 풍경을 자유롭게 그렸고, 또한 현재의 이상적 풍경을 삽입하기도 했다. 단순한 차원에서 보자면 필자미상의 〈시조가와라도四條河原 병풍〉도146에 그려진 장면은 부르주아 계층의 집단적인 자화상을 대표한다고 볼 수 있다.

미인화는 세심하게 묘사된 옷을 입고 여가를 즐기는 우아하고 아름다운 여성을 보여 준다. 나중에는 유락가의 기녀들이나 온천에서 일하는 유나湯女 같은 하층 여성을 그리기도 했다. 17세기 말에는 이러한 주제의 그림이 인기를 끌며 대량생산되기 시작했다. 에도, 교토, 오사카의 도회적 삶은 더없이 활력 넘치는 모습을 보여 주었다. 조지 산솜 경Sir George Bailey Sansom, 1883-1965이 말했듯이, 여기는 '범죄적 쾌락의 세계로, 극장과 음식점, 스모 경기장과 밀회의 집, 그리고 배우, 가수, 이야기꾼, 어릿광대, 기녀, 유나, 떠돌이 상인이 있고, 부유한 상인의 방탕한 아들, 방종한 무사, 그리고 버릇없는 학생들이 섞여 있다.' 일본인들도 다음과 같이 말했다.

오직 현재의 순간만을 위해 살아가고, 해와 달, 벚꽃놀이와 단풍놀이, 노래하고 술 마시는 데 온 정신을 쏟으며, 그저 떠 있는 것이다. 우리 앞에 당면한 빈곤에 아무런 관심을 두지 않고 낙담하지도 않는다. 마치 강을 따라 흐르는 조롱박처럼. 이것이 우리가 말하는 떠 있는 세상이다(우키요浮世).

아사이 료이浅井了意, ?-1691의
『우키요모노가타리浮世物語』(리처드 레인Richard Lane 옮김) 중.

이 같은 '뜬구름 같은 세상浮世'을 그린 우키요에는 죠닌 문화의 대표격이었으며, 이제는 세계적으로 잘 알려진 가장 일본적인 목판화가 되었다.

목판 인쇄물은 헤이안 시대부터 불교 관련 경전, 불화로 제작되었지만 에도 시대 출판 문화가 17세기 중엽부터 융성하면서 독자적인 예술 형태로 자리 잡았다. 글을 읽고 쓸 줄 아는 죠닌 계층은 연애소설이나 에로틱한 노골적인 인쇄물을 갈구했다. 삽화, 특히 외설적인 이야기의 삽화는 더욱 수요가 많았으며, 약삭빠른 출판업자들은 이에 호응해 쾌락을 추구

하는 통속적 내용의 작품을 제작했다. 다른 한편, 과학에 대한 관심과 지식의 전파로 의학과 본초학 관련 서적이 출판되었고, 식물과 약초에 대한 놀라운 삽화가 수록되었다. 이러한 출판물의 간행과 함께 목판화도 높은 수준으로 발전했다.

'부세'라는 말은 1681년 이하라 사이카쿠井原西鶴의『우키요조시浮世草子』라는 대중소설에서 처음 사용되었다. '부세'는 불교의 정토에 상반되는 개념으로 거짓에 찬 한시적인 삶, 뜬구름 같은 세상이라는 의미를 지니며, 우키요에는 17세기 말에 정착된 새로운 미술용어다. 처음에는 붓으로 그린 육필화肉筆畵에서 시작해 목판화 기법을 채택했다. 또한 에도에서 제작되었기 때문에 당시에는 '에도에江戸繪'라는 이름으로 불렀다. 향락주의적 인생관이 반영되어 봉건적 신분제와 도덕률의 속박에서 좀 더 자유로웠던 유락가遊樂街를 배경으로, 아름다운 여성 미인화, 남녀 간의 은밀한 사랑과 쾌락적인 내용이 대부분이었으나 점차 서정적인 풍속적 요소가 가미되어 19세기에는 명소 풍경 판화가 유행했다. 서구 유럽에 일본을 대표하는 미술로 알려진 것이 바로 이 풍경 판화들이었다.

에도에서 히시카와 모로노부菱川師宣, 1618-1694와 몇몇 화가는 흑백 인쇄물에 황색, 적색으로 가필한 단색 판화인 스미즈리에墨摺繪를 제작하기 시작했다. 이들 중 상당수는 직설적이고 터무니없을 정도로 에로틱했으며, 18세기 초에는 스미즈리에에 광물성 안료인 단丹을 주로 사용하면서 녹, 황 등 두세 종의 안료가 추가된 당에丹繪 단계로 발전했다. 얼마 후 18세기 중엽에는 화가 겸 출판업자인 오쿠무라 마사노부奧村政信, 1686-1764가 광물성 안료보다 밝고 경쾌한 식물성 베니紅 안료를 개발한 후에는 홍紅 외에 황색, 남색, 녹색, 보라색을 붓으로 가칠한 베니에紅繪가 등장했다. 같은 시대에 먹색 판(스미즈리에)을 찍을 때, 먹에 아교를 첨가하여 광택 효과를 낸 후루시에漆繪도 개발되었지만 아직 기술적으로는 먹색 판으로 찍어낸 단색 판화 단계를 벗어나지 못했고, 채색은 붓으로 가채

만 가능했다. 그러나 1741년에 오쿠무라 마시나부에 의해 처음으로 채색 판화가 개발되어 홍색과 녹색, 남색, 황색 염료를 찍어 낸 베니즈리에紅摺繪 단계에 들어섰다. 중국으로부터 도입된 더 복잡하고 규모 있는 채색판화 기법이 영향을 미쳤을 것이라 생각된다. 베니즈리에는 색깔마다 하나의 판을 필요로 했기 때문에 판의 인쇄 위치를 정확히 맞추기 위한 표식인 겐토見當를 사용해야 했다.

1765년에 스즈키 하루노부鈴木春信, 1724-1770는 하이카이俳諧 취미를 가진 에도의 부유한 호사가들의 사적인 출판물로 그림을 곁들인 달력을 도안해 열광적인 붐을 불러 일으켰

으며 이것이 비단처럼 아름답다 하여 니시키에錦繪라 불렸다.
우키요에의 마지막 기술적 단계인 다채색 판화가 드디어 완
성된 것이다. 〈폭포 아래 단풍감상도瀑下賞楓圖〉도147에서 하루
노부는 취객이 기모노를 헤쳐 입고 시가 쓰인 부채를 든 모습
을 그렸다. (여기서 화가들은 일종의 날카로운 풍자로 유교 경전의 글
귀를 적어 넣곤 했다.) 그는 곁에서 허리띠를 잡아끌며 이끄는 정
부에게 온 정신을 집중하고 있고, 다른 여성은 그의 외투를
받아들고 있다. 배경의 폭포는 희거나 분홍빛을 띤 선을 회색
바탕에 세밀히 그어 표현했고, 술에 취한 남자의 얼굴과 팔은
붉게 표현되어 여성들의 흰 얼굴과 대조된다. 분홍, 주황, 연
보라색으로 표현된 아름다운 옷은 당시 유행하던 옷차림을
보여 준다. 하루노부는 돋을새김 기법을 통해 기모노의 일부
분을 도드라지게 했으며, 남자의 검은 옷에는 검정 안료에 아
교를 더해 옻칠을 한 듯한 강렬함을 만들어 내고 있다.

후에 도리이 기요나가鳥居淸長, 1752-1815와 같은 우키요에 화
사는 게이기藝妓의 우아함과 아름다운 패션의 선구자로서 역
할을 강조한 팔등신의 미인풍속도를 확립했다. 기타가와 우
타마로喜多川歌麿, 약 1753-1806는 여자들이 집에 있는 모습과 '유
곽'에서의 모습을 그린 많은 작품을 만들어 냈다. 1790년대
초반에 인쇄된 시리즈 《부인상학십체婦人相學十躰》도148는 유명
출판업자 쓰타야 주자부로蔦屋重三郎, 1750-1797가 판원版元으로
참여하여 제작한 것이다. 목욕한 후 방금 나온 여자의 클로
즈업한 모습을 보여 준다. 그녀의 머리는 세심하게 말아 올렸
지만, 옷은 풀어헤치고 허리띠는 느슨하게 묶여 있다. 배경은
운모로 문질러 은빛 회색을 띠고 있으며 살결의 따뜻함과 부
드러움을 돋보이게 한다. 우타마로의 인쇄물은 충격적이고
냉소적이면서도 미묘한 심리적 상상력이 가미되어 많은 서양
수집가와 감정가 사이에서 높은 평가를 받고 있다. 반 고흐
Vincent van Gogh, 1853-1890와 툴루즈 로트레크Toulouse-Lautrec, 1864-1901
외 많은 화가가 우키요에의 영향을 받아 유럽의 회화 전통에

서 벗어나 새롭게 시점을 바꾸었다.

야쿠샤회役者繪는 당시의 가부키 연극 공연의 배우를 소재로 한 것이다. 특정 연극을 공지하고 축하하거나 특정 역할의 배우를 주인공으로 한 인쇄물은 현대의 영화 포스터와 같은 역할을 수행했다. 도슈사이 샤라쿠東洲齋寫樂(생몰년 미상 또는 1763-1820년 추정)는 이 영역에서 탁월한 업적을 남겼지만 활동 기간이 불과 10개월(1794년 5월-1795년 1월 사이)밖에 되지 않고 생애도 의문투성이인 화가다. 그는 노能 배우였을지도 모른다.(현재는 샤라쿠가 노 배우인 사이토 쥬로베에齋藤十郎兵衛, 1763-1820라는 설이 유력하다.-옮긴이) 그의 과장되고 광기 섞인 표현 양식은 가부키 배우들이 보기에 탐탁지 않았을 것이고, 그의 판원版元이었던 출판업자 쓰타야 주자부로蔦屋重三郎는 10달 후에 그를 해고해 버렸다. 〈3대 사카타 한고로三代目坂田半五郎 역 후지카와 미즈에몬藤川水右衛門〉도149을 보면, 인물의 가늘게

148 《부인상학십체》 중에서 1매. 기타가와 우타마로. 18세기 말. 오반 니시키에.

149 《에도산자야쿠샤니가오에
江戶三座役者似顏繪》중에서 〈3대
사카타 한고로 역 후지카와 미즈에몬〉,
도슈사이 샤라쿠, 1794, 1매, 오반
니시키에.

뜬 눈, 비틀어진 입, 왜곡된 팔이 위엄 있고 운모雲母로 얼룩진
배경에 그려져 있다. 화가는 왜곡을 통해 어떻게 극적인 느낌
을 전달할 수 있는지를 보여 준다. 사실상 전설적인 영웅이나
연극배우를 주인공으로 한 인물판화는 점차 그로테스크해졌
고, 이러한 현상은 또한 나가사와 로세쓰長澤蘆雪, 1754-1799, 이토
자쿠추伊藤若沖, 1716-1800와 다른 작가들의 그림에 억압된 히스
테리의 느낌을 불어넣었다.

이러한 그로테스크한 과장은 가쓰시카 호쿠사이이葛飾北齋,
약 1760-1849의 작품에서는 찾아보기 힘들다. 그는 수많은 만가
漫畫 또는 즉흥적인 스케치를 통해 유명해졌지만 무엇보다 풍
경 판화라는 새로운 영역을 개척했다.《후가쿠 36경冨嶽三十六
景》(전체는 총 46도) 중 유명한 〈붉은 후지산〉도150이라 통칭되는
이 작품은 단풍이 든 후지산의 풍경을 묘사했으며 원래 개풍
쾌청凱風快晴이라는 부제가 붙어 있었다. 그의 풍경 판화는 고

150 《후가쿠 36경도》 중에서 〈붉은
후지산〉, 가쓰시카 호쿠사이, 약 1831–
1833, 1매.

151 《도카이도 53차도》 중에서
〈감바라의 밤눈〉, 안도 히로시게,
1833–1847, 1매, 요코오반 니시키에.

전적인 형태에서 새로운 생명력을 발견한 것이다. 그는 마치
이케노 다이가, 가노 단유 같은 거장들처럼 매우 다양한 표현
양식을 구사했다. 그는 이렇게 말했다.

> 6살 때부터 나는 사물을 그리는 것을 좋아했다. 50살 즈
> 음에는 많은 디자인을 만들어 냈으나 70살 이전까지 그린 것
> 들 중에는 이렇다 할 만큼 뛰어난 작품은 없다. 73살에 나는
> 새, 동물, 곤충, 물고기, 나무, 풀들의 본질에 대해 조금은 이
> 해한 것 같다. 80살에는 더욱 놀라운 성장을 했을 것이며, 90
> 살에는 사물의 깊은 의미를 깨달았을 것이고, 100살에 나는
> 정말로 경이로운 경지에 이르렀을 것이며, 110살에는 하나의
> 점, 하나의 선이 생명을 가진 것처럼 명확하게 그릴 것이다.
>
> 리처드 레인 옮김

 유명한 그의 후지산 풍경은 상투적인 모습임에도 불구하
고 놀라운 세계관이 숙련된 장인의 기술과 조화를 이룬 작품
이다.

 호쿠사이의 풍경 판화에 자극을 받아 우타가와 히로시
게歌川廣重, 1797-1858(또는 안도 히로시게安藤廣重라고도 함)는 여행 기
록식 풍경 판화라는 새로운 장르를 완성했다. 《도카이도 53
차도東海道五十三次圖》도151 등의 시리즈는 서양으로부터 들여온
새로운 화학적 염료가 적극 활용되었다. 히로시게는 더욱 서
정적인 비전을 제공했는데 마치 감바라蒲原의 눈덮인 길에서
느낀 외로움과 고요함 같은 감성을 표현한 작품 등을 들 수
있다.

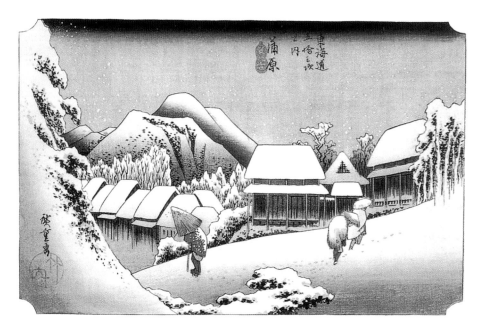

7

근대: 메이지明治(1868-1912)에서
쇼와昭和 시대 후기(1945-1965)

| 개항에서 메이지 시대로 |

1853년 미국의 동인도 함대 사령관이었던 페리M.C. Perry의 내항 이후 도쿠가와 바쿠후의 보수적 고립주의 정책은 여러 (대립적) 세력의 등장으로 어려움을 맞았다. 천황만이 유일한 통치자라는 유교적 관념과 교역을 강요하는 서양 군함의 존재가 충돌하며 지식인 사이에서 일본이 정치, 사회, 군사적으로 세계 여러 나라에 뒤처져 있다는 우려가 자라났다. 1868년 메이지유신明治維新으로 일본은 서구화와 근대화를 지향하며 봉건질서를 해체하고 새로운 입헌군주제 시대를 열었다.

메이지에서 다이쇼大正(1912-1926), 쇼와昭和(1926-1989) 시대로 이어지는 문화적 경험은 주로 유럽과 미국을 통한 근대적 과학문명과 함께 이루어졌다. 일본의 학생들은 서양에서 공부했고 외국인들은 일본에서 신학문의 전파자 역할을 수행했다. 젊은 메이지 천황과 황후가 서양식 정장을 입고 사진을 찍는가 하면 브리티시-빅토리아의 위엄을 흉내 낸 건축물이 들어섰다. 양화洋畵(요가)라고 불린 서양 유화를 배운 유럽 유학생들은 해외여행이 금지되었던 도쿠가와 시대에 비해 유화의 주제와 기술을 일본화하는 데 큰 역할을 했다.

초기 양화 도입에 공헌한 가와가미 도가이川上冬崖, 1827-1881는 반쇼시라베쇼蕃書調所(1857) 내에 설치한 화학국畵學局(1861)의 책임자였다. 그에 의해 다카하시 유이치高橋由一, 미야모토 산페이宮本三平, 곤도 마사즈미近藤正純, 가와무라 기요오川村淸雄 등 1세대 서양화가들이 배출되었다. 일본 최초의 미술교육기

관이었던 공부미술학교工部美術學校(1876-1883)가 식산흥업 정책을 위해 설치된 공부성工部省의 산하기관이었다는 점은 이곳이 예술을 진흥시키고 미술가를 양성하는 기관이 아니라 기술로서의 실용적 서양화 교육이 목표였음을 보여 준다. 일본화 교육과정을 포함하지 않았던 점은 메이지 초기 서구화 정책의 편향된 추세를 확인할 수 있다.

공부미술학교에서 서양화를 가르치기 위해 이탈리아에서 초빙된 외국인 안토니오 폰타네지Antonio Fontanesi, 1818-1882는 바르비종파의 영향을 받은 낭만적 풍경화풍을 소개하고 특히 체계적인 미술교육으로 뛰어난 제자들을 배출했다. 야마모토 호스이山本芳翠, 고세다 요시마쓰五姓田義松, 고야마 쇼타로小山正太郎, 아사이 츄浅井忠, 마쓰오카 히사시松岡壽는 후에 메이지미술회明治美術會(1889-1901)를 결성하여 점차 고개를 들기 시작하는 양화 배척의 분위기에서 양화가들의 단결을 도모했다. 폰타네지가 도쿄 우에노 공원 남쪽의 시노바즈노이케不忍池 연못을 그린 것을 보면 화면 전체에 안정적인 수평선(또는 지평선)이 가로놓이고, 갈색조의 차분한 색채가 주를 이루는데 이는 그의 제자들에게도 깊은 영향을 주었다. 고야마 쇼타로가 메이지미술회 2회전에 출품했던 〈다쿠로료카츠 코요손텐濁醪療渴黄葉村店〉(1890)도152은 매사냥을 나왔던 무사들이 탁주로 갈증을 달래기 위해 단풍이 든 고즈넉한 마을에 들르는 장면을 담고 있다. 가운데에 길이 뒤로 뻗어 있고 그 양쪽에 늘어선 가옥이나 나무를 배치하는 갈색조가 풍부한 폰타네지풍의 풍경화 양식을 반영했다. 이러한 양식은 비평가들에게 '도로산수道路山水'라 불릴 정도로 메이지미술회 화가들의 정형화된 구도가 되었으며, 어둡고 긴장된 황갈색 풍경은 구파 화풍의 특징으로 집약된다.

1883년 공부미술학교의 폐교는 국수주의가 대두되어 서양화를 배척하는 시대 상황을 상징하는 것으로 이 해에 국립 도쿄미술학교가 개교한 것과 맥을 같이 한다. 도쿄미술

학교는 오카쿠라 덴신岡倉天心, 1863-1913과 페놀로사Ernest Francisco Fenollosa, 1853-1908의 노력으로 설립되었으나 서양화 교육이 중심이었던 공부미술학교와 달리 당초 일본화, 목조, 조금彫金, 칠공漆工 4과를 설치했을 뿐 서양화과를 두지 않았던 것이다. 1896년에야 도안과(1902년에 도안과에 건축교실이 설치됨)와 함께 서양화과가 신설되면서, 프랑스에서 외광파外光派, Pleinairisme(가이코: 자연 광선에 의한 색채 변화를 밝은 색조로 표현한 화가 전반을 가리킨다. 일본에서는 구로다 세이키黑田淸輝, 1866-1924가 이끄는 백마회白馬會[하쿠바회, 1896-1911] 소속의 화가들이 여기에 속한다)를 공부했던 구로다 세이키가 서양화과 주임교수가 되었다. 이 해에 메이지미술회를 탈퇴한 구로다 세이키와 구메 게이치로久米桂一郎, 1866-1934는 후지시마 다케지藤島武二, 1867-1943, 오카다 사부로스케岡田三郎助, 와다 에이사쿠和田英作와 함께 백마회를 결성함으로써 양화계의 신파新派로 불렸다. 이들과 비교해 메이지미술회의 화가들은 구파舊派로 불리며 1901년에 결국 해산했고, 이어 요시다 히로시吉田博, 미쓰타니 구니시로滿谷国四郎 등 신진

작가들을 중심으로 태평양화회太平洋畵會(1902-1957년 이후 태평
양미술회로 개칭)를 만들어 신구양파의 한 축을 이루었다.

구로다 세이키의 1897년작 〈호반湖畔〉(구로다기념관黑田記念
館)도153은 더위를 피해 강가에서 쉬고 있는 여인을 그린 것으
로 그의 부인이 실제 모델이다. 그는 프랑스에서 라파엘 콜랭
Raphael Collin, 1850-1916으로부터 인상파를 가미한 밝고 경쾌한 외
광파의 색채를 배운 후, 1893년 일본으로 돌아와 이듬해에 양
화연구소인 덴진도조天心道場(야마모토 호스이山本芳翠의 생교관生巧
館을 양도받아 구메 게이치로와 함께 개설했다)를 열었다. 〈호반〉은
19세기 후반의 프랑스식 구도와 우키요에 미인화의 분위기
가 합쳐진 걸작이다. 하지만 여기서 여인은 봉건적 전통을 벗
어나 해방되었고, 나른함ennui이 지성으로 대체되어 있다. 구
로다는 당대 일본 화가들 사이에 퍼져 있던 맹목적 애국심이
나 편협한 파벌주의를 넘어선 넓은 비전을 보여 주었다. 도
쿄미술학교의 후지시마 다케지가 로마 외유 중에 그린 〈흑
선黑扇〉(1908-1909)도154은 그가 죽기 1년 전쯤에서야 뒤늦게 빛
을 보게 된 작품이지만 오늘날 가장 사랑받는 작품 중 하나

154 〈흑선〉, 후지시마 다케지, 1908-1909.

가 되었다.

서양과 대등한 위치에 서기 위해 메이지 정부는 서양과 같이 유일신 종교를 모방하고자 했다. 그리하여 신토는 외래 종교인 불교로부터 분리되었다. 초기에 불교 시설을 파괴한 폐불훼석廢佛毁釋과 극단적인 구화주의歐化主義 시기에 불교 승려와 고미술품이 어이없이 소멸되었고, 도쿄제국대학의 철학 교수 페놀로사와 그의 부유한 보스턴 친구 윌리엄 비게로 William Bigelow가 오지 않았더라면 더욱 많은 것들이 사라졌을

244

것이다. 그들은 함께 고대 일본의 불교 미술품을 사들였는데, 이것은 지금 보스턴미술관과 워싱턴 프리어 갤러리가 소장한 아시아 수집품의 핵심을 이루고 있다. 페놀로사가 일본에서 남긴 가장 중요한 업적은 근대화를 겪으며 변형되던 전통미술의 보존을 역설한 '미술진설美術眞說'(1882)이라는 강연일 것이다. 유화에서 산업디자인에 이르는 모든 예술 연구가 서양 일색이었기에 일본 고유의 전통문화를 경시하고 훼손하는 야만적 상황에 대한 페놀로사의 경고는 큰 반향을 불러일으켰다.

페놀로사가 추구했던 변형된 전통 일본화풍은 일본화日本畵(니혼가)라 불렸고, 서양식 유화인 서양화와 구별되었다. 그는 가노파로 대표되는 일본적 선묘의 강렬함과 표현력을 높이 평가했으며, 여기에 더 현실적인 서양의 키아로스쿠로chiaroscuro(명암대비)와 밝은색을 더함으로써 새롭게 발전할 수 있다고 생각했다. 페놀로사의 회화적 이상을 실현한 화가로 가노 호가이狩野芳崖, 1828-1888를 들 수 있다. 정부의 극단적인 서구화 정책에 의해 전통적인 일본화가 침체된 상황에서 곤궁한 생활을 이어가던 호가이는 자신의 작품에 깊이 감동한 페놀로사와 교류하며 동서 미술의 장점을 융합한 새로운 일본화를 창출해 냈다. 프랑스에서 수입한 물감으로 그린 〈부동명왕도不動明王圖〉(1887)도155는 분홍, 주황, 녹청 등 종래 일본화에 없던 화려한 채색이 쓰인 작품으로 절필작 〈비모관음悲母觀音〉(1888)과 함께 대표작이 되었다. 1890년 페놀로사가 보스턴미술관의 동양 미술부장이 되어 일본을 떠난 이후 그의 뛰어난 제자인 철학자 오카쿠라 덴신은 도쿄미술학교의 교장으로 일본미술사를 강의하고 신진 화가들의 예술적 영감을 불러일으키는 데 공헌했다. 페놀로사가 대담한 가노파의 필선을 강조했다면, 덴신은 야마토에의 섬세하고 표현적인 선을 선호했다(덴신은 일본 미술에 대하여 영어로 쓰고 강의했으며, 일본에서 토속적 전통을 유지하는 것만큼이나 외국에서 일본 미술을 전

파하는 데 중요한 역할을 담당했다).

일본화에서 전통 화풍의 영향을 받은 양식은 수묵산수화, 담채, 그리고 금지채색화金地彩色畵의 장식성 짙은 진채 병풍에서 두드러진다(비록 일본화는 원래 병풍이나 축으로 만들어졌지만, 근대의 작품들은 서양식 액자 형태로 걸리는데, 이는 서구로부터 살롱식 전람회 제도가 도입되면서 공공장소에 작품이 걸리는 감상 방식의 변화에 기인한 것이다). 주제는 일반적인 동양의 인물과 풍경, 서양의 모티프와 거의 추상적인 디자인을 포함한다. 이 각각의 장르들은 필筆, 묵墨, 안료, 비단과 종이 재료를 통해 하나로 혼합된다.

19세기에서 20세기로 넘어가는 메이지 말기에 일본화단을 대표하는 화가는 오카쿠라 덴신의 '삼우조三羽烏'라 불리는 요코야마 다이칸橫山大觀, 1868-1958, 히시다 슌소菱田春草, 1874-1911 그리고 시모무라 간잔下村觀山, 1873-1930이다. 도쿄미술학교에서 덴신과 하시모토 가호橋本雅邦, 1835-1908의 가르침을 받았던 이들은 동양화의 이상적 실현과 기법 실험을 거듭했다. 도쿄미술학교 교장이었던 덴신이 개인 비리를 폭로하는 괴문서로 야기된 소위 '도쿄미술학교 소동'으로 사직한 이후 그를 따르던 교수, 제자가 뜻을 같이 하여 1898년 일본미술원日本美術院(1898-1913, 1914-현재)을 설립했다. 신일본화의 창조를 목표로 덴신의 지도를 받았던 다이칸과 슌소, 간잔은 공기空氣를 그리고자 하는 기술적 문제를 해결하기 위해 동양화의 선을 없애고 색채의 농담만으로 그려내는 과감한 실험을 시도했다. 이 기법은 한때 '몽롱체朦朧體(모로타이: 선을 없애고 우리나라에서 귀알붓이라고 부른 공쇄모空刷毛를 이용해 대기와 광선을 표현하는 기법으로 색채를 주로 한 혁신적인 화법)' 또는 '표묘체縹緲體(효뵤타이)'로 불리며 심지어 유령화幽靈畵라 비난을 받을 정도였지만 국내와 달리 미국과 영국에서 열린 해외 전시회에서 오히려 큰 호응을 얻으면서 자신감을 얻게 되었다. 몽롱체 기법은 슌소의 〈추경秋景〉(1898)에서 처음 시도되었고, 같은 해 다

155 〈부동명왕도〉, 가노 호가이, 1887, 종이에 채색.

이칸의 〈굴원屈原〉에서도 부분적으로 나타났지만 이듬해부터 전면적으로 쓰였다. 후에 간잔의 〈나무 사이의 가을〉(1907), 슌소의 〈낙엽〉(1909)도156에 이르러 예술적으로 완성되었다고 하겠다. 〈낙엽〉은 서양의 사실주의와 여백의 미를 조화시킨다. 나무들은 화면에 가득한 안개 속으로 사라지면서 그 형체도 없어지는 것처럼 보인다(여기에는 하세가와 토하쿠長谷川等伯, 1539-1610의 대작 〈송림도松林圖〉에 대한 암시가 담겨 있지만 서양의 사실주의 언어로 나타나 있다).

교토화단의 거장 다케우치 세이호竹內栖鳳, 1864-1942는 마루야마 시조파圓山四條派의 엄격한 유파적 사승관계를 벗어나 가노파와 서양화의 장점을 가미한 일본화의 새로운 화풍을 창출했다. 그는 때로 동료들로부터 야파鵺派(누에파)라고 배척당하기도 했는데 점차 신진화가들의 기수로서 교토시립미술공예학교京都市立美術工藝學校와 사숙 죽장회竹杖會(치쿠죠회)에서 수많은 제자들을 길러냈다. 1909년 제3회 문전文展에 출품했던 〈아래 유다치니アレタ立に(저 소나기에)〉도157는 마이코舞妓가 춤추는 동작의 순간을 포착하여 청신하고 세련된 분위기에도 기법적 실험을 보여 준 문제작이다. 마이코의 하얀 목덜미에

156 〈낙엽〉, 히시다 슌소, 1909, 6곡 1쌍, 종이에 채색.

157 〈아래 유다치니〉, 다케우치
세이호, 1909, 비단에 채색.

난 머리털을 세밀하게 그리되 푸른 옷과 뒤에 두른 띠는 거친 필치로 대비해 부채 뒤에 감추어진 여인의 머리 쪽으로 시선을 유도하고 있다. 열렬히 후원을 아끼지 않던 오사카 다카시마야高島屋의 창업주가 입수해 현재 다카시마야사료관에 소장되어 있다. 세이호 외에 기쿠치 호분菊池芳文, 1862-1918, 야마모토 순쿄山元春擧, 1872-1933, 다니구치 코쿄谷口香嶠, 1864-1915, 여성화가 우에무라 쇼엔上村松園, 1875-1949 등이 활약하며 도쿄화단과 대등한 신흥 교토화단의 중추 역할을 했다.

오기와라 로쿠잔萩原碌山, 1879-1910은 메이지 시대 문화 살롱의 중심이었던 나카무라야中村屋의 젊은 미술가였다. 프랑스 파리에서 로댕의 작품을 보고 양화에서 조각으로 전공을 바꾼 로쿠잔은 〈갱부〉(1907)를 제작했고, 귀국 후 나카무라야의 창업주이자 자신의 예술적 후원자였던 소마 곳코相馬黑光의 고통스런 절망적 상황을 표현한 〈절망〉(1909)과 유작이 된 〈여女〉(1910)도158를 남겼다. 〈여〉는 그가 석고상만 완성하고

158 〈여〉, 오기와라 로쿠잔, 1910, 청동.

갑자기 운명했기 때문에 사후에 청동상으로 제작되었고, 그해 문전에 출품되어 문부성이 매입했다. 로쿠잔의 유품을 정리했던 곳코는 이것을 보고 (실제 모델은 아니었지만) 자신을 염두에 두고 제작했음을 알아차리고 가슴 아파했다고 한다.

관설 문부성미술전람회文部省美術展覽會(1907-1918, 약칭 문전文展)의 발족은 구로다 세이키 등이 예술 진흥과 러일전쟁 승리 이후 보상금을 군비 확장이 아닌 문화에 소비함으로써 서구 열강에게 호감을 사고자 한 정치적 목적도 있었다. 1919년에는 제국미술원전람회帝國美術院展覽會(약칭 제전帝展)로 바뀌면서 1934년까지 미술인의 경쟁 무대가 되었고 이후 몇 차례 개편을 거쳐 신문무성미술전람회新文部省美術展覽會(1938-1944, 약칭 신문전新文展), 일본미술전람회日本美術展覽會(1946-2013, 약칭 일전日展, 1958년부터 민영화), 개조신일본미술전람회改組新日本美術展覽會(2014-현재, 약칭 개조신일전改組新日展)로 이어졌다.

| 다이쇼 시대(1912-1926) |

다이쇼 시대 일본에는 유럽의 문학과 예술의 새로운 사상이 들어와 자유롭고 개성적인 분위기가 만연했고, 로댕, 세잔, 반 고흐, 고갱, 르누아르, 마티스 등이 소개되는 등 후기인상파가 큰 영향을 미쳤다. 시인, 소설가, 비평가 등과 미술인이 동인이 된 문예 활동도 활발해 메이지 시대의 국가주의적 엄격함을 벗어나 주관적이고 개인주의적 예술 풍조가 지배적이었다. 1914년에 이과회二科會(여기서 주최하는 공모전이 이과전二科展이다)와 재흥일본미술원再興日本美術院(여기서 주최하는 공모전이 약칭 재흥원전再興院展이다)이 발족되어 관전인 문전에 대항하는 대표적 재야단체로 미술계의 혁신을 주도했다. 교토에서는 관서미술원關西美術院(1901년 관서미술회가 전신이며 이후 1906년 서양화 교육을 위한 연구소로 창립했다. 현재도 남아 있으며 2006년 창립 100주년 기념전이 열렸다)의 양화가들과 쓰치다 바쿠센土田麥僊, 1887-1936, 오노 칫쿄小野竹喬, 1889-1979 같은 일본화가들이 단체

를 결성하며 새로운 미술운동을 이끌었다.

요로즈 테쓰고로萬鉄五郎, 1885-1927는 기시다 류세이岸田劉
生, 1891-1929, 사이토 요리齋藤與里, 1885-1959, 세이미야 히토시淸宮彬,
1886-1969, 다카무라 고타로高村光太郎, 1883-1956, 기무라 쇼하치木村
莊八, 1893-1958와 1912년에 퓨잔회ヒュウザン会(목탄을 의미하는 프랑스
어 fusain에서 따왔다. 1913년 해산되었다)를 결성했다. 표현주의에
후기인상파, 포비슴의 영향을 받았던 테쓰고로가 도쿄미술
학교 졸업작으로 그린 〈나체미인〉(1912)도159은 다이쇼 양화단
의 서막을 여는 작품이라 해도 과언이 아니다. 반 고흐와 마
티스의 작품에서 영감을 받은 테쓰고로는 대담하고 원색적
인 색채와 필치로 알려졌지만 이후 1920년대부터 이케노 다
이가, 우라카미 교쿠도의 문인화를 연구하며 지나친 유럽 미
술 경도와 동양 전통을 자각하기 시작했다. 1915년에 초토사
草土社를 창립한 기시다 류세이는 북구 르네상스 회화에 영감
을 받은 세밀한 초상화와 풍경화로 인상파 전통을 벗어난 독
자적 회화 세계를 열었다. 자신의 딸을 모델로 한 '레이코麗子'
연작과 〈도로 제방 담〉(1915)은 그의 대표작이지만 그 역시 만
년기인 20년대 후반에는 중국 송원대 회화와 우키요에를 연
구하며 동양적 미를 탐구한 바 있다.

양화단의 재야단체로 창립된 이과회二科會(1914-현재)는
야마시타 신타로山下新太郎, 1881-1966, 쓰다 세이후津田靑楓, 1880-
1978, 아리시마 이쿠마有島生馬, 1882-1974, 이시이 하쿠테이石井柏亭,
1882-1958, 우메하라 류자브로梅原龍三郎, 1888-1986, 야스이 소타로
安井曾太郎, 1888-1955, 고스기 미세이小杉未醒, 1881-1964, 사이토 도요
사쿠齋藤豊作, 1880-1951, 사카모토 한지로坂本繁二郎, 1882-1969, 유아
사 이치로湯浅一郎, 1869-1931, 고이데 나라시게小出楢重, 1887-1931, 세
키네 쇼지關根正二, 1899-1919 등이 중심인물이었다. 20살에 요절
한 세키네가 이과회에 출품하여 주목받은 〈신앙의 비애〉(1918)
는 죽기 1년 전 도쿄 히비야 공원에서 그의 눈에 비친 고통과
신비에 찬 신화적 세계의 경험을 그린 것으로 발표 당시는 〈즐

거운 국토〉라는 제목이 붙여졌다. 기묘한 분위기의 다섯 여인이 손에 각각 공물 같은 것을 들고 맨발로 어딘가를 향해 걸어가는데 모두 배가 불러 있는 모습이다. 불과 19세의 이 조숙한 청년은 "자신의 눈앞에 색색의 암시와 환상이 나타난다. 아침저녁으로 고독에 젖어 무엇엔가 기도하는 마음이 될 때 사랑하는 여자가 셋 또는 다섯 명이 나의 눈앞에 나타났다"고 술회한 바 있다.

인쇄회사 사환 등의 일을 하면서 그림을 배웠던 하야시 시즈에林倭衛, 1895-1945는 아나키스트 오스기 사카에大杉榮, 1885-1923를 그린 〈출옥한 날의 O씨〉(1919)를 제6회 이과전에 출품했다. 보석 중이었던 아나키스트의 초상을 공공장소에 전시하는 것이 문제가 되어 경시청으로부터 철거 명령을 받은 사건은 시즈에의 이름을 널리 알리는 계기가 되었다. 사카에는 훗날 관동대지진 때 일본인들에게 참살당하고 말았다.

'판화'라는 근대적 장르의 등장은 야마모토 가나에山本鼎, 1882-1946의 역할이 컸다. 문예지 『묘죠明星』(1900-1908년 간행)에 실린 가나에의 〈어부〉(1904)가 근대 판화의 시작을 알렸다. 그는 '판화版畵'라는 새로운 용어를 만들어 복제 판화와 구별되는 창작 판화創作版畵를 정립하는 데 힘썼다. 가나에는 복제 판화가 에시繪師, 호리시彫師, 스리시摺師 등 세 사람이 공동제작하던 관행에서 벗어나 한 사람이 이 모든 것을 맡는 창작 판화를 주장한 것이다. 1910년에 창간된 『시라카바白樺』는 '태서판화전람회泰西版畵展覽會'를 주최하고 유럽 판화를 소개했을 뿐 아니라 버나드 리치와 함께 창작 판화의 보급에 크게 기여했다. 다케히사 유메지竹久夢二, 1884-1934의 판화는 독특하고 서정적인 분위기로 대중적 인지도를 넓혔고, 와타나베 쇼자부로渡邊庄三郎, 1885-1962는 우키요에 판화 제작방식을 재흥시켜 에시, 호리시, 스리시의 공동제작에 의한 신판화운동을 일으키기도 했다. 1927년에는 판화가 제전 '제2부 회화'에 추가되면서 복제를 목적으로 하지 않고, 화가가 직접 조각하고 찍어내

는 일종의 회화 창작을 원칙으로 한 창작 판화를 규정하기에 이르면서 중요한 전환기를 맞았다.

일본화의 양대 축을 이루었던 '동東京의 요코야마 다이칸橫山大觀' 대 '서京都의 다케우치 세이호竹內栖鳳'의 시대는 여전히 유효했지만 다이쇼 시대에 들어 참신한 감성과 신화법의 신진 화가들이 대거 등장했다. 오카쿠라 덴신의 죽음과 함께 문을 닫았던 일본미술원이 1주기를 맞아 제자들인 요코야마 다이칸과 시모무라 간잔에 의해 다시 재흥원전의 시대를 열었다. 다이칸은 가로 40미터가 넘는 대작 수묵화인 〈생생유전生生流轉〉(1923)도160을 제10회 재흥원전에 출품하여 깊은 계곡 물이 바다로 흘러내리는 여정을 드라마틱하게 그려냈다. 오랜 고화의 모사와 연구 결과를 집대성한 이 작품은 그의 후원자였던 호소카와 모리타쓰細川護立가 구입하였고, 현재 도쿄국립근대미술관이 소장하고 있다.

재흥원전에는 고바야시 고케이小林古徑, 1883-1957, 야스다 유키히코安田靫彦, 1884-1978, 마에다 세이손前田青邨, 1885-1977, 이마

160 〈생생유전〉, 요코야마 다이칸, 1923, 종이에 수묵.

무라 시코今村紫紅. 1880-1916, 하야미 교슈速水御舟. 1894-1935, 도미
타 게이센富田渓仙. 1879-1936 등이 활약하며 일본화의 혁신을 주
도했다. 관전 내에서도 가부라기 기요카타鏑木清方. 1878-1972, 요
시카와 레이가吉川霊華. 1875-1929, 히라후쿠 햐쿠스이平福百穂. 1877-
1933, 마쓰오카 에이큐松岡映丘. 1881-1938, 유키 소메이結城素明. 1875-
1957 등이 중심 역할을 했다.

　　이마무라 시코의 대표작인 〈열국지권熱國之卷〉(1914)도161은
제1회 재흥원전에 출품하여 다이쇼 시대 신흥 일본화단을 장
식한 작품이다. 아침과 저녁 장면으로 이루어진 밝고 따뜻한
색채와 점묘식 기법은 조르주 쇠라의 개성 있는 표현에 영감
을 받아 일본화로 그린 것으로 다이쇼의 유럽미술지상주의
분위기를 보여 준다. 재흥원전의 동인이 된 그는 색채가 풍부
한 참신한 조형감각으로 젊은 일본화가들에게 영감을 주었
다. 이 시기의 일본화단은 '양화 같은 일본화'라는 압축적 표
현으로 특징지을 만큼 유럽 미술의 장점을 일본적으로 재해
석한 신감각의 일본화가 많이 나타났다. 제1차 세계대전 이
후 근대 자본주의가 성장하면서 신흥 부르주아 계층이 후원
에 나서며 일본화가 풍부한 색채와 개성으로 활력을 찾는 기
폭제 역할을 했다.

　　고바야시 고케이와 마에다 세이손은 친구 사이로 20대
에 함께 유럽을 여행했고, 여러 번 중국을 방문했다. 제8회
재흥원전에서 큰 인기를 끌었던 고케이의 〈앵속罌粟〉(1921)은

중국 송대 회화의 사실미를 새롭게 그려 낸 걸작으로 대영박물관에 소장되어 있던 고개지顧愷之의 〈여사잠도권女史箴圖卷〉을 모사하러 떠나기 직전에 완성한 작품이다. 이즈음부터 일본화의 서양화 경향에 관한 비판의 움직임이 일기 시작해 동양의 전통미술에 대한 각성이 나타났음을 보여 준다.

한편 문전文展의 심사에 불만을 품은 교토화가들이 결속하여 1918년 국화창작협회國畵創作協會(약칭 국전國展)를 결성했다. 쓰치다 바쿠센이 제4회 국전에 출품한 〈무기임천도舞妓林泉圖〉(1924)는 극채색의 세밀한 묘사와 모모야마풍 장식미의 극치를 보여 주며 교토화단의 새로운 시대를 이끌었다. 파리에 유학한 후 귀국할 때 앙리 루소의 작품을 갖고 왔던 그는 말년에 두 차례 한국을 방문해 〈평상平床〉(1933, 교토시립미술관), 그리고 미완성 유작 〈기생의 집〉(1935, 서울 국립중앙박물관)을 남겨 단순한 화면과 절제된 색채로 변화를 시도했다.

1918년 제1차 세계대전이 끝난 후 파리로 유학한 일본의 미술지망생이 급속히 늘어났다. 마에다 간지前田寬治, 1896-1930, 사토미 가츠죠里見勝藏, 1895-1981, 사에키 유조佐伯祐三, 1898-1928, 사카모토 한지로, 하야시 시즈에林倭衛, 고이데 나라시케小出楢重 등 양화가뿐 아니라 쓰치다 바쿠센, 오노 칫쿄, 이리에 하코入江波光, 1887-1948 같은 일본화가도 그 대열에 있었다. 이외에도 스다 구니타로須田國太郎, 1891-1961는 스페인으로 유학을 갔고, 무라야마 도모요시村山知義, 1901-1977는 베를린으로 떠나는

등 일본화가들의 유럽 내 활동이 더욱 다양해지기 시작한 것도 이즈음부터다.

1918년에는 관전에 공예부를 설치하는 운동이 전개되었으며 20년대에는 공예 단체가 결성되고 공예를 미술의 한 분야로 인식하는 움직임이 민예운동으로 확산되었다.

| 쇼와 전기(1926-1945) |

1923년 발생한 관동대지진은 사망자만 9만여 명에 달한 미증유의 자연재해로 다이쇼 데모크라시라 불린 평화와 번영의 시대를 사실상 종식시켰다. 방황과 혼돈의 시대가 이어졌고 퇴폐적인 예술 풍조가 만연하며 전위미술운동과 함께 파시즘이 대두되었다. 프롤레타리아 계급운동이 확산되어 미술계에도 전시 개최, 잡지 발행, 그리고 만화, 포스터, 가두연극을 통한 선전 활동이 활발하게 이루어졌다. 쓰다 세이후津田青楓. 1880-1978의 〈희생자(고문)〉(1933)는 고바야시 다키지小林多喜二. 1903-1933의 옥사 사건을 다룬 작품인데 고문의 잔혹성과 사상 탄압의 야만성을 고발함으로써 프롤레타리아 미술의 큰 여운을 남긴 작품이다. 화가는 이 그림을 그린 후 투옥되었고 석방 뒤에는 문인화로 전향했다. 프로 미술은 1934년에 대대적인 검거로 인해 종결되었다.

제1차 세계대전 종전 후 유학을 간 화가들은 귀국 후 쇼와 초기 화단에 포비슴, 추상미술, 바우하우스, 초현실주의, 에콜 드 파리의 개성 넘치는 경험을 이식했다. 1930년협회 1930年協會(1926-1930)가 고지마 젠자부로兒島善三郎, 사토미 가츠조, 마에다 간지, 사에키 유조, 기노시타 다카노리木下孝則. 1894-1973에 의해 결성되어 포비슴을 기반으로 한 개성 넘치는 화풍을 이끌었다. 1930년에는 이 회의 구성원 대부분과 이토 렌伊藤廉, 다카바타케 다쓰시로高畠達四郎. 1895-1976, 후쿠자와 이치로福澤一郎. 1898-1992, 미기시 고타로三岸好太郎. 1903-1934 등이 독립미술협회獨立美術協會(1930-현재)를 창립해 프랑스 미술로부터

독립을 주창하고 '일본적 유화'를 모색했다.

구성원 중 한 명이었던 사토미 가츠조는 에콜 드 파리의 블라맹크를 사사하고 포비슴에 세례를 받았던 화가로 루오를 일본에 처음 소개했다. 관동대지진의 발발 와중에 가족을 데리고 파리에 온 사에키는 사토미를 통해 블라맹크를 알게 되었다. 블라맹크에게 아카데믹하다는 평가를 받아 충격을 받았던 사에키는 위트릴로의 그림에 경도되어 파리의 뒷골목과 선술집을 소재로 한 파리 시기의 대표작을 남겼다. 고지마는 마티스, 드랭에 영향을 받았지만 1925년 이후 일본적 양화를 주장하며 전통 미술을 연구했다.

우메하라 류자브로梅原龍三郎와 야스이 소타로安井曾太郎는 쇼와 시대의 기린아였다. 우메하라는 파리에서 귀국한 후부터 우키요에를 연구하고 일본화 안료를 유화 안료와 병용하면서 〈죽창나부竹窓裸婦〉(1937), 〈북경추천北京秋天〉(1942) 등 대표작을 남겼다. 야스이는 교토의 관서미술원 출신으로 프랑스 유학 후 피사로, 세잔의 영향을 받아 우메하라와 함께 쇼와 전기 화단에서 일본적 유화를 모색하는 데 기여했다. 독립미술협회에 참여하지는 않았으나 후지타 쓰쿠지藤田嗣治, 1886-1968는 1920년대부터 유백색 바탕에 일본화의 면상필面相筆로 가는 선묘의 나부상을 그려 에콜 드 파리의 주목을 받았다. 〈실내, 처와 나〉(1923), 〈자화상〉(1929)에는 먹과 벼루를 두고 면상필을 들고 있는 후지타의 모습을 볼 수 있다.

1920년대 초에 사실적인 묘사로 대상의 재현에 노력한 하야미 교슈는 재흥원전에 〈교의 마이코京の舞妓〉(1920)를 출품해 동양화의 여백을 중요시했던 요코야마 다이칸에게 혹독한 비난을 받았다. 남화 전통을 바탕으로 한 1910년대 요철감이 있고, 치밀한 묘사를 보여 주는 20년대 전반기를 거쳐 말년에는 수묵과 생지生紙를 이용한 실험을 거듭해 죽기 1년 전에 〈가을 가지秋茄子〉(1934)도162와 같은 명작을 남겼다. 이 작품은 동료 고바야시 고케이에게서 생애 최고의 걸작이라는 칭

찬을 받았다. 미묘하게 번지는 먹의 농담과 보랏빛 가지의 담
담한 조화는 끝없는 장식성과 사실성을 추구했던 교슈의 창
작 세계에 큰 변화가 있었음을 보여 준다.

1930년대에는 만주사변(1931)과 중일전쟁(1937)의 발발과
태평양전쟁까지 군국주의 국가체제가 강화되어 철저한 사
상 탄압과 함께 미술 활동도 움츠러들었다. 이러한 상황에서

도 일본화의 모색은 계속되어 가와바타 류시川端龍子. 1885-1966
가 원전院展을 탈퇴한 후 청룡사靑龍社(세이류샤. 1929-1969)를 결
성하고, 마츠오카 에이큐松岡映丘. 1881-1938 문하의 야마모토 구
진山本丘人. 1900-1986, 스기야마 야스시杉山寧. 1909-1993, 우라타 마
사오浦田正夫, 오카다 노보루岡田昇가 1934년에 유상화사瑠爽畵社
(루소가샤. 1934-1938)를, 그리고 유키 소메이結城素明. 1875-1957, 가
와사키 쇼코川崎小虎. 1886-1977, 아오키 다이죠靑木大乘. 1891-1979 등
3인이 대일미술원大日美術院(1937-1952)을 결성해 일본화의 한계
를 벗어난 다양한 기법을 실험했다. 재흥원전에는 오쿠무라
도규奧村土牛. 1889-1990, 오구라 유키小倉遊龜. 1895-2000, 오타 쵸우太
田聽雨 등 신감각파 신예들이 등장하였고, 요코야마 다이칸은
〈밤 벚꽃〉(1929)과 산과 바다를 주제로 한 연작을 제작하는
등 여전히 화단의 확고부동한 위치를 점하고 있었다.

　　이 시기에 일본화가와 양화가의 교류가 이루어져 육조
회六潮會(리쿠쵸카이, 1930), 청광회淸光會(1933)가 결성된 것도 시
대적 분위기를 보여 준다. 육조회는 일본화가 나카무라 가쿠
료中村岳陵. 1890-1969, 후쿠다 헤이하치로福田平八郞. 1892-1974, 야마
구치 호슌山口蓬春. 1893-1971과 양화가 나카가와 기엔中川紀元. 1892-
1972, 기무라 쇼하치木村莊八, 마키노 토라오牧野虎雄 외 미술평론
가가 함께하여 1940년까지 전시와 연구를 도모한 단체였다.
청광회는 일본화가 야스다 유키히코安田靫彦. 1884-1978, 고바야
시 고케이, 쓰치다 바쿠센과 양화가 야스이 소타로, 우메하
라 류자브로, 사카모토 한지로, 다카무라 고타로高村光太郞가
참여했다. 고케이는 형태의 윤곽선에 가늘고 팽팽한 선을 사
용하여 마치 살아 움직이는 듯한 인상을 준다.

　　뉴욕의 한 유명 미술비평가는 일본화가 매우 생기 없고
무미건조하다면서 일본인들이 그토록 열광하는 이유를 모르
겠다고 고백한 바 있다. 이는 작품이 그에게 흥분을 가져다주
기를 기다렸기 때문일 것이다. 그는 조용히 열린 마음을 갖고
그림 속으로 '들어가야' 했을지도 모른다. 그랬다면 정물화에

활력과 기운을 불어넣는 고케이의 〈과일〉(1936)도163이 지닌
긴장감, 섬세한 과일의 묘사, 그리고 떨리는 듯한 서정적 공간
이 오랫동안 병풍과 두루마리 형태로 그려진 일본적 감성의
세계로 이끌었을 것이다.

메이지 시대 말기부터 소개된 후기인상파나 세기말 미
술 등 새로운 서양 미술사조의 세례, 특히 남화와 야마토에
등 일본 고전회화의 재검토를 거쳐 구축된 다이쇼 시대大正期
(1912-1926) 일본화의 무대에는 여러 개성적인 화가가 등장하
며 극히 특이한 상황이 펼쳐질 수 있었다.

| 쇼와 후기(1945-1989) |

패전 후 미소점령기 일본에는 미국의 영향이 커지고 가혹한
전쟁의 기억과 불안한 내면을 반영한 초현실주의가 나타났
다. 1945년부터 일본미술은 현대로 전환되었고, 일본적 전통

163 〈과일〉, 고바야시 고케이, 1936,
비단에 채색.

을 어떻게 현대화할 것인가 하는 문제가 다시 떠올랐다. 메이
지 말과 쇼와 전기에 국수주의가 만연하며 일본화가 부흥하
며 일본적 유화가 시도되었지만 패전 후 정세 변화로 일본화
의 존재 이유도 불안정해졌다.

　　고바야시 고케이小林古徑의 잔잔한 세계관은 마에다 세이
손前田靑邨의 활력 있는 비전과 대조된다. 세이손은 1977년 사
망하기까지 황후의 선생이었다. 도쿄의 황궁에 있는 대부분
의 홀에는 한 점의 일본화 작품이 걸려 있다. 세이손의 대작
〈샷쿄石橋〉(1955)도164는 이 밀폐된 공간에 팽팽한 활력을 불어
넣는다.(이 작품은 황궁의 장화전長和殿 샷쿄노간石橋の間에 있으며 세
이손이 1970년에 부분 수정하면서, 그 좌우에 〈홍모란〉과 〈백모란〉 2폭
을 더 그려 헌상했다. 현재는 3폭이 되어 최근까지 천황의 인터뷰 장소에
서 확인할 수 있다. 샷쿄는 노能 공연물의 하나로 거기에 등장하는 사자
와 홍백모란을 그린 것이다.-옮긴이) 사자 가면을 쓰고 의상을 입
은 연기자는 춤을 추기 직전의 고조된 심리적 긴장 상태로 그

164 마에다 세이손의 〈당사자
춤도〉(1955)가 걸려 있는 홀.

려졌다. 세이손의 작품들은 대개 여성적 그림인 온나에가 그렇듯 절제되고 에너지를 억누르지만 표면의 평온함 아래 숨은 격동하는 감정을 탐구한다. 세이손의 주제는 사건의 희생자가 아니라 전투 직전의 병사, 해부학 수업의 학생들, 목욕탕의 여성들이다. 또 그는 〈조수회화권鳥獸戲畵卷〉과 같은 방식으로 〈서유기西遊記〉(1927)를 그리는 등 대표적 전통화법을 두루 익히며 각각에 생명을 불어넣었다. 1930년에 금지 바탕에 빨갛고 하얀 양귀비꽃이 있는 거대한 6곡 1쌍의 〈개자도병풍芥子圖屛風〉(다카야마시 히카루기념관)을 그려 화려한 오가타 고린의 〈연자화도〉(네즈미술관)조차 맞섰다. 두터운 안료로 칠한 같은 키 높이의 꽃들이 양쪽 폭에 걸쳐 대담한 수평을 이루며 펼쳐져 있다. 오른쪽 폭에서는 하얀 양귀비가 만개했고 왼쪽에는 빨간 양귀비가 아직 봉오리를 맺고 있다. 이 연속체는 왼쪽 스크린의 끝에서 극적으로 끊긴다. 여기서 들꽃은 짓밟혀 곡선의 우울함을 드러내고, 빨간 꽃들이 화면 전체의 초록색을 안정시킨다. 세이손은 이렇게 대담한 방식으로 빨간색과 초록색을 대조하며 대륙의 웅장함을 작품으로 전달할 수 있는 드문 화가다.

비단과 종이에 전통적인 염료를 사용한 후쿠다 헤이하치로와 도쿠오카 신센德岡神泉. 1896-1972의 일본화에서 형태는 당시 유행한 추상화의 영향을 볼 수 있다. 후쿠다의 1948년작 〈신설新雪〉도165은 6개의 돌다리가 그려진 정원을 배경으로 하얀 눈의 포근함을 떠올리게 하는 그림이다. 신비롭고 그윽하다는 의미의 유현幽玄은 신센에게 어울리는 단어다. 그의 1954년작 〈물결〉도166은 제목 없이는 이해하기 어렵다. 이 같은 작품에서 연상되는 느낌과 장식적 구름에도 불구하고, 이들 작품은 서구 모더니스트의 테크닉을 모방하지 않으면서도 완벽히 '현대적'이다.

일본화의 가장 위대한 화가 중 하나는 히가시야마 가이이東山魁夷. 1908-1999로, 그의 작품은 유럽, 중국, 대만 등의 화

가들에게 영향을 주었다. 그는 지적인 접근을 통해 이 화풍에 강력한 미니멀리스트적 성격을 도입한다. 많은 작품에서 그는 하나의 모티프를 하나의 색조로 표현하곤 했다.도167 작품을 제작하며 석채 안료를 태우는 방식으로 색을 더 어둡게 만들었다. 그가 나라의 도쇼다이지唐招提寺 미에이도御影堂에 1971년부터 1982년까지 오랜 기간에 걸쳐 그린 장벽화 일부가 1977년 파리에서 전시된 적이 있었는데 전시장이 미에이도의 실제 크기로 조성됨으로써 그림의 규모뿐만 아니라 〈감진화상鑑真和上 좌상〉(8세기)을 모신 공간을 그림으로 장식하는 목적 또한 드러낼 수 있었다. 이 전시회는 일본의 현대

166 〈물결〉, 도쿠오카 신센, 1954.
종이에 채색.

미술이 어떻게 과거의 미술과 긴밀하고 조화롭게 연결되는지
를 보여 주었다. 그러나 1970년대의 일본화는 빈의 환상주의
쪽으로 방향을 틀었다. 현대의 작품들은 마치 밀도와 색 대
비가 높은 유화처럼 간주되고 있다. 한때 일본이 지녔던 독자
적 잠재력을 잃고 있지만, 대만의 아카데믹한 미술계에서 인
기를 얻으며 흔치 않은 문화의 역수출 현상을 보이고 있다.

　　최근 수년간 일본화는 전시와 논문을 통해 일본 미술의
주요 특성으로 강조되면서 이전보다 더욱 많은 관심을 받고
있다. (개념미술Conceptual Art, 철, 레이저 조각 등을 통해 서양적 이미지
를 장려하는 정부의 무관심에도 불구하고) 현대적 판화 운동은 승
승장구하였다. 다이쇼 시대(1912-1926) 예술가들은 자신의 판
화를 '창작판화운동創作版畵運動'의 일환으로서 디자인하고 제

작했다. 비 오는 밤을 걷는 검은 인물 등에서 볼 수 있는 검은 색에 대한 연구는 특히 기발함을 드러낸다. 가와세 하스이川瀨巴水, 1883-1957는 새로운 서양의 사실주의와 극적인 채색으로 일본의 풍경을 표현한 반면 요시다 히로시吉田博, 1876-1950와 캐나다 판화가인 월터 J. 필립스Walter J. Phillips, 1884-1963는 서로 영향을 주고받으며 감성적인 파스텔 톤의 세계를 드러냈다.

　　일본의 '신판화운동'을 세계적 명성으로 끌어올린 가장 역동적이고 참신한 대가로 무나카타 시코棟方志功, 1903-1975를 꼽을 수 있다. 그는 억누를 수 없는 에너지와 삶에 대한 열정으로 전례 없이 활력 넘치는 형태를 표현해 냈다.도168 삶이 끝날 때까지 그는 대부분의 동료들이 더 인기 있는 혼합 매체 판화로 전향했음에도 목판을 고집했으며, 자신의 작업을 '판화版畵'가 아닌 '판화板畵'라고 명명했다. 엔쿠圓空, 1632-1695나 하쿠인 에카쿠白隱慧鶴, 1685-1768와 같이 이례적인 인물로서 놀라

167 〈설원보雪原譜〉 히가시야마 가이이, 1963, 종이에 채색.

168 〈우토우善知鳥〉, 무나카타 시코,
1938, 목판화. 우토우는 바다오리를
말하며, 일본의 전통 노能 공연 중
하나다. 망령이 된 새 사냥꾼이 살생을
일삼을 수밖에 없었던 지난 삶을
후회하고 한탄하는 비애를 그렸다.

울 만큼 강렬하고 고무적인 작품을 쏟아냈다. 그가 일하는
모습을 보면 마치 자신의 작품에 신들린 것처럼 보였는데 왼
쪽 눈을 실명했고 오른쪽 눈마저 고도 근시여서 목판을 파
낼 때 눈을 가까이 대고 극히 빠르게 작업을 했기 때문이다.
1955년 상파울루 비엔날레 판화부문 최고상, 1956년 베니스

비엔날레에서 일본인으로서는 처음으로 국제판화대상을 차지하여 세계적으로 인정받게 되었다. '야만적'일 정도로 거리낌 없고 무절제했던 그는 조소嘲笑 또는 동경憧憬의 뜻이 담긴 '죠몬 맨'이라는 별명을 얻었다.

현대의 일본 화가들은 세계 미술에 중요한 역할을 맡으며, 많은 이들이 국제적 그룹으로 활동하고 있다(아방가르드 예술의 이미지는 기관의 열렬한 홍보와 소수의 유능한 작가가 있음에도 실질적인 기반이 없으며 일본 내에서 동떨어진 현상으로 남아 있다. 반면, 다른 종류의 예술은 오랜 전통을 기반으로 활력이 가득하다). 건축가 단게 겐조丹下健三. 1913-2005(성마리아 대성당, 도쿄도 신청사, 신주쿠 파크타워 등 대표 건축물이 있으며 1987년 프리츠커상을 수상했다.—옮긴이)는 1964년 도쿄 올림픽을 위해 설계한 혁신적인 요요기 국립경기장도169과 주변 거주 시설을 통해 일대에 활력을 불어 넣었고, 이 외에도 여러 나라에서 다양한 건물을 디자인하고 있다. 그의 영향력에 상당히 근접한 건축가로 강렬한 형태를 이용하는 이소자키 아라타磯崎新. 1931-(로스앤젤레스 현대미술관, 교토 콘서트홀, 나라 100년회관 등 대표 건축물이 있고, 2019년 프리츠커상을 수상했다.—옮긴이)가 있다. 일본의 전통 및 현대 건축은 현대 모듈식 건축과 내외부 공간의 상호관계 같은 개념에 중요한 기여를 했다. 단순한 선, 분산된 빛, 따뜻한 질감은 일본 건물의 전형적 특징이었으며, 이제는 흔히 발견할 수 있는 건축 요소가 되었다. 20세기 후반 일본의 건축가들은 세계의 주요 도시 건축에 영향력을 가지고 있다.

14세기부터 일본의 조각은 침체되어 있었지만, 20세기 들어 2명의 세계적인 대가 이사무 노구치Isamu Noguchi. 1904-1988와 나가레 마사유키流政之. 1923-2018를 배출했다. 이들은 석재의 거친 질감과 다듬어진 매끈한 표면의 대조를 연구했다. 나가레의 작품은 일본적 근간을 충실히 반영하여 해외에서 명성이 커졌음에도 자국에서는 구시대적 가치에 매여 있다며 대체로 무시당했다.도170 선구안을 가졌던 다른 일본인 예술가

169 도쿄올림픽 스타디움(요요기 국립경기장), 단게 겐조 설계, 1964.

들과 마찬가지로 그는 전후에 (상업, 조선造船, 패션, 예술에서) 일본의 국제적 이미지를 만들기 위한 광기狂氣와 서양 기준에 따라야 한다는 확신에 시달림을 받았다. 해외 거주 경험의 유무와 관계없이 예술가들은 외국의 아트 저널에 실린 혁신적인 내용을 모방했고 곧 본국 월간지에 실리도록 권장했던 것

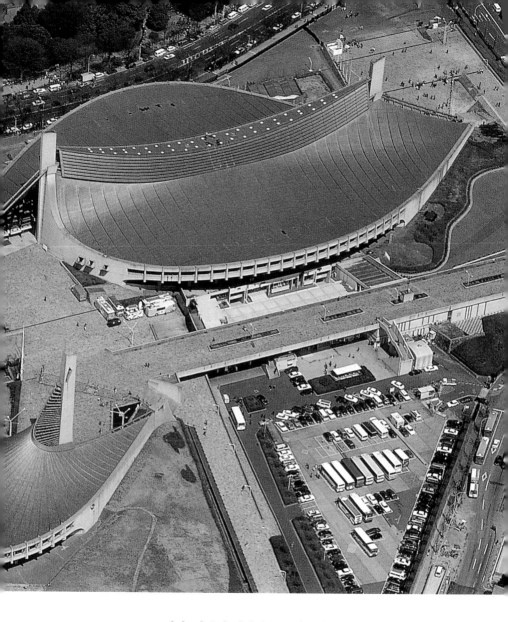

이다. 일본의 현대미술은 정치적 상품이 되었고, 그 책임자들은 보통 일본의 훌륭한 역사와 기여에 대해 무지했다. 이에나가 사부로家永三郎, 1913-2002 교수는 대부분의 미술이 중국을 모방했던 8세기 나라 시대에 대해, "물질적인 것은 수입이 가능하지만 그 창조를 있게 한 사회적 토대는 수입할 수 없다"고

말했다. "그 결과 대륙의 영향은 외부 장식 등에만 미치게 되었고… 사고와 생활 방식을 바꾸는 것에는 실패했다." 이는 전체적으로 20세기에도 적용된다. 자신에 대한 회의감이 들 때면 일본은 세상에 대한 자기 방어의 형태(거울)로, 일본의 사회문화적 환경이 아닌 외부에서 유래한 예술 작품을 보여주곤 했다. 20세기의 마지막 10년에 들어서야 일본의 디자이너 이세이 미야케Issey Miyake, 1938-는 신체와 옷의 형태, 기능, 그리고 편안함을 재구상하여 패션의 새로운 지평을 개척했다.

최근 내셔널리즘이 대두되면서 일본적 전통이 중요하고 유효하다는 변화된 의식과 자세가 퍼지고 있다. 해외 체류 경험이 있는 다수의 젊은 예술가들은 새로운 관점으로 외국과 일본 고유의 전통을 적절히 조합해 사용했다. 예를 들어 영국 화가 스탠리 윌리엄 헤이터Stanley William Hayter, 1901-1988가 파리에 설립한 판화공방 '아틀리에 17' 출신의 많은 일본인 판화가는 귀국 후 뛰어난 작품을 제작했다.

170 맨해튼 국제무역센터 앞 설치조각 〈구름의 요새雲の砦〉, 나가레 마사유키, 1970년경, 400톤의 스웨덴 화강암.(이 조각은 2001년 9·11테러 때 무사히 보존되었지만 인명 구조에 방해되어 철거되었고, 일본 홋카이도 근대미술관에 축소되어 설치되었다.)

가장 오래된 예술 산업인 도자기는 20세기에도 전 세계에 영향력을 행사하며 선두주자로서 활약하고 있다. 이 영향력은 고화도 자기의 서양식 이름 '차이나china'의 유래가 되었던 중국의 영향력조차 뛰어넘었다. 지방 전통 가마의 무명 도예가들은 백화점의 민속품 매장에서 도자기를 판매하고, 야기 가즈오八木一夫, 1918-1979와 같은 도예가들은 일본 도기에 세련된 재치를 더했다. 그의 작품은 유리와 청동에서 조각에 가까운 흑도黑陶에 이르기까지 놀랍도록 다양하다.도171 그는 기존의 야키모노燒物가 지녀온 실용적 기능을 버리고 새로운 조형물로서 도자기의 가능성을 열어 1950년대 중반부터 '오브제 야키object 燒き'의 작품 세계를 보여 주었다.

세계에서 가장 낮은 문맹률을 자랑하는 일본에는 다수의 활동적인 서예가 집단이 있다. 해마다 열리는 전시회에는 중국식, 일본식, 아방가르드, 문학적(한두 단어가 아니라 시구나 문장 전체를 먹의 춤으로 표현한다) 방식의 작품을 전시하고 있다. 아방가르드 서예가들은 가독성의 장벽을 부수고 비단, 종이, 판자 위에 먹이나 옻칠로 실력을 발휘하고 있다.도172 서예는 책 제목, 잡지 표지, 영화 제목, 건물 이름, 손가방 잠금장치, 옷감, 술집 로고와 냅킨에까지 활력을 불어 넣고 있다. 현대

171 〈서간書簡〉, 야기 가즈오, 1964, 흑도.

일본의 생활 곳곳에서 훌륭한 서예를 찾아볼 수 있으며, 이는 한자건 히라가나건 가타가나건 다르지 않다. 흥미롭게도, 시각적 신세계를 향한 광적 질주 속에서도 간 마키코閑萬希子. 1933-의 온나데女手를 기본으로 한 히라가나 서예는 그 분야에서 최고로 추앙받고 있다.도173 극히 애상적이지만 강철처럼 굳은 심지를 가진 듯한 붓질을 통해 헤이안 시대 조신에 대한 경의를 표하면서도, 자신의 시대를 지탱하는 힘을 영광스럽게 표현하고 있다.

현대의 일본인은 박물관에 전시되는 '예술'과 옷, 집, 도자기, 정원 디자인, 또는 기차에 쓰이는 '실용미술'을 구분하도록 교육받지만, 여전히 사물에 깃든 아름다움과 슬픔에 매우 민감하다. 일본인에게 모든 자연은 잠재적인 아름다움을 품고 있고, 사람에 의해 만들어졌다면 응당 아름다워야 하기

172 〈원圓〉, 모리타 시류森田子龍, 1967, 종이에 먹.

173 〈우라우라토 테레루 하루 비니〉, 간 마키코, 1977.

때문이다. 일본인에게 이러한 아름다움과 그 예술적 표현은 떼어놓을 수 없는 삶의 일부다.

　20세기 후반의 선종과 도자기가 그랬듯, 21세기 또한 일본의 기호가 건축, 자동차 디자인, 영화, 컴퓨터 게임, 패션, 인테리어 디자인, 음악, 패션, 비디오 예술과 같은 범세계적 예술에 영향을 미칠 것이다. 제국 시대의 후발주자였던 일본은 서서히, 하지만 확실히 우주 시대의 트렌드 리더가 되었다.

8

현대(1965-)

이전 장에서 시대별로 소개한 여러 명작은 시간을 견디며 그 가치를 증명했다. 현시대의 예술 애호가는 더 이상 귀족층과 지식인층으로 국한되지 않으며, 전 세계 대중의 지배적인 취향은 1900년대 중반부터 비평가, 큐레이터, 딜러 등에 영향을 끼쳤다. 현재의 예술 트렌드가 무엇이든, 미술사가는 시대를 초월해 과거의 명작과 어깨를 나란히 할 작품을 고를 때 인기를 넘는 진실한 가치를 발견해야 한다.

일본인은 유일하게 핵무기로 인한 파괴를 직접 경험했으며, 제2차 세계대전 이후 미국의 군사적 헤게모니와 플라워 파워 등 평화 운동 사이에서 내적 갈등이 깊게 각인되었다. 미국 문화의 확장을 받아들이며 반응해 온 일본 예술가들은 새로운 간문화적間文化的, 정치사회적 경험과 자아정체성 사이에서 고민했다. 이 새로운 경험과 함께 건강하고 안정적인 세계관을 유지하기란 불가능했다. 점차 빠르게 변화하는 현대 사회에서 예술은 이전 세대의 문화적 뿌리와 독창성을 잃어버린 듯 보였다.

하지만 전후의 잿더미에서 열정과 즐거움이 가득한 문화적 표현이 기적적으로 솟아올라 전 세계를 휩쓸며 일본 미술사의 새 장을 열었다. 1980년대부터 시작해 1990년대에 본격화한 망가manga(만화), 아니메anime(애니메이션 영화), 이에 따르는 장난감과 비디오 게임 산업 등으로 일본은 상업적 성공을 거두며 세계적 문화 제국을 이룩했다. 고도로 숙련된 기술이 요청되는 그래픽 판타지로 서양 예술 집단의 세계적 명성과 상업적 가치를 따라잡을 수 있었다.

일본에는 연인의 이야기나 온갖 신비로 가득한 (109쪽에 소개된 시기산엔기 에마키信貴山縁起繪卷의 날아다니는 동냥사발 등) 불당과 신사의 역사를 다룬 에마키모노繪卷物 같은 판타지 그림들이 12세기부터 그려지기 시작했다. 이런 에마키모노를 제작하고 소비하는 일은 진지한 취미생활이었다. 이 장르는 16세기와 17세기의 두루마리나, 에도의 세련된 '뜬구름 같은 세상'을 떠올리게 하는 18세기 우키요에浮世繪 목판화를 통해 부활했다. 일본 독자들은 그림에서 '불가능한 일이 벌어지는 것'을 보고, 그림책을 통해 세상에 관해 배우는 데 익숙해졌다. 최근, 20세기 후반의 많은 망가와 아니메는 과거, 현재, 미래에서 온 평화주의적 영웅들이 전통 일본식 복장이나 현대적 패션으로 차려입고, 지구를 구하기 위해 헌신하는 사명감을 보여 주어 관객을 사로잡았다. 현재 지하철에서 망가를 읽거나 아니메를 보는 수백만의 사람은 이전의 모노가타리物語에 몰두하던 승려나 귀족의 전통을 잇고 있다.

글로벌 시장에서 일본의 망가, 아니메 산업, 그리고 관련 수출 프랜차이즈는 디즈니를 포함한 기존 국제 애니메이션 영화를 뛰어넘고 있다. 새로운 정신과 보편성의 질서를 반영하여, 그들은 제국주의적 침략의 우상화를 피하는 대신 세계적 관심사에 초점을 둔다. 미야자키 하야오宮崎駿, 1941-의 작업은 이 가운데서도 독보적인데, 공격적 소유욕보다 동료애적 나눔을 강조하고, 존재와 우주적 에너지의 하나 됨을 다룬 초현실적 이야기는 어린이와 어른 모두를 사로잡고 있다. 그가 창조한 여러 영웅은 슈퍼맨 같은 존재가 아니라, 이전 세대가 남긴 전 지구적 문제에 도전하는 명석하고 부드럽게 말하는 여자아이들이다. 그의 첫 주요 작품은 원작 만화에 이어 애니메이션 영화로 제작된 〈바람 계곡의 나우시카〉(1984)도174로, 사랑과 용기로 무장한 공주가 주인공이다. 미국의 『코믹스 저널The Comics Journal』지가 '역사상 최고의 만화'로 선정하기도 했다. 미야자키 본인이 말하듯,

174 〈바람계곡의 나우시카〉, 미야자키
하야오, 1984.

우리는 남성적 사고방식이 한계에 이른 시대에 봉착했다.
여성은 더 유연하다. 이 때문에 현 시대를 표현하는 데 여성의
관점이 더 적절하다.

세계적 명성을 쌓은 대부분의 일본 아니메는 위협적 제
스처나 고압적인 목소리 등을 피하고 있다. 어린 여성 주인공
은 공격성을 찾아볼 수 없고, 커다란 사슴 눈으로 이면의 취
약함을 드러내는 인간적인 모습이거나 때로 마성의 매력을
지닌 사랑스러운 모습이다. 이런 놀라운 작품으로 수용적이

고 모방적이었던 일본인은 그 추세를 뒤집어, 기울어가는 세계를 파괴적 무기나 경제적 지배가 아니라 새로운 시대의 상상력과 인간성, 부드러움으로 구원하고자 한다. 더하여 유명한 만화, 비디오 게임, 텔레비전 시리즈 등은 저작권으로 보호된 캐릭터 이미지와 로고로 하나의 브랜드가 되어 해외 생산자에게 프랜차이즈로 넘겨졌으며, 신발, 컵, 우산, 케이크까지 적용되고 있다. 가장 유명한 사례로, 게임이자 애니메이션 텔레비전 시리즈 〈포켓몬스터〉는 다지리 사토시田尻智, 1965-가 만들었다. 이 귀엽고 친근한 괴물들은 하나의 거대한 산업으로 성장했으며, 2,500억 달러가 넘는 수익을 냈고, 이중 3분의 1은 해외 판매로 이룬 것이다.

이렇게 현대 일본인의 상상력은 고대 이집트, 산업화 이전 유럽 마을, 노르딕 바이킹, 일본 교복 등 역사적, 지리적 배경을 넘나드는 판타지로 세계의 관객을 평화적으로 사로잡았다. 현대 애니메이션 프로그램의 60퍼센트는 일본에서 제작되며, 70여 개 언어로 더빙되고 있다. 미국이 세계의 기술을 선도하고 있다면, 일본은 그림을 통한 스토리텔링으로 세계를 선도하고 있다.

반면, 일본의 상상력이 세계를 휩쓸고 있는 와중에도 일본 자체는 세계의 문화를 그 어느 때보다 더 열정적으로 흡수하며 이국적 요소를 현대의 사고 방식과 흥미롭게 엮은 포스트모던한 조합을 만들어 내고 있다. 대중문화가 글로벌 문화가 되어가며, 비슷한 가치와 관심사가 더 많은 국내외 팬들에게 영향을 끼치고 있기에, 일본의 문화적 영향력은 미국이나 유럽을 뛰어넘고 있다. 연령과 인종적 배경에 상관없이 팬들은 엄청난 시간과 돈, 노력을 들여가며 일본의 판타지 영화, 책, 특히 비디오 게임의 캐릭터로 변신을 즐기며 현실에서 탈출하고 있다.

만화로부터 책, 영화, 애니메이션 영화, 세계적 상업 프랜차이즈화 등으로 이어지는 이 놀라운 순환을 대표하는 작

품으로 야마자키 마리山崎麻里, 1967-의 만화 〈테르마이 로마이 Thermae Romae〉(2012)를 들 수 있다. 고증의 충실함은 상관없다는 듯, 하드리아누스 대제 치하 로마의 목욕탕 설계사가 일본 목욕탕의 위대함을 경험한 후 로마의 목욕탕 디자인을 개선하는 내용이다. 이 작품은 500만 부 이상이 팔리고 여러 상을 거머쥐었으며, 실사 영화와 애니메이션 영화뿐만 아니라 속편 〈테르마이 로마이 II〉(2014)까지 제작되었다.

비록 상상이 가미되었지만, 로마(혹은 그 어떤 문명)의 역사와 문화에 대한 온전한 이해를 통해, 일본의 판타지는 문화적 장벽을 넘어 다양한 서사와 뒤섞이며 대중 예술의 미래를 세계에 제시하고 있다. 애니메이션을 보며 자란 현 세대가 성장하면, 이러한 판타지로 가득한 세계사가 전통적 역사 기술과 공인된 문화적 텍스트를 대체할지도 모른다.

서양풍의 배경과 현대적 글로벌 이슈는 일본 망가와 애니메이션에서 자주 등장한다. 하지만 가장 경이로운 것은 과거나 현대를 배경으로 한 일본 귀신 이야기의 부흥이다. 〈모노노케物怪〉(토에이 애니메이션, 2007)는 환상적인 텔레비전 애니메이션 단편으로 그 어떤 포스트모더니즘 예술보다 풍부한 이미지를 자랑한다. 탁월한 미감과 지성으로 전통 이미지와 명화를 다층적으로 활용한 창작 태도는 관람객에게 비교할 수 없는 깊이를 제공한다. 화려한 배경은 서정적이고 눈앞에 있는 듯 생생하며 명화에서 따온 각 장면은 도취될 듯 강렬한 색채를 뿜는 하나의 예술 작품처럼 보인다. 림파琳派, 가노파狩野派, 우키요에浮世繪, 가부키歌舞伎, 사무라이, 헤이안 시대, 불교와 초현실적 현상 등 다양한 소재를 다루었고 익명의 예술가와 애니메이션 작가 들이 니나가와 야에코蜷川ヤエコ의 원작을 디지털화했다. 이들은 대담하고 독창적인 장인정신으로 에마키 모노가타리를 21세기 초 일본 예술의 주요 업적 중 하나로 만들어 냈다. 단 석 달밖에 방영하지 않아 대중의 관심을 받지는 못했지만, 에마키 역사에서 〈모노노케〉 텔

레비전 시리즈는 독보적이다.

이는 대중적인 평작이 범람하는 가운데 홀로 반짝였던 노마 요시코野間佳子, 1934-의 짧지만 뛰어난 커리어를 생각나게 한다. 논쟁의 여지가 있지만 21세기 최고의 일본화가-판화가라고 불릴 만한 그녀는 밀라노에서 6년을 보낸 후 윌리엄 헤이터Stanley William Hayter의 아틀리에 17에서 교육을 받았으며, 자신의 뿌리에 대한 심도 깊고 세계적인 시야를 갖고 귀국했다. 1960년대 후반 도쿄에서 활동했던 그녀는 표면의 잔잔함 아래 번득이는 에너지가 흐르는 듯한 독창적인 시각 언어를 담은 유화와 에칭도175을 제작했다. 섬세하고 미묘한 색조, 미세한 선과 원형을 층층이 쌓아올린 작품에서 범지구적, 현대

175 〈캠프 XX〉, 노마 요시코, 1962, 에칭.

적 감각이 느껴지지만 슬픔이 배인 듯한 구름 형체와 무언의 정신적 갈망은 헤이안 시기의 미감을 연상시킨다. 그녀의 수준 높은 성취를 보여 주기엔 도쿄에서의 활동이 너무 짧았다.

쿠사마 야요이草間彌生, 1929-는 70년 이상 물방울무늬와 패턴을 고집하며 다양한 매체로 표현해 온 중요한 예술가다. 그녀의 작품 세계는 1950년대 후반, 거의 20년을 살았던 뉴욕에서 성숙기에 접어들었다. 어린 시절부터 반항적이며 아방가르드적인 성격을 보였던 쿠사마는 일본의 여성 예술가들이 마주했던 한계를 넘어 세계적인 작가로 우뚝 섰다. 회화, 조각, 콜라주, 행위 예술, 설치 미술 등 다양한 매체에서 그녀의 물방울무늬는 별, 눈, 꽃, 생선뼈 등이 유기적으로 반복되는 형태로 진화해 갔다.도176 그녀의 설치 미술은 놀랍고도 즐거운 눈속임을 보여 준다. 1970년대 후반에는 명성이 자자한 여러 국제 미술상을 수상하고 세계 각국의 주요 미술관에서 전시한 후, 일본으로 금의환향했다. 그녀의 디자인은 눈에 띄는 문화적 특성이나 정신적 공감대가 보이지 않는 인터내셔널한 스타일이지만, 그 색과 붓놀림의 강력한 에너지가 정신질환을 이겨 낸 대범하고 매력적인 페르소나와 합쳐져 1960년대와 70년대 뉴욕뿐 아니라 오늘날까지 전 세계적인 영향력을 끼치고 있다.

뉴욕의 추상 표현주의 운동과 동시대에 활동하며 그 중요성 또한 뒤지지 않는 일본의 예술 운동 집단으로 1950년대 오사카에서 태동한 구타이具體 그룹을 들 수 있다. 전 세계 예술가들은 이 경계선을 무너뜨리는 앵포르멜 미술Art Informel의 도시적 언어와 매력적인 잠재력에 공감했다. 그룹 창립자 중 한 사람인 요시하라 지로吉原治良, 1905-1972는 1960년대 초 세계적 관심을 받았으며, 그의 시간을 초월한 원은 대륙의 거대함을 품고 있었다.도177 그의 작품은 이완되어 있고 스스로 편안해 보이지만, 전통적 기품을 보여 주기도 한다. 그 기저의 핵심인 선禪 사상을 차치하고도, 요시하라의 원은 세계 보편의

메시지를 담고 있다. 당대의 허무주의적 경향에도 불구하고
도구로서 몸을 탐구했던 구타이 그룹의 시도는 자연성을 긍
정적으로 강조하는 결과를 낳았다. 그래서인지 이들 그룹이
만들어 낸 이미지들은 물감을 끼얹거나, 떨어뜨리거나, 발로
차고 찢었음에도 자연이 그러하듯, 알맞게 균형 잡혀 있다.

　이에 반해 일본화日本畵는 한때 고도의 상상력과 시적 이
미지를 서양적 원칙에 혼합해 현대 일본 미술사에서 특별한
위치를 차지했지만, 그다지 매력적이지 않았다. 21세기 들어

178 〈칠석〉, 가야마 마타조, 6폭 병풍, 1968, 비단에 수묵채색·금·은.

일본화 작가들은 그 전 세대 여러 위대한 혁신가를 단순히 모방하는 데 그쳤으며, 변화하는 사회문화적 맥락을 고려하지 않았다. 하지만 이러한 전통주의자 중에서도 가야마 마타조加山又造, 1927-2004는 비단 패널 위에 수놓은 섬세한 금은金銀 재료를 완벽히 다룸으로써 작품에 활기를 불어넣었다. 미국 세인트루이스 미술관에 소장된 6폭 병풍 〈칠석七夕〉(1968)도178은 『산주로쿠닌카슈三十六人歌集』(1112)에서 불후의 서예를 위해 창안된 장식 콜라주를 생각나게 한다. 가야마가 물결을 표현한 선은 최면에 걸린 것처럼 느낄 만큼 추상적 기운으로 요동친다. 이런 시적인 금병풍은 일본에서도 드물다는 점에서, 가야마는 현대적 관점으로 전통을 포착하고 보존하는 데 성공했다.

비평가, 예술가, 큐레이터를 포함한 현대 예술계 주류의 관점은 내면적 탐구보다 다채로운 장르의 표면적 즐거움에 치중하고 있다. 상업적으로 성공한 예술가들은 보기 좋은 디자인을 예술성보다 우위에 놓고 있다. 앤디 워홀의 '팩토리'라 불린 작업실은 영향력이 막대한 모델이었지만, 정신적 매개로서 예술의 쇠퇴와 갤러리 상업주의의 대두를 불러왔다. 예술 작품은 상품이 되었으며 기술팀이 제작한 복제품이 경매 신기록을 갈아치우고 있다.

군중이 그렇듯이 구상적이든, 추상적이거나 혹은 팝적이든, 이제 크기가 중요하게 여겨지고 있다. 아이다 마코토會田誠, 1965-가 그린 쓰레기 산처럼 쌓인 수많은 인간 형상, 무라카미 다카시村上隆, 1962-가 컴퓨터로 만든 웃는 꽃들은 모두 빼곡히 찬 모습을 강조하고 있는데, 순전히 양으로 허구의 절망감을 이끌어 내리는 듯하다. 우리 시대를 반영하여 수량, 표면적 차용 및 속도는 내용, 장인정신과 깊이를 대체했다. 좋든 싫든 그러한 예술은 오늘날 대중의 선호와 맞아떨어졌다. 많은 사람들이 이들의 미술을 엔터테인먼트로 간주할 때 어떤 이들은 깊이와 정신성이 결여되어 있다고 본다.

그러나 영감과 기억에 관한 주목할 만한 새로운 예술 형태도 생겨나고 있다. 환경과 생태계 문제가 중대해지자 일본인들은 핵무기의 파괴적 영향을 겪었기에 지구와 인류의 생존에 대해 더욱 민감해졌고, 대지 미술을 중요하게 다루기 시작했다. 쓰치야 기미오土屋公雄, 1955-는 나무, 암석, 재와 버려진 물건을 모아 대형 작품을 만들었다. 〈집적集積된 언어 Ever〉(1990)도179는 3미터 크기의 계란으로, 부서진 의자 여럿에 용접된 철 조각을 둘러싼 것이다. 숲에 놓아 둔 작품은 시간의 흐름에 따라 부식될 것이며, 이는 마치 서서히 해체되며 사라지는 북미 원주민의 토템처럼 침묵 속에서 소멸되어 갈 것이다.

나카야 후지코中谷芙二子, 1933-는 안개를 조각하는 불가능한 작업으로 세계적인 명성을 얻었다. 그녀는 눈雪을 연구한 물리학자 나카야 우키치로中谷宇吉郎 박사의 딸로, 안개를 만드는 기계를 제작했다. 정제수를 분자 단위 물방울 수백억 개로 분리하는 수천 개의 160 마이크론 노즐이 분사 스프레이를 만든다. 먼지나 화학 약품 등을 거부하고 오직 물리학의 법칙만을 사용했다.도180

그녀가 1970년 오사카 세계박람회의 펩시 파빌리온 옥상에서 선보인 클라우드 댄스 이후 E.A.T.(예술과 기술 실험)와

179 〈집적된 언어〉, 쓰치야 기미오, 1990, 철과 폐기구.

합작하여 세계 곳곳의 기후에 특화된 공간 프로젝트를 진행했다. 이 프로젝트에는 대규모 장치가 필요한데, 정화 탱크와 10분마다 풍향기와 풍속기를 통해 업데이트되는 날씨 정보에 대응할 여러 대의 컴퓨터 등이다. 컴퓨터 프로그램은 수시로 변하는 바람과 함께 춤추듯, 옥상, 정원, 주차장, 박물관 입구, 다리 등에 맞춘 특정 각도로 수증기를 분사하여 관람객이 갑자기 부드럽고 시원한 구름에 뒤덮일 수 있도록 한다. 잠시나마 천상에 오른 듯, 관람객은 세례를 받거나 다시 태어나는 경험을 갖게 된다.

최근 다른 디지털 기반 작품도 속속 개발되고 있다. 이를테면 엘이디LED로 상업 빌딩의 야경에서 따온 조명이 깜박이며 춤추는 작업도 있다. 작은 틈을 통해 애니메이션이나 저화질의 영상을 보며 서사를 따라갈 수도 있다. 미야지마 다츠오宮島達男, 1957-, 모리 마리코森萬里子, 1967-, 다바이모束芋, 1975- 등은 이 최신 장르에서도 전 세계에 깊은 인상을 남기고

180 〈구름 주차장〉. 나카야 후지코. 2011, 오스트리아 린츠에 설치.

있다.

한편, 건축물을 예술로 만드는 데서 일본 건축은 한 세기 이상 세계를 선도하며, 새로운 강자로 군림하고 있다. 런던의 서펜틴 갤러리는 2000년부터 임시 여름 파빌리온의 제작을 세계적 건축가들에게 맡기고 있는데, 이 가운데 세 명이 일본인이었다. 그들의 건축물은 지난 천 년간 일본이 문화적으로 기여한 환경적 섬세함을 공통적으로 지니고 있다. 마치 런던의 귀한 햇빛을 보존하고 도시의 무게를 가볍게 하려는 듯 투명하고 가뜬해 보인다. 단게 겐조丹下健三, 1913-2005가 일본인 최초로 프리츠커 상(1987)을 수상한 이후 다섯 명의 일본인 건축가가 이 상을 수상했다.(2020년 현재 일본은 7회에 걸쳐 8명의 수상자를 배출했다.-옮긴이) 깔끔하고 질서정연한 디자인은 자연과 교감하며 비대칭적 조화로 순수성을 유지하고 있다. 맥락에 충실하며 환경을 고려한 내부 공간은 자연 지향적 경험을 용이하게 한다.

이토 도요伊東豊雄, 1941-의 서펜틴 갤러리 파빌리온(2002)은 지붕과 벽의 거대한 삼각형 및 다각형 구멍을 통해 나무 그늘에서 어른거리는 빛과 산들바람을 느낄 수 있도록 했다. 그가 설계한 다마미술대학多摩美術大学 도서관(2007)도181은 마치 떠 있는 듯한데, 빛과 하늘을 배경으로 가늘어지는 여러 기둥이 건물을 지탱하고 있다. 이토가 설계한 버클리 미술관은 콘크리트 층 사이에 매우 가는 철제 칸을 설치하여 벽의 끝을 접어 파도치는 천장과 맞닿게 했고, 공간감을 위해 복도를 제거하여 다음 갤러리로 자연스럽게 넘어가도록 시야를 확장했다. 일본의 가카미가하라各務原 호수 옆, 유리로 된 화장터의 지붕은 마치 바람에 흩날리는 흰 스카프처럼 만들어져 있다. 2013년 프리츠커 상 시상식에서 이토는 생활 환경에 대해 다음과 같이 말했다.

도시 생활자들은 보통 일률적 격자에 갇혀 있으며, 타인

과의 연결이 끊겨 있어 소외된 삶을 살 수밖에 없다. 모더니스
트 건축은 자연과 스스로 벽을 쌓았고, 대신 기술을 통해 자
연과 연결점이 없는 인공적 환경을 만들어 냈다. 기능과 효율
을 중시했으며, 인근의 고유한 역사와 문화를 단절시켰다. 이
렇게 자연, 그리고 지역 사회에서 고립됨으로써 현대 도시와
사람들의 획일성이 생겨났다.

이토와 같은 해에 태어난 안도 다다오安藤忠雄, 1941- 또한
전 세계에 건물을 지었고, 그중 일본에 지은 두 교회 건축이
안도가 콘크리트를 통해 얻어 낸 고도의 정신성을 상징한다.
〈물의 교회〉(1985-1988, 홋카이도 토마무 안에 위치)도182는 초점
을 바깥의 자연으로 돌린다. 앞의 유리벽을 통해 그 너머의
정원과 숲으로 시선을 이끌며, 물의 중심에는 단순한 형태의
십자가가 무심한 고독 속에 서 있는데, 이는 마치 이쓰쿠시마
진자(223쪽 참조)의 만조 때 모습을 상기시킨다. 이와 반대로,
빛의 교회(1988, 오사카 인근 이바라키)에서는 내면의 영혼을 생
각하게 한다. 수도승의 간소한 방같이 전면은 장식 없는 콘크
리트 벽이 세 면을 둘러싸고 있으며 바닥부터 천장까지 거대

182 물의 교회. 안도 다다오 설계.
1985-1988. 홋카이도 토마무.

한 십자가 모양의 구멍이 뚫려 유일한 조명 역할을 한다.

다음 세대의 건축가 중에서는 SANAA(Sejima and Nishizawa
and Associates) 건축사무소의 듀오인 세지마 가즈요妹島和世,
1956-와 니시자와 류에西澤立衛, 1966-를 꼽을 수 있다. 세지마는
한때 이토 도유의 건축사무소에서 일한 적이 있었으며, 그의
SANAA도 서펜틴 갤러리 파빌리온(2009) 커미션을 받았고,
프리츠커 상(2010)을 수상했다. SANAA는 바닥과 천장의 형
태를 강조해 물결치듯 견고한 평면을 끌어올리고자 한다. 스
위스 로잔의 롤렉스 러닝센터(2004-2010)도183는 뜰과 지상층,
그 위층이 유기적으로 연결되어 있으며, 예상치 못한 곳에서
내부와 외부가 맞닿도록 했다.

다카마쓰 신高松伸. 1948-의 건축물은 실험적이고 독창적이며, 잦은 논란의 대상이 되었다. 40년간 다양한 접근법과 재료를 사용한 그의 건물은 드라마틱한 대비를 보인다. 외부에 윈치(원통형의 드럼에 와이어를 감아 도르래를 이용해서 중량물을 높은 곳으로 들어올리는 기계로 권양기라고도 한다.-옮긴이)가 달린 로봇 모양 건물은 마치 금방이라도 걸을 것 같으며, 대칭되는 기둥은 아르데코 공장을 떠올리게 한다. 나무, 콘크리트, 유리, 철 등을 디자인에 사용하며 목적과 의도를 뚜렷이 밝히고 있다. 효고 현의 묘켄산妙見山에 세워진 세이레이星嶺(1998) 신도회관은 경탄을 자아낸다.도184 나무 첨탑은 위로 향하는 창문과 뒤섞여 자연의 색이 내부로 들어올 수 있도록 하는데, 이는 교회의 스테인드글라스와 비슷한 효과를 낸다. 그가 설계한 중국 천진박물관(2004)은 외부로 퍼지는 반원 모양의 철과 유리로 된 거대한 조개 모양을 하고 있다. 이때 건축 구조를

맡았던 가와구치 마모루川口衛. 1932-2019는 거대한 원형 잔디 마당을 가로질러 뻗은 우아한 다리를 건너 박물관 내부로 들어갈 수 있도록 했다.

일본에서 가장 오랜 전통을 자랑하며 발전해 온 도예는 정교하고 친근한 세계적 트렌드를 대체로 따랐다. 한때는 간소하고 소박한 민예의 멋을 지닌 도자기로 세계를 선도했지만, 현대의 일본 도예는 흥미롭게도 '국제적' 전형이 되었고 특출함을 잃어버렸다. 제전帝展이나 원전院展에 출품된 작품들은 일본화와 비슷하게 지난 세기 동안 변하지 않았고 계속 영감 없는 반복만을 하고 있다. 특기할 만한 예외는 나카무라 다쿠오中村卓夫. 1945-로, 힘과 아름다움이 시간과 재료에 공명하는 듯한 수작을 만들어 냈다. 높은 절벽에 부딪치며 오랜 세월을 인고한 암석 같은 팽팽함을 보여 주는 물주전자도185는 철사로 형태를 잡았고 바닥과 옆면에는 거칠게 깎인 자국이 남아 있다. 그는 이 물결 형태의 도자기에 문양을 새겨 장식함으로써 일본의 고유한 미학이 지닌 영웅적이면서도 시적인 극적 대비를 연출했다.

단단한 바위에 부딪치는 흰 파도는 일본 미술에서 지속적으로 사용되는 모티프였고, 준기계적half-mechanistic 장르인

사진에서도 보인다. 사진술은 19세기 중엽 일본에 정착했으며, 그 시작은 유럽인의 시각에서 본 일본의 이국적인 풍경이었다. 이러한 시각은 현재까지 긍정적이든 부정적이든 일본의 사진작가들에게 영향을 끼쳤다. 최근의 다큐멘터리, 거리 사진, 포토저널리즘 모두 '바로 그 순간', 즉 계획하거나 예상하지 못한 우연한 물건, 사건, 표현을 담으려 노력하고 있다. 무심한 듯하면서도, 기교적인 일본의 사진술은 특히 최근 몇 십 년 동안 세계적 관심을 받고 있다. 만화나 애니메이션에서 드러나는 기묘하고 에로틱한 것에 대한 집착이 지배적이며, 알프레드 히치콕이나 앤디 워홀 등의 영향이 눈에 띈다. 포토몽타주나 연출 사진은 피를 흘리는 꽃, 진공 포장 속에서 관계를 갖는 커플, 동식물과 인체의 초현실적 조합, 야간 도심의 공허함 등을 다루고 있다. 많은 수상작은 셔터를 누르기 전, 사진작가의 창의적인 개입 없이 사람들이 겪는 갈등, 애도, 재결합, 상실 등 삶의 순간을 담고 있다.

하지만 셔터를 누른 후의 사진도 위대한 회화처럼 사진 작가의 창의성이 반영된 높은 수준의 미술이 될 수 있다. 하마야 히로시濱谷浩, 1915-1999를 주목할 만한데, 그의 작품은 평범한 테마임에도 내적 균형과 아름다움이 가득하다. 외딴 산골 마을 사람들과 함께 한 작품이든, 기억에 남는 시인의 초상화든 그의 시각에는 고결함이 넘친다. 그리고 파도치는 바다와 물거품이 뒤덮은 해변을 담은 풍경 사진은 역사적 증언을 담은 자료로 여전히 반향을 불러일으키고 있다.도186

비슷하게, 일본계 미국인인 오사무 제임스 나카가와 Osamu James Nakagawa, 1962-는 역사와 가족을 중심으로 다룬다. 오키나와 출신의 아내는 미국에서 교육을 받은 사진가인 그에게 태평양전쟁을 지구 반대편의 시각에서 보여 주었다. 그의 최근작인 반타Banta(오키나와 말로 절벽을 말함) 시리즈도187는 그

186 〈일본 후쿠이 지역, 도진보 해안 너머 폭풍〉, 하마야 히로시, 1960, 사진.

에게 많은 영예와 수상을 안겨 주었다. 오키나와 앞바다 위로 100미터 넘게 뻗은 절벽은 역사상 최대 규모의 미일 양국 간 육해공 전투가 있었으며, 제2차 세계대전 막바지의 절규가 메아리치고 있다. 노소를 막론한 수천 명의 일본인 사병과 민간인이 항복 대신 제 몸을 절벽 너머로 내던졌다. 나카가와는 수천 장의 고화질 사진으로 절벽을 찍은 후, 이를 재구성하여 사진만이 가능한 하이퍼리얼리즘적 풍경을 만들어 냈다. 멀리선 깎아지른 절벽이 보이지만, 가까이 다가갈수록 조약돌, 덤불, 웅덩이, 색색의 돌이 보인다. 나카가와의 강렬한 내적 비전과 뛰어난 디지털 기술이 오래도록 기억될 예술을 창조했다.

일본의 도심을 다룬 사진가로 모리야마 다이도森山大道, 1938-를 들 수 있는데, 그는 자신과 자신의 관점을 도쿄의 신주쿠나 시부야를 떠도는 유기견으로 비교하곤 했다.도188 꾸미지 않고, 사전에 계획하지 않고, 더러 초점도 맞지 않는 그의 사진은 스튜디오에서 예기치 못했던 임의적 요소를 발견해 다듬고 발표함으로써 그 잠재력을 보여 준다. 모리야마는 해마다 수차례 사진 전시를 열고 사진집을 발간하며 가장 사랑받는 다작의 사진가로 기억되고 있다.

가와우치 린코川內倫子, 1972-는 일본의 사진가 중 상당히 특이한 부류에 속한다. 여성적이고 서정적인 그녀의 파스텔톤 시각은 평온하고 우아한 내적 고찰의 세계를 보여 주며, 신중히 고른 평범한 풍경에서도 예기치 않은 아름다움을 고요히 풍긴다. 병에 꽂힌 꽃, 숲 속의 거미줄에 매달린 거미, 병아리가 알을 깨고 나오는 장면도189 등은 놀랍도록 섬세하고 사랑스럽다. 삶의 거친 면을 본 모리야마와 달리 가와구치는 세상의 아름다움과 희망의 근원을 찾곤 한다. 그의 작품에서 솟아나는 세상과 생명에 대한 사랑은 보는 사람을 즐겁게 한다.

더욱 적극적인 차원에서, 세계적 평화운동가이자 환경운

187 '반타' 시리즈 중 〈오키나와 #007〉, 오사무 제임스 나카가와, 2008. 알루미늄 판에 아카이벌 잉크젯 프린트.

188 〈유기견, 미사와, 아오모리〉,
모리야마 다이도, 1971, 젤라틴 실버
프린트.

189 '에일라AILA' 시리즈 중 〈무제〉,
가와우치 린코, 2004, 사진.

동가인 오노 요코小野洋子, 1933-는 아이슬란드에 〈이매진 피스
타워Imagine Peace Tower〉(2007, 레이캬비크 비데이 섬에 설치)를 세워
동료이자 남편 존 레논을 기렸다. '평화를 꿈꾸자Imagine Peace'
라는 문구가 24개국 언어로 새겨진 원형 구조물에서 프리즘
에 반사된 6개 빛과 위로 향하는 9개의 빛기둥이 솟아나와
하늘을 비춘다. 이 빛에 필요한 75 킬로와트의 전기는 아이슬
란드의 지열 발전으로 공급하고 있다. 이 평화주의자의 빛기
둥은 해마다 사람들이 모이는 특정 기간에 점등된다.(존 레논
의 생일인 10월 9일부터 사망한 12월 8일까지 진행된다.-옮긴이) 고독
하되 힘이 가득한 빛이 하늘로 솟아오르고, 대기의 상태에
따라 반짝이는 모습은 평화로운 미래를 희망하며 모인 이들
의 마음을 움직인다.

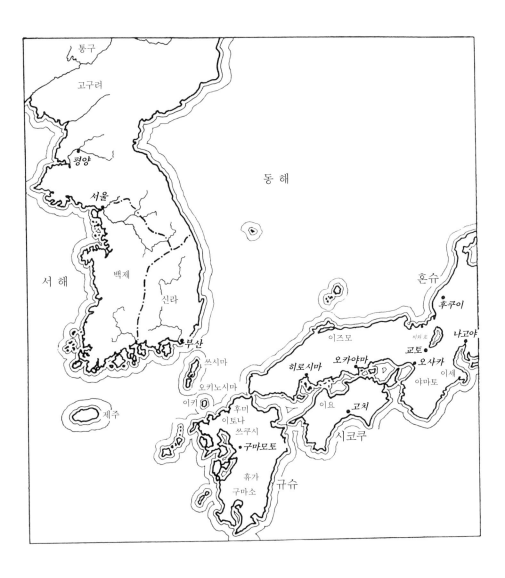

통구

고구려

평양

서울

동해

혼슈

서 해

백제

신라

후쿠이

비와호

나고야

이즈모

교토

오카야마

오사카

이세

부산

히로시마

야마토

쓰시마

오키노시마

이키

이요

고치

제주

후미

이토나

쓰쿠시

구마모토

시코쿠

휴가

구마소

규슈

원사 시대의 한국과 일본(현대의
도시명은 이탤릭으로 쓰여 있다.)

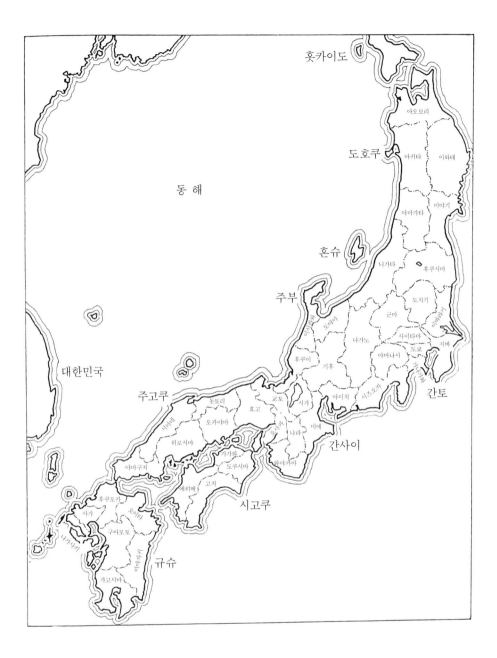

홋카이도

도호쿠

동 해

아오모리

아키타 이와테

야마가타 미야기

혼슈

니가타 후쿠시마

주부

도치기

이시카와 도야마 군마 이바라기

나가노 사이타마

후쿠이 기후 야마나시 도쿄 지바

가나가와

주고쿠 교토 시가 아이치 시즈오카 간토

돗토리 효고 오사카

대한민국 시마네 오카야마 나라 미에

히로시마 가가와 간사이

야마구치 도쿠시마 와카야마

에히메 고치

후쿠오카 시코쿠

사가 오이타

나가사키 구마모토

fukuoka

가고시마 규슈

일본의 주요 도시들

297

참고 문헌

1998년에 개정된 아시아 소사이어티 뉴욕의 참고 문헌을 작업한 실반 바넷Sylvan Barnet과 윌리엄 부르토William Burto에게 감사를 전합니다.

일반

Stephen Addiss, *How to Look at Japanese Art*, New York, 1996

Kendall H. Brown, *The Politics of Reclusion: Painting and Power in Momoyama Japan*, Honolulu, 1997

Martin Collcutt, *Court and Samurai in an Age of Transition*, New York, 1990

Michael Cunningham, *The Triumph of Style: 16th Century Art in Japan*, Cleveland, 1991

George Elison and Bardwell L. Smith(편집), *Warlords, Artists and Commoners: Japan in the Sixteenth Century*, Honolulu, 1981

Danielle and Vadim Elisseeff, *Art of Japan*, (I. Mark Paris 번역), New York, 1985

Christine Guth, *Art of Edo Japan: The Artist and the City, 1615-1868*, New York, 1996

René Grousset, *Les Civilizations de l'Orient*, vol IV, *Le Japon*, Paris, 1930

The Grove Dictionary of Art, 34 vols, London, 1996

John Hall, et al., *Cambridge History of Japan*, 6 vols, Cambridge, 1988

John W. Hall and Toyoda Takeshi(편집), *Japan in the Muromachi Age*, Berkeley, 1977

Rose Hempel, *The Golden Age of Japan, 194-1192*, (Katherine Watson 번역), New York, 1983

Money Hickman, et al., *Japan's Golden Age: Momoyama*, New Haven, 1996

The Dictionary of Japanese Art Terms, Tokyo, 1990

The Japan Foundation, *An Introductory Bibliography for Japanese Studies*

J. Edward Kidder, Jr., *Japanese Temples: Sculpture, Paintings, Gardens and Architecture*, London, 1964

J. Edward Kidder, Fr., *The Art of Japan*, New York, 1985

Kodansha Encyclopedia of Japan, 9 vols, Tokyo, 1983

Sherman E. Lee, *A History of Far Eastern Art*, New York and London, 1964

Sherman E. Lee, Michael R. Cunningham and James T. Ulak, *Reflections of Reality in Japanese Art*, Cleveland, 1983

Penelope Mason, *History of Japanese Art*, Dinwiddie, Donald revising author. 2nd ed., Upper Saddle River, NJ, 2005

Ivan Morris, *The World of the Shining Prince*, London, 1963

Miyeko Murase, *Japanese Art: Selections from the Mary and Jackson Burke Collection*, New York, 1975

Miyeko Murase, *Jewel Rivers: Japanese Art from the Mary and Jackson Burke Collection*, Richmond, 1993

Seiroku Noma, *The Arts of Japan*, 2 vols, John Rosenfield and Glenn Webb 번역, Tokyo, 1966-67

Kakuzō Okakura, *The Ideals of the East*, London, 1920

Kakuzō Okakura, *The Book of Tea*, 1906, Tokyo reprint, 1956

Robert Treat Paine and Alexander C. Soper, *The Art and Architecture of Japan*, London, 1955

Robert Treat Paine and Alexander C. Soper, *The Art and Architecture of Japan*, 3rd ed., Baltimore, 1981

David Pollack, *The Fracture of Meaning: Japan's Synthesis of China from the 8th through the 18th Centuries*, Princeton, 1986

Robert K. Reischauer, *Early Japanese History*, 2 vols, Princeton, 1937

Laurance P. Roberts, *A Connoisseur's Guide to Japanese Museums*, Tokyo, 1967

Laurance P. Roberts, *A Dictionary of Japanese Artists*, Tokyo, 1976

John M. Rosenfield, *Japanese Art of The Heian Period, 795-1185*, New York, 1967

John M. Rosenfield and Shujiro Shimada, *Traditions of Japanese Art: Selections from the Kimiko and John Powers Collection*, Cambridge, Mass., 1970

John M. Rosenfield and Fumiko Cranston, *Extraordinary Persons*, Cambridge, Mass., 1998

George G. Sansom, *Japan, A Short Cultural History*, London, 1931, revised ed. London, 1948

George G. Sansom, *A History of Japan*, 3 vols, Stanford, 1958–63

Timon Screech, *The Western Scientific Gaze and Popular Imagery in Later Edo Japan*, Cambridge, 1996

Yamasaki Shigehisa, *Chronological Table of Japanese Art*, Tokyo

Lawrence Smith, Victor Harris and Timothy Clark, *Japanese Masterpieces in the British Museum*, New York, 1990

Peter Swann, *A Concise History of Japanese Art*, Tokyo, 1979, revised ed. of *An Introduction to the Arts of Japan*, Oxford, 1958

Ryûsaku Tsunoda et al., *Sources of Japanese Tradition*, 2 vols, New York, 1958

H. Paul Varley and Isao Kumakura(편집), *Tea in Japan*, Honolulu, 1989

William Watson(편집), *The Great Japan Exhibition: Art of the Edo Period, 1600-1868*, London, 1981

Carolyn Wheelwright(편집), *Word in Flower: The Visualization of Classical Literature in Seventeenth Century Japan*, New Haven, 1989

Yoko Woodson and Richard T. Mellott, *Exquisite Pursuits: Japanese Art in the Harry G. C. Packard Collection*, San Francisco, 1994

Yukio Yashiro(편집), *Art Treasures of Japan*, 2 vols, Tokyo, 1960

선사 시대

C. M. Aikens and T. Higuchi, *Prehistory of Japan*, New York and London, 1982

Namio Egami, *The Beginnings of Japanese Art*, New York and Tokyo, 1973

J. Edward Kidder Jr., *Early Japanese Art: the Great Tombs and Treasures*, Princeton and London, 1964

J. Edward Kidder Jr., *The Birth of Japanese Art*, New York and Washington, 1965

J. Edward Kidder Jr., *Japan before Buddhism*, new ed., London, 1966

J. Edward Kidder Jr., *Prehistoric Japanese Arts: Jomon Pottery*, Tokyo, 1968

Fumio Miki, *Haniwa*, New York and Tokyo, 1974

Douglas Moore Kenrick, *Jomon of Japan: The World's Oldest Pottery*, London and New York, 1996

E. S. Morse, *Shell Mounds of Omori, Memoirs of the Science Department*, University of Tokyo, 1879, 1968년에 재발행

Richard J. Pearson, et al., *Windows on the Japanese Past*, Ann Arbor, 1986

Richard J. Pearson, et al., *Ancient Japan*, New York, 1992

Robert J. Smith and Richard K. Beardsley (편집), *Japanese Culture: Its Development and Characteristics*, Chicago, 1962

Erica H. Weeder(편집), *The Rise of a Great Tradition: Japanese Archaeological Ceramics from the Jomon through the Heian Periods, 10,500 BC-AD 1185*, New York, 1990

건축

Werner Blaser, *Japanese Temples and Tea Houses*, New York, 1956

Werner Blaser, *Structure and Form in Japan*, New York, 1963

William H. Coaldrake, *The Way of the Japanese Carpenter: Tools and Japanese Architecture*, New York, 1990

William H. Coaldrake, *Architecture and Authority in Japan*, London and New York, 1996

Y. Katsura Ishimoto, *Tradition and Creation in Japanese Architecture*(Walter Gropius and Tange Kenzo 글), New Haven, 1960

Arata Isozaki: Four Decades of Architecture(Richard Koshalek 서문, David Steward 에세이), London, 1998

Teiji Ito and Y. Futagawa, *The Essential Japanese House*, Tokyo, 1967

Teiji Ito and Y. Futagawa, *The Elegant Japanese House*, Tokyo, 1969

Japan Architect, Shin-ken-chiku(새로운 건축)의 영어판, Shin-kenchiku-sha에서 발행한 월간지, Tokyo

J. Edward Kidder Jr., *Japanese Temples*, Tokyo, 1966

Harumichi Kitao, *Shoin Architecture in Detailed Illustrations*, Tokyo, 1956

Bunji Kobayashi, *Japanese Architecture*, Tokyo, 1968, 1970년에 개정됨

Kazuo Nishi and Kazuo Hozumi, *What is Japanese Architecture?*(H. Mack Horton 번역), New York, 1985

Hirotaro Ota, *Japanese Architecture and Gardens*, Tokyo, 1966

Kakichi Suzuki, *Early Buddhist Architecture in Japan*(Mary Neighbor Parent and Nancy Shatzman Steinhardt 번역 및 각색), New York, 1980

Kenzo Tange and Noboro Kawazoe, *Ise: Prototype of Japanese Architecture*, Cambridge, Mass., 1965

불교 미술

Helmut Brinker, *Die Zen-buddhistische Bildnismalerei in China und Japan*, Wiesbaden, 1973

Toshio Fukuyama, *Heian Temples: Byodo-in and Chuson-ji*(Ronald K. Jones 번역), New York, 1976

Roger Goepper, *Aizen-Myoo, the Esoteric King of Lust: An Iconographic Study*, Ascona, 1993

Elizabeth the Grotenhuis, *Japanese Mandalas: Representations of Sacred Geography*, Honolulu, 1998

Hisatoyo Ishida, *Esoteric Buddhist Painting*(E. Dale Saunders 번역 및 각색), New York, 1987

J. Edward Kidder, Jr., *Japanese Temples: Sculpture, Paintings, Gardens, and Architecture*, Tokyo, n.d.

Bunsaku Kurata, *Horyuji-ji: Temple of the Exalted Law*(W. Chie Ishibashi 번역), New York, 1981

Bunsaku Kurata and Yoshiro Tamura(편집), *Art of the Lotus Sutra*, Tokyo, 1987

Denise Patry Leidy and Robert A. F. Thurman, *Mandala: The Architecture of Enlightenment*, New York, 1997

Stephen Little, *Visions of the Dharma*, Honolulu, 1991

Donald F. McCallum, *Zonkoji and Its Icon: A Study in Medieval Japanese Religious Art*, Princeton, 1994

Yutaka Mino, et al., *The Great Eastern Temple: Treasures of Japanese Buddhist Art from Todaiji*, Chicago, 1986

Anne Nishimura Morse and Samuel Crowell Morse, *Object as Insight: Japanese Buddhist Art and Ritual*, Katonah, N.Y., 1995

Joji Okazaki, *Pure Land Buddhist Painting*(Elizabeth ten Grotenhuis 번역 및 개작), New York, 1977

Pratapaditya Pal and Julia Meech-Pekarik, *Buddhists Book Illumination*, New York, 1988

Takaaki Sawa, *Art in Esoteric Buddhism*(Richard L. Gage 번역), New York, 1972

Willa J. Tanabe, *Paintings of the Lotus Sutra*, Tokyo, 1988

도자

Rand Catile, *The Way of Tea*, New York and Tokyo 1971

Louise Allison Cort, *Shigaraki, Potters' Valley*, Tokyo, 1979

Louise Allison Cort, *Seto and Mino Ceramics*, Washington D.C., 1992

Patricia Graham, *Tea of the Sages: The Art of Sencha*, Honolulu, 1998

Williams Bowyer Honey, *The Ceramic Art of China and Other Countries of the Far East*, London, 1948

Soame Jenyns, *Japanese Porcelain*, London, 1965

Soame Jenyns, *Japanese Pottery*, London, 1971

Fujio Koyama, *The Heritage of Japanese Ceramics*, Sir J. Figgess 번역 및 각색, New York and Tokyo, 1973

Bernard Leach, *A Potter in Japan*, London, 1971

Tsugio Mikami, *The Art of Japanese Ceramics*, New York and Tokyo, 1972

Roy Andrew Miller, *Japanese Ceramics*, Rutland and Tokyo, 1960

Hugo Munsterberg, *The Folk Arts of Japan*, Vermont and Tokyo, 1958

Daniel Rhodes, *Tamba Pottery*, Tokyo, 1970

Masahiko Sato, *Kyoto Ceramics*, New York and Tokyo, 1973

N. Saunders, *The World of Japanese Ceramics*, Tokyo, 1967

Joan Stanley-Baker, *Mingei: Folkcrafts of Japan*, Victoria, B.C., 1979

Richard L. Wilson, *Inside Japanese Ceramics: A Primer of Materials, Techniques, and Traditions*, New York, 1995

Donald Wood, Teruhisa Tanaka and Frank Chance, *Echizen: Eight Hundred Years of Japanese Stoneware*, Birmingham, Ala., 1994

민속 예술

Victor and Takako Hauge, *Folk Traditions in Japanese Art*, New York, 1978

Victor and Takako Hauge, *Mingei: Masterpieces of Japanese Folkcraft*, New York, 1991

Hugo Munsterberg, *The Folk Arts of Japan*, Rutland, Vt., 1958

Kageo Muraoka and Kichiemon Okamura, *Folk Arts and Crafts of Japan*(Daphne D. Stegmaier 번역), New York, 1973

Masataka Ogawa, et al., *The Enduring Crafts of Japan: 33 Living National Treasures*, New York, 1968

Matthew Welch, *Otsu-e: Japanese Folk Paintings from the Harriet and Edson Spencer Collection*, Minneapolis, 1994

정원

Masao Hayakawa, *The Garden Art of Japan*, New York and Tokyo, 1973

Masao Hayakawa, *The Garden Art of Japan*, R. L. Cage 번역, New York and Tokyo, 1974

Teiji Itoh, *Imperial Gardens of Japan*, New York, 1970

Teiji Itoh, *Space and Illusion in the Japanese Garden*(Ralph Friedrich and Masahiro Shimamura 번역 및 각색), New York, 1973

Teiji Itoh, *The Gardens of Japan*, New York, 1984

Loraine E. Kuck, *The World of the Japanese Garden: From Chinese Origins to Modern Landscape Art*, New York and Tokyo, 1968

Osamu Mori, *Katsura Villa*, Tokyo, 1930, new ed. 1956

Osamu Mori, *Typical Japanese Gardens*, Tokyo, 1962

Osamu Mori, *Kobori Enshu*, Tokyo, 1974

P. and S. Rambach, *Sakuteiki ou le Livre Secret des Jardins Japonais*, Geneva, 1973

I. Schaarschmidt-Richter, *Japanische Garten*, Baden-Baden, 1977

I. Schaarschmidt-Richter and Osamu Mori, *Japanese Gardens*, New York, 1979

Kanto Shigemori, *The Japanese Courtyard Garden*(Pamela Pasti 번역), New York, 1981

S. Shimoyama, *Sakutei-ki, The Book of Gardens*, Tokyo, 1976

David A. Slawson, *Secret Teachings in the Art of Japanese Gardens*, New York, 1987

옻칠, 염직물, 무기

Raymond Bushell, *The Inro Handbook*,

New York and Tokyo, 1979

J. Earle, *An Introduction to Netsuke*, London, 1980

Helen Benton Minnich and Nomura Shojiro, *Japanese Costume and the Makers of its Elegant Tradition*, Vermont and Tokyo, 1963

Toshiko Ito, *Tsujigahana* (Monica Bethe 번역), New York, 1985

Alan Kennedy, *Japanese Costume*, Paris, 1990

George Kuwayama, *Shippo: The Art of Enamelling in Japan*, Los Angeles, 1987

Kaneo Matsumoto, *Jodai Gire: 7th and 8th Century Textiles in Japan from the Shoson-in and Horyu-ji* (Shigeta Kaneko and Richard L. Mellott 번역), Kyoto, 1984

Seiroku Noma, *Japanese Costume and Textile Arts*, New York and Tokyo, 1979

Beatrix von Ragué, *A History of Japanese Lacquer-work*, Toronto and Buffalo, 1976

William Rathbun, *Beyond the Tanabata Bridge: Traditional Japanese Textiles*, New York, 1993

W. Robinson, *Arms and Armour of Old Japan*, London, 1951

W. Robinson, *The Arts of the Japanese Sword*, London, 1961, 1970

Kanzan Sato, *The Japanese Sword* (Joe Earle 번역), New York, 1983

Yoshiaki Shimizu, et al., *Japan: The Shaping of Daimyo Culture, 1185-1868*, Washington, DC., 1988

The Tokugawa Collection: The Japan of the Shoguns, Montreal, 1989

James C. Watt and Barbara Brennan Ford, *East Asian Lacquer: The Florence and Herbert Irving Collection*, New York, 1991

회화와 서예

Court and Samurai in an Age of Transition, New York, 1990

Stephen Addiss, *Tall Mountains and Flowing Waters: The Arts of Uragami Gyokudo*, Honolulu, 1987

Terukazu Akiyama, *Japanese Painting*, Geneva, 1961, New York, 1977

Helmut Brinker, *Zen in the Art of Painting* (George Campbell 번역), London, 1977

Helmut Brinker and Hiroshi Kanazawa, *Zen, Masters of Meditation in Images and Writing* (Andreas Leisinger 번역), Zurich, 1995

James Cahill, *Scholar Painters of Japan: the Nanga School*, New York, 1972

Doris Croissant, *Sotatsu und der Sotatsu-stil*, Wiesbaden, 1978

Jan Fontein and Money L. Hickman, *Zen Painting and Calligraphy*, Boston, 1970

Calvin, L. French, *Shiba Kokan: Artist, Innovator and Pioneer in the Westernization of Japan*, New York and Tokyo, 1974

Calvin, L. French, *Through Closed Doors: Western Influences on Japanese Art, 1639-1853*, Rochester, Mich., 1977

Elise Grilli, *The Art of the Japanese Screen*, New York and Tokyo, 1970

Saburo Iengaga, *Painting in the Yamato Style* (John M. Shields 번역), New York, 1973

Hiroshi Kanazawa, *Japanese Ink Painting*, Tokyo, 1979

Shigemi Komatsu, Kwan S. Wong and Fumiko Cranston, *The Heinze Gotze Collection*, Munich, 1989

Taizo Kuroda, Melinda Takeuchi and Yuzo Yamane, *Worlds Seen and Imagined: Japanese Screens from the Idemitsu Museum of Arts*, New York, 1995

Richard Lane, *Masters of the Japanese Print*, London, 1962

Howard A. Link, *Exquisite Visions: Rimpa Paintings from Japan*, Honolulu, 1980

Takaaki Matsushita, *Ink Painting*, New York and Tokyo, 1974

Shin'ichi Miyajima and Yasuhiro Sato, *Japanese Ink Painting*, Los Angeles, 1985

Hiroshi Mizuo, *Edo Paintings: Sotatsu and Korin*, New York and Tokyo, 1972

Ivan Morris, *The Tale of Genji Scroll*, Tokyo, 1971

Miyeko Murase, *Emaki: Narrative Scrolls from Japan*, New York, 1983

Miyeko Murase, *Tales of Japan*, New York, 1986

Yujiro Nakata, *The Art of Japanese Calligraphy*, New York and Tokyo, 1973

Yoshitomo Okamoto, *The Namban Art of Japan*, New York and Tokyo, 1972

Hideo Okudaira, *Narrative Picture Scrolls*, no. 5 in *Arts of Japan* series, New York and Tokyo, 1973

John M. Rosenfield and Fumiko and Edwin Cranston, *The Courtly Tradition in Japanese Art and Literature*, Tokyo, 1973

John M. Rosenfield and Shimada Shujiro, *Traditions of Japanese Art*, Cambridge, Mass., 1970

J. Thomas Rimer(편집), *Multiple Meanings*, Washington, D.C., 1986

James H. Sandford, et al., (편집), *Glowing Traces*, Princeton, 1992

Johei Sasaki, *Okyo and the Maruyama-shijo School of Japanese Painting*, St Louis, 1980

Dietrich Seckel and Akihisa Hase, *Emakimono: the Art of the Japanese Painted Handscroll*, London and New York, 1959

Yoshiaki Shimizu and Carolyn Wheelwright(편집), *Japanese Ink Paintings*, Princeton, 1976

Yoshiaki Shimizu and John Rosenfield, *Masters of Japanese Calligraphy: 8th-19th Century*, New York, 1984

Joan Stanley-Baker, *Nanga: Idealist Painting of Japan*, Victoria, B.C., 1980

Joan Stanley-Baker, *The Calligraphy of Kan Makiko*, Victoria B.C., 1979

Joan Stanley-Baker, *The Transmission of Chinese Idealist Painting to Japan: Notes on the Early Phase*, Ann Arbor, 1992

Tsuneo Takeda, *Kano Eitoku*(H. Mack Horton and Catherine Kaputa 번역 및 각색), New York, 1977

Ichimatsu Tanaka, *Japanese Ink Painting: From Shubun to Sesshu*, vol. 12 in *Survey of Japanese Art*, New York and Tokyo, 1972

William Watson, *Sotatsu*, London, 1959

William Watson, *Buson*, London, 1960

판화

Laurence Binyon and J.I.O. Sexton, *Japanese Colour Prints*, New York 1923, 2nd ed. Basil and Grey(편집), London, 1960

Catalogue of the Collection of Japanese Prints, 5 vols, Rijksmuseum, Amsterdam, 1977–90

Timothy Clark, *Ukyio-e Paintings in the British Museum*, London, 1992

Timothy Clark, Donald Jenkins and Osamu Ueda, *The Actor's Image: Printmakers of the Katsukawa School in the Art Institute of Chicago*, Princeton, 1994

Arthur D. Ficke, *Chats on Japanese Prints*, London, 1928, reprint Vermont and Tokyo, 1958

Matthi Forrer, *Hiroshige: Prints and Drawings*, New York, 1997

Helen C. Gunsaulus and Margaret O. Gentles, *he Clarence Buckingham Collection of Japanese Prints*, 2 vols, Chicago, 1955 and 1965

Jack Hillier, *Japanese Paintings and Prints in the Collection of Mr and Mrs Richard P. Gale*, 2 vols, London, 1970

Jack Hillier, *The Uninhibited Brush*, London, 1974

Jack Hillier, *The Japanese Print: a New Approach*, Vermont and Tokyo, 1975

Jack Hillier, and L. Smith, *Japanese Prints: 300 Years of Albums and Books*, London, 1980

Richard Lane, *Images from the Floating World: The Japanese Print*, New York, 1978

Richard Lane, *Hokusai*, London, 1989

Kurt Meissner, *Japanese Woodblock Prints in Miniature: the Genre of Surimono*, Vermont and Tokyo, 1970

James A. Michener, *Japanese Prints: From the Early Masters to the Modern*, Vermont and Tokyo, 1959

Muneshige Narazaki, *Ukiyo-e Masterpieces in European Collections*, 12 vols, New York, 1988–90

Dean J. Schwaab, *Osaka Prints*, New York, 1989

Henry D. Smith II and Gian Carlo Calza, *Hokusai Paintings: Selected Essays*, Venice, 1994

Harold P. Stern, *Master Prints of Japan: Ukiyo-e Hanga*, New York, 1969

Seiichiro Takahashi, *Traditional Woodblock Prints of Japan*, New York and Tokyo, 1972

D.B. Waterhouse, *Harunobu and His Age: The Development of Colour Printing in Japan*, London, 1964

조각

Christine Guth Kanda, *Shinzo*, Cambridge, Mass., 1985

Michiaki Kawakita, *Modern Currents in Japanese Art*, New York and Tokyo

J. Edward Kidder Jr., *Masterpieces of Japanese Sculpture*, Vermont and Tokyo, 1961

Nishikawa Kyotaro and Emily Sano, *The Great Age of Japanese Buddhist Sculpture AD 600-1300*, Fort Worth, 1982

Seiichi Mizuno, *Asuka Buddhist Art: Horyu-ji*, New York and Tokyo, 1974

Hisashi Mori, *Sculpture of the Kamakura Period*, New York and Tokyo, 1974

Tanio Nakamura, *Contemporary Japanese-style Painting*, Tokyo, 1969

Minoru Ooka, *Temples of Nara and Their Art*, New York and Tokyo, 1973

Takaaki Sawa, *Art in Japanese Esoteric Buddhism*, New York and Tokyo, 1972

Jiro Sugiyama, *Classic Buddhist Sculpture*(Samuel Crowell Morse 번역 및 각색), New York, 1982

William Watson, *Sculpture of Japan*, London, 1959

예술 속 여성

Sanna Saks Deutsch and Howard A. Link, *The Feminine Image*, Honolulu, 1985

Pat Fister, *Japanese Women Artists, 1600-1900*, Lawrence, Kans., 1988

Elizabeth Lillehoj, *Women in the Eyes of Men: Images of Women in Japanese Art*, Chicago, 1995

Andrew J. Pekarik(편집), *The Thirty-Six Immortal Women Poets*, New York, 1991

Elizabeth Sabato Swinton, et al., *The Women of the Pleasure Quarter*, New York, 1996

Marsha Weidener(편집), *Flowering in the Shadows: Women in the History of Chinese and Japanese Painting*, Honolulu, 1990

도판 목록

작품의 크기는 세로, 가로 순이며 단위는 센티미터다.

1 이끼가 낀 징검돌, 대표적인 일본의 정원 길.

2 유약을 칠하지 않은 〈비젠야키備前燒〉 화병, 비대칭적인 귀 모양의 손잡이가 달림, 모모야마 시대, 높이 25.2×구경 8.5, 도쿄, 고토미술관五島美術館.

3 〈예능인 오토 고제瞽女를 연상시키는 향함香函〉, 에도 시대, 높이 6.5×너비 4.3, 채색 도기, 몬트리올 미술관 소장, Joseph-Arthur Simard 기증.

4 〈츠보카와 가坪河家의 민가〉, 17세기 후반, 후쿠이현, 사카이시, 마루오카성.

5 〈뿔 달린 술통〉, 19세기, 흑칠, 높이 57, 쓰루오카鶴岡 치도박물관致道博物館.

6 깊은 바리(화염형 토기), 조몬 중기, 높이 32, 니가타현 출토, 개인 소장.

7 왕관 모양의 머리와 곤충의 눈을 지닌 토우, 높이 36, 중요문화재, 미야기현 에비스다惠比須田 유적 출토, 도쿄국립박물관東京國立博物館.

8 아키타현 노나카도野中堂, 무덤 중앙에 해시계 형태로 놓인 돌무더기, 조몬 후기.

9 투공한 굽다리와 수평 장식이 있는 토기水差形土器, 야요이 중기, 높이 22, 나라현립가시하라奈良縣立橿原 고고학연구소 부속박물관.

10 동탁銅鐸, 종교적 의식에 쓰는 종, 야요이 후기, 높이 44.8, 도쿄국립박물관東京

國立博物館.

11 닌토쿠 왕의 전방후원분前方後圓墳 공중 촬영 사진, 고훈 시대.

12 추鍬를 짊어진 농부형 하니와埴輪, 군마현 이세사키시群馬県伊勢崎市 시모후레下觸 출토, 고훈 시대 후기(6세기), 높이 92, 무덤에서 발굴, 도쿄국립박물관東京國立博物館.

13 다케하라 고분竹原古墳, 말을 끄는 남자의 모습을 그린 석실 내부 벽화, 고훈 시대 후기, 후쿠오카.

14 직호문直弧文 동경, 5세기, 지름 28, 오츠카 고분大塚古墳, 신야마新山 출토, 궁내청.

15 이즈모다이샤出雲大社, 1744년 재건축, 본전本殿으로 오르는 계단과 가야부키茅葺 지붕이 보인다. 시마네현.

16 이세진구伊勢神宮 신사, 4세기부터 사용된 장소, 미에현 이세시.

17, 18 호류지法隆寺 경내. 서쪽에 오중탑, 동쪽에 금당, 그리고 오중탑, 7세기 후반, 나라.

19 다마무시노즈시玉蟲厨子, 7세기 중엽, 높이 226.6, 녹나무와 편백나무 목재로 만든 지붕. 나라 호류지.

20 옻칠한 편백나무 바탕에 밀타회로 그려진 석가의 본생담 중 사신사호捨身飼虎, 주자의 아랫단(수미좌) 왼쪽 패널에 위치, 7세기 중엽, 65×35.5, 호류지 다이호조인大寶藏院.

21 〈천수국만다라수장〉(세부), 622년, 비단에 자수, 88.8×82.7, 나라 주구지中宮寺.

22 〈호류지 몽전 구세관음〉(세부), 7세기 전반, 목조에 도금, 높이 197, 나라.

23 〈호류지 금당 석가삼존상〉, 623년, 중앙 본존 높이 86.3. 좌우 협시보살 높이 91, 나라.

24 〈고류지廣隆寺 미륵보살반가상〉(일명 보관미륵), 603년(?), 적송, 높이 123.5, 교토.

25 〈주구지中宮寺 미륵보살반가상〉(세부), 7세기 초반, 목조, 높이 87.5, 나라.

26 〈호류지 육관음상〉 중 세지보살(세부), 7세기 후반, 목조, 백제 불상 양식에서 유래된 것으로 추정, 높이 85.7, 나라.

27 〈증장천增長天〉, 호류지의 사천왕상 중 하나, 650년경, 목조, 높이 20.7, 나라.

28 〈야쿠시지藥師寺 금당 약사삼존상〉의 월광보살月光菩薩, 하쿠호 688년, 금동, 높이 315.3, 나라.

29 〈호류지 몽위관음보살입상夢違観音菩薩立像〉, 하쿠호 후기 7세기 말-8세기 초, 금동, 높이 85.7, 나라.

30. 연화대좌 위의 〈아미타삼존상〉, 다치바나부인 주자橘夫人厨子 안에 안치, 733년, 금동, 높이 33, 나라 호류지法隆寺.

31 호류지 오중탑五重塔 내 〈문수보살상〉, 덴표 초기 711년, 소조塑造, 높이 50.9, 나라.

32 호류지 금당벽화 내 〈아미타정토도〉의 관음보살, 711년(1949년 화재로 소실된 후 재제작), 나라.

33 법화당法華堂(또는 산가쓰도三月堂)의 〈불공견색관음보살不空羂索観音菩薩〉 두부頭部, 746년, 탈활건칠상에 도금, 높이 360.3, 나라, 도다이지東大寺.

34 〈노사나불좌상盧舎那佛坐像〉, 759년, 탈활건칠상에 도금, 높이 304.5, 나라, 도쇼다이지唐招提寺.

35 〈시기산엔기 에마키信貴山緣起繪卷〉 중 대불이 보이는 도다이지의 장면, 12세기, 나라, 조고손시지朝護孫子寺.

36 도쇼다이지의 금당, 당 양식, 8세기 후반(이후 재건될 때 지붕은 약 4.6미터 더 높아졌다), 나라.

37 도쇼다이지의 강당, 8세기 후반, 760년에 현재의 위치로 옮겨졌고, 1275년과 1675년에 재제작됨. 나라, 도쿄 Orion Press 사진.

38 〈명상하는 감진화상鑑眞和上 좌상〉, 8세기 후반, 탈활건칠에 채색, 높이 79.7, 나라 도쇼다이지.

39 큰 활 위에 먹으로 그린 광대 그림, 756년 이전, 개오동나무에 옻, 길이 162, 쇼무 천황의 소장품.

40 페르시아 스타일의 칼, 8세기.

41 나전 자단 완함螺鈿紫檀阮咸, 7세기 초반, 자개무늬가 있는 나무, 길이 100.4, 나라 쇼소인正倉院.

42 약합藥盒, 811년 명문, 회유 점토, 높이 18.5, 나라 쇼소인正倉院.

43 자단목 비파紫檀木琵琶 채의 보호대, 756년 이전, 전체 길이 98.5, 최대 폭 40.7, 나라 쇼소인正倉院.

44 도다이지東大寺 지역의 지도(세부), 마포 위에 수묵담채, 297×223(아래쪽이 북쪽), 756년 도다이지 사찰 영역을 정할 때 작성한 지도, 나라 쇼소인正倉院.

45 〈태장계만다라胎藏界曼茶羅〉(세부), 헤이안 9세기, 비단에 채색, 185.1×164.3, 교토 도지東寺 미에이도御影堂 벽에 걸려 있었던 것으로 추정.

46 〈약사여래입상〉(부분), 793년경, 일목조一木造, 176, 교토 진고지神護寺.

47 〈약사여래입상(전傳 석가여래상)〉, 9세기 말-10세기 초, 목조 채색 도금, 234.8, 나라 무로지室生寺.

48 〈부동명왕 이동자상不動明王二童子像 청부동青不動〉(부분), 11세기 후반, 비단에 채색, 203.3×149, 교토 쇼렌인青蓮院.

49 〈아미타삼존도阿彌陀三尊圖〉 3폭 중 중

앙 아미타불 부분, 가마쿠라 초 11세기 전반, 비단에 채색, 186×146.3, 나라 홋케지法華寺, 나라국립박물관奈良国立博物館 기탁.

50 보도인平等院 전경, 1053년, 우지宇治, 사진 도쿄 Orion Press.

51 〈아미타불좌상〉, 조초定朝, 1053년, 기목조, 278.8, 우지宇治 보도인平等院 호오도鳳凰堂, ©Artephot, Paris(Ogawa).

52 〈운중공양보살상雲中供養菩薩像〉 52구 중 하나, 조초파定朝派, 1053년, 우지宇治 보도인平等院 호오도鳳凰堂.

53 〈관음보살 내영상〉, 아미타불좌상과 25 보살상 중 하나, 1094년, 나무에 칠, 금박, 높이 96.7, 교토 소쿠죠인卽成院.

54 〈십이천十二天〉 중 수천상水天像, 1127, 비단에 채색, 144×127, 교토국립박물관京都國立博物館.

55 〈야마고시 아미타도山越阿彌陀圖〉, 가마쿠라 13세기, 비단에 채색, 138.1×117.2, 교토 젠린지禪林寺(에이칸도永觀堂).

56 〈아미타25보살내영도阿彌陀二十五菩薩來迎圖〉, 가마쿠라 13세기, 비단에 채색, 145.1×154.5, 교토 지온인知恩院.

57 〈아미타내영도〉 중 하품상생인 부분, 1053년, 나무판에 채색, 374×137.5, 우지宇治 보도인平等院 호오도鳳凰堂 남문南門.

58 호오도鳳凰堂 벽문에 그려진 〈조춘도早春圖〉, 1053년, 판회채색板繪彩色, 374×137.5, 우지宇治 보도인平等院.

59 《겐지모노가타리 에마키源氏物語繪卷》, 가시와기柏木 一 (세부), 12세기 초, 종이에 수묵채색, 21.8×48.3, 도쿠가와미술관德川美術館.

60 《겐지모노가타리 에마키源氏物語繪卷》, 스즈무시鈴虫 二 (세부), 12세기 초, 종이

에 수묵채색, 21.8×48.2, 고토미술관五島美術館.

61 《헤이케노쿄平家納經》 약왕보살藥王菩薩, 1164년, 종이에 채색, 25.8×28.8, 미야지마宮島 이쓰쿠시마진자嚴島神社.

62 《시기산엔기 에마키信貴山緣起繪卷》 야마자키 장자山崎長者의 권卷, 12세기 후반, 종이에 채색, 전체 31.5×872.2, 나라奈良 조고손시지朝護孫子寺, 현재 나라국립박물관奈良国立博物館에 기탁.

63 《반다이나곤 에코토바伴大納言繪詞》 중권中卷, 12세기 후반, 종이에 채색, 전체 30.4×851.1, 이데미츠미술관出光美術館.

64 《조수인물희화鳥獸人物戱畵》 갑권甲卷, 12-13세기, 종이에 수묵, 전체 30.4×1148.4, 교토 고잔지高山寺, 현재 갑권·병丙권은 도쿄국립박물관東京國立博物館, 을乙·정丁권은 교토국립박물관京都國立博物館에 기탁.

65 《아귀초지餓鬼草紙》 제3단, 12세기, 종이에 수묵채색, 전체 27.3×384, 도쿄국립박물관東京國立博物館.

66 〈묘에쇼닌 수상좌선상明惠上人樹上坐禪像〉, 13세기 초, 종이에 수묵담채, 146×58.8, 교토 고잔지高山寺.

67 《화엄종조사에덴華嚴宗祖師繪傳》 의상대사義湘大師 부분, 13세기 초, 종이에 채색, 31.6~31.7×872.4~1612.9, 교토 고잔지高山寺.

68 《헤이지모노가타리 에마키平治物語繪卷》권1〈산죠도노三條殿의 화재〉, 13세기 후반, 종이에 채색, 42.2×952.9, 보스턴미술관. 나머지 권은 세이카도분코미술관靜嘉堂文庫美術館과 도쿄국립박물관東京國立博物館에 소장.

69 온나데女手 서법, 11세기 말, 색지色紙, 13.8×11.8, 일본. 개인 소장.

70 『시게유키집重之集』 중 미나모토노 시
　게유키源重之의 서, 『산주로쿠닌카슈
　三十六人家集』, 1112년, 높이 20, 교토 니
　시혼간지西本願寺.

71 악기 쟁箏에 그려진 산수山水, 마키에蒔
　繪, 12세기, 전체 길이 151.9×폭 26.5, 나
　라 가스가타이샤春日大社.

72 다이라平氏 가문의 갑옷(감사위개紺糸
　威鎧라 부름), 12세기, 히로시마廣島 이쓰
　쿠시마진자嚴島神社.

73 〈부루나 존자〉(십대제자 중 하나), 734
　년, 건칠乾漆 채색, 높이 149, 나라奈良 고
　후쿠지興福寺.

74 〈무착보살無著菩薩〉, 운케이運慶, 1212
　년, 요세기즈쿠리寄木造, 옥안玉眼, 높이
　193, 나라 고후쿠지興福寺, ⓒArtephot,
　Paris(Shogakukan).

75 〈바수선婆藪仙〉, 단케이湛慶, 13세기 초
　반, 목조 채색, 높이 154.7, 교토 산쥬산겐
　도三十三間堂.

76 〈마와라뇨摩和羅女〉, 단케이湛慶, 13세
　기 초반, 목조 채색, 높이 153.7, 교토 산쥬
　산겐도三十三間堂.

77 〈란케이 도류蘭溪道隆상〉(부분), 13세
　기, 비단에 담채, 104.8×46.4, 가마쿠라
　鎌倉 겐쵸지建長寺, 1271년 란케이의 간
　기刊記가 있다.

78 〈하나조 천황花園天皇상〉, 후지와라 고
　신藤原豪信, 1338년, 종이에 수묵채색,
　31.2×97.3, 교토 조후쿠지長福寺.

79 〈미나모토노 요리토모源賴朝 상〉, 전 후
　지와라 다카노부藤原隆信, 12세기, 비단
　에 채색, 139.4×111.8, 교토 진고지神護寺.

80 〈사수도四睡圖〉, 모쿠안 레이엔黙庵靈淵,
　승려 쇼후쇼미쓰 찬贊, 14세기, 종이에 수
　묵, 104×32.4, 도쿄 마에다이쿠토쿠카이
　前田育德會.

81 〈난혜동방도蘭蕙同芳圖〉, 교쿠엔 봄포玉
　畹梵芳, 14세기 후반, 종이에 수묵, 106.5×
　34.5, 도쿄국립박물관東京国立博物館.

82 〈백의관음·산수도白衣觀音山水圖〉, 구케
　이 유에愚溪右慧, 14세기 말, 비단에 수묵,
　98.6×40.3, 나라 야마토분카칸大和文華
　館.

83 〈백로도白鷺圖〉, 교젠良全, 종이에 수묵,
　35.1×32, 아사노 나가타케淺野長武 컬렉
　션.

84 봉래장생도蓬萊長生島, 교토 텐류지天
　龍寺 정원 연못 소겐지曹源池, 1265년.

85 교토 킨카쿠지金閣寺, 1398년(1950년
　화재로 소실된 후 1964년에 재건), 사진
　도쿄, Orion Press.

86 〈표점도瓢鮎圖〉, 죠세츠如拙, 1408년, 종
　이에 수묵담채, 111.5×75.8, 교토 묘신지
　妙心寺, 다이조인退藏院.

87 〈죽재독서도竹齋讀書圖〉(부분), 전傳 슈
　분周文, 무로마치 15세기 중반, 종이에 수
　묵, 전체 134.8×33.3, 도쿄국립박물관東
　京國立博物館.

88 〈죽재독서도竹齋讀書圖〉, 선승 6인의
　시가 담긴 그림의 전체 모습, 전 슈분周
　文, 무로마치 15세기 중반, 종이에 수묵,
　134.8×33.3, 도쿄국립박물관東京國立博
　物館.

89 〈호산소경도湖山小景圖〉(부분), 텐류 쇼
　케이天遊松谿, 15세기 중반, 종이에 수묵
　담채, 121.5×34.8, 교토국립박물관京都国
　立博物館.

90 〈서호도西湖圖〉, 분세이文清, 1473년 이
　전, 종이에 수묵, 80.7×33.4, 오사카大阪
　마사키미술관正木美術館.

91 〈소상팔경도瀟湘八景圖〉, 소아미相阿
　彌, 23개의 후스마에 중 하나, 1509년, 종
　이에 수묵, 174.8×140.2, 교토 다이도쿠

지大德寺 다이센인大仙院, 사진 Richard Stanley-Baker.

92 〈잇큐 소준一休宗純 친조頂相〉, 보쿠사이墨齋, 1481년 이전, 종이에 수묵담채, 46×26.5, 도쿄국립박물관東京國立博物館.

93 〈산수도〉, 셋슈雪舟 절필작絶筆作, 묘안 게이고了庵桂悟의 1507년 찬贊, 16세기 초반, 종이에 수묵담채, 119×35.3, 오사카大阪 오하라 겐이치로 컬렉션.

94 〈발묵산수도潑墨山水圖〉, 소엔宗淵, 15세기 후반 또는 16세기 초반, 도쿄 안도 컬렉션Ando Collection.

95 〈소상팔경도瀟湘八景圖〉 중 '강천모설江天暮雪', 도슌等春, 16세기 초반, 종이에 수묵, 22×31.7, 오사카大阪 마사키미술관正木美術館.

96 〈송응도松鷹圖〉, 셋손 슈케이雪村周繼, 16세기 중반, 종이에 수묵, 126.5×53.6, 도쿄국립박물관東京國立博物館.

97 〈풍우산수도風雨山水圖〉, 셋손 슈케이雪村周繼, 16세기 후반, 종이에 수묵, 27.3×78.6, 미국 Sanso Collection.

98 석정石庭, 교토 료안지龍安寺, 1480년대, 사진 도쿄 Orion Press.

99 〈사계화조도四季花鳥圖〉 중 '송학도松鶴圖', 가노 에이토쿠狩野永德, 1566년, 종이에 수묵, 각 175.5×142.5, 교토 다이토쿠지大德寺 쥬코인聚光院.

100 히메지성姫路城 텐슈가쿠天守閣, 16세기 말, 효고현兵庫県 히메지시姫路市, Werner Forman Archive, 런던.

101 〈당사자도唐獅子圖 병풍〉, 가노 에이토쿠狩野永德, 16세기 후반, 6곡, 종이에 금지채색, 223.6×451.8, 도쿄 궁내청宮內廳 산노마루쇼조칸三の丸尚藏館, 사진 ⓒSakamoto Photo Research Laboratory/

Corbis.

102 〈모란도牡丹圖〉 18면 중 부분, 가노 산라쿠狩野山樂, 17세기 초, 종이에 금박채색, 세로184.5×3폭 각 99, 교토 다이카쿠지大覚寺.

103 〈유락도遊樂圖 히코네彦根 병풍〉, 작가 미상, 17세기, 6곡, 종이에 금지채색, 94×271, 히코네성박물관, 사진 The Art Archive/DeA Picture Library.

104 〈일월산수도日月山水圖 병풍〉(부분), 도사파土佐派, 16세기 중엽, 6곡 1쌍, 종이에 채색, 각149.1×316.9, 오사카大阪 곤고지金剛寺.

105 〈마쓰시마도松島圖 병풍〉, 다와라야 소타쓰俵屋宗達, 17세기 초(1628), 6곡 1쌍, 금지에 금은채색, 166×369.9, 미국 워싱턴 D. C. 프리어 갤러리Freer Gallery of Art.

106 〈월하계류도月下溪流圖 병풍〉, 가이호 유쇼海北友松 작, 16세기 후반, 6곡 1쌍, 종이에 수묵담채, 각 156×347, 미국 캔자스시티 넬슨앳킨스 미술관Nelson-Atkins Museum of Art.

107 〈송림도松林圖 병풍〉, 하세가와 도하쿠長谷川等伯, 16세기 후반, 6곡 1쌍, 종이에 수묵, 각 155.7×346.5, 도쿄국립박물관東京國立博物館.

108 묘키안妙喜庵 외부, 센노 리큐千利休의 다실茶室, 1583년, 교토.

109 다이안待庵 내부, 초암다실草庵茶室.

110 갈식喝食 명銘이 있는 구로라쿠 다완黑樂茶碗, 다나카 죠지로田中長次郎, 16세기, 흑유黑釉, 높이 8.8, 직경 10.9, 교토민예관京都民藝館.

111 도쇼구東照宮 요메이몬陽明門, 17세기 초, 닛코日光, 사진 도쿄 Orion Press.

112 가쓰라리큐桂離宮 내 쇼킨테이松琴亭,

1642년, 교토, 사진 도쿄 Orion Press.

113 〈남반뵤부南蠻屛風〉, 1600년경, 6곡, 금지채색, 157.5×367, 영국 런던 빅토리아 앤드 앨버트박물관Victoria and Albert Museum.

114 고안古岸 명 물 단지, 모모야마 시대 16-17세기, 시노야키志野燒, 높이 17.5, 직경 18.3-19.2, 도쿄 하타케야마 기념관畠山記念館.

115 네즈미시노鼠志野 할미새문鶺鴒文 사발, 모모야마 시대 16-17세기, 시노야키志野燒, 높이 11, 직경 28.3, 도쿄국립박물관東京國立博物館.

116 파대破袋 명 물 단지, 모모야마 시대 17세기 초, 고이가古伊賀, 높이 21.4, 직경 15.2, 하체몸통 너비 23.7, 도쿄 고토미술관五島美術館.

117 나베시마 자기, 에도 18세기 초, 높이 9.1, 직경 30.

118 유럽인이 그려진 고이마리古伊萬里 청주자기병淸酒磁器甁, 에도 17세기, 높이 56, ⓒ클리블랜드 미술관The Cleveland Museum of Art, 1999. 1919년 Ralph King 기증.

119 칠회漆繪 목제 서랍장, 17세기 초, 나전금속, 높이 30.5, 폭 42.6, 깊이 26.7, V&A Picture Library, 런던.

120 주교마키에 벼루상자舟橋蒔絵硯箱, 혼아미 고에쓰本阿彌光悅, 24.2×22.9×11.8, 도쿄국립박물관東京國立博物館.

121 편륜차 마키에나전상자, 헤이안 12세기, 높이 13, 넓이 22.5, 길이 30.5, 도쿄국립박물관東京國立博物館.

122 후지산不二山 명 라쿠야키樂燒, 혼아미 고에쓰本阿彌光悅, 모모야마 17세기 초, 높이 8.9, 직경 11.6, 나가노長野 산리쓰핫토리미술관サンリツ服部美術館.

123 구로오리베黑織部 다완茶碗, 후루타오리베古田織部, 모모야마 16세기 말-17세기 초, 높이 8.5, 직경 15, 도쿄 우메자와 기념관.

124 〈금은니사계초화하회고금집와카권金銀泥四季草花下絵古今集和歌卷〉(부분), 다와라야 소타쓰俵屋宗達 밑그림下絵, 혼아미 고에쓰本阿彌光悅 서書, 17세기 초, 종이에 금은니, 33.7×918.7, 도쿄 하타케야마기념관畠山記念館.

125 〈연지수금도蓮池水禽圖〉, 다와라야 소타쓰俵屋宗達, 에도 17세기 초, 종이에 수묵, 116×50, 교토국립박물관.

126 수회염부금채회체 토기접시銹繪染付金彩繪替土器皿 5매, 오가타 겐잔尾形乾山, 18세기 초, 시유도기施釉陶器, 도쿄 네즈미술관根津美術館.

127 산수도 다완茶碗, 오가타 겐잔尾形乾山, 18세기 초, 8×10.3, 개인 소장.

128 야쓰하시 마키에나전벼루상자八ツ橋蒔絵螺鈿硯箱, 오가타 고린尾形光琳 설계, 18세기, 14.2×27.4, 도쿄국립박물관東京國立博物館.

129 〈연자화도燕子花圖 병풍〉, 오가타 고린尾形光琳, 6곡 1쌍, 18세기 초, 종이에 금지채색, 각 151.2×360.7, 도쿄 네즈미술관根津美術館.

130 〈사계초화도권四季草花圖卷〉, 오가타 고린尾形光琳, 1705년, 종이에 채색, 36×131, 개인 소장.

131 응룡 모양 후리소데鷹龍模樣振袖, 19세기 초, 도쿄국립박물관東京國立博物館.

132 공작 모양 후리소데松紅葉牡丹流水孔雀模樣振袖(부분), 도쿄국립박물관東京國立博物館.

133 화수목花樹木 문양 직물織物, 메이지 시대, 19세기 후반, 캐나다 그레이

터 빅토리아 브리티시 컬럼비아 미술관 British Columbia Art Gallery of Greater Victoria.

134 〈누각산수인물도〉 병풍 중, 이케노 다이가池大雅, 약 1765-1770년, 6곡 1쌍 중, 종이에 금지수묵채색 각 168.7×745.2, 도쿄국립박물관東京國立博物館.

135 〈스모〉, 요사 부손與謝蕪村, 18세기 중엽, 종이에 수묵담채, 261×22.8, 개인 소장.

136 〈가라사키 송도唐崎之松圖〉(부분), 요사 부손與謝蕪村, 1778년, 횡권橫卷이었으나 현재 6곡 병풍으로 개장, 종이에 수묵채색, 치바현千葉県 하마구치 기헤이 컬렉션.

137 《고금여사첩鼓琴余事帖》 중 〈풍고안사도風高雁斜圖〉, 우라카미 교쿠도浦上玉堂, 1817년, 종이에 수묵담채, 각 31×25, 다케모토 컬렉션, 아이치.

138 〈만수남루도萬壽南壘圖〉, 아오키 모쿠베이青木木米, 1830년, 비단에 수묵담채, 17×23.5, 가나가와神奈川 셰츠 컬렉션.

139 〈곤충사생첩〉(부분), 마루야마 오쿄圓山應舉, 1776년, 종이에 수묵채색, 26.7×19.4, 도쿄국립박물관東京國立博物館.

140 《미야지마 팔경도첩宮島八景圖帖》 중 〈이쓰쿠시마진자嚴島神社〉, 나가사와 로세쓰長澤蘆雪, 1794년, 비단에 수묵담채, 각 34×47cm, 분카쵸文化廳 보관.

141 〈조수화목도鳥獸花木圖 병풍〉 중 흰 코끼리 부분, 이토 자쿠추伊藤若冲, 18세기 중반, 6곡 1쌍 중 우척右隻, 종이에 채색, (우척 전체) 167×376cm, 미국 에쓰코 & 조 프라이스 Etsuko & Joe Price 컬렉션.

142 〈청개구리와 달팽이〉, 기본 센가이義梵仙厓, 19세기 초, 종이에 수묵, 35.1×

52.7, 캘리포니아 산소 컬렉션Sanso Collection.

143 〈성관음보살입상〉, 엔쿠圓空, 17세기 말, 목조, 높이 157.1, 기후현岐阜縣 다카야마시高山市 세이호지清峯寺.

144 〈달마도〉, 하쿠인 에카쿠白隱慧鶴, 1767년경, 종이에 수묵채색, 192×112, 오이타현大分縣 만쥬지萬壽寺.

145 〈라쿠추라쿠가이도洛中洛外圖 병풍〉, 가노 나가노부狩野長信, 17세기 초, 6곡 1쌍 중 좌척左隻, 종이에 채색, (좌척만)149.2×355.6, 도쿄국립박물관.

146 〈시조가와라도四條河原圖 병풍〉, 17세기 초, 6곡 1쌍, 종이에 금지채색, 도쿄 세이카도 분코미술관靜嘉堂文庫美術館.

147 〈폭포 아래 단풍감상도瀑下賞楓圖〉, 스즈키 하루노부鈴木春信, 1760년대 후반, 27.6×20.4.

148 《부인상학십체婦人相學十躰》 중에서 1매, 기타가와 우타마로喜多川歌麿, 18세기 말, 오반大判 니시키에錦繪, 37.8×24.3, 도쿄국립박물관東京國立博物館.

149 《에도산자야쿠샤니가오에江戶三座役者似顏繪》 중에서 〈3대 사카타 한고로三代目坂田半五郎 역 후지카와 미즈에몬藤川水右衛門〉, 도슈사이 샤라쿠東洲齋寫樂, 1794년, 1매, 오반大判 니시키에錦繪, 37.2×24.9, 도쿄국립박물관東京國立博物館.

150 《후가쿠 36경도富嶽三十六景圖》 중에서 〈붉은 후지산〉, 가쓰시카 호쿠사이葛飾北齋, 1831-1833년경, 1매, 요코오반橫大判(약 27~30×36~46), 니시키에錦繪, 25.7×38. 시즈오카 아타미 박물관.

151 《도카이도 53차도東海道五十三次圖》 중에서 〈감바라蒲原의 밤눈〉, 안도 히로시게安藤廣重, 1833-1847, 1매, 요코오반橫

大判 니시키에錦繪, 25×36.

152 〈다쿠로료카츠 코요손텐濁醪療渴黃葉
村店〉, 고야마 쇼타로小山正太郞, 1889년,
1890년 제2회 메이지미술회, 캔버스에
유채, 63.6×105.7, 폴라미술관.

153 〈호반湖畔〉, 구로다 세이키黑田淸輝,
1897년, 캔버스에 유채, 69×84.7, 도쿄문
화재연구소 구로다세이키기념관黑田淸輝
記念館.

154 〈흑선黑扇〉, 후지시마 다케지藤島武二,
1908-1909년, 이시바시미술관.

155 〈부동명왕도不動明王圖〉, 가노 호가
이狩野芳崖, 1887년, 종이에 채색, 158×
78.8, 도쿄예술대학東京藝術大學.

156 〈낙엽〉, 히시다 순소菱田春草, 1909
년, 제3회 문전, 6곡 1쌍, 종이에 채색, 각
157×362, 에이세이분코永靑文庫 구마모
토현립미술관熊本縣立美術館 기탁.

157 〈아래 유다치니アレ夕立に(저 소나기
에)〉, 다케우치 세이호竹內栖鳳, 1909년,
제3회 문전, 비단에 채색, 165×84, 다카
시마야사료관高島屋史料館.

158 〈여女〉, 오기와라 로쿠잔荻原碌山, 1910
년, 제4회 문전, 청동, 98.5×47×61, 도쿄
국립근대미술관東京近代美術館.

159 〈나체 미인〉, 요로즈 테쓰고로萬鉄五郞,
1912년, 캔버스에 유채, 162×97, 도쿄국
립근대미술관東京近代美術館.

160 〈생생유전生生流轉〉, 요코야마 다이칸
橫山大觀, 1923년, 제10회 재흥원전, 종이
에 수묵, 전체 4,000, 도쿄국립근대미술
관東京國立近代美術館.

161 〈열국지권熱國之卷〉 2권, 이마무라 시
코今村紫紅, 1914년, 제1회 재흥원전, 도
쿄국립박물관東京國立博物館.

162 〈가을 가지秋茄子〉, 하야미 교슈速水御
舟, 1934년, 종이에 채색, 99.5×43, 개인

소장.

163 〈과일〉, 고바야시 고케이小林古徑,
1936년, 비단에 채색, 56.8×72.2, 도쿄
야마타네미술관山種美術館.

164 마에다 세이손前田靑邨의 〈당사자 춤
도〉(1955년)가 걸려 있는 홀.

165 〈신설新雪〉, 후쿠다 헤이하치로福田平
八郞, 1948년, 제4회 일전日展, 비단에 채
색, 112×82, 개인 소장(오이타현립미술
관大分県立芸術会館 기탁).

166 〈물결〉, 도쿠오카 신센德岡神泉, 1954
년, 종이에 채색, 133.4×177.3, 개인 소장.

167 〈설원보雪原譜〉, 히가시야마 가이이東
山魁夷, 1963년, 종이에 채색, 156.2×213,
일본예술문화진흥회(국립극장).

168 〈우토우善知鳥〉, 무나카타 시코棟方志
功, 1938년, 목판화, 25.4×28.7.

169 도쿄올림픽 스타디움(요요기국립경
기장), 단게 겐조丹下健三 설계, 1964년,
사진 도쿄 Orion Press.

170 〈구름의 요새雲の砦〉, 나가레 마사유
키流政之, 맨해튼 국제무역센터 앞 설치
조각, 1970년경, 400톤의 스웨덴 화강암,
사진 Bank of America.

171 〈서간書簡〉, 야기 가즈오八木一夫, 1964
년, 흑도黑陶, 41×10.5×28.5, 도쿄 산토
리미술관サントリー美術館.

172 〈원圓〉, 모리타 시류森田子龍, 1967년,
종이에 먹, 27.2×35.8, 개인 소장.

173 〈우라우라토 테레루 하루 비니
Uraurato tereru haru bi ni〉, 간 마키코閑
萬希子, 1977년, 축, 14.6×13, 작가 소장.

174 〈바람계곡의 나우시카〉, 미야자
키 하야오宮崎駿 감독, 1984년, 사진
Hakuhodo/Tokuma Shoten/The Kobal
Collection.

175 〈캠프XX Champ XX〉, 노마 요시코野

間佳子, 1962년, 에칭, 47.6×35.8, 마일드 레드 레인 켐퍼 아트뮤지엄Mildred Lane Kemper Art Museum, 워싱턴 대학교, 세인트루이스, 1962년 워싱턴 대학교 구입, ⓒ노마 요시코.

176 〈사랑이 부른다Love is Calling〉, 쿠사마 야요이草間彌生, 2013년, 혼합재료, 뉴욕 데이비드 즈위너 갤러리에 설치, 작가 저작권 소유.

177 〈작품Work〉, 요시하라 지로吉原治良, 1965년, 캔버스에 유채, 227×182, ⓒ요시하라 지로.

178 〈칠석七夕〉, 가야마 마타조加山又造, 6폭 병풍, 1968년, 비단에 수묵채색, 금은, 168.8×374, 세인트루이스 미술관Saint Louis Art Museum, 작가 기증, ⓒEstate of Kayama Matazo.

179 〈집적된 언어Ever〉, 쓰치야 기미오土屋公雄, 1990년, 철과 폐가구, 300×200×200, 프랑스 바시비에르 현대미술센터Centre d'Art Contemporain de Vassivière, ⓒ쓰치야 기미오.

180 〈구름 주차장Cloud Parking〉, 나카야 후지코中谷芙二子, 2011년, 오스트리아 린츠 설치, ⓒ나카야 후지코, Biogenesis Thefogsystem 기술 엔지니어링, 사진 Urs Hildebrand.

181 다마미술대학 도서관, 이토 도요 설계, 2007년, 도쿄, 사진 ⓒIshiguro Photographic Institute, Toyo Ito & Associates, Architects 제공.

182 〈물의 교회〉, 안도 다다오 설계, 1985-1988년, 홋카이도 토마무, 사진 안도 다다오.

183 〈롤렉스 러닝센터〉, SANAA 설계, 2004-2010년, 스위스 로잔, 사진 ⓒChristian Richters/View.

184 〈세이레이星嶺 신도회관〉, 다카마쓰 신 설계, 1998년, 목재와 유리, 노세能勢묘켄산妙見山, 사진 Shinkenchiku-sha, Shin Takamatsu architect and associates Co., Ltd. 제공.

185 〈물주전자Vessel Not a Vessel〉, 나카무라 다쿠오中村卓夫, 2013년, 자기에 에나멜 칠과 상감, 오른쪽 24.5×43×19.5, 왼쪽 24.5×41×19, ⓒ나카무라 다쿠오, 도쿄 Yufuko Gallery.

186 〈일본 후쿠이 지역, 도진보 해안 너머 폭풍Japan, Fukui Region, Hailstorm Over the Coast of Tojinbo〉, 하마야 히로시濱谷浩, 1960년, 사진, ⓒ하마야 히로시/Magnum Photos.

187 '반타Banta' 시리즈 중 〈오키나와 #007Okinawa #007〉, 오사무 제임스 나카가와Osamu James Nakagawa, 2008년, 알루미늄 판에 아카이벌 잉크젯 프린트, ⓒ2008 Osamu James Nakagawa.

188 〈유기견, 미사와, 아오모리Stray Dog, Misawa, Aormori〉, 모리야마 다이도森山大道, 1971년, 젤라틴 실버 프린트, ⓒ모리야마 다이도, 도쿄 Taka Ishii Gallery 와 런던 Michael Hoppen Gallery.

189 '에일라AILA' 시리즈 중 〈무제 Untitled〉, 가와우치 린코川内倫子, 2004년, 사진, ⓒ가와우치 린코.

찾아보기

옮긴이의 말

서류를 정리하다 보면 우연히 이 책을 번역할 때 만들었던 계약서가 신기하게도 한 번씩 눈에 띄었다 사라지길 반복했다. 대학에서 일본 미술사를 여러 번 강의할 때마다 이 책을 염두에 두고 공부했지만 정작 그때는 일을 진행하지 못하다가 이제야 번역을 마무리하게 되었다. 그래서 지금은 아주 오랜 숙제를 마친 기분이다.

본격적으로 번역 작업을 시작하면서 조앤 스탠리베이커의 글이 어려워서 좌절했고, 이미 오래전에 쓰인 책이라서 최근 일본의 연구 성과를 반영하기 위한 추가 조사가 마지막까지 만만치 않았다. 서양인 독자가 대상이기에 한국인에게 맞지 않는 내용이 있고, 나의 관심 분야인 일본 근대 부분이 너무 소략하게 쓰인 것도 아쉬워 이 부분을 보강하기로 협의하며 더 많은 시간이 걸렸다. 그 외에도 한국인 독자를 위해 조금씩 내용을 추가하고 수정해 이해를 돕고자 했으나 내용의 흐름을 방해하지 않기 위해 일일이 따로 표기하지는 못했다. 흑백 도판은 가능한 컬러로 바꾸었다. 템즈 앤드 허드슨 출판사와 이러한 변경사항을 협의했으나 이제는 은퇴 후 은거에 들어간 저자와 더이상 직간접적으로도 연락을 할 수가 없다. 이 책은 일본학자가 아닌 외국인이 쓴 일본 미술사라는 점에서 일본 미술에 관심 있는 독자들에게는 새로운 경험이 될 것이며, 일본 미술을 처음 접하는 독자들도 어려움 없이 입문할 수 있는 기회가 될 것이라 생각한다.

일본어 표기는 국립국어원의 규정을 따랐으나 일본어 발음으로만 표기할 수 없는 것이 있어 어쩔 수 없이 현재 미술사학계에서 통용되는 예를 최대한 반영했고, 우리에게 익숙한 한자어는 우리 식으로 표기했다. 일관성이 없게 보일 수 있지만 많은 고민 끝에 하나하나 선택했으므로, 혹 이견이 있다면 겸허히 받아들일 것이다.

힘들었던 막바지에 원고를 읽어 주신 충북대학교 고고미술사학과의 박은화 교수님께 두고두고 잊지 못할 감사의 마음을 전한다. 더욱이 교수님은 대만에 유학하던 시절에 저자의 일본 미술사를 수강하며 가까이 지냈던 분이셔서 그 인연이 무척 놀라웠고, 말할 수 없이 든든한 지원이 되어 주셨다. 번역문을 운문으로 만들어 주고 교정도 해 주며 큰 힘이 되어 준 조카 원빈이와 아들 윤호에게도 고마움을 전한다. 무엇보다 내게 번역을 부탁한다는 첫 전화부터 지금까지 오랜 시간 동안 진행을 도맡아 주신 시공사의 한소진 편집자님께 특별히 감사를 전한다.